港影魔方

转动文化的六个面向

THE REVOLVING PRISM Six Cultural Dimensions of Hong Kong Cinema

张春晓 刘金平 著

本书由江苏高校优势学科建设工程资助出版

复旦大学出版社

目录

前言　Why Hong Kong Matters?　I

前史　1

时间 ——————————————— 27
"香港的故事：为什么这么难说？"　27
重述大历史的努力　33
1997 香港回归　44
怀旧与拼贴　55

空间 ——————————————— 69
电影中的香港地图　69
典型空间（普通住宅／九龙城寨／重庆大厦／走廊与楼梯）　77
影像化空间与都市人情感　102

黑社会 ———————————————————————— 111

　"黑社会"何以可能　112

　吴宇森与英雄片　118

　古惑仔的青春与政治　127

　无间道与勾结式殖民主义　134

　杜琪峰的黑色银河　142

性别 ———————————————————————— 157

　香港的女性主义电影　157

　师奶　163

　老人　170

　港女　177

　性工作者　183

　同性恋　188

　易装表演　195

左派 ——————————————————————————— 203

　　香港的左派　203

　　冷战时期的香港电影　207

　　左派作者（方育平／张之亮／许鞍华）　217

移民 ——————————————————————————— 235

　　潮起潮落的"放行"与"逃港"　236

　　内地移民　241

　　上海映像　254

　　越南故事　263

　　人在美国　267

前言 Why Hong Kong Matters?

2018年夏，这本书的初稿完成之际，我正在香港大学访学，书展追星和学校泡馆之余，晚上也会窝在庙街的小公寓里看看本地的电视节目。当时，内地疫苗事件正闹得甚嚣尘上，微博微信热搜霸屏自不必说，香港本地媒体亦多有关注，不难想到，一些关注香港资讯的内地营销号马上推出"如何赴港打疫苗"的攻略文章。

讨论疫苗的网友们自然也讨论到了香港。相较于十年前的毒奶粉和四五年前的接连引爆的各种矛盾，这一次的"民意"却出现了微妙的转折：不再是金主爸爸的理直气壮，而是对于"香港沦陷"的担忧、"给同胞添麻烦了"的歉疚和"躺平任嘲"的豁达——当然，这些调侃、戏谑、反讽，不可完全当真。所谓主流民意和复杂魔幻的现实，总是阴郁而沉默地，隐身于可见范围之外，逃逸出再现的符号之网。能够进入互联网的"现实"以及此类言论，未必是可行的选项和真实的趋势，购物天堂说到底也担当不起内地人的无忧货仓。然而，"去香港做……"的说法，好像成为了一种情绪的抒发，好像提供了一种想象性的解决，好像在逼仄窒息、回旋无地时还有一条退路，好像——

香港，在某些时刻，又重要了那么一点点。

作为香港流行文化的爱好者、研究者和大学教师，我也会思考，在内地高校研究和讲授香港电影及其历史文化有何意义。毕竟，仅就电影领域而言，开设欧洲艺术电影、好莱坞心灵鸡汤、台湾

新电影或国产第五代第六代的选修课,都要更加高大上一些,"合法性"强一些——香港电影,或许只是好看又好过吧。然而,疫苗舆论中的香港显影,迫使我再一次思考:香港对我们意味着什么?特别对于年轻的内地学子来说,接受香港流行文化以至进一步认识其社会历史,又有何意义与价值? 近些年来,在流行文化市场、思想学术界,更不用说在政治经济领域,香港貌似愈发边缘化。从二十世纪三四十年代的"南来文人"到今天的学者,也并没太多内地人对这个弹丸之地真的有兴趣。最明显的例子就是,电影《黄金时代》激起了无数关于萧红、现代文学史和民国历史的讨论;到了《明月几时有》,哪怕专业的、学术的评论也甚少有人提及香港在抗战中到底经历了什么。不过令人欣慰的一面是,在开设"香港电影与文化"课程三年多的时间里,我明显感觉到95后的学生中间还是有一小部分人执着地热爱港乐港影,由此我还开展了一项"90后非粤语区香港流行文化粉丝研究",大量的问卷和深入的访谈令我收获颇丰。我发现,虽然九七回归在他们的记忆中模糊因而不构成断裂,虽然香港与内地大城市的差异在他们的感知里有所降低,但是,他们仍然敏锐地捕捉到香港文化的独特性和他异性,并将其置于自己所理解的流行文化坐标中,也会为这些特性未来或许丧失而忧虑惋惜;换言之,香港在这些年轻粉丝心目中扮演的是一种我称之为"内在的他者":作为中国的一部分,它与内地某些城市及其日新月异的现代化进程和光怪陆离的后现代状态有诸多相似,又恰是在相近的方面,细小的差异更容易被体认和深思,问题和矛盾也隐隐被反衬和刺穿。疫苗问题无非又一次证明,香港在我们的想象中也许会被忽略,但尚未真正远离;更加反讽的是,它又真的会——或者你希望会——变得与北京上海一样吗?

随着近年的形势变化,香港的社会、历史、文化、时政简直得到

了香港人前所未有的关切、珍惜和探索，在任何一家书店你都能感觉到"香港研究"的热度。内地学者和有意愿的普通读者若要去钻研香港，并不是与港人争胜，也不需夸大这一小小区域相对于人文社会科学诸多研究领域的重要性——我们总是在自己扎根的社会文化土壤和前理解中去把握香港这一他者。香港被英占的历史从未脱离中国近代史尤其是革命的影响，其本土意识和身份问题也始终在与国族话语的协商中成形；香港流行文化曾经是席卷内地、台湾、东南亚的强势潮流，在如今的社会环境中亦不乏有价值的新变；香港的现代化进程、后现代状态或曰混杂、"消失"的特质，我们今天在内地城市里同样可以体认、参照、对比乃至预言；了解香港为何物，香港人是谁，也必将加深我们对自身国族身份和现实处境的认识。

<p style="text-align:center">*　　*　　*</p>

接下来我想谈一下本书的定位、内容和用法。

这本书由我的讲义而来，定位为一部略有拔高的普及性著作。但愿一般影迷或香港流行文化爱好者不至于丧失阅读乐趣，并且有所收获；专业领域的学习者和研究者，则不妨把它当作休闲读物或香港电影的入门书，本书不同于学术专著的内容编排，或许能够帮你打开另一些面向，或补充某方面的常识——当然都是在极为粗浅的意义上。

我在学校教授的课程叫做"香港电影与文化"，不是电影史，不是电影美学，不是过浅的看热闹看故事，也不是过深的主题思想形而上学；简单来说，它与大学里许多"通过电影了解西方文化"之类的公选课类似，复杂的是，我想通过电影传达出香港文化更详尽更深远的内容。目前市面上常见的香港电影书籍，要么是电影史和专题研究，要么是学术论文集，要么就是走情怀路线的资料、影评

汇编；而对香港历史、政治、文化、社会的专门介绍，亦难引发内地读者的广泛兴趣。因此，我尝试在一本普及读物中将这两方面结合起来，做一个跨学科的"拼盘"，希望透过电影这一流行的载体，糅合、传递各种门类的"香港知识"。

本书分为七大板块，首先是"前史"。我们重点介绍和分析的电影大多是1980年之后、亦即所谓"黄金期"的香港电影。一方面因为这一时期的港影影响力最广，基数和佳作都很多，也是绝大多数内地影迷心中"香港电影"的模样；另一方面，它们形成了某种电影艺术和产业意义上的"香港性"，作为大众文化现象，它们既是本土意识的建构者，亦是其产物。因此，"前史"并不意味着"史前"，而只是相对于1980年代的"前"。在这一章我将简要梳理香港电影史，包括第一部电影、粤语有声片、与东南亚市场的关系、抗战时南来影人的活动、冷战格局左右对立、"邵氏"国语片的江湖、本土喜剧和新浪潮来临，以及1995年后的衰落和2003年《内地与香港关于建立更紧密经贸关系的安排》开启的北上之路。我希望通过爬梳历史打破"港味"的迷思——它只是香港电影历史上短短的（或许哪怕是最好的）十几年，却被本质化和浪漫化，成为香港电影应有的和唯一的样子，以至于"港片不港"变成一句太轻易的厚古薄今之语。但历史告诉我们，香港电影不仅很"香港"，它还说国语，还很革命，还"大中华"，还有许多的面貌和未来的可能。

"时间"涉及现代的线性进步历史观和国族主义叙事，也正是基于这一框架，我们才能够理解香港主体性的萌生与失落。结合《十月围城》与《明月几时有》，我们会看到香港早期历史与中国的革命和战争有着紧密联系，但又有它切入中华历史的独特方式；而一般内地观众似乎很难充分认识——尽管太多电影都埋藏着这个情意结——九七回归对于香港人究竟意味着什么；怀旧的《阿飞正

传》《花样年华》和《胭脂扣》展示了在失去历史纵深的后现代状态,如何讲述香港故事,直到拼贴游戏在新世代手中演变成似乎已到穷途的香港电影的自我致敬。

在"空间"一章,首先是非常简单友好的"跟着电影游香港"的导游短文,但我更希望通过电影向读者介绍一些典型空间:香港住宅——特别是公屋政策——的历史与现状;作为建筑奇观、罪恶渊薮以及赛博朋克未来想象的九龙城寨;《重庆森林》的经典场景,堪比第三世界"小联合国"的大厦,一个国际都市中心的贫民窟;还有虽不一定实指但在港片中大量出现、具有表意功能的走廊与楼梯;如果现代性属于时间维度,那么后现代无疑就是空间化的,体现于城市的空间、影像的空间以及主体间情感状态。

"黑社会"是香港电影最重要的类型。我希望先从历史和社会学的角度解释中国传统社会中民间结社、秘密组织存在的道理,由此我们可以考察电影对于英雄、帮派和江湖的再现及其变迁。开类型之先河的《英雄本色》与张彻及武侠文化有着明显渊源,是持枪的侠客驰骋于现代的江湖,对男性情谊有夸张的赞美,对黑社会有过分浪漫的想象。而《古惑仔》系列以青春片改写了类型的内核,除了打打杀杀和兄弟情谊,处于回归的当口,许多影片有着明显的影射和寄托。《无间道》则被视为最强烈的政治寓言,不仅关乎回归,更加折射出香港的前世今生。杜琪峰与"银河映像"的电影或许不自觉将西方"黑色电影"进行了本土化的移植和改造,对于男性情谊和暴力有着与众不同的书写,又从前期的重视形式和氛围,转向近期愈发深沉的政治隐喻和现实批判。

"性别"一章重点探讨女性主义以及与各种少数群体有关的影片。许鞍华是我要重点介绍的导演,从她的《女人,四十。》《天水围的日与夜》《桃姐》,我们可以窥见香港师奶与老人生活的状态与困

境。港女是近几年来的热词,含义有褒有贬,《志明与春娇》贡献的经典形象,正体现了貌似"解放"了的、现代的、都市女性的生存压力与爱情心曲。性产业是香港社会一个略为特殊但又不可抹杀的组成部分,它历尽沧桑,至今仍有自己生存发展的"门路"。通过《性工作者十日谈》和《金鸡》系列,我们可以看到它较为真实而复杂的存在样态,以及性工作者何以常常担当起电影主角甚至"我城"的代言人。作为一个现代化、西方化城市,香港社会在上世纪对于同性恋的态度却远远称不上进步,《春光乍泄》《自梳》这样的同志影片因此更具特殊意义。电影中的易装表演——梁祝、东方不败、《金枝玉叶》则以传统、奇观或戏谑的方式,暗中涌动着越界的酷儿情欲。

"左派",与共产党和马克思主义有关,但此处特指香港的左派。左派运动和左翼思想,恰是这个曾经被侵占的社会极为重要的记忆。特别是20世纪70年代保钓运动后的派系分化和本土社运,很大程度上塑造了战后一代的价值取向,也更长远地影响着回归和今日的香港形势。而电影界的左与右又相较昔日弱化,只是沿着香港电影史的余脉,在如今商业化、娱乐化的大环境下,我将几位具有现实主义倾向、底层关怀和国族表述的导演姑且称为左派作者,他们是方育平、张之亮和许鞍华。今日港地所谓"左右"弱化,但其"政治化"剧增!

最后一章,"移民",是这座"浮城"最大的基数和最重要的底色。自开埠始,内地与香港的人口流动就从未停息,特别是内战和20世纪50年代至70年代"大逃港"的人潮,构成了今日香港的主体,也造就了狮子山下的经济奇迹。沪港双城的故事则饶有情味,香港从上海的追慕者到以上海为镜像,除了王家卫,《半生缘》《阮玲玉》这些影片也证明了上海故事,的确是香港人说得最好。此外,越南战争的后遗症造成了香港的社会问题,越南也成为香港电

影另一个寄托想象之地。罗启锐、张婉婷"移民三部曲"的温情、《爱在别乡的季节》的残酷、《人在纽约》的隽永，亦勾勒出华人海外生活的不同侧面。

作为普及读物和教学用书，本书以重新编排、融汇、转介为主；在尊重知识产权的前提下，注释体例也有所简化。电影部分，我重点借鉴了几部电影史、专题和影人的研究；电影拓展出来的"香港知识"，则部分是常识百科，部分来自各学科专门的著作。需要说明的是，不同于原创的学术论文或专著的旁征博引，我在这本书里毋宁说希望更加集中，即每个章节主要依赖2~4本著作的内容，注释也以简写的方式（作者名，页码）嵌于行文之中，偶有引用到其他文章或著作，则以页下注的方式标出。这几本重点引述的著作也就是每章之后的"推荐阅读"——我不想做一个数量庞大、但拒普通人于千里之外的"参考文献"，而是想诚实地告诉读者，"推荐阅读"是我写作时真正参考的，如果你对这部分的电影和人文社科知识希望有进一步了解，这些书同样可以帮助你。我尽量选取中国内地的正规出版物，方便读者参阅或购买，但也有少数几本非常重要的港台书籍，实在无法舍弃，也就一并罗列了。2~4本的数量，也是有兴趣的读者或学有余力的学生实际会去阅读的吧。

* * *

这本书的完成和出版要感谢许多人。

首先感谢我的合作者刘金平先生，他是我厦门大学的学弟，目前正在香港城市大学攻读电影学博士学位。人文学科的研究往往是很私人的事，阅读观影的内在体验无法传递，思考和写作也不可代劳；而需要团队作战时，队友的重要性更是如何强调都不为过。这一次由于我个人的原因，金平帮助我完成了"左派"和"移民"两

章的绝大部分文字。他不仅很快领会了我的整体构思和写作体例，能够按时交稿，而且选片、史料、理论和文笔都令人惊喜。我可以衷心地说，这是一次无比愉快的合作，对他致以一万分的谢意！

感谢我的责任编辑、复旦大学出版社的郑越文老师。我深知无论学术还是商业的角度，香港电影都未必是很理想的选题，但是这部书稿有幸遇到同为电影专业出身的郑老师！她能够看到并肯定此书的立意和价值，愿意接下这个项目，并努力促成此书的出版。我们的沟通总是清晰而高效，在为数不多的见面中我也能够感受到她的真诚与热情，与她合作让我深感幸运且愉快。

我还想感谢另一位编辑唐铭老师，虽然最终未能合作，但他曾经帮助我积极地联系运作，多方尝试，他的慷慨和仗义令我十分感动。

感谢我的老同学、设计师@ broussaille 私制。人生的缘分如此奇妙，很难想象我们在初中毕业分开多年之后，竟然通过一本书再次聚首。她包揽了封面内页版式甚至纸张印刷等全部设计工作，事无巨细。在她身上，我看到了一位专业设计师的风采。对于她创作的成果，我除了满意还是满意；对于她给予的友谊，我除了感激还是感激。

感谢同事兼好友王恒，以及秦烨陈广琛伉俪。特别是远在美国的陈广琛博士拨冗为本书"翻译"（其实是再创造）出如此漂亮传神的英文译名，不但有力支持了设计师的构思，甚至已然威胁到中文书名的光彩。感谢苏州大学文学院的李勇教授、王尧教授和季进教授，在日常教学和科研工作中，他们给予了我巨大的关怀、提携和帮助。我目前较为从容的生活和研究条件，以及从教四年来获得的一点成绩，都与这几位领导和前辈的支持分不开。

高文丽同学为本书初稿的前几章进行了校对，在粤语方面她还常常是我的老师，在此感谢她在学术工作上给我的配合与支持。

感谢香港大学现代语言及文化学院院长朱耀伟教授,不吝将宝贵的港大邀请函发给我这个冒昧打扰的小小白丁,这才有了我为期一个半月、收获满满的访学之旅。还要感谢书展偶遇的香港中文大学彭丽君教授,她热情地与我这个内地年轻人交流,在了解我的研究工作之后,还通过邮件表示认可与鼓励,令我十分感动。两位教授渊博的学识、优雅的风度与亲和力,特别是对学术事业和香港文化的热诚,都令我印象深刻,他们是我将长久学习的标杆。

　　感谢戴锦华老师和许鞍华导演。虽然交往相当有限,写在这里或许有攀附之嫌,然而她们的确是我学术领域和艺术领域的超级偶像,她们对我说的每一句话,都是莫大的感动与激励,支持我在香港电影研究的道路上继续前行。

<center>*　　*　　*</center>

　　学术是可以有爱的,将爱好结合专业,以爱好驱动专业,是无比幸福的事情。我完成了一个长久以来的梦想,为香港电影、为自己的青少年时光写下一封情书;在更深远的意义上,也希望我的研究能够为两地的交流、理解、信任与爱,做出一点点推进。这本书只是起点,我必须做得更好,才配得上提起前面那些闪闪发光的名字而不心虚。

<div style="text-align:right">
张春晓

2019 年 4 月于夏家桥
</div>

前史

"香港电影不像过去了","越来越没有港味","港片已死"——如今人们常常会发出和听到这样的慨叹,香港电影的衰落和港味的丧失成了一组互相论证的同义反复。"港味"是一个关键词,翻译成类似"文学性"的学术语言,或可称之为香港电影的"香港性",仿佛它就是曾经黄金时代的香港电影皆所具有的性质,或反过来说,是使一部电影成为理想典范的"香港电影"的那种本质。然而,"港味"究竟是个什么味?抑或只是在特定历史和意识形态背景下、在文化工业生产和接受的过程中生成的本质主义的迷思?

* * *

站在内地观众和研究者的视角,我们对于香港电影的情结可能更甚于香港人,也是"港味"一词更执着的使用者。如果对于香港人来说,黄金时代的香港电影是他们本土身份建构的重要部分,那么对于七八十年代出生的内地观众,这些电影不仅是人们了解外埠文化的窗口、一个光影编织的美梦,更是青春、是回忆,同样地深植于个体的生命经验和历史之中。

20世纪80年代,香港电影通过录像厅和音像租赁大规模传播到内地。在内容上,这些被"引进"的影片既有艺术佳作,也有大卖的主流商业片,还有包含色情、暴力、恐怖元素的三级片——来者

不拒,雅俗兼收,倒是比较全面地为内地观众展现出香港电影市场的整体面貌。在时间上,这些音像制品既能够直击当下热映的新片,同时也逐渐传播着之前的重要作品和影史经典。因此,内地观众虽然略微滞后但总算不曾错过香港电影的黄金时代,某些资深影迷甚至补全了遗落的电影史一课,亦完成了一番电影的自我教育。有影评人直言:谁的电影教育不是从香港电影开始?譬如,知名导演贾樟柯对于香港电影乃至其他流行文化的情结,至今仍回响在他的作品之中。也正是这样一批影片,奠定了内地影迷对于香港电影的理解和认识,成为了后来我们念兹在兹的"港味":它是风衣墨镜与飞溅的枪火,它是凌厉的刀剑与合奏的琴箫,它是竹梯雨伞皆为武器的杂耍打斗,它是难登大雅的屎尿屁混合头戴金箍的极致深情,它是复古 60 年代的油头、旗袍、钟表、电话,它是游荡于黑暗都市的市井混混和腐败警察……

　　然而,即便这些是"港味",它又足以成为规定"香港电影"的"香港性"吗?如果"香港电影"这个概念可以大致界定为——由香港人投资、制作,讲香港本土或有关香港故事的作品,那么我们不得不说,这个其实是近年来制造的"港味",远远不是香港电影的全部。考察香港电影的百余年历史,我们会发现,相较于内地观众以自己相对于香港的特定身份,从那个特定时代中提炼出的特定的"港味",一个更广阔意义上的"香港电影"远不止于很"香港",它还可以很中国、很亚洲、很政治,等等,有着更加丰富多元的面向。

<center>*　　　　*　　　　*</center>

　　1897 年 4 月 23 日,来自旧金山的美国人莫瑞斯·查维特乘坐"秘鲁号"轮船抵达香港,带来了"新尼佳"和"可耐图镜"两部电影

放映设备。这是香港土地上第一次出现了放映活动。4月26日、28日,直到5月4日,查维特每天上午11时许开始放映影片,每场长达一小时,每天五场——《德臣西报》(China Mail)、《孖喇西报》(Hongkong Daily Press)、《北华捷报》等媒体都报道了放映和观影盛况。它"很可能"早于上海,是中华大地上第一次电影放映活动(罗卡,14—17)。而香港本土制作的第一部电影,至今还是颇有争议的公案。由于第一手史料的缺乏,学者只能在影人的访谈、回忆以及各种报纸广告中寻找蛛丝马迹,并且从拍摄的时间到真正公开放映之间还未必连贯。一说是拍摄于1909年的短片《偷烧鸭》,由梁少坡导演,讲述的是一个瘦小偷盗窃胖商贩的烧鸭、被警察逮个正着的故事。影片模仿美国当时的喜剧风格,包含了警匪追逐和滑稽搞笑的元素。它甚至曾在美国放映,成为第一部海外上映的香港电影。但是,另有电影史学家认为,能够证实《偷烧鸭》拍摄时间的史料不够扎实可信,《庄子试妻》则从拍摄到放映都有较为明晰的证据,更适宜作为香港电影的开山之作。在此,我们依据香港电影专家罗卡(Law Kar)的说法,将这个"第一"认定为1913—1914年拍摄和公映的《庄子试妻》。

如果说1905年中国第一部电影《定军山》是用固定机位拍摄的戏曲,那么香港第一部电影(不论是《偷烧鸭》还是《庄子试妻》,都是布拉斯基手下的摄影师万维沙拍摄)从一开始就具备了中西合璧的跨文化基因,也更加"电影化"。《庄子试妻》出品方是美国人布拉斯基(Brasky)——一个具有传奇色彩又扑朔迷离的电影冒险家——开设的华美公司(罗卡,31—43),但实际是由该公司与人我镜剧社——一个文明戏社团——共同合作拍摄。前者负责提供器材,派出万维沙(Van Velzer)担任摄影指导,后者才是影片内容的主创:黎民伟率领团队共同编导,其中黎民伟及其兄长黎北海分

别饰演庄妻和庄子,尤其值得一提的是,黎民伟的妻子严珊珊在电影中扮演了庄妻的侍女,成为中国电影大银幕上的第一个女性演员。《庄子试妻》取材自粤剧《庄周蝴蝶梦》"扇坟"一段,也有说取自清平乐白话剧社的文明戏。一日,庄子路遇新寡妇扇坟,欲使其速干以便改嫁,于是起了试探妻子的念头。他运用道家仙术装死下葬,又幻化成楚王孙登门求宿。庄妻对楚王孙顿生爱慕,与之结婚。洞房中楚王孙忽然头痛,须服人脑才能治愈,于是庄妻劈开棺材欲取庄子脑髓。此刻庄子突然显出真身,痛斥妻子。最终庄妻羞愧自杀,庄子弃家出走。这个故事的价值观在今天颇有可商榷之处,但在当时特定的历史文化语境下,算得上是一部典型的伦理教育片。

* * *

1920—1930年代,香港电影继续缓慢而扎实地生长,资本和人才在上海和香港之间随经济和政治的节奏而来回流动。1926年邵醉翁在上海成立"天一影片公司",随后派三弟邵仁枚、六弟邵逸夫前往新加坡、马来西亚拓展业务,亦设有香港分公司,这便是日后香港影坛巨头"邵氏"的前身(关于上海与香港的故事,详见"移民"一章)。1933年9月,邵醉翁监制、天一公司出品了戏曲电影《白金龙》。这部电影拍摄于上海,却是第一部由粤剧名伶领衔、首次在香港放映的全有声影片。从这一事件我们可以牵引出语言、戏曲和香港电影的"亚洲化"三条线索。

此前的《偷烧鸭》和《庄子试妻》都处于默片时代,而当电影开口说话,便带来了语言、文化以及意识形态的问题。1929年起,上海就开始放映西方有声影片。20世纪30年代,有声技术在西方电影业中全面成熟。考虑到观众对于有声片日益增长的期待,邵醉

翁联合粤剧名伶薛觉先、唐雪卿,先将当时广受欢迎的粤剧《白金龙》搬上银幕,票价与美国片看齐,连映 21 天而不衰(罗卡 70—72)。在有声片出现以前,香港电影的数量质量和市场都远逊于上海——例如 1922—1926 年,上海电影产量近 300 部,香港只有几十部——但粤语片的出现改变了这一格局。30 年代广东、广西的粤语人口有三到四千万,加上南洋和欧美华侨一千万,粤语电影一诞生便可以拥抱如此广阔的市场,以语言为标记的"香港电影"概念也逐渐浮现出来。1936 年,国民政府由"新生活运动"进一步限定"国产有声电影只能使用国语",但这一旨在强化中央集权和文化控制的粤语片禁令实际并未造成重大影响:南中国的电影从业者们不断向中央请愿、协商,拖延禁令落实的时间;香港及东南亚地区也不在中华民国管辖范围内;后来的配音技术更是让片商有斡旋的空间,不少电影推出了国粤语两个版本(罗卡,125—127)。1935 年之前、有声技术刚刚出现后,香港平均仅年产 4 部粤语片,而 1935—1937 年,香港井喷式地制作出 157 部粤语片(张建德,7)。抗战爆发后大量人口涌入香港,这片土地上又产生了对更多语种和类型的电影的需求。香港电影不是从来、亦非总是说粤语的,毋宁说,语种的竞争刚刚拉开序幕。

"剧影互动"一直是电影史家关注的话题。相较于昆曲的历史悠久和京剧的迅速雅化,粤剧历史不长且极具草根性,属于粤语文化区正当红的流行文化,在粤港、南洋和北美皆有大量剧团"走埠"演出。它一方面延续传统,另一方面善于吸收新元素,愈发都市化和现代化。20 世纪 30 年代至 60 年代,香港戏曲和电影之间的互动相当频繁:粤剧已经积累了成熟的故事、表演方式和编导演人才,电影在此基础上进行改编——甚至直接抄袭挪用——比较容易,票价又低;而电影的影响力使得粤剧演员广为人知,为演员提

供了更多的演出机会和更好的发展前景,也反过来滋养了戏曲产业;电影吸收了戏曲常见的大团圆结局、功夫打斗和易装搞笑等套路桥段;粤剧为了和电影竞争也加入性感或神怪元素,提升灯光布景等舞台效果(罗卡,123—125)。

《白金龙》作为粤剧和电影,本身就是薛觉先的大胆创新,这部现代时装戏结合了新编歌舞,颇有好莱坞浪漫爱情轻喜剧的风格(罗卡,80—83)。电影讲述了旅店老板潘在赴港途中结识了年轻女性程,有意追求但被程冷淡拒绝,于是潘到香港后就扮作旅店住客,慢慢接近;另一方面,小偷余扮作银行家引诱程,意在骗取程的祖传镯子,潘识破了小偷的伎俩并及时报警,最后坏人被绳之以法,潘和程终成眷属。30年代,香港制作的378部电影中有91部戏曲片,占到将近1/4,足见粤剧在电影中的重要地位(张建德,47)。随着现代生活节奏的加快和流行文化的转变,虽然戏曲已不复当年风光,但在八九十年代的电影中余韵犹存。一是有部分戏曲出身的演员跨界到影视领域大放异彩,除了薛氏伉俪、关德兴、马师曾、任剑辉、白雪仙等老一辈艺人,还有今天无人不知无人不晓的"唐僧"罗家英及其伴侣汪明荃;二是戏曲仍作为特定的时代符号和中老年人群体的生活方式,经常出现在电影中,譬如《胭脂扣》中如花以男装扮相、唱着南音与十二少初逢,《女人四十》中粤曲是老街坊间的共同爱好和休闲活动,也带出了"人生如朝露"的主旨,《细路祥》中粤剧大师新马师曾的逝世标志着一个时代的结束……

从邵氏家族这一窗口,我们可以看到香港电影的跨国资本背景以及一早就种下的泛亚洲基因。邵氏的电影事业起步于上海,1937年后经营重心转至南洋,在南洋拥有70余处戏院和游乐场,再往后就是人人皆知的故事——邵逸夫创办邵氏电影公司和无线

电视台,立足香港,但背后仍有东亚和东南亚广阔市场的支持,文化影响力亦遍及华人地区。香港电影的亚洲化乃至国际化是与生俱来的。《偷烧鸭》或《庄子试妻》据说都曾在海外放映。在二三十年代较为宽松的文化和经济环境下,上海、广东、香港几地的电影公司都可以在异地开设分公司、投资拍片,制作出来的电影也有机会在全国以及港澳南洋地区上映。除了邵氏家族,前文提到的黎民伟在上海成立的民新公司也广泛向国内外输出电影,出品的《西厢记》(1927)最远甚至到英国和法国上映。自90年代后半段到今天,我们常常看到颇为"亚洲化"格局的影片,譬如大部分在异国拍摄的《东京攻略》《韩城攻略》,主要角色选用外国演员的《全职杀手》,故事在整个东亚铺成"一盘大棋"的《赤道》等等。这固然出自港产片想要在外埠卖座的商业考量,更是资本全球流动在娱乐业的体现。但对于香港电影来说,"走向亚洲"可算不上后来才发生的新鲜事。自30年代起,香港电影的格局就是涵盖整个东南亚的。虽然当时不似今日全球化时代资本流动与联合的复杂情况,却有着任由驰骋的广阔市场(相反今天全球化的联合是在贸易壁垒相对明晰之后再度融合的尝试)。虽然当时没有今天明显的"异国情调"或"跨国组合",却是考虑到东南亚华人的欣赏趣味,与他国电影业有着幕后的交流和融合——譬如20世纪60年代邵氏派导演去日本学习技术;还有香港电影向其他地区的强势输出——不仅从早期就覆盖东南亚,在七八十年代更是碾压台湾和韩国市场,这种单方面的绝对优势根本不需要通过合作来赢取对方市场的利益。当然,成也亚洲,败也亚洲,由于自身局限,布局亚洲不仅是它一时风光的机遇,更是它的不得不接受的宿命。在各国相继建立起贸易保护和发展本土电影之后,香港电影在亚洲的势力不再,20世纪90年代波及亚洲的金融危机更是香港电影衰落

的重要原因,这是后话。

<p style="text-align:center">* * *</p>

从抗战到内战再到铁幕落下后的冷战,香港电影也走过了一段从共赴时艰到左右对峙的旅程。1937年全面抗战爆发后上海很快沦陷,许多电影人、资本家和知识分子来到香港,国共合作——如国民党的"中国电影制片厂"投资,蔡楚生、夏衍等左翼导演编剧制作的《孤岛天堂》(1939)——南北联动——由于时局动荡,电影制作常常需要香港、重庆、上海三地的公司和人员合作——共同谱写出一曲曲爱国救亡的战歌。彼时文艺界有所谓"国防"概念,意指通过各种文学艺术样式传播中国文化、宣扬爱国主义思想、鼓舞发动群众,有国防文学、国防戏剧、国防电影等等。香港早在1935年和1936年就由关文清冒着生命危险拍出《生命线》和《抵抗》。1937年起香港作为战争飞地,恰好变成了电影的制作基地——年产25部爱国影片。1938—1939年,国防电影发展至顶峰,产量虽有所降低但放映地区和影响力扩大,传播到东南亚和欧美。但是再往后国防电影变得疲沓下滑,或许有逃避现实的思想作祟,"爱国"口号之下开始渗入越来越多的娱乐元素,甚至出现爱国歌舞片,随即民间故事、恐怖片、神怪武打片重新占据香港市场主流。

1941年太平洋战争爆发,香港沦陷,电影行业一度停滞,日军的"归乡"政策使香港人口从1941年的140万跌至1945年的60万。抗战结束,大量的平民、资本家、知识分子乃至特务间谍重新涌入香港,社会生活全面复苏,到1953年人口已经暴涨到250万人。就文艺界而言,抗战时期就有"南来文人"或"南来影人"的说法,绝大部分是上海的资深电影工作者。他们身在香港,心忧祖国,注重电影的品质、思想内涵和宣传教化,对香港本土电影过重

的市井气和娱乐性不无轻蔑,甚至香港本地电影人在上海同行面前多少也自惭形秽(张建德,11)。内战爆发后,文化人们再度"南来"——大多来自北京或上海,具有良好的教育背景、文化修养以及各行各业丰富的实践经验,在香港的科教、传媒、文学、电影等领域迅速发挥作用,成为在香港文化未来二三十年的中坚力量。这些南来影人首先有一种居高临下的"中原心态"或曰"大中华心态":认为自己是一种普世、正统、高雅、精英化的中华文化的代表;粤语文化虽不乏特色和活力,但放在中华文化的大谱系中,仍然只是地方性文化,在价值位阶上亦属于较低层次的俗文化、大众文化。其次有过客心态,即并不把香港真正当作自己的地方,只是躲避战乱的中转站——这种"借来的时间,借来的地方"的"漂浮感",我们在后文还会一直遇到。再次,优越感和临时感结合起来,又催生出一种自怜感:南来影人不倾向于学习和融入本地文化,也不关注本地生活,固守自己的文化世界又感慨于不得已的身世坎坷、中华文化"花果飘零"(唐君毅语),这也成为了许多影人的创作母题。

南来影人的创作旨趣跟"港味"毫不相干,而是相当"大中华"的(也有研究者认为这属于"在香港拍摄的上海电影",张建德,14),通俗地说,也就是你无法辨认一部电影是特定的香港电影、上海电影还是北京电影,而只是笼统地、为所有中国人能接受的中国电影,是被最大多数中国人所共享的故事、情感和价值观——最"通用"的就是历史题材。卜万苍导演的《国魂》讲述了宋元之交,民族英雄文天祥挽狂澜于既倒的徒然努力,他受尽蒙古人的折磨而不降,最终以身殉国。朱石麟的《清宫秘史》讲述光绪皇帝试图反抗慈禧太后的控制,在戊戌年间发动宫廷政变,却以失败被囚告终。这两部电影同是上映在内战正酣的1948年,具有借古讽今的

意味,共同传递出历史巨变之际对一个文化意义的"中国"的强力认同,也呼应上一段所言,南来影人借历史自喻,感叹自己去国离乡,壮志难酬。虽然香港本土和海外移民市场粤语人口占多数,但也要考虑到:一来香港此时涌入大量外地人口,对国语片的需求有所提升;二来长期浸淫在政治文化人一统的格局下,任何地方的中国人接受中国的历史故事和道德观念,非但没有困难,而且很容易被召唤出文化之根和思乡之情;再加上国语片制作精良,自然受到观众欢迎。

此时,粤语片和国语片的关系也逐渐变化。上述两部"大中华"趣味的国语电影都堪称史诗巨作,《国魂》据说制作费高达一百万港币,是当时前所未有的巨额投资,《清宫秘史》气势磅礴、造型逼真的宫廷建筑皆在香港摄影棚搭建,两部电影在全世界华人社区都获得了票房口碑双丰收。国语片以大制作、高品质著称,也经常是电影史研究的重点,但数量并不占优。1947—1949 年,香港粤语片产量 350 多部,国语片仅有 70 部,50 年代年代粤语片年平均超过 150 部。不过自 50 年代起,国语片在保持质量的同时,数量也在逐渐逼近,直至六七十年代之交实现逆转。

粤语片虽然数量众多,却经常被当作"土产的廉价货"而疏于研究。除了 30 年代火爆的戏曲片,张建德在《香港电影:额外的维度》中专辟一章讨论了粤语片从发轫到 70 年代的发展脉络:既有作者所珍视的、左派批判现实主义的家庭伦理剧,也有强调视觉奇观的神怪武侠片,还有从香港电影诞生之初就有、到许氏兄弟而大成的社会讽刺喜剧……(张建德,47—71)故事多取自粤港地方文化,贴近本地日常生活。总体上来说,粤语片仍然是低成本、短周期、粗制滥造、薄利多销的。在香港电影黄金年代常说的"七日鲜",最早就出自王天林导演对 20 世纪 50 年代的回忆:"由星期四

决定那天起算，制片马上找演员，找现成剧本或通俗小说，找一个鬼才导演，找一班手脚快的工作人员，一天工夫便可办妥。大家聚在一起谈一谈，由导演说出一个大概的拍摄方式。星期六这部新戏便能开拍，一边拍一边写对白。有时候拿了一本小说就可以拍摄了，同时还要一边冲印剪接。拍到星期一（可能已经工作了三天三夜），拍摄部分全部完成，星期二做一天善后工作，连夜印拷贝，星期三正好是第七天。一个拷贝送到电影检查处去审查，其他拷贝送到各戏院准备放映。"

电影不仅分国粤，在冷战时期还要分左右。两大阵营各自有不同的电影公司和人才、不同的风格旨趣以及不同的市场机制，最终又逐渐抛却意识形态的重枷，共同融汇到某种"香港性"之中。这部分内容将在本书"左派"一章详加阐述。

<center>*　　*　　*</center>

60至70年代，"港味"又发生了变化，这是邵氏而且主要是国语片的时代。当时有实力的大公司都采取好莱坞早期"垂直一体化"的垄断模式：从制片厂到院线，从拍摄到发行放映，甚至更往前一步追溯到演员培养，全都一条龙囊括在内。在邵氏垄断之前，60年代初，香港电影市场是邵氏与电懋两大公司对决的江湖。电懋全名"国际电影懋业公司"，1965年后重组更名为"国泰"，它以东南亚资本为后盾，是从经营院线逐渐扩展到电影制作的公司。电懋在1962—1964由陆运涛主持，他既爱好电影艺术又精通企业运作，出品了《曼波女郎》(1959)《青春儿女》(1959)《长腿姐姐》(1960)等一系列优秀作品。电懋的影片体现出鲜明的西方—现代—中产阶级的趣味。电影的场景大多是舞会、聚餐、运动、旅行等，围绕着洋房、舞厅、商场、汽车等现代空间，勾勒出一种摩登的

都市生活方式。电懋电影中的女性形象亦耐人寻味。一方面,某种现代女性形象具有一定的解放和进步的意味,譬如职业女性,甚至在爱情和欲望关系里占据主动的女版唐璜;但另一方面,对于女性的摩登身体的大胆展示,未必不是迎合男性的凝视。令人遗憾的是,陆运涛在1964年因空难意外逝世,电懋改组国泰后也风光不再,无法与邵氏抗衡。

相比电懋的摩登世界,邵氏则把观众带回古典中国。在政治和地理隔绝的岁月里,香港人、台湾人和海外华人都是通过金庸、古龙的武侠小说和邵氏的电影充实着自己对"中国"的想象和认识,抚平离散的乡愁,也建构起自己作为中国人的身份认同。此时的香港电影正处于一个微妙的悖论中:在艺术和市场上与内地隔离后,"香港电影"的标签日渐清晰,但是从故事到语言,它首先所承载的却是颇为纯正的"大中华"内容和趣味。当然,从大中华性到本土性,香港人身份的转型亦在其中悄然滋长。"邵氏出品,必属佳片"虽然是一句商业宣传,但也说出了相当一部分事实。依托强大的经济基础,邵氏影片在服装、布景、摄影、表演等方面都标志着当时香港电影工业的最高水平,虽然不可能部部都是精品,但也贡献了一大批优秀的影片。限于篇幅,仅举若干重要例证。

李翰祥,1926年生于辽宁,曾在国立北平艺术专科学校就读,1948年来港。总体来说,他的创作大多关乎历史,又可以细分为黄梅调、风月片和历史片三个方面。黄梅调电影可视为一种古装歌舞片。它的内容大多取材人们耳熟能详的民间故事和古代小说,台词和唱词琅琅上口、明白晓畅,又不失含蓄隽美的诗词韵味。这里的"黄梅调"不全然等于黄梅戏,亦非任何单纯的戏曲门类,而是借鉴了黄梅戏曲调,也包括带有戏曲风格的原创音乐——换言之,

是那个时代的"中国风"。邵氏也甘斥巨资,制作逼真的布景和精致的服装道具,呈现出华美大气的视觉景观。1962年的《梁山伯与祝英台》打破了香港、台湾和东南亚所有地区的票房纪录,或许是这部影片纯正的"中国味道"慰藉了海外游子的思乡之情,很多铁杆粉丝连看几十遍之多。影片甚至闹出了一场性别难题——女扮男装主演梁山伯的演员凌波实在出色,被金马奖提名,却难以定夺是按照"最佳男主角"还是"最佳女主角"来授奖,最后只好为其另设一特别奖项。李翰祥擅长的另一类型是风月片——取"风花雪月"之意。这是一种软色情电影,多取材于《金瓶梅》《肉蒲团》等古代小说。有论者认为,"风月"一词并不能完全遮蔽香艳旖旎的镜头下实际多为变态和低俗的情欲,譬如恋物、虐待、乱交(张建德,100);但古典文化涵养深厚的李翰祥善于运用艺术化的手法加以转化,以至于很多影迷认为,相比后来色情电影的粗制滥造和赤裸裸的呈现,原来含蓄典雅的中式情韵反而更加令人着迷。严肃的历史片是李翰祥付出最多心血、怀着最高艺术抱负的领域。在黄梅调火爆的前后,他就拍摄过《貂蝉》(1956)《武则天》(1964)等古装历史巨片。晚年的李翰祥更加志在千里,他怀着展现清末历史的宏愿,与内地合作,北上实景拍摄了包括梁家辉、刘晓庆、陈冲等优秀演员出演的《火烧圆明园》和《垂帘听政》(1983),以及后来的《末代皇后》(1983)《八旗子弟》(1988)等系列影片。1997年,在北京拍摄电视剧《火烧阿房宫》时突发心脏病逝世。

除了古装历史,古装武侠也是邵氏的另一张王牌。王牌中的王牌就是来自北京的胡金铨导演,他也具有深厚的传统文化修养和古典美学造诣,尤爱研读明史,被视作中国武侠电影的一代宗师。香港的粤语功夫片有悠久的传统,但在胡金铨之前,电影界一方面追求拳拳到肉、硬桥硬马的真功夫,对武打的呈现也较为静

止,简单粗暴;另一方面也出现了一种悖论,即过于夸大武术的作用,在另一个"神怪武侠片"的派系中,更多有超自然反物理的飞镖、剑气等表现。胡金铨革新了武侠片,即邵氏宣传中所谓"新派武侠"或"彩色武侠",当然绝不仅是画面从黑白到彩色这么简单。不同于很多片场武行出身的导演,胡金铨从电影整体——不是为打而打——来思考,注重故事的完整性和意义深度。影片常常设定在明代,主要是忠良之士与阉党的正邪斗争。导演本人不懂武术,但对武打场面却有明确的美学要求:既非完全写实的真功夫,亦非过分夸大的怪力乱神;它可以在某种程度上违反物理,但一定是服务于人物形象,或是营造与故事主旨统一的美学风格。胡氏武侠片中的"运动"是中外学者重点关注的课题,他善于通过镜头的组合变化来表现打斗,有京剧明快的节奏和潇洒飘逸的美感,也呼应着中国画般典雅空灵的场景,譬如《侠女》(1971)中的"竹林",成为武侠片的经典符号,被后来者反复致敬。胡金铨的电影还常有对儒释道文化的思辨,到了晚年更加倾向佛学,《空山灵雨》(1979)就讲述寺院里发生的权力斗争。但也有论者认为他讨论形而上学的能力和完成度令人怀疑,所有哲思依然是为动作服务(张建德,105)。胡金铨作为拍摄武侠片的男性导演,反倒十分擅长刻画女性。《大醉侠》(1965)推出了电影史上令人难忘的女侠形象金燕子,若干年后其扮演者郑佩佩化作《卧虎藏龙》的碧眼狐狸,亲手把"金燕子"交棒给徒弟玉娇龙:女扮男装的俊秀形象,初生牛犊的无畏气势,客栈一役堪称两个时代、两位女侠的美妙互文。

然而,张彻不满当时影坛的"阴盛阳衰",鼓吹男性气质和暴力美学。他的电影背景有古代亦有民国,大多是蒙受冤屈和灾难的主人公历尽磨难完成复仇的故事,男性是当仁不让的中心,女性角色则被边缘化。张彻电影美学以暴力、惨烈著称,他从不吝惜血

浆,直接呈现受伤、流血、痛苦、死亡,也创造出"盘肠大战"这样的词语。张彻不仅让打斗场面"血肉横飞",而且值得注意的是,主人公常常有严酷的受虐和修炼身体的过程,譬如他最经典的《独臂刀》和《大刺客》(1967)主角都受过惨痛打击或背负沉重宿命,苦练武功,以饱受折磨甚至残缺不全的身体完成复仇或同归于尽。这种极具阉割意味的能指也常常成为精神分析理论的阐释对象。张彻后来还发展出"双雄"模式,即设立两个男主角,表现他们的兄弟情谊。狄龙和姜大卫这对双子星就合作了《新独臂刀》(1971)《大决斗》(1971)《刺马》(1973)等多部影片。这种由武侠小说衍生出来的、带有禁欲或无性气质的男性社交模式或男性情谊,在西方、现代的理论观照下也显示出某种暧昧感。

<center>*　　*　　*</center>

讲到这里,我们可以发现,"香港电影"这个概念在其自身的历史发展中几经变迁,不同阶段有着不同的内涵:它说粤语也说国语;它很"大中华"也很"泛亚洲";它有商业的、娱乐的一面,也有爱国的、左翼的内涵;它属于香港人——一个不断被命名和指认也自我怀疑或寻觅的"香港人"。而今天内地和香港影迷念兹在兹的"港味",其实主要是指80年代到90年代中期的黄金年代,这是香港电影、也是各种形式的流行文化最鼎盛的时代。继70年代经济起飞后,文化作为意识形态既参与着香港人的身份建构,又是这种身份认同的体现。"评论者一般认为,香港电影的现代化始于70年代末、80年代初代'香港电影新浪潮',到80年代末全面实现现代化。但是90年代以来,对60年代的文化环境、政治气候、生活方式进行研究的学者则认定60年代是香港人开始自觉作为社会公民、香港身份建立并进入现代化社会的时期。"(罗

卡,179)

香港与"大中华"、香港人与内地人的区隔感,随历史发展而在几个方面浮现出来。虽然香港在1842年成为英国占领地,但在很长一段时间里,与内地往来密切,人们可以自由走动而不需严格手续,香港方面亦无居民登记制度。因此香港地并不真正隔离于中国内地,香港人亦不自觉有别于内地居民。1949年新中国成立,陆港边境的落闸形成了一个较为正式的政治区隔,香港方面为应对自内战以来赴港的大量难民,亦开始实行身份证登记。1967年香港本土的动荡,又进一步使香港人意识到与内地在制度上的重大差异,以及对此的猜忌与担忧。70年代香港经济起飞,与内地在物质财富和思想文化上的差距愈发明显,"香港人"这一身份意识也开始形成。另一方面,"逃港"的大潮伴随着政策与政治起起落落,从未平息,一波波从内地去的"阿灿""表哥""人蛇"构成了香港人最切近的他者,而他们又陆续融入香港,与过去的自己隔镜而立。1980年关于偷渡的抵垒政策结束,陆港之间的区分和往来逐渐变得严格、清晰而有序。

根据陈冠中《我这一代香港人》的说法[1],战后的婴儿潮一代赶上了最好的时候——时局平稳、人口增长、百废待兴。香港一方面不断完善教育体系,特别是高等教育的扩展;另一方面,中国的历史文化知识在教育中却被严重边缘化了——这种教育针对中国又不仅对中国,而是一种去意识形态化的、强调实用主义和功利主义的"以考试为目标的生产线"。尽管大众文化在相当程度上为香港人补上了关于中国这一课,尽管港人在本地社运中、在"保钓"

[1] 参见陈冠中的长文《我这一代香港人的成功与失误》,http://www.aisixiang.com/data/81498.html 2014-12-18. 此文亦收录于陈冠中文集《我这一代香港人》,北京:中信出版社,2013年。

中、在对内地一次次募款赈灾中表现出的爱国热情不可抹杀,但是陈冠中还是认为,这种教育培养出了政治冷漠、精于算计、务实肯干、自以为配得上成功的一代香港人。在一个冉冉上升的社会,他们走出学校,发现职场是一片开阔地,没有老人,没有前辈,没有历史的包袱,有的只是大片的新领域、大量的空职位和大把的好机会。从轻工制造、转口贸易转型到金融服务,这个城市涌现了大量的医生、律师、公务员、文员和职业经理人。很多从棚屋和公屋里走出来的50后、60后的移民子女,在艰苦岁月里高扬狮子山精神,并入人生的快车道,一跃晋身为中产阶级,成就了一个个"香港梦"。"专业人士"成为香港人成功的模板,"专业精神"也被港人常常挂在嘴边——这种经常由团队体现出来的"专业性"不仅属于医生和金融家,也属于警察甚至杀手。

　　身份意识体现在大众文化领域,就是70年代邵氏大中华趣味的国语片、李小龙的民族主义功夫片以及许氏兄弟的粤语音乐和电影互相激荡,此消彼长,而后新浪潮一代涨潮又退潮,最终诞生今天影迷所怀念的那个"港味"纯正的80年代。

　　李小龙是70年代不可忽视的名字,他个人的成功同时也代表着香港电影业的格局重整。1970年,电影市场不景气,原邵氏的干将邹文怀辞职,购入国泰的设备,成立嘉禾影业(香港)有限公司。恰好李小龙由美返港开拓电影事业,双方一拍即合,《唐山大兄》(1971)的大卖不仅让这个新成立的电影公司站稳脚跟,而且撬动了巨鳄邵氏的垄断。翌年的《精武门》和《猛龙过江》更是接连创造新高,打破国语片票房纪录。随后嘉禾又相继与成龙、许冠文合作,甚至打入国际市场。香港影坛进入独立制片人模式——制片公司与导演、明星自由合作,分享收益,而邵氏的大制片厂制寿终正寝,转型为合家欢乐的TVB。李小龙的电影事业如同流星,短暂

而绚烂,1973年拍完《龙争虎斗》之后猝然离世。他常常扮演身份低微、深藏不露、被置于现代而陌生环境中的高手,这类淳朴正直、嫉恶如仇的"乡巴佬"总是在被恶势力一再欺压后忍无可忍,运用功夫除暴安良,伸张正义。粗鲁而天真的人物固然落入西方人对华人的刻板印象,但前后的反差和爆发的时刻又表明中国人绝不再忍气吞声、向外国人低头。李小龙的技击能力和武术哲学吸引了不少西方观众,他在银幕上表现出的不畏强权的精神更是感召了亚非拉美等第三世界人民,可以说,他使得港产片第一次真正打进更广阔意义上的国际市场(在此之前只是东南亚)。这种颇为奇异的,"最好被理解为某种抽象的文化民族主义,意图在海外华人中表达一种情感诉求……即便他们不一定生在中国,或者不一定会讲国语或其他中国方言。他们希望通过认同祖国文化来确认并实现其文化抱负,由此产生了一种相当抽象且无关乎政治的民族主义"(张建德,132),也是前现代、"天下"观的文化中国在现代民族国家时代的遥远回响。所以说,从邵氏到李小龙,同样是国语片,同样是诉诸"大中华"而非凸显"香港性",但差异性已在其中悄然滋长:南来影人体现的是普泛的民族主义,而李小龙所代表的海外华人和香港人的民族主义,与现实的中国无关,而与他们自身有关。

另一个潮流是以许冠文为代表的粤语喜剧片。在进军大银幕之前,许冠文在无线台的《双星报喜》就收视不俗,1974年他离开电视台拍摄电影《鬼马双星》,翌年拍摄《天才与白痴》,1976拍摄了《半斤八两》,1978年拍摄《卖身契》,部部卖座,《半斤八两》更是票房高达850万!除了电影,"初代歌神"许冠杰的《鬼马双星》《半斤八两》等同名专辑,在西洋英文歌和台湾国语歌之外,为粤语流行歌曲开出一条道路。虽然喜剧更多倚仗本土语言文化会造成传播

上的隔阂,虽然相比前述那些影片许氏喜剧并没有太多进入内地影迷的视野,但70年代许冠文、许冠英、许冠杰在音乐和影视上的表现充分体现了本土流行文化的力量。说广东话,唱粤语歌,关注香港这片土地上的日常生活、人情冷暖,正是这一阶段的娱乐潮流,也是香港人文化心态的折射。

*　　　*　　　*

自1978年严浩和余允抗合拍《茄喱啡》、1979年许鞍华《疯劫》和徐克《蝶变》开始,影评人惊呼香港影坛出现了一股新生力量,他们将这批三十多岁的年轻人命名为"新浪潮"——借鉴了法国电影新浪潮的说法,但是内涵完全不同。法国新浪潮宣扬"摄影机钢笔论"和"作者电影"的理念,以一种审美自律论的先锋姿态为艺术电影和导演中心制辩护,是法国电影人面对好莱坞电影工业的影响所提出的反思批评和另类实践,导演戈达尔、特吕弗、阿伦·雷乃以及作家杜拉斯、罗伯—格里耶都是这面旗帜下的实践者。香港的新浪潮则不同于法国,这一群体的出现具有某种契机,体现出某些共性。

首先,新浪潮影人出生在战后,成长于经济起飞和身份认同确立的时期,大多接受过高等教育背景。香港自60年代逐渐兴起"迷影"文化:1962年一些外籍人士组成"香港电影协会第一映室",放映一些欧洲艺术性较高的影片,就包括法国电影新浪潮的作品;1966年"大学生电影会"成立,本地青年知识分子定期放映、讨论、写作和实验拍摄;1976到1979年,先后有《号外》《新思潮》等关于文化、社会、政治的刊物,也有《大特写》《电影双周刊》等本土电影刊物;1978年香港电影文化中心成立。新浪潮一代受惠于教育的提升和文化潮流的改变,有机会以留学的方式追逐自己的

电影梦想,譬如许鞍华、严浩都曾在英国伦敦电影学院学习进修,徐克在美国德州大学奥斯丁分校攻读广播电影电视专业。而过去香港没有培养电影人才的专业院校,旧时的电影人要么是南来影人,要么就是在片场从基层做起、以师父带徒弟的方式培养出来的本地人才。

其次,新浪潮一代回到香港,先从电视台做起,随后转战大银幕。随着电视机走进千家万户,免费和付费频道遍地开花,在70年代中后期,无线、丽的、佳视、香港电台电视部多个公司竞争达到白热化,新的创意和节目源源不断地被生产出来。为了在画质上胜出,电视台相继设立"菲林组"(film 粤语音译),即是用电影胶片拍摄电视剧集。这些剧集制作精良,内容严肃,关注本土社会生活,堪比电影短片,也恰好是这些学院派的青年人实习练手的最佳阵地。无线菲林组先后招募了许鞍华、严浩、余允抗、陈烛昭、罗卡、卓伯棠、章国明等人,拍摄了《CID》《北斗星》《年轻人》《国际刑警》《的士司机》《女人三十》等剧集。可以说,电视市场间接地为香港电影工业储备和锻炼了人才。

这些年轻导演有着更加现代的观念、技法和锐意拓新的精神,熟悉影视业的运作和市场口味,拍摄出一大批意念独特、题材多样、风格突出、趣味盎然的作品,既受到观众认可又引发媒体评论界和学术界的关注,为低迷期的香港电影掀起一股巨浪。1978—1979年,除了前述三部影片,没有留学背景的章国明的第一部警匪片《点指兵兵》被视为香港现代警匪片的里程碑。1980年,新浪潮进入全盛期,谭家明拍出了他的处女作《名剑》,徐克、许鞍华和严浩分别有《第一类型危险》《撞到正》和《夜车》。1981年,方育平的首部剧情长片《父子情》细节丰富、充满生活质感、打动人心,受到了评论界的重点关注;章国明的第二部电影《边缘人》塑造了警匪

题材中经典的卧底形象,成为这一类型的又一座界石。1982年的重要作品有谭家明的《烈火青春》,许鞍华的《投奔怒海》,蔡继光的《柠檬可乐》等。1983—1984年是新浪潮的退潮期,有方育平的《半边人》,黄志强的《打擂台》和徐克的《新蜀山剑侠》等。

 需要强调的是,陈冠中认为,新浪潮与之前香港电影传统的接续、与后来80年代商业电影的交接,其实是一种断裂和错位的关系。新浪潮对于六七十年代邵氏国语片和粗糙粤语片的反拨和创新,一方面体现为学自西方的形式技巧和用心制作,另一方面就在于使用粤语和本土意识;其中现实主义的精神,实际来自更早的、"被认为是香港五十、六十年代粤语电影的最高成就"的写实文艺片。然而新浪潮的实验性和艺术品位"跟港产观众始终有着距离……新导演们想以西方形式表现中国人和香港的感受是行不通的";1981年后,"只剩下闹喜剧为主、谐趣动作片为副的局面,都是新锐导演不擅长的类型。接下的五年,幸存的新锐只能单打独斗,很被动在主流夹缝中求存"。而后,80年代的商业电影"永远是在平民的旧粤语片而不是中产的旧国语片里找原型……没有去继承的,恰恰是被后来评论界认为是最优秀的东西"[1]。

 将新浪潮拍在沙滩上的下一个潮头,便是新艺城的崛起。这家由麦嘉、石天、黄百鸣创立的公司擅长喜剧,切合香港前途的起伏,迎合港人的心理,收获了巨大的商业成功——他们也吸纳了一部分新浪潮人才。退潮并不等于失败退场,而是进入主流,或者转入跟电影相关的其他行业。徐克和许鞍华后来成为香港影坛的中流砥柱。卓伯棠、严浩、罗卡、谭家明等人转入评论界和教育界,间接为香港乃至华语电影做着贡献。新浪潮虽然短暂,但影响十分

[1] 参见陈冠中:《事后:H埠本土文化志》,南昌:江西教育出版社,2009年,第71、72、49页。

深远;这批人虽然身退,却实实在在带动了更多的人。譬如关锦鹏,在电视台和电影圈多年跟随严浩和许鞍华,担任他们的助手、副导演;张坚庭曾为许鞍华编剧,后来拍出《表姐你好嘢》《表错七日情》等影片;区丁平是新浪潮影人经常合作的美术指导,他和大名鼎鼎的张叔平一道,改变了香港电影不重美术设计的观念;陈果于70年代末在无线工作;同样电视台编剧出身的王家卫担任过谭家明的副导和编剧,而谭家明也为王家卫担任过剪辑……新浪潮确实促进了本土电影工业的发展,为整个80到90年代的黄金时期奠定了基础。

回过头来我们不难看出,香港新浪潮与法国不同。第一,他们并没有形成相对明晰的群体,也没有明确的艺术主张,而只是一段时间里不约而同涌现出来的一批新人。第二,他们的创作与主流市场的关系并不体现艺术/商业的截然对立,他们是改良者而非革命者——"作者电影"的意识形态要么不适用于香港导演,要么就需要论者通过香港电影来重新审视这一概念。在市场狭小又商业至上的香港,政府的文化政策和自发的电影产业都没有给艺术电影留下空间,新浪潮影人亦非要以高蹈的艺术理念革商业电影的老命;相反他们很多人的理想是做一个还不错的商业导演,像一个勤勉踏实又时有创意的匠人一般,带着镣铐跳出自己的美妙舞步。

新浪潮电影与此前此后的香港电影都有所不同,这一断代在电影史中有充分的独特性。相比过去那些古装武侠、功夫动作、市井喜剧、恐怖惊悚的类型片,新浪潮堪称一股清流,给人以耳目一新之感——他们更加关注社会生活,呈现出以往没有进入电影的"现实",无论是他们的创作还是观众的接受,都体现出这一时期香港社会强烈的本土意识:《第一类型危险》《柠檬可乐》借叛逆青年来批判社会;《边缘人》《点指兵兵》下启警匪类型和卧底形象;《父

子情》《半边人》凝聚着个人经验和集体回忆;《七女性》《客途秋恨》聚焦女性的生活与情感;《来客》《投奔怒海》《似水流年》更是以小见大,回应政治历史的宏大议题;即便是古装片,《蝶变》也体现出后现代的科幻味道,《新蜀山剑侠》重构经典借古讽今。在形式技巧上,海归派的新浪潮导演也各有特色,提供了与老一代影人不同的视听语言,譬如许鞍华的旁白和多视点叙述,徐克快速的运动和凌厉的剪辑,等等。还有其他一些技术环节上的革新,例如电视菲林组磨炼出来的同期录音取代了配音,符合剧情发展和人物性格的专业配乐取代了现成的"罐头音乐",化妆、道具、美术每个分工都力求专业化,各方面的努力都提升了香港电影的工业水准。虽然香港电影都具有很强的观赏性——紧凑严密的戏剧结构、丰富多变的镜头语言以及荤素不忌的内容题材——但与此后黄金年代的电影相比,新浪潮又仿佛多了一些"艺术性":前者更加商业化、娱乐化,注重感官刺激,被波德维尔称为"尽皆癫狂、尽皆过火",后者反倒朴素自然,导演在兼顾可看性的同时,力求贴近现实,言之有物,以及在形式技巧上探索突破。

*　　　*　　　*

再后来就是人们熟悉的故事,也是本书即将展开的主体部分。80年代开始,香港电影无一不是"很香港",本土的影视和音乐全部切换到粤语音轨,左翼风光不再,大中华叙事也失去了曾经的普世感,香港电影反映香港观众的关心和熟悉的人、地、事,迎合香港观众的娱乐需求,彰显香港人的身份意识。这种鲜明的"香港性"也成了内地观众眼中新奇的他者性,继而他者又被吸纳为自我经验的一部分——令我们留恋而怅然的"港味"。

然而,无论香港与内地有怎样剪不断理还乱的矛盾纠葛,香港

电影的衰落却不能怪罪内地开放的政策。在回归之前，1995年香港电影就开始显出颓势，一路下滑，原因可以找出许多：电视业和盗版碟的冲击，1997年亚洲金融危机的影响，台湾、韩国等地本土电影的成熟，等等。2003年《内地与香港关于建立更紧密经贸关系的安排》的签订毋宁说有更多救市的色彩，而导演北上合拍固然是对本土文化的弃守，但也是电影工业资本流动的逐利性的体现。尽管某些导演和演员有消费情怀的嫌疑和水土不服的情况，但是我们也能想起《投名状》《姨妈的后现代生活》《十月围城》《一代宗师》《西游降魔篇》等佳作；至于许鞍华的《黄金时代》和陈可辛的《亲爱的》，更是全部使用内地演员，讲述一个"大中华的"或内地当代的故事，它们离香港很远，但又是香港导演和班底制作的优秀影片，那么它还是"香港电影"吗？如今，两岸三地的电影学者都在提倡用一个更大的"华语电影"概念取代过去的"中国电影""香港电影""台湾电影"——且不去讨论它在政治意识形态和学理上合适与否，本书只是认为："香港电影"在历史上有过复杂多变的内涵，短短十几年的黄金年代不应被上升为一种超时间的普遍本质；与其固守着"港味"的迷思，哀叹它的丧失，倒不如去融合、去改变、去拥抱各种可能。

当然，我们也并非盲目乐观。一方面香港的导演、演员和制作团队有机会有能力跟内地、亚洲乃至全世界合作，碰撞出新的火花；另一方面，香港本土制作和本土市场的萧条萎靡，电影人才也有"老龄化"倾向，青黄不接，后继乏人。必须承认，相比黄金时代电影市场的火爆，相比那种癫狂过火的生命力，今天的香港电影确实冷清了很多。但反过来看，历史和回忆有没有被浪漫化的可能呢？曾经整体的"辉煌"之下真的有很大比例（基数固然重要）的佳作吗？又有哪种历史观能论证辉煌的条件是必然还是偶然的

呢？今天香港电影市场的体量会不会才是回到它应有的水平呢？又或者，如果重质不重量的话，如果考虑到创作的时代氛围和可供再现的素材，今天香港的特殊处境何尝不也是一个绝妙的契机呢？——对于影迷来说，最重要最实在的，还是每年能够看到几部令人欣慰的片子。然而又像阴晴不定的股票市场，这一点点期盼的心情也是起伏跌宕：就在本书写作的时候，2017年香港电影金像奖的提名名单引发各个电影自媒体的一片哀叹；但几天之后，多家电影公司的2018拍摄计划又令人惊呼值得期待，大年要来！"香港电影已死"的口号已经喊了很多很多年，如何算是"死"呢？或许只是要死不死，努力求存，还偶尔有复苏的惊喜，但随后又令人担心是不是回光返照……今时今日，我们无法判断这是最好的时代还是最坏的时代，但毫无疑问，只要不"死"，热爱香港的电影的人都会陪伴它继续走下去。

推荐阅读

罗卡(Law Kar)，[澳]法兰宾(Frank Bren)：《香港电影跨文化观(增订版)》，刘辉 译，北京：北京大学出版社，2012年。

[新加坡]张建德：《香港电影：额外的维度》，苏涛 译，北京：北京大学出版社，2017年。

[美]大卫·波德维尔(David Bordwell)：《香港电影的秘密》，何慧玲 译，海口：海南出版社，2003年。

卓伯棠：《香港新浪潮电影》，上海：复旦大学出版社，2011年。

时间

"香港的故事:为什么这么难说?"

1990年王家卫的《阿飞正传》上映,其明星阵容、高度风格化的视听语言以及非线性叙事方式(甚至也可以认为"反叙事")大大突破了观众对于香港电影的惯常期待,受到评论界和研究界的重点关注,关于这部影史经典的讨论至今不衰。是年,《电影双周刊》访问了徐克、关锦鹏、吴宇森等其他导演对此片的看法,很多人都不约而同地提到了(没有)"故事"。讲述平淡故事或是消解故事,显然并非香港电影的一贯特色。《阿飞正传》的魅力恰似一个关于"何为香港故事"以及"如何讲香港故事"的暧昧寓言——令人迷恋,若有所感,又如鲠在喉。也斯在《香港文化十论》一开头就由此发问:香港的故事,为什么这么难说?

讲故事,或曰,历史,不单单只是说出一些关于过去的事实,而是关乎主体、讲述者和历史观。首先,主体、主语、主词皆为一事:subject。根据西方古老的语言学—逻辑学—形而上学的观点,主体除了是个别经验、个别语句里的主语,还有一种"恒为主语"的情况,即,不是这一个那一个具体事物,是一种不从属于任何属性反而是各种属性之所系的抽象主体,亚里士多德命名为"实体"。对应到历史叙述中,这就是一个在时空经验里历经变迁,但在观念和叙述里始终不会被冲散的概念。譬如今天的"中国"一词,无论从

字面上还是概念的内涵外延上,它都不是古代意义上的中国。在有文字记载的三千多年历史中,"中国"在不同的时代有不同的名称、政权、地域、人口、语言……甚至在某些时候是高度分裂的。我们讲述的是一个完整、连贯、穿越千年而不中断的"中国"故事。其次,历史总有一个"讲法",即框架、范式或历史观,使我们理解历史的方向、意义和规律。历史叙述深深依赖又好好隐藏了它,只显得故事好像是自然而然地被说出来,甚至自动呈现出来一样。通常来说,前现代的历史观是平面的或循环的,世界被理解为静止的:在中国是"天不变道亦不变",在西方是尘世生活无足轻重只为彼岸天堂做准备——当然在实际经验中,时间总是缓缓向前,世界也不可能没有发展变化,只是在观念上人们并不认为这种存在状态有必然的方向、高低和意义。而(西方的也是世界的)现代的历史观被称为线性进步史观,所谓"线性"不仅是指时间有前后顺序的朴素意义,还包括"单线"之意,即全世界的历史都应当被理解为从前到后、从低级阶段到高级阶段——而且是按照欧洲人定义的"低级"和"高级",哪怕有些"落后"地区尚未发展起来,它们也必将这样发展。时间线的前后同时也是进步的高低,不论各种学说如何划分——譬如马克思主义的五阶段论——人类历史的阶段,也不论进步是否有类似共产主义的目标或终点,人们大体都相信历史是沿着某个方向前进的,今天总比昨天好。这也成为了一种不言而喻、自然而然的时间感和历史感:古代、近代、现代、当代,每一个时间的片段我们都能把它定位到相应的坐标,并大概知道它之前由何而来、之后可能怎样发展。即使今天出现了各种挑战主流的多元史观,我们对它们的理解也是潜在地参照着主流史观的——如果没有一个线性进步的次序,历史简直无法想象也无从说起。最后,讲述者的身份、意志和立场也是重要的因素,最理想的状况

当然是"自己人"讲自己的故事,而且应当从古至今一直在讲,不仅故事内容被代代传递下来,而且讲述行为本身也构成了一种传统;若"本地"过去和现在都缺乏自己人,而是需要外人来讲述,那讲出来的故事就未免可疑。

在真实的时空中,当然存在"香港"这样一座城市,这片土地上当然发生过故事;但是按照上述三方面的标准,我们就会发现:讲述香港的故事并不容易,不是每个名字都可以作为主词,不是所有事物都可以称得上主体。中国的近代史通常被叙述为一个古代帝国转型为现代民族国家的过程,包含着抵御外侮、革命建国、独立自主、走向世界,其中我们可以讨论北京上海各自具体的历史,它们作为中国的一部分,共同分享着一套历史观和历史叙事,它们的故事是中国故事的详细组成,亦可以消融于大中华的历史而毫无冲突。但是,香港虽然也是中国的一部分,却由于特殊的命运以及前一章所说的那些区隔,难以平顺地纳入大中华叙事。本土意识的兴起、本土身份的确立呼唤着"香港"作为主体的历史建构,但是它在近代百余年的故事又能完完全全跟大中华叙事一样,按照陷落—回归、受辱—雪耻、压迫—反抗的模式吗?这片土地的主人到底是谁?如果有"主人",他又会怎样认定这段历史?"雪耻"之外有没有妥协、共谋抑或其他可能性?最后,讲故事的人也是个问题。香港作为移民社会几经震荡,精英和底层在百余年间往来穿梭,似乎都是这片土地上或长或短的住客。甚至还有一些如何都不能算香港人的"外人",也对讲述香港乐此不疲。也斯这样说,中国文化人、西方殖民者、外来观光客"大家争着要说香港的故事,同时都异口同声地宣布:香港本来是没有故事的。香港是一块空地,变成各种意识形态的角力场所;是一个空盒子,等待他们的填充;是一个漂浮的能指,他们觉得自己才掌握了唯一的解读权,能把它

固定下来"(也斯,3)。香港是东方乐园,香港是文化沙漠,然而究竟哪一个立场、哪一种历史观、哪一版的故事才可以作为参照的基准呢?等到让香港人来发出自己的声音,他们不是含混失语,就是意兴阑珊。

20世纪中叶"后现代"的说法兴起,艺术和思想领域都涌现出各种"后"字当头的理论主张。后现代是对现代性的叛逆和消解,它批判现代性对于理性主义的过分倚重,怀疑一切宏大的总体性的"非此不可"的话语,将"自由""理性""国族""审美"等貌似永恒而普遍的概念重新历史化、语境化,指出其意识形态的局限并试图寻找出另类替代的话语(alternative discourse)。就前面提到的历史观来说,现代主义强调整体性、同质化的线性进步论调,后现代则认为现代性应该是复数的,历史发展也应该是"复线"的,总的来说每个地区、民族、文化肯定会向前发展,但是它们各自的历史孕育了各自的"现代性",未来的道路也有诸多可能,未必要按照西方的时间表和模式来定义和评价。当然,后现代思想亦有其历史背景和意识形态因素——所谓资本主义晚期,或曰全球化时代。从中国被资本主义的坚船利炮不情愿地拖拽进"现代"的时刻起,香港就成了第一个牺牲品。香港回归前俗称殖民地,被认为意识形态和政治斗争的相对虚空的飞地,在物质文明上虽有进步,却貌似中国轰轰烈烈的民族主义进程的旁观者。它的历史仅从开埠算起,又处于动荡岁月,不可能有自己的"民族主义"和历史叙述——即是说,在文化意义上依然是中国的一部分,并不曾发展出自觉有别的意识,而在政治意义上又始终游荡在外,与中国无关。等到有了"身份",要为这个身份追溯一段历史的时候,人类思想已经来到后现代阶段。这便是香港的尴尬之处:作为所谓殖民地,它无法像印度或非洲那样完全另起一套民族主义的炉灶;作为中国的一部

分,它又难以全然融入中国近现代的历史;在民族主义竞相出现、混战一团时,它是被遗忘的角落;在需要建构身份时,手头有大量的故事、大把的素材,世界已经不流行那套清晰、稳定、合适的观念。香港总是被称为"浮城""飞地""借来的时间,借来的地方",这种无历史无处所的临时感,正是由于香港存在状态与观念意识、又与历史机遇的种种错位。

阿克巴·阿巴斯(Akbar Abbas)在其论著《香港:消失的文化与政治》中也指出了几种错位。一是类似上一段的国族认同问题,即香港不似印度,自己在被殖民前并没有独特的历史,而在被殖民后,原有的中国认同开始出现差异。二是香港的繁荣不单单证明在物质层面,原来"落后的""被教化的""被拖入现代"的殖民地可以和宗主国分庭抗礼,而且更是在逻辑和历史哲学层面,殖民地变成国际化大都市,比英国更加能够代表资本主义全球化阶段——正像黑格尔所暗示的,后出现的东西更能够体现本质(Abbas,2—4)。这种错位和反超正是后现代主义的特点——也可以说无所谓反超,因为一方面线性进步的神话被消解,发展没有统一的标准和方向而具有多种可能;另一方面,由于资本主义全球扩张且发展不均衡,在原先进步史观的时间链条上那些不同发达程度的阶段,如今同时分布于全球不同的空间中。20世纪后半期,在历史明确的前进感化作茫然之后,任何试图再现过去和未来、重塑人们的时间感或是寻找纵深的尝试,这些陌生化的创意甫一出现,就迅速被资本吸纳和复制,沦为又一种媚俗的套路。当这种逻辑发展到极致,真实的历史物件和历史场景都只能被当做出于特定目的而呈现的景观、当作欲望和消费的对象。同样被消灭的还有地域差异,现代性的扩张将地球变为一整个村庄亦是市场,真正的陌生感和差异性不是被无视,就是变成刺激消费的装饰品。时间的深度和空间

的广阔都被取消,只有在永恒的现时、同一的空间内,古今中外的物件和景观的并置,这也是后现代艺术常见的戏仿、拟古、拼贴手法背后的哲学内涵。

后现代不仅发生在 1997 年(阿巴斯此书出版时间)的香港,同样也是 21 世纪很多中国人的生活经验。譬如可媲美纽约东京的城市 CBD 不远处就是群租房、棚户区甚至菜地;譬如人们戏言每一个旅游城市都有一条仿古街道,卖奶茶鸡排、小清新明信片和义乌小商品;又譬如内地开起一家家香港茶餐厅,里面装点着熟悉的马赛克、绿铁窗、60 到 80 年代的街景照片和电影海报。无时间感令人很难再有真正的怀古之情。你越想把握过去——实际上太容易"把握"过去了,因为有大量的关于过去的符号和图像,但它们更凸显出符号本身的中介性,以及这种"把握"实在是一场极为现代的活动。摹本盖过了原本,拟像背后并无真实之物,这也恰是居伊·德波的"景观社会"和鲍德里亚的符号政治经济学的内涵。

在阿巴斯看来,香港当代大众文化的特质、尤其是回归前夕的心态可以被描述为"消失的"。有一句西方谚语 déjà vu(似曾相识),是指一种人类意识偶尔出现的 bug:我们第一次看到某个对象或置身某个场景,却好像在很久以前经历过一样。而阿巴斯提出 déjà disparu(已然消失),意为:你见到某个刚刚出现的新事物,却感觉像是在看一种图像或副本,而本体已经或即将消失。香港文化固然一直就有后现代的拼贴感和临时感,但回归尤其触发了身份意识而又加重了焦虑和危机:在民族国家浪潮的边缘漂流了一个多世纪,临近回归方才感到重新整理身份的必要性;长期以来并不觉得有自己的"文化",而一旦意识到并要保存这种文化,却是可能失去它的时候;期限是如此切近而紧迫,过了那个时间点,至少政治的意义上原来的香港不存在了,也许还会有些东西一并失

去或者此刻已经在失去,人们所能把握的不过是某种余象(after-image)(阿巴斯,4—8,25—26)。

重述大历史的努力

虽然早在宋代就有关于这个岛屿和周围区域的记载,但是作为主语的"香港"的历史,还是要从开埠算起。

1842年8月29日,清政府与英国签订《南京条约》,将香港岛割让英国。翌年维多利亚女王颁布《英皇制诰》(*Hong Kong Letters Patent*)宣示英国对香港的统治权力,设立港督、立法局、行政局,作出了基本的制度安排。

1860年10月24日,《北京条约》将九龙半岛南部永远租予英国。

1898年6月9日,《展拓香港界址专条》在前一条约的基础上继续北扩,将整个九龙半岛、若干离岛和广大水域租予英国,租期99年。

这"三步走"是香港开埠的全过程,写在我们的中学教科书里。此后的岁月,这片土地上确实有跟宏大叙事相关的重要事件:兴中会成立、省港大罢工、六七暴动、保钓运动……这类敏感问题在各方讲述者和历史观之下呈现出复杂微妙的面貌。更多的则是社会民生方面的进步和变革:成立保良局,废除妹仔制度,司法、金融和高等教育体系的建立,由对抗鼠疫而完善的公共卫生事业,把木屋变成公屋,设立廉政公署……不论这些素材多大程度上能编织起香港作主语的历史以及港人的身份意识,这座城市终归不是"什么都没有发生过"(陈冠中语)。香港显然不会有"主旋律"之类去记

录和歌颂时政,只有少数事件(如廉政公署)能进入流行文化的再现,更多的则是作为一个潜在的、生活化的背景。新浪潮已经算比较热衷于反映现实的了,此后的香港电影更加商业化和娱乐化,无意背负讲述历史的重担——不是说电影对历史一律摆出拒斥和割裂的姿态,后两节将会说明,电影还可以作为寓言和症候。

然而,本章倒是想从两个比较晚近的例子说起。因为,从流行文化诸现象和作品中考察香港如何讲述自己、如何建构身份,这样的研究太多太多,这样的现象和作品也太多太多——毋宁说从本土意识觉醒开始,大量的流行文化都是与本土性互为因果的,也都是自我言说的。相反,将近21世纪第一个十年之后,香港电影才出现如此显眼的作品,它们试图叙述比较久远的故事,既是本土又是与民族国家相关的宏大历史。

2009年底,陈可辛监制、陈德森导演的《十月围城》上映。这是一部合拍片,出品方"人人电影"是陈可辛联合国内影视巨头博纳国际影业集团共同创立的,发行方中影集团也兼有投资,梁家辉、王学圻、甄子丹、谢霆锋、李宇春、胡军、黎明、王柏杰等两岸三地的演员共同出演。影片讲述了1906年10月,孙中山从日本赶赴香港,与同盟会十三省代表密谋起义。此时,一边是清廷派出的秘密部队要执行暗杀活动,另一边,支持革命的文人富商学生以及底层普通老百姓如乞丐、赌徒、家丁等组成了保护孙中山的队伍,在抵达、开会到撤离的短短几个小时里,双方展开了一场争分夺秒的殊死对决。出于各种原因加入这场行动的人前赴后继,用生命铺就了革命的一小段路,而这一小段路却是后来全国各地相继起义的先声乃至辛亥革命成功的基础。

香港之于孙中山和晚清革命有特殊的意义。1883年,十七岁的孙中山来港求学,先后在拔萃书院、中央书院(The Government

Central School,后改称皇仁书院)和香港西医书院学习九年。他学习生活的痕迹形成了今天的"中山史迹径",包括中区的《中国日报》报馆旧址、上环的兴中会总部旧址、位于西区和山顶的香港大学本部大楼和拔萃男书室,等等。孙中山是当时典型的具备双语能力的华人精英,他不仅学习到西方科学、政治和军事方面的知识,而且革命理念亦由此萌发——1923年2月20日,孙中山在港大陆佑堂发表英文演讲,亲言"革命思想系从香港得来"。1895年,孙中山在香港成立兴中会,招募人才,筹集经费,出版宣传刊物,策划广东地区的武装起义。香港遂成为中国革命活动的基地,后来革命受挫时又一次次成为反清流亡者的避难所(区志坚等,93—97)。正如前文所说,香港虽属英国统治,但与内地并无严格的区隔,革命党人只要逃到香港便可躲避清政府的追捕,而朝廷要剿杀"反动"势力就会采取秘捕或暗杀的手段。一时间,表面安稳的香港波云诡谲,暗流涌动,而只要不威胁到殖民政权,英国人对此也是睁一只眼闭一只眼。于是就有了电影开头的场景和字幕:"1901年1月10日,兴中会前任会长杨衢云中枪毙命,成为香港首宗政治暗杀事件。"

2009年是中华人民共和国成立60周年,出现了《建国大业》这样的主旋律电影,《十月围城》的中资背景和故事内容似乎也多少具有献礼的意味。但我们不难看出,同样是讲述革命,讲述中国民族主义宏大进程中的一个片段,这部香港编剧导演讲出的香港发生的故事,有些不一样的特质。

首先,电影从一开始就将香港置于中国近代史的广阔图景:虽然政权有别,但两地都是中国人,都属于一整个"命运共同体",一起致力于中国的革命事业;香港尤其被确立为领导和奠基的角色,丝毫没有自居边缘、自外于中国历史的感觉。革命党人陈少白

（梁家辉饰）劝说富商好友李玉堂（王学圻饰）支持革命，后来李玉堂也用同一套话语鼓舞保护孙文的义士："这么地动山摇的行动（指此次会议将筹划未来几年将席卷中国的起义），发源地就在我们这里，而我们都是一份子啊！"这场密谈之后，电影结尾用字幕列举了1907—1911年潮州、惠州、云南、黄花岗等八次起义，最后显然暗示辛亥革命的成功和中华民国的建立。如此编织起来的时间线和因果链，将香港认定为中国现代历史征程的起点，而革命的思想和能量也仿佛从香港培育、引爆再辐射到广阔的神州大地。从历史学的角度来看，专家认为孙中山这次短暂的香港之行并无实据，电影乃是虚构。但是这次或许不存在的秘密会议，只是以夸大和紧迫的方式提炼了许许多多真实存在的政治活动，强调了香港与辛亥革命原本就有的关系；那些或许不存在的流血牺牲，更是要渲染出香港城市和每一个普通（虽然是临时）的香港人实实在在地卷入到革命洪流里，香港与中国近代历史、香港身份与中国人身份就像血肉结成的纽带一样，不可斩断。

其次，这一"香港的大历史叙事"不等于毫无分辨地加入或重复中国的革命叙事，最典型区别就是如何处理个体牺牲的问题。极左僵化的的文艺作品常常强调为了国家、集体和宏大事业而牺牲小我，这种观点已经难以赢得当代观众的认可。而《十月围城》"毫无避讳地呈现了革命过程中的血污与暴力。面对那些完全不知道革命何意的贩夫走卒们在银幕上一个个地惨死……具有自由主义倾向的人们……反而觉得他们死得其所、死得有价值"。这是因为电影将自由主义、个人主义的思想巧妙地渗入左翼革命叙事："完全不知道革命何意"，既是底层民众被意识形态统一代表的讽刺，也恰恰是意识形态成功打动观众的关键。在这支保护孙中山的"杂牌军"里，除了陈少白和李重光（王柏杰饰）有明确的革命理

想之外,其他人都有着各自特殊的理由:富商是为了完成朋友嘱托,阿四是为了报答老板,戏班女孩是为了父亲报仇,少林和尚是为了施展功夫痛打坏蛋,乞丐公子是为了得不到的爱人和"士为知己者死",赌徒是为了女儿找回自己的尊严。原本是一个个小人物的故事打动人心,然而当他们被自己的情感和愿望驱动着、"碰巧了"似的地共同完成一项革命大业的时候,参差不齐的个人动机汇入众口一词的政治愿景,抽象的革命被置换为每一个人的幸福;贩夫走卒在革命行动中找到自己生命的意义,而最后墓志铭式的字幕也统一认证了这些牺牲的崇高价值——这便是所谓意识形态"缝合术"。但既然是缝合,再高明的技术也不可能没有裂隙和线痕:保卫孙中山的群体并不是发动革命的主体,"欲求文明之幸福,不得不经文明之痛苦,这痛苦,就叫做革命",然而是谁在欲求?欲求何种幸福?他们经受的又是何方施加的痛苦?是文明吗?[1]

虽然《十月围城》使革命具体可感,让牺牲令人信服,堪称一曲成功的主旋律,但个体差异的张力也没有完全消失。并且——第三点——平民登场、孙中山缺席,这一视角具有更明显的拆台意味,香港在汇入中国革命的大合唱之际仍然有消不掉的不和谐音。虽说人民群众是历史创造者,但历史在绝大部分时间里都是精英叙事和英雄叙事,围绕伟大人物的思想和行动展开。《十月围城》却把孙中山策划革命的故事转变成普通人保护孙中山的故事,又让这个被保护的大人物"千呼万唤始出来,犹抱琵琶半遮面",成为一再延宕的"缺席的在场"。电影从平民百姓的视角出发,在三分之二多的时间内都在讲述形形色色的小人物的生活际遇,以及他们是如何偶然地并入到统一的历史轨迹里。如此呈现出来的"革

[1] 参见张慧瑜:《〈十月围城〉的叙述策略与意识形态缝合术》,《北京电影学院学报》,2010(5):96—99.

命"故事排除了领导人运筹帷幄、直接的政治军事活动、宣讲理念规划蓝图等常见套路。但孙中山作为整部电影的麦高芬,其作用也并非不重要:这个不可见的领袖却是行动的缘起和目的,这个虚空的能指牢牢引领和塑造了平民保卫战的走向和意义。在影片最后不到1/3的时刻,孙中山才登陆香港——依然没有正脸,只有服装、身形、动作以及宣讲革命理念的声音;直到电影即将结束,观众才得以一睹孙中山的样貌——为那些他或许根本不知道的人和发生过的事,涌起一点似有还无的眼泪。如此,一边是实在的、可见的、有血有肉的平民抗争,一边是飘忽的、虚幻的、始终游离的领袖形象,这又像是一个尴尬的隐喻:在前文第一点中,香港自居为"领导者"其实未免心虚,它一方面确实卷入中国的大历史、也为革命在做贡献;但另一方面,这股引领历史潮流的力量和引领的目的,似乎都不在香港这里。

2017年7月1日,香港回归20周年,《明月几时有》上映。电影讲述的是40年代年香港被日军占领前后的故事,在"江湖"和"庙堂"两个层面展开。沦陷之前,东莞总部就有多支游击队渗透进香港,往返两地进行地下抵抗活动。香港沦陷以后,东江游击队奉命转移香港的文化人——作家、导演、演员等"南来文人"。刘黑仔(彭于晏饰)是队伍中身手矫健、智勇双全的核心人物,他在转移茅盾先生的过程中误打误撞认识了平民女子方兰(周迅饰)。方兰在刘黑仔的引领和鼓励下也逐渐参与地下抗日活动,成长为革命队伍的一份子。另一个隐形的战场在宪兵队,落魄文人李锦荣(霍建华饰)成为日军司令的帮闲,每日战战兢兢陪日本人吃喝玩乐;还有富家千金张小姐(春夏饰),她是英文流利的基督徒,在日本人手下做一份打字员的差事。这些人看似是随波逐流、委身事敌的"汉奸",但其实是传递情报的卧底,他们在屈辱无奈的境遇下依然

努力做出平凡但可贵的反抗。两个层面由方兰和李锦荣的情侣关系以及传递情报活动勾连在一起,代表着各个职业、阶层、性别的人们共赴时艰,展示出一幅生动立体的香港战时社会画卷。美术师文念中在第37届香港电影金像奖颁奖典礼上曾说起重现一个战时的香港是多么困难(此片也获得了最佳美术设计奖),当大家怀着忐忑的心情看完初剪样片后,年过70的许鞍华导演走出门口时忽然跳了起来,说"耶! 我终于拍出我想要的香港了,那个时代的香港!"这个令人感动的细节充分体现出电影人要为"我城"讲述历史的那种热诚和责任。

观众们立刻就可以感受到这部电影与同类作品的区别:没有爱国的口号、曲折的情节和激烈的战斗场面,而是诉诸平凡琐碎、细水长流的日常生活。研究者们也反复讨论平民视角、生活化、反叙事等话题。然而似乎没有评论注意到一些非常基本的事实:电影中的人物、场景和生活状态,与其说是为了寻找讲述抗日的另类视角,不如说就是高度写实的——

抗日战争爆发后,由于香港是英国的领地,涉及国际关系,人们普遍认为日本不会贸然入侵。这也是为什么1937年之后许多资本家和知识分子都逃往香港避难。但随着日本帝国主义的野心不断膨胀,1941年12月,日本挑起太平洋战争,7日偷袭珍珠港,8日开始进攻香港,分别从海上炮击和陆上推进。经过十余天的抵抗,12月25日——被称为"黑色圣诞节"——时任港督杨慕琦宣布投降。需要说明的是,无论国民党还是共产党,都不可能有正规的政治机构和军事力量出现在香港,与日军的正面会战是英国军队(包括加拿大等英联邦国家)。在这场短短的战争中,日军伤亡2 700多人,英军伤亡2 100多人,被俘万余人。电影《香港仔》(内地译名为《人间小团圆》)开头,饰演导游的杨千嬅就讲述了这一段

历史。今天香港岛东部的赤柱军人坟场(Stanley Military Cemetery)安葬的就是战争中死去的士兵和少数平民(当然主要是欧洲人)。从这些历史背景中我们不难得知,香港抗战注定不可能按照我们大多数"主旋律"乃至"抗日神剧"的拍法——道理很简单,仗是英国人打的,随后就是漫长而"平静"的日治,这片土地上根本就没发生"中日战争"。

1942年元旦,日本建立军政厅,香港进入三年多的沦陷时期。日本占领香港,所打出的意识形态旗号依然是"大东亚共荣",是将香港从西方国家手中拯救出来,是以领导者自居、团结整个东亚去对抗西方文明,这一思想也反映在李锦荣、张小姐和日本军官关于中西文化的讨论中。日本推广"军票",用来换取香港市民手中的港币,这种经济上和货币上的诡计实际是为了搜刮民脂民膏,掠夺物资,用于支持日本其实已经难以为继的"圣战"。贫穷和匮乏成了城市生活的普遍状态:方兰母亲(叶德娴 饰)面对拖欠房租的茅盾夫妇,不是催缴驱赶,反而要执意挽留,因为迟缴总比没有好,不然她连一个租户都找不到;一包大米、一块糕点都值得计较,方母要"换了几张军票"才能做上一顿肉菜;婚宴一大桌子人只能分得一小块蛋糕,连婚礼的人员和仪式都凑不齐——拮据和窘迫已经渗透到生活的每一点细节里。

1942年2月,日本发布《归乡所发公告归乡民书》。由于香港土地面极小,耕地更少,日常的食物和日用品都需要依靠内地输入,1938年广州沦陷后,大量难民涌入香港,人口暴涨至140万。日军占领香港主要为搜刮战争物资,而无心治理,遂要求香港居民尽可能地返回内地。日方还严格限定了归乡者携带的行李物资,实际上,当地居民不得不把大量财产留在香港,当然也就很容易被窃或者充公了。1943年后,日方甚至强行规定每日必须遣返1 000

人。这种政策执行到日本投降前夕,香港人口仅剩60万。电影中的"平淡""生活化"其实反映了一个实情,那就是这座城市一度接近"死城""空城"。《十月围城》里的中环是熙来攘往的繁荣街景,是开埠活力之所现。而《明月几时有》镜头下的城市在大部分时间里都是一派萧条清冷、寂若无人的景象。除了宪兵队部分的紧张凶险和婚宴一场戏勉强挤出的热闹,其余皆是门户紧锁的房屋,空无一人的街巷,倒毙路边的尸体;每个故事段落里面除了几个主要角色,连路人群演的影子都没有。这里当然不存在战争的激烈对抗,只有几个孤零零的人物在空荡荡的场景里行动,传达出一种强烈的疏离和寂寥之感。

在上述历史条件下,香港人的反抗只能是有限的,局部的,寓于日常生活之中的。电影以刘黑仔、方兰、方母、李锦荣为主,固然可以说是平民视角,同时也是一种"限知视角"。特别是方兰和方母,她们虽然比《十月围城》里面的志士要更明白自己行动的意义——反日爱国,但也只是一场庞大战役里的小小环节——只是送情报,却不知道情报是什么、为了什么。这也类似诺兰的《敦刻尔克》的限知手法,它放弃了描述战争的前因后果、价值立场、历史意义之类,而只是聚焦于普通士兵在一场大撤退中极为个人化的感官体验。同理,我们看战争片或谍战片往往也是关注一个完整的行动,想弄清楚为什么要这样做,担心结果是否圆满成功;然而《明月几时有》除了开头的转移文化人,后面再没有一个完整的任务、战斗或密谋,只有被切割出来、交到普通人手里的一点小事:在"空城"里发发宣传品(宣传的效果——有谁来看呢——也不做交待),递递小纸条。"平民"在他们"限知"的"视角"里,本来就不可能把握战争的全部面貌,但是他们所能做到的事,也就是"抗日"这么宏大的概念具体化到一个普通老百姓身上的全部内容。所以电

影避开完整而离奇的故事,只给观众呈现一次次平凡而重复的传递;它不侧重于历史的来龙去脉,而是要揭示在日常生活中"传递"这件事本身的意义,展现平民在行动中的勇敢、辛劳和坚毅。方兰成了一个发挥连接作用的转喻,也是一个部分代整体的提喻:她是被刘黑仔发展为地下工作者的,方妈妈一直担心她;有一天当她要替疲惫的方兰去送信,方兰不许,她就说:"阿云已经送过了,三嫂也送过了,我不能去?"可见方兰以及更多普通人的行动又影响了她,以至于这个"自私、爱面子、顾自己"的老太最后临危不乱,坦然赴死。我们又不难想象,像方兰和妈妈这样的无名英雄还有多少呢?他们可能不懂抗日救国的大计,也不知道自己这趟任务有什么含义,但是这些默默无闻的人——甚至包括放了方妈妈的巡警——都在力所能及地做一点贡献。没有硝烟的香港依然有反抗的战斗,在这里,战士和平民没有太大区别。

最后但并非不重要的,就是"斌仔"这一元叙事或曰伪纪录片的设计。这种手法在许鞍华的作品里并不少见:早期几部作品就善于运用画外音和多视点叙事;《千言万语》通过街头说书人讲述香港八十年代的社会运动;《黄金时代》更是因演员跳出角色对观众讲话的间离手法而受到热议。《明月几时有》的开头、中间转场和结尾,都采用了一种黑白色调来"纪录"导演(也许是为了搜集资料)访谈东江游击队老成员的"真实"场景,斌仔——当然是由梁家辉扮演的——作为亲历者讲述了方兰和刘黑仔的故事。一般来说,间离和元叙事都旨在打破现实主义的幻觉,应用在历史方面,也就是所谓"历史的文本化":暴露出任何历史也不过是一种符号的编织物,不过是从某个立场、按某种观念传递某种意义和价值的一次叙述活动,而不是它呈现出来的仿佛自然透明的历史本身。但不同于《敦刻尔克》的去意识形态化的"限知",也不同于《千言

万语》夸张的"戏说",斌仔的讲述毋宁说更具有某种建构力,凸显导演对香港历史的肯定性主张。伪纪录片的手法本身是模棱两可的,可能是戳穿幻觉,也可能是强化真实,本片对于香港的战时氛围和生活状态的高度还原,以及梁家辉质朴无华的表演,都在极力打造一种逼真的效果;而更重要的是,从过去到现在,从被讲述的故事内翻转到讲述者的故事外,有种属性一脉相承,有种意识形态得以强化,那就是"平凡"——正如香港的抗日行动是寓于日常生活的静水深流之中,正如方兰等抗日"英雄"其实就是普通老百姓,斌仔亦是如此。在战争岁月里他是少年战士,在和平年代他就是一个的士佬,言谈间那种仿佛"配不上"大历史的拘谨和羞涩,一如方妈妈被枪毙时还怕拖累了朋友的那种卑微和歉疚——这种严重背离了任何崇高感的平凡性,反而更具有悲壮的感染力。而跟斌仔一起受访的那些大叔大伯又何尝不是如此呢?谁又会想到他们身上也都有一段风云激荡的经历呢?

最后方兰对刘黑仔说:"我原来的名字叫孔秀芳,你要记住我的名字。"这是一个悖论。原来方兰不是真名,那孔秀芳呢?一个又一个名字在历史的河流中流过,你甚至分不清真假,找不准对应的人。这些普通人的名字,照理我们应该记住,但是又怎能记住?英雄注定无名,历史又镌刻在哪里?片尾画面由战时香港自然过渡到五彩斑斓的现时香港,斌仔告别导演和伙伴,匆匆去开下一份工,佝偻的背影钻进计程车,又消失在茫茫的城市里。这大概也是导演对香港历史的看法:从过去到现在,千千万万人组成了香港,千千万万人守护着香港,那些细碎的故事不容易讲出来,但却真真切切地存在过。

上述两部影片体现了香港电影叙述自己大历史的意愿、策略和效果。一味说"浮城""无故事"未免流于笼统,其实具体影片总

是有它具体的再现方式。除了本土意识崛起之后的自我言说,除了以迂回和隐喻的方式,香港电影完全可以接近乃至"汇入"20世纪前半叶的中国大历史,不但不会失去独特性,反而能够为香港身份寻找更深远的根。无论一部电影的意识形态侧重为何,香港的历史叙述总不至于偏向一端:既不会面目模糊地汇入左翼民族主义进程,也不会完全游离、凸显特殊性或者以边缘之姿强势解构主流叙事——香港电影总是"既……又……",总是居间(in-between),响应着大中华的宏大话语又时时暴露出这种意识形态的裂隙以及无处安放的自身;香港的历史毋宁说与中国的历史也是一种协同关系,互相支持互相补充,但又不能全然相融。这是香港暧昧的位置,也是香港实在的位置。

1997 香港回归

1949年10月1日,新中国成立。原则上,中央人民政府不承认过去的一切不平等条约;但实际操作上,香港的回归需要时代的机遇。一是二战之后全球风起云涌的殖民地独立运动,在这一历史潮流下,日不落帝国也尽可能以体面的方式在亚洲退场。二是上文提到三部不平等条约,它们对于香港各部分的主权认定耐人寻味,分别是永久割让、永租和租期99年;其中1898年签订的《展拓香港界址专条》关于新界的土地租期正好将于1997年到期,所以整个香港的未来也走到了需要讨论的当口。

教科书里常说"近代中国是半封建半殖民地社会",其实这句话不是指学理角度上的"封建"和国际法意义上的"殖民地"。在法律意义上,不仅帝国主义在内地的租界和势力范围不能称为殖

民地,就连香港部分"割让"出去的土地都不能完全等同于西方自15世纪地理大发现起占领的美洲、非洲、南亚那些"无主(权)之地"。虽然在日常语言中我们常说香港是殖民地,但联合国非殖民地化特别委员会在1960年12月大会第1514(15)号决议通过的《关于准许殖民地国家及民族独立之宣言》中,香港和澳门并没有出现在这份殖民地名单里。因为无论在英国统治之前还是之后,香港曾经属于、未来也将属于中国。新中国政府坚持认为香港自古以来就是中国的一部分,无效的不平等条约也不会改变这一点,只不过囿于现实情况,在英治时期中国暂时没有对香港行使主权——但英国对香港从来不具有主权,相反中国一直对香港保有主权。也正是基于这一法理基础,1982年中英谈判启动,英国政府和中华人民共和国政府共同商讨香港未来的前途。谈判中出现过很多分歧,例如英国一开始想"以治权换主权",即承认中国对香港的主权,继续保持现状由英国治理。邓小平表示主权问题"没有任何回转余地",必须收回整个香港的全部主权。但中国也必须拿出令各方信服的方案,毕竟香港脱离中国百余年,在英国统治下已经发展为一个经济发达、制度健全的资本主义国际化大都市。面对两地的巨大差异,奉行社会主义制度的中国如何接收香港、治理香港、保持香港长期的繁荣稳定,就成了一个尤为重要的问题。

答案我们都知道:邓小平提出的"一国两制"(One Country, Two Systems),即内地实行社会主义制度,香港实行资本主义制度,享有高度自治的权力。为什么说一国两制是划时代的政治思想呢?该如何理解它的创新性和重大意义呢?一个国家两种制度,各自保持现状,貌似是非常朴素的事实。但其中涉及一个政治哲学的重要概念,即"主权"。政治哲学要探讨权力的来源与合法性的问题:如果我们拒绝天生龙种和君权神授的观点,如果我们相信

人人生而自由平等，那么为什么一些人要统治另一些？如果统治不可避免，它如何安排才是公平合理的？大大小小的法律它们本身又何以有效？在今天，至少在名义上，绝大多数现代国家都是以宪法为基础的主权—民族—国家——而神圣罗马帝国不是，清朝也值得商榷。按照卢梭的说法：国家是在某个角度来说相似的一群人结成的契约，契约反映了这些人的理性所能够达成的共识部分，即他们对这个共同体的认可、身在其中的权利和义务等；在哲学抽象的层面上，这就叫做共同意志或公意，形诸文字，就是一部宪法。我们常说"宪法是国家的根本大法"，"根本"之处即在于此。国家是一个法律实体，正如公司是一个工商局注册的文件、具有法人代表一样，使国家之为国家的就是一部法律。宪法是全体人民的契约，主权代表全体人民的意志（也可推出，人民主权即民主是主权国家内在应有之义）。

宪法也是统治权力从无到有的诞生时刻，是其他一切法律的有效性的来源，连天皇和女王也不可凌驾其上。国土范围、社会制度、公民权利等都是宪法要界定的重要内容，所以姓"资"还是姓"社"可不是随便调整的地方政策，而是直接跟宪法挂钩的根本问题。一个国家只能有一个主权、一部宪法，不可能"既是二，又是一"。在香港特别行政区的范围内，《基本法》相对于其下所有法律，具有奠基性和根本性的意义——尽管"小宪法""次级宪法"的说法具有歧义，尽管《基本法》毫无疑问从属于《宪法》，但它一定程度上确乎挑战了西方经典版本的主权概念。一国两制体现了中国政治家的眼界和气魄，是中国政府的伟大创举，也体现了中国人民的的生存智慧。连撒切尔夫人都感叹："'一国两制'的构想，是没有先例的。它为香港的特殊历史环境提供了富有想象力的答案，这一构想树立了一个榜样，说明看来无法解决的问题如何才能

解决,以及应该如何解决。"

中英谈判经历了两个阶段:1982年9月22日,撒切尔夫人访华,随后一直到1983年6月,双方就原则和程序问题进行了会谈;第二阶段由1983年7月至1984年9月,双方代表就实质性问题进行了22次正式和非正式的谈判,讨论香港主权归属、过渡期的合作和回归后的安排,等等。12月19日在北京,时任中国总理赵紫阳和英国首相撒切尔夫人代表两国政府签署《关于香港问题的联合声明》。《声明》中尤其指出:除外交和国防事务归中央人民政府管理外,香港享有高度自治权,包括行政管理权、立法权、独立司法权和终审权;现行法律、经济制度和生活方式不变,保障人身、言论、集会、结社、罢工、信仰等各方面权利和自由,私人财产、企业所有权、合法继承权和外来投资均受法律保护;财政独立,不向中央政府纳税;港人治港,行政长官由选举或协商产生,由中央人民政府任命——《声明》中所有规定五十年内不变。

《声明》发布之后到1997正式回归之前,这段时间被称为过渡期,发生的重大事件包括:香港联合交易所的成立(1986年3月远东证券交易所、香港证券交易所、金银证券交易所和九龙证券交易所合并),1987股灾,时任港督卫奕信的"玫瑰园计划",《中华人民共和国香港特别行政区基本法》的颁布,以及末代港督彭定康流产了的民主化改革。1989年10月11日,卫奕信在施政报告中提出十项大型基础设施的建设——这似乎是港英政府前所未有的热心,新的机场、隧道、公路、商业及住宅区都将使香港的面貌焕然一新,它们有效地改善了社会民生,更紧密地将香港与内地联系起来,也增强了香港作为国际金融中心的竞争力。这一系列庞大的计划贯穿回归前后,涉及融资、特别是港府的财政储备问题,必须由两国政府共同商讨决定。好在中国政府亦支持港英,玫瑰园计

划的落实保持了过渡期的稳定,为香港未来发展打下基础。1985年4月,第六届全国人民代表大会第三次会议决定成立"基本法起草委员会";7月1日,36位内地人士和23位香港人士组成委员会;12月,180名香港各界人士——包括船王包玉刚、富商李嘉诚、港大校长黄丽松、立法局议员司徒华等——在香港组成基本法咨询委员会。经过四年零八个月的漫长工作,1990年2月,《基本法》草案每一条都得到起草委员会多于三分之二数量的赞成。同年4月4日,《基本法》在第七届全国人民代表大会第三次会议中通过,并将从1997年7月1日起实施(区志坚,190—223)。

 内地人和香港人对于九七回归的感受是非常不同的,尤其是在资讯尚不够流通的年代,内地人不但无法直接了解彼时香港社会对回归的反应,而且即便接受了大量的流行文化产品,也很少感应得到其中蕴藏的复杂微妙的心态。内地方面显然是一面倒的"雪耻"表述和高昂的民族自豪感:"中国音乐电视"节目在回归前夕陆续展播相关主题的流行歌曲MV,一大批当红的流行艺人也都热衷于推出一首单曲来加入这场大合唱——电影《夏洛特烦恼》中主人公夏洛穿越回到高中时代,一曲群星合唱的"1997年我悄悄地走近你"作为时代符号准确表明了那个时间点;学校召开以迎回归为主题的升旗仪式、班会、文艺演出和签名活动;两地青少年也被组织开展通信、交友乃至访问旅游。也许绝大多数内地人从来不曾意识到,香港人的态度竟然不跟我们一样单纯乐观。当然,有相当多的香港人怀着喜悦和自豪回到祖国的怀抱,但也有些人对香港的前途命运持保留意见,还有一个事实更是说明人民用脚投票——在过渡期内,有一部分中产及以上的阶层选择移民海外。我们可以通过两首歌词来体会内地和香港人民对于回归的心态。在内地方面是1997年靳树增作词、肖白作曲的《公元1997》。而香

港方面则是1991年林夕作词、罗大佑作曲、演唱的《皇后大道东》。

1997年6月30日是无数中国人——内地和香港人——难忘的日子，人们守在电视机前熬夜见证这一历史性的时刻。那是一个风雨交加的夜晚，在湾仔新落成的会展中心，23时42分交接仪式正式开始；23时56分，中英双方仪仗队护送旗帜入场，象征两国政府香港政权交接的降旗、升旗仪式开始，出席仪式的中外来宾全体起立；23时59分，英国国旗和香港旗在英国国歌乐曲声中缓缓降落；1997年7月1日零点整，中华人民共和国国旗和香港特别行政区区旗在雄壮的国歌声中升起。随后，时任中华人民共和国主席江泽民宣布中国对香港恢复行使主权及香港特别行政区成立。1时30分，首任行政长官董建华、主要政府官员、立法会议员、终审法院法官等，分批走上主席台宣誓就职。香港进入崭新的历史阶段。

若要问哪些电影以及流行文化产品直接地记录、反映了回归——这种思路恐怕需要转换方向。因为回归不是一个清晰的命题，而是一个潜在的主题，不局限于一个特定的时期和事件，而是一种普遍深远的时代氛围。1997堪称香港社会一个早早发生、深深埋藏、迟迟未过去的"情意结"（complex），它以背景、隐喻、反讽等各种方式直接或间接地出现在电影文本中；反过来也可以说，自中英谈判开始至回归后相当长的一段时间里，许许多多的电影都或多或少地表现出这一情结的某些症候。正是因为相关的电影太多太多，而直接符合回归的"命题作文"反而不是重点，有些非常优秀和重要的作品又更多与其他主题相关而将出现在后面的章节里，所以接下来，我们只能大概描述一下九七情意结是怎样贯穿在一个漫长阶段的电影中的。

随着中英谈判的开启和《联合声明》的发布，80年代中后期，香港城市的前途命运以及每个香港人的未来选择已经摆上台

面。人们对于身份的意识越来越强烈,对于香港文化越来越认同,对于日常生活越来越珍视,并且觉得这一切似乎即将消失(déjà disparu),所以怀着一种即使不是悲观丧气、至少也是惆怅迷茫的感觉。1986 年吴宇森的《英雄本色》横空出世,获得票房、口碑、奖项的大丰收,成为电影史的经典,至今在各种"世纪百佳"之类的榜单上名列前茅。对于这部电影的成功,天时地利人和恐怕要高于影片本身的内涵或质量。一方面,它是吴宇森、狄龙、周润发几个失意人的扬眉吐气之作——影片内外的故事恰好统一。另一方面,也有研究者认为它令香港人苦闷郁结的心态至少获得了一次想象中的纾解。譬如受伤的小马哥和豪哥在太平山顶感叹"想不到香港的夜景这么美,这么美好的事物一下子就没了,真是有点不值得",譬如最著名的一句"我失去的东西要亲手拿回来",譬如小马哥劝说豪哥"做坏人的时候被人骂,做好人走两步也要被人跟踪,你有争取过机会吗",这些台词不禁让人浮想联翩。最后这一句,点出了既是豪哥也是香港人的尴尬处境,也就是身处边缘、夹缝、灰色、中间的状态,这一点也影响了香港电影一个经典的形象:卧底。1987 年林岭东拍出《龙虎风云》,讲述卧底警员高秋在公职原则和江湖道义之间的痛苦挣扎,最终只能以死亡了结。周润发的精彩演绎使得高秋成为香港影史上难忘的悲情卧底,随后此类形象还将在《无间道》中进化为双重卧底,以及本世纪林超贤再度翻新的"线人"。林岭东在 1987 年和 1991 年还相继拍出两部《监狱风云》,涉及香港、潮汕、内地、台湾各个帮派,"采取非常煽动的手法,把监狱渲染成各派势力在此作政治、权力斗争的场所,以此暗喻过渡期间风云起伏的香港社会"[1]。

[1] 罗卡:《风云出英雄:吴宇森"英雄系列"与林岭东"风云系列"之比较》,《当代电影》1997 年第 3 期。

进入90年代,更明显的焦虑感以更大的加速度强力袭来,不单单是悲观和迷茫,九七情结还通过或严肃深沉或嬉笑怒骂的方式更多元地呈现出来。除了《阿飞正传》欲言又止的怀旧情愫(下一节详述),随着回归临近,许多电影不约而同地流露出另一种时间感——一种"大限将至"的紧迫。同样是王家卫,1994年的《东邪西毒》不断地出现黄历来标示其实无法标示的"意识流",同年《重庆森林》贡献出文艺青年们至今津津乐道的金句:"不知道从什么时候开始,在什么东西上面都有个日期,秋刀鱼会过期,肉罐头会过期,连保鲜纸都会过期,我开始怀疑,在这个世界上,还有什么东西是不会过期的?"时间不断流逝,所有事物都在不可挽回地趋向一个日期,而过了这个时间点,就会有某些东西不再一样,或者有某件大事即将发生。

这种期限意识在一些电影中还会以更具压迫感的方式表现出来。例如,1996年《三个受伤的警察》讲述了回归前的最后一个除夕,想要顺利交接的英裔警官在行动中误杀人质而被审查,想要平安退休的老警察遭遇家庭变故、冒险挟持上司,还有一个随波逐流、浪荡成性的小警察,他在失手枪杀犯人和解决挟持事件的过程中,内心经历了震撼和成长。1998年的《暗花》设定在澳门回归前夕,梁朝伟饰演的警察只有一天的时间解决一场黑帮争端,而就在他与刘青云饰演的神秘杀手角力的过程中,蓦然发觉所有线索都指向自己……这些电影都设置了一个"过了明天就好了"的不祥预言,然而所有的阴谋、危险和悲剧都在黎明前一刻引爆,导向一种宿命般绝望的结局。

另有一些电影关注"记忆—失忆"主题,记忆是个人的身份,正如历史是一个地区的身份,失去记忆、保留记忆、争夺记忆显然正是香港身份的寓言。成龙的动作片《我是谁》讲述了一个失忆的特

种兵找回身份的故事。在许鞍华的《千言万语》中,经历过政治风波和个人情感创伤的渔家少女(李丽珍饰)却全然忘记了这一切,仿佛什么都没有发生过。《半支烟》中曾志伟饰演的老年古惑仔下山豹患了阿尔茨海默症,他穷尽所有努力就是要留住年轻时对一位美丽女子的记忆。

还有一些电影似乎不想太过沉重。《一个字头的诞生》以平行时空的方式分别呈现了古惑仔阿狗(刘青云饰)的两次人生选择:去内地走私就是死路一条,去台湾则经过一系列哭笑不得的事件最终成为了帮派大佬——电影是荒诞而搞笑的,但这两条路线的影射意味不言而喻。1996—1998年的"爆款"电影《古惑仔》系列也多次指涉内地某些政治符号,从第二部《猛龙过江》开始每一部都多少涉及台湾、东南亚和香港本土的政治阴谋,特别是第四部《战无不胜》还设置了黑社会两派势力进行"民主选举"的情节。

甚至倾向于私人情感的文艺片,在回归的大背景下也有了另一番韵味。张婉婷导演的《玻璃之城》原本是讲述六七十年代港大学生的青涩爱恋,但故事偏偏从1997年倒叙:这对爱人各有家庭和子女,却一起在车祸中殒命,他们的孩子来处理后事时方才揭开父母这段隐秘而执着的感情。值得一提的是,饰演儿子的吴彦祖恰恰是在1997年从美国来到香港"见证历史",被星探发现,与影片中的人物设置高度一致。在回归时刻回忆青春时光,更表达出对香港旧日岁月的留恋和惆怅。更不用说《甜蜜蜜》,以两个内地人的经历(在"移民"一章详述),全景式地呈现了1986—1996年间香港社会的重大事件和日常生活。就连《胭脂扣》和《女人四十》都调侃了"五十年不变"。

提到回归电影,所有讨论都绕不开陈果的"回归三部曲"。相

比于其他电影直接或间接地指涉,有论者认为"陈果是香港导演中唯一一个有意识将'九七'前后拍成'过渡时期三部曲'的导演"[1]。陈果在1993年以喜剧鬼片《大闹广昌隆》出道,1997年,他仅用50万资金、素人演员和废弃的8万尺胶片,在监制刘德华的支持下拍出《香港制造》,一鸣惊人,斩获了金马和金像奖多个奖项。影片讲述了小混混中秋(李灿森饰)惨淡而短促的青春。中秋被父母抛弃,与唯一的马仔、弱智男孩阿龙一起,终日浪荡。他曾捡到一个跳楼女学生阿珊的遗书,这个并不认识的女孩便自此萦绕在他头脑中;现实里,他爱上了身患绝症、等待肾源邻居女孩阿屏,但对于阿屏整日徘徊在死亡线上的处境也束手无策。中秋接过杀人的任务,不但没有成功,反而遭到事后报复,被刺伤住院,在此期间,阿龙被人利用,因运毒被殴打致死。中秋决意报仇,枪杀了罪魁祸首荣少,自己也在阿屏的墓碑边自杀。这部电影采用了一个古惑仔故事的外壳,但内里却是上文提到的"青春作为隐喻"+"时代背景和期限感"+"悲观绝望情绪"三方面的融合。1997只是故事发生的时间和偶然在电影中流露的符号(如大佬传呼机的暗号),并非电影直接反映的对象,但是中秋的青春却像是承载着香港的命运。他被父亲遗弃,有弑父冲动而不得,爱上女孩却没有能力为她做些什么,就连行古惑都屡屡失败——方方面面都意味着中秋的尴尬:他无根而叛逆,憎恨自己的出身却又无力摆脱环境,始终不能成长为一个真正的男子汉和成年人;他所拥有的只是未定型的、无所依傍的青春,以及使青春永远停留在青春的死亡。神秘女孩阿珊使影片从一开始就笼罩在死亡的气息里,而最后中秋、阿屏、阿龙三人的命运也共同汇聚到死亡的终点。

[1] 李焯桃:《古惑仔潮流与九七情结》,载《香港电影面面观96—97》,1997年第21届香港国际电影节特刊,第8—9页。

次年,陈果拍出《去年烟花特别多》,片名调侃1997一年维多利亚港上空有农历新年、青马大桥启用、英国撤离、香港回归以及国庆节五次烟花之多。影片聚焦了华裔英军这一少数群体,他们身为香港人,平日要代表英国、维护港英的统治;然而他们又不是英国人,港英撤退之后他们随之被抛弃,人到中年,却要重新认定身份、重新开始生活。他们被警方视为不安定因素,被围追堵截,却也要在解放军驻港部队进城时致以自己的一份敬意。主人公家贤始终难以融入社会,误打误撞跟弟弟混起了黑道,用军队的知识和纪律抢银行,最后抢劫失败,家贤也被生活的苦闷和荒诞逼入了暴力和疯狂。这是三部曲中较为直击回归的一部,华裔英军虽是少数,但是他们不中不英的身份错置却是整个香港和港人的共同位置。他们并非不热爱中国,也并非不热爱生活,却在时代的洪流中无力把握自己的命运,一步步滑向深渊。影片有力地揭示出许多普通人在大变局中复杂难言的困惑、失落和创伤。

相比这两部片的残酷与荒诞,1999年的《细路祥》(意为"小弟阿祥")则显得幽默而温情,三部曲从青少年、中年再回到童年,划上一个圆满的句点。阿祥家里开茶餐厅,父亲酗酒,母亲好赌,奶奶终日抱着电视看粤剧,还有一个据说离家出走再也没回来过的哥哥,阿祥跟家里说英语的菲佣最亲——一系列意味深长的隐喻。阿祥想送外卖赚钱,中间结识了偷渡而来的内地女孩阿芬,两人成为好朋友,展开了一段城市历险。临近回归,两个孩子也对自己的未来、城市的未来有新的展望,就在"香港变成我们的了"前夕,阿芬被警察遣返。阿祥拼命地想追上那辆警车,跟小伙伴好好告别,但是最终迷失在十字路口——陈果似乎有基耶斯洛夫斯基的野心,中秋、家贤都作为路人出现在镜头里,而阿芬也将串联起下一部电影《榴莲飘飘》。

不仅是在80年代和回归前后，甚至在回归之后若干年，这一情结仍然没有过去。电影研究界有"后九七"的说法，但是这个"后"若非从产业角度讨论北上合拍的话，很多时候还是在九七之后继续处理九七之前的遗留问题。随着内地与香港在许多事件上——非典、政治课、自由行、双非儿童、抢购奶粉等——的龃龉，随着双方对《基本法》理解出现分歧和对阐释权力的争夺，随着香港自身在经济政治文化上爆发诸多问题，香港人会一次次追溯到中英《联合声明》与"一国两制"的基本原理，重新理解它们的含义和影响。如果说回归当年，巨大的喜悦掩盖了可能的罅隙，那么也就不难理解有人惊呼"2004才是1997"。2002—2003年的《无间道》三部曲，被香港学者罗永生称为"或许是香港电影史上最强烈的政治寓言"。影片的故事横跨九七前后，双向卧底的设置呈现了一场处理记忆、重整身份、转换效忠的"变脸"活报剧。罗永生认为，香港身份并非简单的中西混杂，而是一种意志的争夺和决断，九七作为截止期限和斗争的舞台，恰恰展现了香港从此刻到从前一贯的"勾结式殖民主义"。它内里由暴力运作和支持，又反过来被暴力所垄断和遮蔽，呈现出光鲜的表象。

怀旧与拼贴

我们存在于时间之中，对于时间的感知是一种不证自明的体验。然而，它无法被抽取出来，有如一个对象那样立于我们面前，无论是哲学家、心理学家、物理学家以反思、实验还是数学化的方式去描述，我们总是以某种方式对象化时间，在某种角度上理解时间——一种总是已经"在其中"的思考，一种类似拔着头发离开地

球的尝试。时间与世界和自我的存在息息相关。虽然在现代生活中,在非反思的意义上,我们常常把时间理解为一块客观的、密度均匀的、可被等量切分的果冻——所有人的工作生活皆由"钟表时间"这种一致性的尺度来安排;虽然在对世界历史的宏观理解上,我们处于被那些神学和哲学的伟大目标所感召的历史进程——进步史观成了总体的参照和信仰;但归根结底,不存在一种绝对客观、纯粹的"时间本身",爱因斯坦说:"让一个男人和美女对坐一小时,他会觉得好像只过了一分钟;但如果让他在热火炉坐上一分钟,他会觉得好像不止过了一小时。"个人化的记忆和情感就不遵循统一的钟表和历史观,它可以忽快忽慢,忽前忽后,以不同的顺序、速率和密度肆意流淌,正如《达洛维夫人》和《追忆似水年华》这样的意识流名著可以将一天的客观时间延展成主观体验的汪洋大海,又如电影中的剪切、升格/降格镜头和蒙太奇都重新安排了时间的存在样态——反过来,这也映衬出钟表时间和进步史观无非是建构之一。艺术的价值之一就是呈现差异多样的时间观和时间感,亦即呈现多样的体验方式和生存方式,譬如前文提到的香港的时间:它与民族国家进步史观若即若离、无处安放的历史,总是临时、虚幻不真和即将消失的事物,以及在大限前的紧迫、颓丧和迷茫的感受。

 90年代王家卫的电影创作令人瞩目,其中有几部影片散发出强烈的复古情调,不仅引发了香港、也包括内地的怀旧热潮。对于"故事难讲"的香港来说,这种消弭纵深、浮在表面的时间感是长久以来的状态,又因回归而加重;而对于世界其他地方——拥有坚固的民族国家历史——来说,这同样是资本主义晚期景观社会的普遍状态,中国内地乃至全世界观众同样容易沉醉于王家卫打造的怀旧世界。

王家卫1958年生于上海,1963年移民香港,这两座城市不仅成为他的电影故事的常见地点,更是经由他独特的叙事方式和影像建构,化为某些特殊意象,一系列怀旧的亦是后现代的特定能指:60年代的香港,及其暗中对应的30年代的上海。作为移民小孩,文化的隔膜令他一头扎到影像的世界——"我之所以入电影圈,最大的原因是地域问题",而细腻敏感的内心又产生了表达的诉求——"要是我早出生二十年,我可能会选择借音乐来表达自己,要是早生五十年,那可能就是写作"。王家卫没有经济条件像新浪潮导演一样留学,所以先选择了同样跟视觉有关的平面设计专业。1981年他毕业后进入TVB担任电视编导,一年后转入电影圈做编剧,在独立执导之前担任过十二部影片的编剧,还获得过一次金像奖提名!表面上王家卫拍电影没有剧本,仿佛是香港电影创作"飞纸仔"的极致,但实际上他具有极强的电影本体意识,加上同样灵光的商业头脑和客观机遇,成为香港商业电影环境中独树一帜的"作者—导演",艺术电影的代言人。根据王家卫自述,他的创作往往是从某个意念——一件器物、一个场所、一段音乐——开始,接着让这一初始动机在拍摄中延续和丰富,让故事自行生长,他也在过程中逐渐寻找答案;但一方面,他又会事先设定某个电影类型,作为天马行空的意念的稳定"容器",例如《阿飞正传》是黑帮片,《东邪西毒》是武侠片,《重庆森林》是都市爱情喜剧,而《花样年华》竟然是侦探片!当然,他的主观表达最终溢出了固有的类型,这就成了艺术的创新。王家卫也自嘲自己只是一个"不成功的类型片导演"。西方评论家把王家卫誉为"时间的诗人",这个称号或许与西方对王家卫的接受状况有关(西方从《东邪西毒》和《重庆大厦》开始认识王家卫,也普遍重视这两部电影;而香港和内地研究界显然更关注《阿飞正传》),也可能来自《东邪西毒》的英文

译名 Ashes of Time(时间的灰烬)，但综合王家卫的电影创作，不得不承认，时间的确是相当突出的特质和重要的主题。

《阿飞正传》是王家卫的第二部电影。第一部《旺角卡门》(1988)虽说在影像风格、独来独往的人物形象和悲剧结局等方面被认为具有王家卫个人特质，不同于英雄片的套路，但总体来说依旧是一部中规中矩、商业成功的类型片。乘着处女作的势头，这名新人导演拉来了更大的投资和明星阵容，要拍摄一部据说是同样犀利的"黑帮片"，在这部片中他完全"放飞自我"，结果是票房惨败，却引起了奖项和研究者的注意，王家卫也从此确立了作者的地位。电影讲述的是主人公旭仔(张国荣饰)游戏感情、最终不得不直面内心创伤、寻母不得而殒命的故事。"阿飞"是香港六七十年代对叛逆青年、浪子、小混混的称呼，但影片并"没有'阿飞'这一主题带来的飞车、械斗、争女"的元素，并没有紧沿一条爱情或江湖故事的主线加速奔向高潮，而是分散为旭仔与苏丽珍(张曼玉饰)和咪咪(刘嘉玲饰)的恋爱、旭仔与咪咪和歪仔(张学友饰)的三人关系、旭仔与养母的纠葛以及寻母故事、苏丽珍与警察超仔(刘德华饰)的含蓄感情等多条线索、多个碎片，彼此偶有交织。电影淡化情节，重在表现人物的心理和情感状态，营造一种整体的氛围。

"1960年4月16号下午三点之前的一分钟你和我在一起，因为你我会记住这一分钟。从现在开始我们就是一分钟的朋友。"

开场便出现了这个具有多重功效的文艺金句：既是旭仔俘获女人的花言巧语，也是贯穿电影前后、苏丽珍的刻骨记忆，还有最直接的作用——点明故事发生的时间。是的，这是60年代的香港的故事。然而，电影在多大程度上反映了彼时的香港呢？又或者，它呈现给观众的，是怎样的60年代呢？在这里，我们又要面对陆

港两地或是不同代际的观众的接受差异了。内地观众或是年轻观众很容易一下子就被电影营造的怀旧氛围吸引——今天内地的茶餐厅几乎都是照此打造的,也可以看出王家卫多么有力地重塑了香港的60年代;但是在电影上映的时候,香港的评论家们却对这一番图景有些意外,也斯指出:"电影并没有放进代表60年代的民生百态、街头巷尾的沙龙影像;没有天星码头、山顶、中环、尖沙咀、香港仔、落马洲等熟悉的香港文化符号;……没有六七十年代的大事:如动乱的悲凉、示威的'灿烂'……"(也斯,6)还有家家户户在公共水喉前排队取水之类的画面——60年代是动荡的、匮乏的,或许也是筚路蓝缕同舟共济、蕴藏着经济起飞前的希望的。然而《阿飞正传》排除了这一切,只有冷绿色调下旭仔醉生梦死的生活,穿旗袍讲上海话的养母,走马灯般更换的女友,公寓、小卖部、舞厅、饭店、火车乃至异国风情。它固然也有许多旧时的符号——香烟盒、汽水瓶、老唱片、恰恰舞等等(而电影中的歌曲和舞蹈似乎指向更早的年代,是怀旧套着怀旧,诡异的时间感),甚至也不乏为了复古而作出的实证努力;但这一切却不能说是现实主义的,因为这些场景和意象并不"真实",即便不说有多少人工的雕琢,至少也在很大程度上体现出创作者有意的拣选。王家卫电影中的"复古""怀旧""年代感"可以说是一种后现代主义理论中景观化的呈现,是一段时空被拉出了真实的历史土壤,成为博物馆化的、罐头或胶囊里的人造景观。

那么,电影非线性、反故事的叙述方式和怀旧的美学风格,又能够关联起怎样的时间感,指向何种更深远的寓意呢?表面上《阿飞正传》无涉任何历史的宏大叙事,只讲述极为个人化的故事,但故事发生的六十年代——本土意识身份认同萌生的起点——以及寻母的"母"题,可以被理解为诸多历史和政治的隐喻。

香港有着无数说完就飘散了的历史,旭仔则有许多执意要忘却的记忆,然而到最后,无论城市还是个人,都需要再次直面历史或记忆,才能回答"我是谁"的问题。旭仔临死前,警察超仔替苏丽珍问他是否还记得那一分钟,旭仔说不记得了。当然,无脚鸟从来不为任何一段感情、一个女人而停驻,可是这个不断"抛下"的过程已然构成了旭仔的生命,他最终不得不面对一系列关于否弃的记忆,这记忆直指他生命的轻盈和虚无,他身份的漂浮和空洞——原来无脚鸟一生下来就死了。而他故作潇洒的健忘更加确证了一个记忆的沉重在场,他甩掉的一个个女人反过来凸显了他摆不脱的根源的梦魇:母亲是谁?为什么遗弃我?他必须搞清楚这一切,才能补全关于自己的拼图。被记忆之谜萦绕又排斥记忆,弃绝身份又执着于身份,这是旭仔性格的根源和生命的驱力。那一片菲律宾的丛林首尾相接,故事在结束的地方回到了起源,起源的揭露也恰是旭仔生命的完结。这个60年代"阿飞"的暴烈、浪荡和迷茫,"不是写实呈现60年代现实社会,反而是拼凑了90年代的身份的不稳定、挫折与出路,强烈的情感无所指向,精神与力量的无可投入。"(也斯,206)

电影绕开正规的历史叙述,以个人化、碎片化的隐喻来旁敲侧击,这一叙述策略本身就切中香港历史的痛点:缺乏宏大主流的框架和坚实的认识论立场,永远只能曲折迂回的触及;换言之,香港的历史与其说在学术书、教科书和官方文档里,不如说更在故事里、音乐里、广告招贴画里。而电影矫饰和虚浮的"仿古"具有反讽和悖谬的成分:一方面营造怀旧情调,另一方面也多少暴露出这是一个精心打造、特别供应的"年代感",它的内容是"历史",然而它的存在方式却是抹杀了时间纵深的、永远平面化的"现在"。这也恰是香港历史另一特点:如沙上图景般不断被重述(亦是冲刷),

又因缺乏相对统一的历史观，诸多版本成为平面上漂浮着的碎片，而香港本身永远只是临时的和借来的，永远只有现在。一言蔽之，《阿飞正传》这个时间胶囊中的寻母故事，既讲述着香港的历史，又讲述着香港历史的不可讲述。

到了2000年的《花样年华》，王家卫本人已然是某种流行文化的风格和典范，也更加自觉而熟练地调遣起所有60年代香港（亦是旧上海）的常见符号，编织出一篇经典的怀旧文本。电影改编自刘以鬯的小说《对倒》，除了结尾加入戴高乐总统访问柬埔寨的新闻记录片（在批评者看来，这个突出的意象更强化了全片暗含的意识形态弥合的功能）之外，它跟《阿飞正传》一样，避开了所有对于60年代宏大历史的指涉和对广阔社会现实的呈现，它只集中在非常有限的几个场景——卧室、办公室、饭店、小巷和楼梯走廊（大部分是室内），讲述了一个相当私人化的爱情故事：梁朝伟和张曼玉饰演的男女主人公是邻居，他们发现自己的伴侣出轨，在追寻真相的过程中，自己也不知不觉地卷入了一场恋爱，又迫于内心的道德律令而分开。这是互为镜像的两组恋爱关系，是关于欲望的模拟和展演过程，也是"追寻凶手却发现自己成了凶手"的俄狄浦斯式侦探故事。电影不仅继续展示着《阿飞正传》里的钟表、电话、油头、香烟，女主角的20多套旗袍更是成了最瞩目的怀旧元素，也是影片的美感和卖点之所在。该片在内地上映后，也掀起了一股包括但不限于旗袍的热潮——关于旧上海的一切想象。

暂且不谈它丁致的镜头语言和主题内涵，只说说这里的怀旧意味着什么。2000年的《花样年华》与1990年的《阿飞正传》又不太一样，如果说后者还指向"香港的故事不好讲"，旭仔身上还有香港的隐喻，那么前者更加呼应了全球化时代的怀旧浪潮：一个发生

在香港的故事其实是上海情调,又在曼谷拍摄;而带有复古韵味和东方式压抑的越轨之爱,更是脱离了关于香港的特殊背景,成为所有人都容易接受的普世情感。怀旧不是真的回到过去或认真研究过去,而是一种意识形态的幻梦,发挥特定的功能。学者戴锦华认为,在千禧年的时间节点上,人们需要重新理解过去和现在、设想未来并做好准备,而怀旧往往具有保守主义倾向或发挥抚慰作用。20世纪是充满暴力和动荡不安的世纪,在结束了前半叶的血腥杀戮后,世界摸索着进入某种秩序但仍然有反复的变革和震荡,这大概也是为什么全球反叛文化盛行的60年代变成了怀旧的钟情所在——因为它是一个形成秩序的当口,人们热衷于重新编码,使它与现在连接得更为平滑,这也体现了我们如何理解当下和想象未来的秩序。戴锦华指出,重构60年代有两个方向,一是"妖魔化",譬如展现越南战争、法国五月风暴、殖民地独立运动,特别是中国历史中的大饥荒、"文革"等;另一个是"迷幻化"或曰"浪漫化","是奇异的嬉皮士、性、吸毒体验、迷人的摇滚、校园骚动中的狂欢意味,是抽去了历史内涵,因而纯净可人的人物肖像、不如说是图标"。这种重构貌似带领我们回到60年代,其实是带人们进入了一个"60年代主题公园",到处都是贴满60年代标签的文化商品,"以绘满景片的美丽屏风阻断了历史地重返1960年代的尝试"。它遮蔽和改写了60年代的沉重和残酷,"抚平历史的狰狞的创口和伤痕、平滑地整合充满异质性裂隙"[1]的叙述。

从《阿飞正传》的香港寓言到《花样年华》的全球怀旧,都揭露了一种难以真正触及历史的景观状态,一种无纵深的时间感。接

[1] 参见戴锦华:《昨日之岛:戴锦华电影文章自选集》,北京:北京大学出版社,2015年,第238—274页。

下来我们再次回到香港,《胭脂扣》运用了一种时下流行的"穿越"或是后现代主义的"拼贴"方式,但是它与其说是维持这种怀旧情调,不如说更直接地暴露出断裂感和怀旧之不可能。电影呈现了香港30年代和80年代的两个时空:妓女如花(梅艳芳饰)与世家子弟十二少(张国荣饰)相爱,但受到身份门第的阻隔不得成婚,遂决定殉情,但如花在阴间始终等不到十二少,便返回人间寻找;报馆工作的小袁(万梓良饰)和阿楚(朱宝意饰)也是一对情侣,他们被如花的故事感动,帮助如花寻人,最终在片场找到了打杂和跑龙套的十二少,原来他当年被救回,便不敢再死,苟且偷生。这部1987年的电影由擅长刻画女性的关锦鹏导演,香港"五十年"的今昔对比显然也与回归相关。

在30年代的部分,电影也通过粤曲、饮食风物、妓女与"温心老契"的互动仪式等着力渲染旧时的"塘西风月",但这种怀旧不似王家卫电影那般精致和突兀,并且由于30年代和80年代的巨大差异,旧日景观很难与现时建立起任何联系——只有通过如花的语言:太平戏院变成了商场,倚红楼变成了幼儿园,金陵变成了新塘酒楼,石塘嘴已经面目全非。后现代理论常常讨论"时间的空间化",而被如花讲出来的古今之变毋宁说是一种"空间的时间化";不过在这一过程中,画面始终没有出现古今的交叠,我们只能看到80年代的人、街景和生活,再从如花口中得知它曾经是什么样子,物是人非的感慨亦油然而生。如果说60年代的怀旧是主题公园,是类似现在或者能够拿到现在的元素,那么《胭脂扣》里的两个时空则是彻底的隔离,这种"太旧"的元素很难像装饰品一样进入80年代或是被当代观众把玩。与时空隔离类似的是人物情感的隔离。30年代的爱情如电光石火,短暂而炽烈,如花与十二少相爱仅仅半年,却历经生死,永志不渝。80年代的小情侣"在平凡琐碎的

现实差事中保持一种不冷不热的关系",相识多年"没人催"也不想结婚,两人讨论如花的故事,都坦承不会为对方自杀,也觉得如花的"感情激烈得很"而"我们哪会那么浪漫呢",这种凄美决绝的爱情可以作为故事来远观,但是作为伴侣就让人受不了。两个时代青年人的情感和观念都已经天差地别,可以欣赏却不可通约。最后,唯一令人鬼、今昔交汇的时空,便是那个拍摄古装片的片场(也是电影有趣的自我指涉)——十二少与如花相遇相知是因为戏,再度相见也是戏,但戏是现实中的虚拟,现在中的过去,一个转瞬即逝、无法停驻的时空。"今日与过去的相遇,为何对双方好像都没产生任何更大的影响?"(也斯,197—201)《胭脂扣》始终保持着区隔,它并不为观众制造怀旧的幻梦,而是直言理解历史有多么困难。

《胭脂扣》的"拼贴"还是比较严肃的形式,以上例子无论是支持还是戳破怀旧主义,亦都是关于香港的历史和身份的寓言,无论言说是否成功,亦都留下一份深沉的慨叹。而进入 21 世纪,后现代的拼贴和戏仿越发热闹,"讲述难以讲述的故事"这个逻辑又发生了一重叠加:曾经,一部部电影直接或间接地折射出香港不稳定的历史观和平面化的时间感;如今,上述一段电影史又成为了继续被加工、被再现的对象!创作者和观众已经不愿意再一遍遍感叹了,他们似乎坦然接受了时间的平面化,并极力把这个平面拼贴的游戏玩得愉快,玩得疯狂,玩得极致。在某些电影中,所怀之"旧"并非过去的事物,而是过去的影片桥段和叙述成规——电影成了对其他电影或电影史的指涉。

2001 年,彭浩翔拍出了他的首部剧情长片《买凶拍人》,影片采取了一个特殊的设定——在某个社会买凶杀人已经是常态,杀手行业竞争激烈。雇主不满足于杀死对头,还要求观看杀人过程,

所以杀手Bart(葛民辉饰)为了提高服务质量,不得不和电影人阿全(张达明饰)合作,拍摄杀人过程。没想到这个平日里穷困潦倒、电影梦想无处实现的人竟然在拍摄剪辑杀人短片中找到了成就感。最后,两人在一次刺杀帮派大佬的过程中,误打误撞,不仅借刀杀人免于被捕,还名利双收实现梦想。彭浩翔的许多电影都设定了一种漫画式的荒诞离奇的世界观,不可用常理和法律度之。这部电影具有明显的元叙事、或者说"元电影"的特质,也反讽地揭示了我们这个图像时代的特点:一件事情的实际存在是不重要的,关于它的图像才是重要的;杀人发生过不算发生过,要雇主看到影片才算发生过。外行Bart拍的晃动模糊的片段,和内行阿全制作精良的作品,两者的差距充分暴露出我们所习惯的那种连贯、精彩、"真实"的影像是经过多大程度的人为加工。作为铁杆粉丝,阿全言必称马丁·斯科塞斯,暗恋一个拍AV的女孩子。二人组的杀手造型模仿了阿兰·德龙的"独行杀手",还伴有吴宇森的白鸽。电影充斥着大量的迷影元素,各种互文和致敬的"梗",除了好看好笑之外,欣赏电影的过程还变成了一个解谜游戏。在《大丈夫》中,彭浩翔全程套用《无间道》的方式讲述一个男人集体偷腥、又怀疑中间有内鬼的故事,荒诞和笑点亦从这种"不合衬"的拼贴和对比中浮现出来。陈庆嘉的《人间喜剧》讲述了内地杀手司徒春运(杜汶泽饰)与超级影迷、宅男编剧诸葛头揪(王祖蓝饰)同处一室,从敌意误会到成为好友的故事。影片请到了许多香港电影人友情客串,致敬了大量的经典桥段,最精彩的要数司徒春运用编剧收藏的电影碟片的名字穿起了一个故事。

好,你这么想知道我的过去,那就要从我的"少年往事"开始说起。"我们这一家",真是用"千言万语"都说不尽。我这个

人比较"早熟",但是我有"一个好爸爸",他可以称得上是"三峡好人",大家都叫他"福伯",但是有一天,他跟同乡到香港去做"省港旗兵"……还去了一个地方叫"九龙冰室",里面撞到一个"大只佬",他们搞起了"断背山",他还得了一个绰号叫"雀圣"。他留给我妈妈的,只有一封"情书",里面写到"亲爱的",如果"天若有情""忘不了"的话,就"保持通话""得闲饮茶"……

厉害的是,电影不仅用中文片名结合粤语发音制造"笑果",英文字幕——不是翻译——也完全是用另一套英文片名组合了一段相似的故事,令人不得不佩服编剧的用心。然而这种拼贴游戏也并非总是乐观的。香港电影的历史并不长,黄金时代更是只有短短二十年不到。如果当今的电影只能反复"致敬"这一段并不长、积累也不算丰厚的过去(固然也需要用心),那么不禁令人怀疑香港电影回应现实和创新能力是否在丧失?时间似乎不仅平面化了,而且还趋于停滞?在麦浚龙的《僵尸》中,过气的僵尸片演员钱小豪事业人生跌入谷底,搬入一处破旧的公寓准备自杀,谁知命悬一线之际得到道长的搭救,进而了解到大厦邻居间的故事和曾经的血案,并在回魂之夜参与了一起与僵尸的大战;然而这一切其实是演员临死前的幻想,他盼望奇迹出现,留恋自己在鬼怪电影世界里的无限风光,但现实中没有奇迹,他还是孤零零地死去。电影选择了钱小豪、陈友、钟发等僵尸片演员,借鉴了许多僵尸片的元素和桥段,同样故意混淆了现实与幻想两个层次,但这一回元叙事不是为了搞笑,不是高扬迷影文化和后现代游戏精神的激情,而是以互文的方式为僵尸电影送上一曲挽歌。

推荐阅读

也斯:《香港文化十论》,杭州:浙江大学出版社,2012年。
Abbas, Akbar. Hong Kong: Culture and the Politics of Disappearance. Minneapolis and London: University of Minnesota Press, 1997.
区志坚 彭淑敏 蔡思行:《香港记忆》,北京:中国法制出版社,2013年。

空间

许多内地人对于香港空间的印象，大概都是从电影和粤语歌词开始。而除了维港天际线、拜佛大屿山、密集恐惧的屋邨唐楼、烟火气息的小巷茶餐厅这些感性图景，人们对于香港地理的抽象而"宏观"把握，恐怕大多是一幅江湖势力版图：陈浩南的铜锣湾，山鸡的屯门，大飞哥的北角，十三妹的钵兰街，还有"杀出西营盘""湾仔之虎"和"旺角揸 fit 人"——地名都是这样学来的！笔者第一次去香港的时候，怀着好奇心和一丝僭越的快感走访传说中的钵兰街，却不免有些失望——这里实在是太小了！所谓"红灯区"的路段不过数百米，林立的按摩店、夜总会和"一楼一凤"或许能给十三妹创造不小的经济效益，但是仅就地盘的绝对面积而言，"洪兴"一个堂口的"扛把子"好像还不如笔者家乡某些中学里的小霸王（当然他们的做派就是从《古惑仔》里面学来）自称控制的范围大。

繁华、市井、混杂、挤迫，都是人们对于香港的惯常看法，香港的样子实在丰富多元，它不仅是城市面貌，是旅游景观，也是香港人的生活方式，乃至都市人的情感状态。

电影中的香港地图

香港陆地面积 1 106.34 平方公里，总人口（截止 2017 年末）约

740.98万,人口密度全球第三。一般来说,香港可被分为四大部分:香港岛、九龙、新界和离岛。网络上已经有太多的帖子"跟着电影游香港",总结香港电影、电视剧的取景处,供影迷和文青去打卡、朝圣。但它们大多是零散的"枚举法",接下来我们就按照整体格局和方位顺序大致梳理一下香港的版图,挂一漏万,有所不及之处就请读者去网络上自行补课吧。

首先是香港岛,土地面积约80平方公里(这个数字随着填海工程会不断变化),绝大部分是山地,最高峰太平山海拔554米,然而就在如此有限的面积上,港岛北岸稍微多一些的平地就发展成今天人们印象中香港最繁华的地段。港岛东南部有两条类似半岛一样延伸到海里的狭长地带,分别是石澳和赤柱。这里没有高楼大厦和密集的人流,而是一派郊野风光:在山峦间和海滩旁,精致的小屋错落有致,包围的林木郁郁葱葱,山景和海景随盘旋的公路而次第展开,人们在这里野餐、漫步、冲浪。位于最东南角方的石澳以一片石滩著称,但在电影镜头里,最著名的地方要数石澳健康院,周星驰的《喜剧之王》在这里取景。不同于大都市的灯红酒绿,这个类似"居委会"或老人院的地方,宁静淳朴,又有一丝凄清寂寥,十分贴合小人物尹天仇的处境和心情。赤柱则比石澳多了几分洋气。这里曾是英军的重要据点,一种说法是因为大片的木棉树——开花就像一根根红色的柱子——而得名,如今则是著名的旅游休闲购物小镇,尤其受到外国游客的青睐。在赤柱海岸,有出售各种服装、手工艺品和旅游纪念品(尤其具有"东方情调"或香港特色,以及外国人能穿得进去的超大尺码)的市集,有沿海一条街的西洋餐馆和酒吧,还有著名的美利楼——这座位于中环的维多利亚式建筑在1998年被一砖一瓦地"迁移"到赤柱。但电影对赤柱的关注似乎不是这些旅游风情,而是香港最大最森严的监

狱——赤柱监狱,叶继欢、季炳雄等大盗贼王都关押于此。林岭东导演、周润发梁家辉主演的《监狱风云》虽说无法真的在那里拍摄,不过对于香港监狱的情况,我们也可以从电影中窥见一斑。赤柱的公路向北向西延伸,平滑地勾勒出港岛南边的海岸线,深水湾和浅水湾有一片水清沙白的海滩,是游泳和冲浪的好地方,这里也是有名的富人聚居区,许多政要、巨贾、演艺明星以及近年来内地富豪都在此置下豪宅。在港岛的西南角,有一处更小的岛屿,它与港岛凹进去的海岸线相对,留出了一道小小的"水上走廊",成为天然优良的避风港湾。1841年英军第一次从这里登陆香港,从当地居民口中得知了Hong Kong的发音,于是命名全岛为香港。这个地点也就成了"香港仔"亦即"小香港"或"元香港"。它对应的英文名不是音译或意译,而是冠之以当年英国外交大臣的姓氏Aberdeen(粤语音译"鸭巴甸"),殖民意味不言而喻,所以彭浩翔导演的《香港仔》进入内地改名为"人间小团圆"。这部电影以一个家庭的隐秘烦恼折射香港人的时代困境,关键的一句台词"渔民上了岸就已经死了"反映出此地曾经的生活状态。而如今渔民虽然上岸了,但是香港仔依然是可用的港口,特别是本地人和游客享用海鲜船餐的好地方。

在港岛的北岸,自东向西,铜锣湾因其海岸线像铜锣(当然是填海前)而得名,这里是影迷们熟悉的陈浩南的势力范围,《古惑仔》亦有许多场戏在此取景。铜锣湾是全球租金最贵的地段,拥有崇光百货、时代广场、希慎广场等多家大型商场。值得一提的是,香港受日本流行文化影响深远(譬如林夕黄伟文的歌词里会经常出现日本地名,许多人热衷于在"玩具街"淘宝日本动漫的手办)。60年代,第一条海底隧道建成,出口就在铜锣湾,多家日资百货前来布局,初步奠定了铜锣湾作为购物中心的地位。80年代全盛期

此地有大丸、松坂屋、三越及崇光四家大型日本商场，Twins的歌曲《下一站天后》中"站在大丸前，细心看看我的路"就是指此地。不过，除了纸醉金迷的购物天堂，铜锣湾还有服务公众的香港中央图书馆和常常举行政治集会的维多利亚公园。坚拿道天桥下乃是著名的民俗活动"鹅颈桥下打小人"：从傍晚到深夜，桥下的空地会有几个"神婆"布置好招牌、神龛和香烛火盆，顾客付钱便可选择一个小纸人做替身，写上欲打之人的名字，神婆把小人放在小板凳上，用鞋底抽打，口中念念有词——这一套业务在夜晚、由下而上的火光的映照下颇有几分诡异，有李碧华小说以及改编恐怖电影《迷离夜》可供体会。

　　湾仔、中环至上环大约是香港开埠最早最繁荣的地段。湾仔原意是"小港湾"，经过多年的填海扩充，地理面貌已经今非昔比，但仍然保留了一些旧日风物：兴建于1912—1913年的湾仔邮局，黄飞鸿之徒林世荣曾开设武馆的"蓝屋"，建于1880年代的洪圣古庙和和昌大押⋯⋯同时湾仔也不乏新时代的元素，最著名的就是举行交接仪式的会展中心新翼以及广场前的金紫荆塑像，它们已经成为特别行政区的标志，在《新警察故事》中成龙、吴彦祖、谢霆锋在会展屋顶展开了一场惊心动魄的打斗。东西方向的皇后大道和轩尼诗道是湾仔最有名气、最有历史也最有风情的街道，《月满轩尼诗》中张学友和汤唯就在这条不长的街道上来来回回，情愫暗生。再往西边，金钟和中环是香港最整洁、繁忙、富裕、最现代化的地方，这座世界金融中心的心脏就在这里。贝聿铭设计的中银大厦，李嘉诚的长江集团，钢筋铁骨铜狮子的汇丰银行，2003年新落成的最高建筑IFC二期，还有渣打、花旗和工商银行——光是这么多摩天大楼密密地放在这里，就给人十足的竞争感和压迫感，仿佛谁也不服气谁，江湖上亦流传着它们"风水大战"的传说。当然，有

着香港仅存煤气路灯的都爹利街、造型别致的艺术中心艺穗会、石板街楼梯街、皇后广场和立法会大楼（前最高法院）也是香港影视中的经典地标，而广场的西侧就是令无数影迷心碎的、张国荣殒命的文华东方酒店。经过中环的摩登，上环又回到了老香港的感觉。荷里活道是1841年英军登陆就开始建设的街道，《胭脂扣》大部分在此取景。从荷里活道到摩罗上街，也是著名的古董一条街，恰好配合影片的怀旧气息。此外还有药材街、海味街、参茸燕窝街等等。继续往西就是西营盘以及大名鼎鼎的香港大学。港大始建于1911年，由时任港督卢押主持、英国政府和其他英资企业共同筹建，是殖民统治时期第一个高等教育机构。港英政府认为需要培养本地人才，强化当地人民对英国的认同，清政府亦默许甚至支持国人师夷长技。港大立校之初偏于实务，重理轻文，设有医学、工程和文学三个系，今天已经发展成为亚洲顶级学府。港大的主礼堂陆佑堂是最具标志性的建筑，它与香港电影有着特殊的缘分，不仅曾出现在《玻璃之城》《色戒》的镜头里，而且它是由马来西亚的华人富商陆佑出资兴建，其子陆运涛正是1950—1960年代主掌"电懋"、与邵氏抗衡的电影大鳄。太平山顶是游客必定去打卡拍照的圣地，可以纵览港岛和九龙的美景，夜晚尤其壮观，这里也是刘青云、袁咏仪《新不了情》催泪结局的所在地。

 乘着天星小轮过海，对面便是九龙半岛，名字的来历众说纷纭，一般广为接受的说法是自北向南的各条山脉有如龙形，在此汇聚。整个九龙半岛是一片巨大的土地，因此香港有"九龙""九龙塘""九龙城""九龙水库"等名称，所指完全不同的地方。我们今天所说的九龙，一般是按照被割让的次序，指九龙半岛最南端到界限街的部分，亦即油尖旺区（尖沙咀、旺角、油麻地），由弥敦道贯穿始终。尖沙咀最南端有众多文化艺术科教场馆，每年的香港电影

金像奖就在这里的香港文化中心举行,场馆东侧有一条布满电影人签名和手印的星光大道,大道的起点有金像奖的女神塑像,而终点则是香港电影的标志形象——李小龙和麦兜。与尖沙咀海边一街之隔的,便是著名的重庆大厦,我们下一节将详细讲述这个《重庆森林》的拍摄地。沿着弥敦道一路向北,有趣的倒不是这条同样被写进歌里的主干道,而是旁边的几条小街。《庙街故事》《庙街十二少》等影片都看中了这条不长的南北向街道,它得名于道路北端的起点——天后庙,也是《庙街故事》中郑伊健、吴倩莲最后约定的地点。庙街白天还算安静,但从傍晚开始就让位于喧嚣的老式卡啦OK歌舞厅、饭店大排档和满布摊位的夜市,主要贩卖服装、手表、皮具、古董和性用品,故又有"男人街"之称(相对应的是"女人街",即旺角通菜街),这条街据说鱼龙混杂,汇聚三教九流,所以也是黑社会故事的最佳背景。继续往北就是著名的油麻地警署,其实香港许多警署、法院和廉政公署的办公楼都曾出现在电影里,但没有哪个比油麻地警署更有名。《古惑仔》《无间道》《夺命金》《黑社会》等许多警匪片都在此地取景,这座三层建筑位于上海街和众坊街的十字路口,门朝大路,楼体分左右两翼,具有圆柱门廊的西式风格,可惜在2016年已经停止作为警署,转为报案中心。

界限街以北是第三次条约租借出去的土地,当年还没有明确的名字,故用"新界"——新的租界——统一名之。深水埗是老工业区,曾经遍布工厂和家庭作坊,香港经济起飞时就是从服装、玩具、钟表、小电器等轻工业起家(想想李嘉诚早年"胶花大王"的称号),等到转向金融、服务和地产业之后,工厂就越来越多地搬迁到北部的新工业区以及内地了。如今的深水埗仍然保留了很多"工业色彩",譬如鸭寮街是有名的电器和小商品一条街,而高登电脑城则相当于中关村或华强北(当然面积要小得多),香港最著名的

网络论坛也是以"高登"命名。深水埗还是一个平民和贫民的聚集区,有大片的公屋和许多老旧的大厦,生活成本低廉,洋溢着浓浓的市井气息。这里也拍过不少电影,只是缺乏非常明显的文化地标,但寻常街景其实就足以代表香港的平民味道了。杜琪峰的《黑社会》《树大招风》都曾在这里取景。

相对于港岛和界限街以南的九龙半岛一角而言,957.1平方公里的新界(连同大屿山等离岛)占据了香港90%的土地——大部分土地尚未被充分开发——和大约五成的人口。新界原来地广人稀,以农业为主;随着经济的发展,陆续建立起观塘、荃湾这样的工业卫星镇和元朗、粉岭、屯门等新市镇。天水围就是典型,它从九十年代末开发建设,绝大部分是住宅,包括大量的公屋,聚集了大批的新移民和原先市区内的贫民。这片崭新的居民区貌似欣欣向荣、未来可期,但实际上由于交通、教育、医疗、休闲、社区服务等相关配套设施不足,附近经济落后、就业机会少,加上居民大多是受教育程度不高的贫民和不适应环境的新移民,天水围在新世纪的前几年发生过若干起伦常惨案。天水之"围"这个名字似乎变成了某种困境,甚至不祥的诅咒。后来香港政府加强了配套建设,情况才有所好转。许鞍华的《天水围的日与夜》在内地名气不小,但是姐妹篇《天水围的夜与雾》就冷门得多。前者是穷人之间互相扶持的温情脉脉的故事,后者却"画风"突变,根据真实案例改编,讲述一个拿综援的香港中年男子亲手斩杀妻子和两个女儿的惨案。

离岛区是指大屿山、南丫岛、长洲等大小20多个岛屿,广泛分布在香港的南部和西南部。香港岛西面的大屿山是面积最大的一个,141.6平方公里,比港岛还要大近一倍。岛上最著名的当然要数那尊巨佛,"去大屿山拜佛"成了电影和电视剧中的师奶们的生活惯例;在《无间道3:终极无间》里,这座大佛成为了威严、神秘和

宿命的象征。大屿山西南部的大澳渔村以水上船屋著称,有"香港威尼斯"的美誉。南丫岛是周润发的家乡,那里的人们如今还是以捕鱼为生,兼发展休闲旅游。《山鸡故事》中山鸡在跑路期间的故事就是在南丫岛拍摄的。长洲则以美味的鱼蛋和被麦兜推广的民俗活动——太平清醮、抢包山——而闻名。2015年的电影《王家欣》(内地名称为《寻找心中的你》)主要在长洲拍摄。不难发现,影视作品中对于离岛区的再现,多多少少是将其作为现代都市的"他者",强调优美的自然风光、慢节奏的休闲生活、古老的民俗文化和淳朴的风土人情。当然,离岛的"他者性"并不是与现代都市完全对立,渔村毋宁说是香港的"前世"或源起,这样的生活和人性似乎是香港人本应具有,但后来被遗忘了的本质。所以在当今的时代背景下,《王家欣》这种拍摄于离岛的青春片可以说具有某种怀旧和寻根的意味。

以香港城市面积之小和电影产量之高,也许没有哪个城市角落不曾被收入镜头。香港政府又特别支持电影业的发展,尽力为拍摄创造条件,我们在每部影片后的字幕上,都能够看到对于路政、消防、法院、环境等各个电影涉及部门的致谢,而最常上榜的要数"香港警察公共关系科",因为在公共场所拍戏都要向此部门报备申请。香港电影毫不避讳"征用"那些实实在在的街道和场所——与内地不同——而不须诉诸虚构,"虚实相生"反倒使那些"如有雷同纯属巧合"的虚构故事平添了许多真实感和亲切感。林奕华认为,港式流行文化的一大特征就是亲切[1]:同一个艺人频繁出现在影视、综艺、唱片MV等一系列不同形态的文化产品中,出现在你家的电视、录音机、报纸杂志和公共场所无处不在的广告牌

[1] 参见林奕华:《等待香港:我与无线的恩恩怨怨》,杭州:浙江大学出版社,2010年,第6—7页。

上,直至被你在街头偶遇……地理空间也是如此,香港电影制作大多局限在本土,一方面是政治环境和政策产业的客观局限,另一方面出于"新浪潮之后对香港身份的寻找……他们更注意这个住于斯长于斯的城市,投入更多的感情和关注"[1]——观众们在银幕上看到自己周遭的环境,这种"认出"和再度体验的过程,不仅让人对影片故事更有亲切感和代入感,而且也增加了观众对于我城之为我城的自觉,亦是自我意识和身份观念的一部分。可以说,香港有限的物质环境形塑了香港电影,影响了人们对于电影的观感,电影又反过来培养了人们对于城市空间的感知和理解。

典 型 空 间

在结合电影介绍了香港地图之后,我们将重点分析一些空间——不单单是像上文那样描述一个城市里的地点,而是因为有一些地点更是一种空间类型的代表,它们或是承载着香港历史和公共政策的变迁,或是体现出这座城市的某些特质和生活状态,不是自然中性的物理空间,而是折射出后现代社会某种意识形态内涵。

(1)普通住宅

香港被称为弹丸之地,人口却在开埠之后不断增长,尤其是在几个历史节点上激增。目前,香港人口密度位列全世界第三,地少人多,居住就成了大难题。根据2016年对于家庭住户的统计,单人家

[1] 列孚:《香港电影的传统优势:创意·娱乐文明·都市感》,收录于中国电影艺术研究中心、中国电影资料馆编《香港电影10年》,北京:中国电影出版社,2007年,第92页。

庭的中位数是32平方米，两人家庭人均面积是18.5平方米——数字随人口增长而不断下降——如果六人以上挤在公屋的大家庭，人均只有7.2平方米。八成以上的家庭房屋面积在20—70平方米之间，而五成多的公屋住户则只能分享20—40平方米的面积[1]。居者有其屋，无论什么时代什么社会，"住"都是人类生存最要紧也最切近的问题。狭小的面积和高企的房价，既是香港的历史和制度的结果，也是每个人每日生活的实实在在的痛点，还反过来影响了人们对空间的感知和理解，构成了香港文化的某些特质和内涵。

从1842年开埠到1966年抗议天星小轮加价和"六七"两次暴动之前，历史研究一般认为，港英政府对于香港一直采取"消极放任"的统治策略——不是指原教旨自由主义经济学，在这段时间里香港并没有结出什么自由主义的幸福果实，反倒是"积极不干预"和冷战背景，才促成了香港的经济奇迹。早年港英政府维护基本的社会治安和公序良俗，但求官民相安无事，并没有考虑将殖民地建设得如何繁荣富强，也不愿过多干涉华人社会的日常生活。在老百姓的立场上，70年代以前来到香港的人并非羡慕它的富裕，多半是图这里安定有序，不受政治和战争的纷扰，基本的生命财产安全有保障，奋斗就有希望。战后内地人口大量涌入香港，但港英政府并没有适当的政策、公共设施、社会福利去积极应对这个现象——这些"自生自灭"的老百姓反倒成为香港经济起飞的主要劳动力。好在香港天气炎热，冻不死人，生存和居住不算难事；穷人如果能找到一点木板、竹片、砖瓦和油布，大概就能拥有一处自己的庇护所——真正字面意义的"片瓦遮头"。就这样，香港出现了大片大片的木屋或曰寮屋，也就是我们所说的棚户区或贫民窟。

[1] 腾讯新闻：《刚刚，香港人均居住面积公布！我的天呐……》，http://new.qq.com/omn/20171129/20171129A03TU8.html，2017年11月29日。

《老港正传》里黄秋生饰演的左向港一家就是住在天台搭建的简陋棚屋里；在颇有 cult 味的《打蛇》中，偷渡者历尽艰辛来到传说中的"钻石山"，却发现那里不过是一片木板房；国民党军队残部有数万人在转移过程中不愿意继续前往台湾，就留在香港调景岭，建立起一大片寮屋社群。

木屋区密密相连，人多物杂，缺乏管理规范和消防设施。1953 年 12 月 25 日晚九点半，九龙的白田村起火，火借风势，火烧连营，波及窝仔村、石硖尾村、大埔道村。大火燃烧了六个多小时，到凌晨才被控制，1.5 平方公里上的一万余间房屋被烧毁，一夜之间无家可归的灾民高达 7 万余人。这一场"石硖尾大火"成了香港公共政策的转折点，也是公屋政策的起点。政府意识到民生的重要性，一改往日对于房屋市场的冷漠作风，开始考虑兴建公共房屋来改善中下层百姓的居住环境。政府进行了详细的调研，包括人口变化和住房供应量、市民的实际居住状况、新楼房的面积和设计原则、土地和资金问题，等等。很快，在火灾原址上，若干幢七层 H 形的楼房拔地而起，这些大楼里的每间单位只有十几平米，空间狭长，每层楼共享厕所、浴室和水喉，煮饭要在走廊里，楼房的天台、天井或院落还开辟为幼儿园、康乐场所或是社区服务部门。尽管简陋，但公屋让中低收入的市民有了自己安稳的家，在居住环境的卫生和安全方面也有所保障。一直到今天，香港政府还在尽力提供更多的公租或公营房屋，覆盖了大约三成人口。当然，申请公屋需要符合收入、年龄或是家庭关系方面的条件，根据 2015 年的统计，一般申请者的轮候时间为 3.6 年——也不能说乐观。著名导演吴宇森的童年就是在石硖尾的木屋中度过，也经历过那场大火。他所见识过的底层社会的粗糙和暴戾，大概也是后来电影中暴力美学的来源。《古惑仔之人在江湖》一开场便是这样一段字幕：

1956年，石硖尾大火，香港政府为安置平民，大量兴建徙置区。随着战后一代迅速成长，数以万计家庭生活在狭小单位中，加上父母为口奔驰，填鸭式制度又不完善，很多少年因此走上歧路，徙置区球场是他们发挥精力的英雄地，也是培养古惑仔的温床。

少年陈浩南就是因为在球场纠纷中挨了打，意识到只有跟着大佬B才能不受欺负乃至飞黄腾达。影片一开始就为古惑仔提出了一个社会时代的大背景，这有助于我们理解青少年犯罪现象，但决不能推理出"公屋导致黑社会"的结论。成片的公共房屋形成一个居民小区，香港称为"屋邨"，如石硖尾邨、彩虹邨、美孚新邨等等。整个《古惑仔》系列都有大量场景在这些屋邨中拍摄：狭小的房间，凌乱的走廊，密密麻麻的高楼和密密麻麻的窗，一圈高楼围出来的天井，还有足球场、秋千和儿童攀爬架，一群拿着玻璃瓶可乐的青年在游荡……

然而还有一部分人，他们或是不符合条件，或是还在等待分配，又或是穷到连公屋的租金也付不起，那么就只能住"劏（tāng）房"、笼屋或者露宿街头。劏房即内地常说的群租房，业主将一间大屋分割为许多大小不等的房间，只能保证租客基本的隐私，但卫浴、厨房、通风、采光等条件则因"房"而异。其中许多劏房是由旧唐楼改造而成，条件更加恶劣。《一念无明》中的两父子就住在劏房，只有一张上下铺和转身的空当，衣服杂物层层叠叠，或堆或挂，整个房间拥挤而凌乱。我们还可以从一些照片中看到，有些劏房的床铺就是搭在马桶和淋浴上方的"阁楼"，而做饭吃饭的地方就在马桶旁边——很难想象在这样的居住条件下，人还有多少尊严和幸福感可言。但这还不是最坏的状况，1992年张之亮导演的电

影《笼民》将镜头对准这一底层群体。"笼屋"不是给你短暂的新鲜感和浪漫体验的"胶囊旅馆",而是一群人每一天的生活。一个单位里放满高低床,按照床位出租,卫浴和厨房共享,租客大多是单身、贫困或年老无依的男人,故这种房间又称"男性公寓"。床位被一圈铁丝网牢牢围住,开有一个小门,可以挂锁,这种设计固然是为了保障租客的财产安全,但如此划出的"笼子"又实在是对穷人极大的讽刺和侮辱。电影《笼民》讲述了笼屋所在的楼宇面临拆迁,笼民面临无家可归的绝境,向议员求助;另一方面,青年毛仔(黄家驹饰)刚刚出狱入住笼屋,负责拆迁沟通的律师见他头脑灵光、受过点教育、有些小聪明和自私,便怂恿他骗取居民签名;但毛仔良心发现,不愿意出卖这些善良贫苦的人,又偷回了名单;最终拆迁不可避免,笼民们坚守到最后一刻的"壮举"登上了电视新闻,但笼屋还是成为了城市发展进程中的遗迹。黄家驹、乔宏、泰迪罗宾、廖启智、李名炀等人共同出演,展示了底层人的辛酸、苦难和欢笑,他们有争吵打闹,但更多的是互相扶持、同舟共济,在大片悲凉的底色上也画出了几笔人心、人情、人与人之间的融融暖意。

跳出城市挤迫的空间来看,每一个香港人还占有105平方米的郊野面积,这个数字不可谓小,乘以人口就是777平方公里。城市似乎是两极分化的:一方面,有一小部分土地是高度发达也高度拥挤的水泥森林,连人的生存空间和尊严体面都快要被挤碎;另一方面,有更加广阔的土地尚未被开发,保持着极佳的生态环境,也是市民休闲放松、切换模式的另一个天地——或许是环保主义者乐于看到的。香港政府对于郊野土地的处理总是耐人寻味。起初,港儿被认为是永久性的殖民地,虽然根据殖民主义的法理,土地全部归英国所有,香港人"购买"的只是有期限的使用权,但出于资本主义保护私有财产的精神,房屋土地的所有权都是象征性的

999年；租来的新界又不一样，所有权证上只能写99年（这也是英国在到期前必须要跟中国商量的一大原因，不然港英政府无法给新界人民一个说法），而且有相当数量的原住民世世代代生活在这里，形成了浓厚的宗族观念和文化传统，他们手里由清政府认可的地契同样有法律效力，港英政府不得不考虑将新界与市区区别对待，通过设立理民府——后改名为乡议局——来保持一种间接管理。七十年代政府欲开发新界，为了获得原住民支持，1972年12月推行了"小型屋宇政策"，规定父系源自1890年代、被认可为新界乡民的18岁以上男性，每人一生可以申请一次建造不超过3层高、每层不超过700平方呎的房屋，无需另付购地费用。这种房屋被称作"丁屋"，新界男性的这种权利就是"丁权"。《窃听风云3》就是在新界征地的背景下展开，开发商、投机者和黑社会合谋，用尽手段迫使乡民卖出丁权。虽然电影的阴谋论是虚构，但所指显然是官商勾结的内幕交易，以及地产霸权对普通人的压迫——无论香港人还是内地人对此都并不陌生。

　　由于种种历史遗留问题和法理的纠缠，到了今天，郊野土地开发仍然不是容易的事。有人用土地、人口、人均住房面积、房屋容积率等要素算过一笔账：只需开发1%的郊野土地，就能在今天房屋总量的基础上增加70%的居住面积，香港的住房难将迎刃而解。但为什么香港政府始终收紧土地供应？为什么政府不靠卖地开发、不靠自由市场来解决住房问题，却不惜花费公帑兴建公屋？有人指出，上世纪公屋兴建之际恰是香港经济起飞之时，政府实际上是帮助贫困人口降低了居住成本，亦即降低生活成本，也就间接地降低了劳动力成本，这样香港才能凭借轻工业、制造业一飞冲天。有人认为，今天的香港作为自由港税率很低但社会福利的负担又重，政府必须通过高房价来保持经济增长，也是保住最重要的税

基。有人相信,地产巨头通过反复玩一场股票、贷款和土地的游戏来聚敛财富,而政府也跟地产商互相勾结,沆瀣一气,有不可告人的阴谋。有人坚持,生态环境和风土人情都是值得珍视和保育的对象,不能仅从功利实用的角度使之成为资本的游乐场,而当地居民的利益、情感和困难都应该被认真对待并加以补偿——这些因素通通纳入考量的话,开发简直寸步难行。笔者也无法为上述问题提供标准答案,但无论什么原因,高昂的房价、窘迫的居住环境以及巨大的贫富差距,这些已经足够让任何人凭借道德直觉就能发现,社会的确存在某种不正义。

彭浩翔的《维多利亚壹号》用大洒血浆的 B 级片风格狠狠讽刺了香港楼市的畸形变态。影片的女主人公郑丽嫦(何超仪饰)是一个普通的白领,从小的梦想就是为自己和家人买一处能看见海的房子,她拼命工作,身兼多职,好不容易攒够了心仪楼盘"维多利亚壹号"的首付,却正赶上 2007 年楼市飙升,卖主违约封盘。郑丽嫦崩溃了,她意识到无论怎样努力,收入的增长都赶不上房价的增长——"一个疯狂的城市,要生存,就须变得比它更疯狂"。于是她潜入大厦,连杀 11 名保安、住户和警察,这既是宣泄愤怒、报复社会,也是令自己买得起房的策略。果然,这处楼盘变成舆论口中的"凶宅",房价暴跌,阿嫦也圆了购房梦。如前文所述,彭浩翔擅长使用拼贴和戏仿的手法,将某一种影像风格和叙事成规移植到另一种风马牛不相及的内容题材上,其间的反差和自我暴露也就成了电影的意蕴所在。除了阿嫦回忆童年的明亮温暖的色调,在大部分的时间里,《维多利亚壹号》都极尽铺陈之能事,在用细致、夸张甚至热烈和华彩的方式展现杀人的全过程(其中亦不乏色情场面),评论会说这是 B 级片、Cult 片或血浆片,但细细品味,这部电影其实混合了多种美学风格,传递给观众强烈的感官刺激和微妙

的感性体验。它让一场癫狂至极、残忍至极的大屠杀服务于一个如此简单朴素的目的,或者说从现实生活的寻常烦恼出发,竟然走到了一种扭曲而极端的解决之道。这里的杀人场面不像《买凶拍人》那样属于完全虚设的世界观,但似乎又不完全真实:"非虚拟"是因为它的确与现实问题相连;"不真实"则是因为,观众若是将其体验为真实,那么就应该可怖,但越感到可怖,同时就包含了一种感情的分离,即这种可怖其实又是可笑的,是不可能为真的。荒诞的现实为残酷的杀戮染上一层黑色的幽默感,而狂欢节风格传递出极致的恐怖亦是极致的愉悦,是一种"极乐"——色情和暴力带给人原始非理性的快乐,故事荒诞不经令人哑然失笑的快乐,以及被房价和贷款压得透不过气的观众一吐胸中郁结之气的快乐。

(2) 九龙城寨

九龙城寨,又名九龙寨城、九龙砦城。在人们想象中和文艺作品的再现中,它常常是黑暗、拥挤、污秽和罪恶之地,不过这密集而混杂的空间又奇异地生出一种草根的、无政府主义的自由活力和另类"秩序",别有一番魅力。九龙城寨不仅使今天的香港人凭吊怀念,更让很多怀有叛逆精神和冒险激情的外国人心驰神往。曾经有些电影在城寨取景拍摄,讲述那里的故事;而在消亡之后,城寨的"幽灵"似乎飘散得更远更广,不时化作似曾相识的"肉身"形式,复活在今天的黑色、科幻、未来、"赛博朋克"的电影中。

一说起九龙城寨,人们常说这是"三不管"地带,那么到底都是哪里不管?这块飞地又是怎样形成的呢?早在19世纪初期,清政府为了打击张保仔等各路海盗,在今天城寨的位置修建起九龙炮台,从此一直都由清军的大鹏营把守。炮台不仅剿灭了海盗,还在1839年大败英国人义律的五艘船舰。鸦片战争后香港岛被割让,清政府似乎更有必要巩固边防,将炮台据点扩展为一座小城。从

1846年9月到次年5月,九龙城寨建成,城墙、城门和房屋大多用石头垒成,故也用"砦"字名之。城寨不仅有必要的府衙和兵营,还有龙津义学和民居;不仅有官员和士兵,还有农民和读书人——中国自古有"徙民实边"的思维,认为防御边境不能单靠军事,最好是鼓励老百姓移民,形成一个有机的小社会。城寨有很多明的暗的功用,它管辖着九龙、新界和各个离岛的广阔区域,除军事防御之外,还时而与港岛的英国人联手打击海盗,时而又派出间谍(也可能是并不完全忠于清政府的双料间谍)刺探对面的军情。1860年九龙被永租之后,城寨真的成了"边境"——紧挨着作为分界线的界限街,也成了西方人一街之隔寻求娱乐的好地方:1867—1871年,港英开放赌禁,许多赌场老板就看上了管制更宽松、经营更安全的九龙城寨(当然城寨的将领也默许了这种生意,还有军人维持秩序),此外鸦片烟也是另一大"乐事"。1898年,在签订关于新界的租约时,中国的外交大臣据理力争,在英国人的"租界"里保留下这一小片仍然属于清政府主权的土地,它可以被理解为领馆,也可以被视作楔入殖民地的一颗钉子。史学家认为,这种看似无意义的努力实际上是弱国外交在屈辱中竭力斡旋而来的一线机会——99年期满后若有什么变数,九龙城寨便是"香港是中国领土的活的标志。不论中国人还是外国人,只要看见九龙城的存在,便不能不承认香港是中国的领土"(鲁金,84)。这一招同样用在1864年和1898年中俄在西北和旅顺的借地问题上,并且在收回时取得了很好的效果,可见这些被骂"丧权辱国"的签约官员并非没有爱国心,他们在万般无奈之下还是尽力使国家少受损失。新界被划走之后,九龙城寨失去了政治军事上的意义,大鹏营的官员和士兵纷纷撤离,而本应新派来的官员却在那个动荡的时代仿佛被遗忘了,城内只有一部分小吏和捕快维持治安。民国建立后,国内风云激荡、

军阀割据混战,依然没有政权顾得上城寨;但内地逃难而来的百姓却一波波涌进这里,土地和房屋都没有明确的归属和限制,到1930年,城寨由创始时的64户463人暴增到百余户2 000人。英国人曾在1900年就想接管城寨,被李鸿章制止;1936年、1948年港英政府两次欲进城拆除违章建筑,一次被国民政府象征性地宣示主权,另一次更是造成大规模流血冲突,闹成了国际事件,港英从此不敢插手。50年代后城寨内部越发混乱,成为黄赌毒聚集之地,70年代后稍有好转,1987年在中英两国政府的配合下,港英政府花费数十亿港元补贴住户,拆除了这座百余年的建筑群,并将原址改建成一处绿意盎然、鸟语花香的市民公园。

九龙城寨被称为"藏污纳垢""罪恶温床",这种印象和说法其实主要针对上世纪五六十年代,此时是城寨内违法犯罪活动的最高峰。如前所述,城寨内一直有赌馆、烟馆,后来又发展出"粉档"("烟"是鸦片,而"粉"是纯度各异的海洛因,在当时抽大烟是比吸白粉更加昂贵高级的活动)、狗肉档、各种色情产业,等等。内战之后大批难民来港,城寨变成了一个人口爆炸、鱼龙混杂之地。港英政府在1948年拆屋受挫后,在公开立场上对城寨干脆爱搭不理;但对于政府里的每一个具体的人——主要是警察——来说,表面上的漠不关心恰恰是实际利益的紧密联系:政府其实有权在城寨内打击重大犯罪,但是此时香港警队从上到下严重腐败,与黑社会互相勾结,为其大打保护伞,这才给旁人造成了城寨好像是"三不管"飞地、犯罪天堂的错误印象。这种"宣传口径"就是从1953年的脱衣舞热潮开始的,许多马仔在城寨周围散发广告,招徕顾客进城去看脱衣舞表演,并声称这是"安全的消遣"。相比黄赌毒,脱衣舞属于擦边球从而可以在城外宣传,但它也只是个引子,"宣传性质多于靠脱衣舞来图利……当年很多电影界的朋友都是被脱衣舞

演出所吸引,而首次进入这个地区的,他们也是首次发现里面各种非法的勾当,以后虽然没有脱衣舞演出,亦会进去。其中最有兴趣的,是到'孖记'或'钊记'去吃'三六'(即狗肉)"(鲁金,106)。城寨最黑暗的地方——一个巨大的反讽——就是"光明街",又名"电台街"(白粉档即"电台",吸毒被称为"上电"),这条陋巷遍布粉档和"道友"(吸毒者),在街道边、角落里和门帘后,到处燃着吸毒用的蜡烛灯台,这星星点点的"光明"散布在一片污浊幽暗之中,倍增诡异、颓丧和堕落的气息。《追龙》片名就是一个吸毒"术语",意指吸毒者追着一道盘旋升起的白烟而吸食。1963年"九龙城寨街坊福利事业促进会"成立,吸毒贩毒活动已经逐渐转移到城外围的寮屋,60年代末毒品活动基本绝迹。70年代廉政公署成立,香港警队纪律和社会治安情况大有好转,城寨已经不再是黑暗邪恶之地。而且即便在最混乱的时候,犯罪活动也远不是城寨日常生活的全部。城内分为东西两区,不法勾当全部集中在东区,西区则大多是良善人家,西边还有一条可以进出城的街道,有些老实的居民几乎不踏足东边。拿到香港身份证的大人小孩,都可以出城正常地工作和求学。城寨内有塑胶厂、织布厂、服装厂、玩具厂、食品厂等单位,光是鱼蛋作坊就有40多家,输出了香港绝大部分的鱼蛋。牙医诊所是另一特色,由于这行门槛不高,费用低廉,受众广泛,诊所最鼎盛时高达80多家(大多没有正规执照),也成了一道风景。综上所述,城寨不只有黑暗面,也有光明面,有安定的秩序、正常的生活、积极的经济活力和生产力,有人说这是一个"有希望的贫民屈",政府方面亦承认,城寨为香港社会作出了巨大贡献,却没有获得应有的福利保障。

再说说九龙城寨的人口和建筑。建城之初,这里有城墙城门、主干道、府衙、民居、学校、广场,一切井然有序。1941年沦陷期,日

本人拆掉城墙运走石料，从此城寨与周围的城市空间再没有明确的物理界限。城寨人口是战后飞速增长起来的，1951年还只有几千人，到60年代已经有两万余人，1982年的调查显示有四万人。人口在增长的同时还保持着频繁流动，许多移民会把城寨当作落脚的第一站，他们勤奋工作，努力储蓄，严格培养下一代，等有了条件就会迁出去追求更好的环境和生活，再把本就便宜的房屋卖给新来的贫民——研究表明这种人口流动大约5~8年为一个循环。城寨早先的房屋大多是结构完整的石屋、砖屋，后来涌入的移民私自搭建了很多不规范的木屋、寮屋。70年代犯罪活动退潮，城寨的很多人员和"行业"面临"转型"。已经大发横财无心恋战的黑社会份子让出了很多破败不堪的房屋，有些精明的个体投资者趁机收购，并在原来的土地上建设大厦。这是一次"真正地利用城寨内土地的特殊性而投资的活动"，也是"九龙城居民自己的重建计划"（鲁金，118）。城寨内土地便宜，地权又不属于港英政府，工程上也不受政府的建筑条例限制，于是便有了我们后来看到的密密匝匝、层层叠叠的大厦。80年代的城寨几乎像一个巨大而致密的魔方，只有最外层楼房和中间一点点类似天井的地方——那是城内的老人院和康乐中心——能够看到阳光，绝大部分空间终日昏暗，四处滴水，虫蚁遍布。而光明之地，亦即孩子们的游乐场就是大片大片的天台，但这一部分空间也没完全闲着，除了用来晾衣服，还竖起了一丛丛的鱼骨天线。旧的启德机场就在九龙城寨南侧，飞机肚子擦过楼顶，噪声隆隆，气流震荡（有夸张的江湖传言说，杀手总会选择此时行动，让飞机噪音掩盖枪声）；那庞然大物的身影出现在人们的头顶或身后，这种动作大片似的场景恰是城寨居民每一天的日子。

有不少电影或虚或实地以九龙城寨为背景，但真正能够进入

城寨取景的，也并不算多。1982年蓝乃才导演的《城寨出来者》讲述两兄弟的悲剧命运：少年时他们开赌档的父亲就被道友杀死；哥哥长大后做了警察，供弟弟读书；弟弟年轻气盛，爱与人争斗，还让女朋友怀了孕；女孩父亲是哥哥的同事，他利用另一伙黑社会教训小弟，却意外令女儿坠楼身亡，愤怒的父亲转而加倍折磨兄弟二人。电影展现了脱衣舞、赌博、吸毒、斗殴、吃狗肉等典型的"城寨元素"，但尽管这里有罪恶，尽管有作为反派的吸毒者和黑社会，影片还是通过忠心义气、爱护邻居的父亲，通过积极向上、疼爱家人的哥哥，通过成长在毒窝却本性纯良的弟弟，传达出城寨温暖的人情味和走出城寨改变命运的可能——相反，邪恶的根源不在于城寨，不在于平民，而来自于腐败残忍的警察。电影坚定地站在平民立场，不是投以猎奇、指责或嫌弃的目光，而是赋予这座城与人更多的理解和同情，对社会制度有一定的反思和批判。1984年麦当雄的《省港旗兵》是关于内地来港的犯罪分子"大圈帮"的故事，这些广东农村的红卫兵和退伍军人难以忍受贫困的生活，决定结伴去香港打劫，九龙城寨就是他们的大本营；在这里他们见识了资本主义世界的繁华与黑暗，短暂地收获了大把横财，但最终还是以全军覆没而告终。电影在城寨实景拍摄，警匪双方在街巷楼宇间的追逐枪战惊心动魄，令人血脉喷张。结尾处几个残军败将被逼到一间狭小的阁楼，此刻，局促的空间无法令观众获得充分的视野：要么我们只能以很有限的角度看到警察在射击；要么我们被迫跟"旗兵"同一视角，惊惶地不知子弹将从哪里飞来（或是从四面八方飞来）；只见得阁楼的木地板自下而上被打出一个又一个弹孔，直到没有一寸地方可以躲避，直到地板间流下鲜血。

吴镇宇、刘青云主演的《O记三合会档案》拍摄于1999年，在城寨已不存在的时候重构了一部城寨的史诗，也可以视为2017年

《追龙》的前作：城寨长大的两个好朋友一个行古惑，一个考警察，黑白两道同流合污，互相成就；在此过程中他们失落了自己的纯真，在友情和爱情上不断犯下错误；随着黑帮冲突的升级，警和匪最终一死一入狱，九龙城寨的清拆也标志着一个时代的落幕。《追龙》接续了这一创意，更是大胆地将黑白双方设置为有真实原型的江湖枭雄跛豪和五亿探长雷洛（现实中他们没有交集）。他们有着过命的交情和巨大的共同利益，但在廉政公署的审查压力和邪恶英国上司的步步紧逼下，腐败"事业"难以为继，两人关键时刻的选择也站到了彼此的对立面；不过最后他们还是联手向英国人复仇，代表城寨、香港亦或是中国，拿西方殖民者狠狠出了一口恶气。导演王晶的狡黠就在于此，借用叙事学的术语来说，这部电影的"作者的声音"，亦即意识形态立场与故事和人物本身保持着一个暧昧的距离，或者是摇摆不定的偏向。影片中雷洛肆意妄为，将全香港变成自己的提款机，但他行事最重要的底线亦是不可触碰的红线，便是殖民长官、英国上司的意志；跛豪则不管不顾，执意要为弟弟报仇，竟然对英国人喊出了"香港是我们的地盘"这样的台词——在这一具体情境下，腐败警察与流氓黑社会竟然升华为本土代言人和反帝爱国者！最后经过危难考验而重拾兄弟情的两人，在九龙城寨的天台上点起香烟，意味深长地俯瞰夜色里的香港，犹如国王欣赏自己的领土，那一刻，香港真的成了香港人／中国人的地盘。然而"我们"到底是谁，"英国人"又会成为其他群体的转喻吗？导演一方面实实在在地将九龙城寨作为香港的提喻（即部分代整体），另一方面又含含糊糊地将香港作为中国的提喻，但宣扬大中华民族主义的同时似乎又夹带着令人如鲠在喉的私货，为讨两边的欢心而小心翼翼地走着钢丝。

从实景的《省港旗兵》到搭景的《O记三合会档案》，再到近两

年融合CG技术的《毒。诫》和《追龙》,我们会悖谬地发现:当真实的九龙城寨被镜头记录之时,观众并不能很好地认识它,因为空间狭小而拍摄手段有限,观看者"身在此山中",只能盲人摸象,窥见局部;而当九龙城寨消失之后,数字技术却让我们第一次"看见"了它的全貌,虚拟的图像反倒更有资格作为它的"真身"。九龙城寨不仅复活在港片里——譬如周星驰《功夫》中的"猪笼城寨"——而且美名远播,以各种变体——譬如城寨楼群转化成《阿凡达》哈利路亚山的漂浮形式——出现在《变形金刚》《生化危机》《攻壳机动队》等西方科幻大片中。今天高成本大制作的科幻类型片,其实出身原本是B级片、某些类型片的亚种(sub-genre)或者交叉类型。许多影片借由科幻故事来反对技术主义和极权主义的乌托邦,它们非但没有把未来世界描绘得因进步而完美,相反,那里表面光鲜却内里污浊,虚幻的幸福感之下有某种阴谋作祟,因此科幻电影往往结合了黑色电影(Film Noir)的元素:黑魆魆的夜景和室内景,永远下雨的坏天气,远看是充满科技感的未来都市,近看则夹杂着破旧楼房和烟雾弥漫的小巷……难怪原本"前现代"的城寨会成为未来世界的最佳背景!

今天九龙城寨消亡了,但它的图像却继续增殖,人们对它的想象也滋蔓开去。建构未尝没有裂隙——譬如城寨最黑暗的时期并不同步于它最拥挤的时期,然而在文化想象中,邪恶和密集两个元素往往被压缩在一起。人们着迷于这样一个野蛮生长的另类世界,屈服于凝视深渊的黑暗诱惑,然而在罪恶之余,又自有一种秩序与活力。这是属于移民和穷人的空间,是人口密集而强烈流动的空间,是所有功能和界限完全混乱、自由发展的空间,是被繁华都市遗忘嫌弃,贫穷中又蕴含着希望的空间,是罪恶弥散、罪恶配合秩序甚至罪恶自成秩序的空间——是浓缩而极端形态的

"小香港"。

（3）重庆大厦

1994年，王家卫的《重庆森林》让许多内地观众知道了这个颇显突兀的名字——香港与"重庆"有什么关系？其实这部电影的中英文译名并不对应，英文名 Chungking Express 恰是两段式故事的发生地的拼合，更为贴切：前者是 Chungking Mansions，即重庆大厦；后者是 Midnight Express，即那家小吃摊的名字"午夜快餐"。但中文名没有采取"重庆快餐"这种直接但生硬的拼接，而是名之曰"重庆森林"，当然是取大都市的水泥森林之意。电影讲述的是发生在现代都市中的两段并无直接联系的爱情故事，其中第一段与重庆大厦有关。金城武饰演的警员223被女友抛弃，他用跑步、吃到期的凤梨罐头的方式来纪念感情和排遣伤痛。223平日里在重庆大厦一带执勤，而与他擦肩而过的神秘女人（林青霞饰）则穿梭于大厦内外，伙同印度人走私。她任何时间任何天气都会用墨镜、金色假发和风衣严严实实地遮盖自己。神秘女人在一次行动中被印度人背叛，劫走了毒品，她只身前去寻仇，在激烈的枪战和追逐后侥幸脱逃，此时223正在酒吧，认定自己要爱上第一个进来的女人。就这样，奔跑了整夜的疲惫女人和买醉了整夜的失恋男人，两个陌生人在莫名的温情和信任中"自顾自"地度过了一个什么都没有发生的夜晚——也许223的爱情发生过，但也随即结束了。

然而观众在电影中看不到任何"大厦"或"森林"：它没有采用其他电影惯用的定场镜头来向观众交代一个确定的地点或环境，而是一上来就用手持摄影追踪人物快速的移动，一下子将观众抛入不知何处的拥挤街道和挤迫房间中。在表意层面，这固然凸显了王家卫电影时空的抽离和普遍，城市的速度和流动感，现代人情感的疏离和偶然等内涵（潘国灵等，39,114—115）。但这种空间呈

现同时也是一个相当朴素的现实情况和技术问题——你在网上搜索"重庆大厦",最多的照片就是那个墨绿色大理石做底、上书几个金字的小小门口,并非因为门口是多么著名的标志,而是因为大厦太高而弥敦道太窄,若不是有特殊装备、特定角度,根本不可能拍出大厦全貌;至于内部更是一个以拥挤、混杂、多元著称的奇妙世界。所以,王家卫风格化的影像毋宁说相当实在地传递了重庆大厦给人的感受。跟随着林青霞,我们可以从这些 MV 式的段落一窥大厦内的生活:这是一个以印度和其他南亚裔人为主的世界,密集排列着一个个小摊位,玩具、手表、箱包和服装鞋帽都是这里的热门生意;楼上是这些外国人栖身的廉价旅店,空间狭小,昏暗无窗,却有着挤满人的高低床;大包小裹地贩运商品、候鸟似的往返两地,正是一部分南亚商人的宿命;更不用说,这里还有散发着粉红色灯光的暧昧之地,还有布满电线也布满未知危险的黑漆漆的后巷,还有带着异国情调的帮派斗争。虽然自 70 年代起有一部分欧美嬉皮士和背包客前来"探险",但更多的香港本地人(除了少数人会偶尔去吃吃咖喱)还是视之为不宜涉足的肮脏危险之地。也就是说,在尖沙咀最南端、与维港观景区一步之遥、毗邻半岛酒店和假日酒店的黄金地段,赫然矗立着一幢房租相当便宜、商品相当低劣、种族相当不同、法律制度不甚完善的大厦,一个物质文化各方面都十分"不香港""不现代"的世界——"它不属于香港"(Mathews, 30)。这种差异何以发生?大厦与全球化有何关联?这样的空间又有什么文化意义?香港大学的人类学教授麦高登(Gordon Mathews)的《世界中心的贫民窟:香港重庆大厦》回答了这些问题。

重庆大厦兴建于 1962 年,由两层楼"底座"和上面的五幢 17 层的单体大楼组成;业主和旅店老板大多是华人,而商铺摊档的经

营者则是南亚人;据说每天大约有4 000人留宿于此,麦高登教授在多年调研中遇到过129个国家的人,他称这里为"最全球化的大厦""世界中心的贫民窟"。大厦建成之初的用途和档次如何,受访者说法不一;但大批的南亚人很快就占领了这里,华人嫌环境不佳纷纷远离。麦高登认为大厦的存在有三个主要原因:一是价格低廉(这与它被深色皮肤人种占据互为因果);二是香港宽松的签证政策(无签证亦可逗留14天、30天乃至90天)和难民政策,又是通行英语的殖民地,是一个容易进入也令外国人容易适应之地;三是重庆大厦靠近香港往日的工业区深水埗,更不用说随后珠三角成为越来越重要的制造业基地。

若你沿着弥敦道自北向南漫步,离重庆大厦还有百余米时就会感觉到周围环境和气氛的变化:黑色面孔逐渐增多,三三两两,或是在路边和商店门口聚集,或是来回游走似乎兜售着什么东西;你是白人还是华人,男人还是女人,都可能感受到不同的眼神,受到不同的待遇——差异从这里就开始了。进入大厦,你更加觉得自己才是少数派。首先映入眼帘的是货币找换、电话卡、旅行签证代理的摊位,它们与外国人在本地的生存息息相关。门口左边是保安接待处和信息栏,一大块展板上密密麻麻排列着数十家旅店的名字,再往里一点的电梯永远在排着长龙。底层有一百多家商铺,近年来最火爆的当然是手机——二手的、翻新的、山寨的和过时的,手表(假的)服装鞋帽也是屹立不倒的传统生意,若干家南亚风格的食肆和网吧则是住客的刚需,还有颇具穿越感的影碟店和书店。旅店的房间一般都小得惊人,但电视却十分的国际化,能收到英国广播公司、印度、巴基斯坦、尼泊尔的电视台和非洲人爱看的法国第五频道。大厦高层分布着十余家合法且小有名气的南亚餐馆和高级酒吧,这也是难得能吸引一部分香港人和西方人的"高

级"场所,但即使这些饭店也要派人在大厦周边招徕顾客,不知情者大概就更不敢去了。大厦底部的过道和巷子是另一个世界,昏暗隐蔽,有货运的通道,有各种裸露的电线和机器,难民和吸毒者在路边搭起棚子,亦可能倒毙在那里。重庆大厦是一个自足的生态系统,什么都可以找得到,"从住宿到清真烧烤,从价格各异的威士忌到性、电脑修理、卫星电视、装置在钢笔和眼睛里的隐藏摄像机、文具、生活用品、洗衣服务、药品、国际避难方面的法律咨询服务、还有基督徒和穆斯林的精神食粮"(Mathews, 45)。

重庆大厦的主要群体是印度、巴基斯坦、尼泊尔和菲律宾人,2000年以后来自尼日利亚、肯尼亚、乌干达等地的非洲人也越来越多。南亚人在香港是有历史的。早在开埠初期,英国人就会雇佣印度人作为警察和士兵;香港经济起飞后,越来越多的菲佣成为香港家庭的一员;大厦向北两个街区就是九龙清真寺,它的存在也跟大厦内的穆斯林人口互为因果、互相促进。非洲则更代表了全球化时代第三世界的活力。全球化常常意味着高大上的跨国企业和雄厚资本从发达国家向发展中国家再到边陲国家的流动——实际上很难流动到边陲国家,那里的人们也无法直接分享全球化的果实。但麦高登所谓的"低端全球化",除了在商品流动上是同一方向之外,在人员流动、贸易的规则和方式上大多是相反的:首先,"商人从极端边陲国家来到半边陲国家,购买发达国家废弃或仿冒的商品";其次,在电子商务和远洋货轮的时代,重庆大厦的商人仍然信任前现代的人际关系,他们依靠老乡和熟人,亲自出现在大厦里进行交易、拓展业务,运输方式也是原始的肩扛手提(即便租了货柜,精打细算的商人们也会用最后一点行李额度再带些东西);最后,这种贸易活动是低成本、小规模、非正式的,时常还游走在法律的灰色地带。以手机为例,据统计近年来每年至少有一千万部

手机从大厦流出,肯尼亚70%的手机都源于此,非洲商人们携带现金来到香港,在摊位上激烈杀价,再过筛子似的一部部检查这些并不"正规"的手机(他们也是非常重视质量和信誉的),最后用尽免费托运的重量和自己的随身箱包,一次可以带回四五百部手机,入境时再贿赂一下本国官员,关税也可以免掉——这大概是极端边陲国家的人们难得的体验到全球化的机会(Mathews,314—315)。除了流动的商人,常驻大厦内的就是合法和非法的居留者以及难民,正是有赖于一部分非法劳工隐秘而辛苦的工作,大厦的各种服务才能保持如此低廉的价格,从而又吸引到更多第三世界的冒险者来落脚,如此循环。大厦内同样流行"香港梦"或者说新自由主义的普遍信仰:只要你肯努力工作,就能够生存下来,还有机会发家致富。即便是老弱病残的难民和穷人,还有慈善团体可以供他们一口饭吃。在宏观上,大厦里面也跟外面的资本主义世界一样,充满了剥削和压榨,但具体到每一个人身上,他们愿意来到这里、留在这里,显然是找到了比在家乡更好的生活。

大厦和香港,发达国家和第三世界,各种各样的差异就在这一座大厦里被浓缩又凸显出来,它让我们更全面地认识到全球化的内涵,在麦高登看来,这看似落后的样貌不仅生动地展示一个真实的现在,更预示着出整个世界的未来。譬如前文曾提到"时间的空间化"就在重庆大厦里得到了最佳体现,作为发达地区,亦即现代化进程的现在时的香港与作为欠发达地区、"落后的"过去时的大厦,在同一时空里鲜明地并置在一起。又如被香港人视为贫穷且危险的黑皮肤们,他们能够来到这里经商,就说明他们在各自国家都是权力和财富的佼佼者;甚至遭受迫害的难民,如果是有计划地寻到香港这样的"福地",至少说明他们的文化水平非同一般;这些人在世界边陲和发达中心之间往返流动,经历着身份的错置和落

差,为获得更好的生活而努力。最后也是最重要的,就是重庆大厦最具未来意义的世界主义:这里不分高低地展示着各种食物、服装、音乐和宗教;没有人可以和大厦的所有人深入沟通,大家都靠一套临时的、勉强够用的洋泾浜英语;"在这里,巴基斯坦人可能受雇于印度老板,分别来自相互敌对的卢旺达和刚果(金)的买家可能为同一商品而联手去向南亚商家砍价,而分别来自势不两立之埃塞俄比亚和厄立特里亚的难民则可能相互商量着怎样才能得到难民庇护"[1]——麦高登认为大厦里没有清晰而稳固的"社群",但所有人都不自觉地在新自由主义的感召下,放下种族宗教和政治意识形态的纷争,为共同目标和利益而彼此宽容,和谐共处。尽管这里只是低端的第三世界的"小联合国",尽管在内地制造业崛起后贸易的中心点可能变迁,尽管抱着"观景"心态的旅游者抱怨大厦愈发"资产阶级化"了;但无论如何,重庆大厦不单是一栋建筑,更是一个典型或隐喻,它的开放和包容,它的剥削和不平等,它在全球贸易里"中央车站"式的节点地位和巨大活力,它作为文明人眼中的"黑暗心脏"和底层人的避难所和奋斗天堂,种种因素都在大厦也在别处、在现时也在未来,发生着和即将发生。这是地球村虽不完美但充满魅力的图景。

(4)走廊与楼梯

法国著名思想家、"城市漫游者"本雅明将巴黎拱廊街视作资本主义最具代表性的空间隐喻,甚至将自己文史哲、建筑艺术和经济学等学科的思想笔记汇编为《拱廊计划》,对资本主义现代性展开全面的反思批判。在巴黎的建筑里,圣母院和卢浮宫分别是上帝和王权秩序的代表,而拱廊则代表新兴的生产方式、生活方式乃

[1] 来自知乎用户"黄霄"对"香港重庆大厦特色在哪"的回答,https://www.zhihu.com/question/20932485。

至观念和信仰。它有许多特殊的意义,譬如过去我们只对于特定的地点或场所有所意识,从一个地方到另一个,而中间的街道和空地则是中性的或曰"空"的空间;拱廊改变了这一点,它打破了地点和地点之外空白的区别,打破了人为的建筑、社会性的场所与空旷自然之间的区别,人们不需要暴露在自然之中便可从一个地方到另一个,而这也反过来凸显了没有什么空间是绝对自然中性的。又譬如,拱廊也可能模糊了公共空间和私人空间的区别,悖论性地划分而又勾连起不同权力层次不同属性用途的空间。再譬如,拱廊拥有巨大的人流量,也是资本主义琳琅满目的商品的展馆和市集,虽然是一个过渡空间而非固定场所,但现代社会又有什么不是临时和流动的呢?香港也是一个遍布地下通道、天桥和拱廊的城市,它们既是建筑设施,也构成了一种特定的空间形态,我们可以从私人的——作为情感隐喻——和公共的——空间对于电影叙事的作用或意识形态内涵——两个层面来稍作介绍。

 王家卫的电影特别偏爱走廊与楼梯,他利用这样的空间来传达人物关系和情感状态。早在处女作《旺角卡门》中,旺角闹市是阿杰(刘德华饰)驰骋的江湖,那间公寓则是他与远房表妹(张曼玉饰)渐生情愫的地方,但因为古惑仔生活的动荡和两人的羞涩矜持,他们的关系在这个房子里被困住了。直到阿杰来到大屿山,他们的感情才柳暗花明,更进一步。城市和乡下,亦是"江湖事"和"儿女情"两个不同世界的区分。影片的经典的场景就是阿杰乘船来找表妹的夜晚,整体泛着冷蓝色调的画面——尽管是一部叙事较为平实的商业类型片但我们仍能发现王家卫日后高度风格化的萌芽——两人在红色的电话亭里激吻;接下来,他们来到旅店门口,前景依然是偏蓝的冷色调,画面深处的正中则出现了一道暗红色灯光下的楼梯,阿杰表白心迹随后上楼,而表妹在踌躇片刻后,

也缓缓地走了上去——楼梯成了情欲的含蓄意指,"上楼"亦是两人关系的进一步上升。

《花样年华》中,走廊和楼梯更是反复多次的出现。周慕云(梁朝伟饰)和苏丽珍(张曼玉饰)作为一个大套房的合租租客,总是要穿过客厅——众人吃饭和打牌之地——和走廊回到自己的房间。这是一个私人空间中的公共部分,或者说一个公私过渡、公私模糊的地带,他们在这里初次认识,也在关系暧昧后深受这一段公共空间的暴露和侵扰,它象征着社会舆论的压力,象征着八卦邻居窥私的眼睛,象征着两人内心中的他人,即道德律令。另一段楼梯则是苏丽珍走出公寓去买面的必经之途,周、苏二人在尚未熟络的时候多次在这条狭窄而陡峭的楼梯上擦身而过。孤独寂寞的女人,婀娜摇曳的身姿,昏黄的灯光,潮湿的街道……所有的视听语言都是高度欲望性的,摄影机之眼——甚至是"之手"——滑过女主角裹着旗袍的身体;楼梯创造了这样的机会,让两人一次次的亲密接触撩拨着观众的心神。最后,他们感情含蓄的爆发和草率的终结,全都在旅店 2046 号房间和猩红色地毯墙纸包裹的走廊上。同样是张曼玉,《旺角卡门》里"走上楼梯"算是给感情关系一个明确的交代,而这一次在走廊上来来回回,却更增加了感情的不确定性。苏丽珍常常来此与周慕云共同创作武侠小说,观众可以猜想却无法证实他们到底有没有、在哪一个时刻发生了性关系;不过这种暧昧状态后来出现了转折,不知从什么时候开始,苏丽珍在走廊上徘徊良久,决定再也不进房间,而周慕云一直期待着她再次到来,或许也明白了她永远不会来。

《重庆森林》出现了另一种"楼梯":宽敞的、室外的、开放的因而也是公共的楼梯。在第二段故事中,快餐店店员阿菲(王菲饰)暗恋上警员633(梁朝伟饰),阿菲从偶遇到偷窥、再到潜入633家

里做他的"田螺姑娘",而处于失恋低潮期的 633 对家里的变化却完全陷入了视而不见的幻觉,当幻象被戳破、他不得不面对阿菲的爱慕时,两人你追我赶的爱情游戏发生了逆转,阿菲选择中断了这段关系去当空姐,但结尾似乎预示了一个幸福的结局。这段故事发生在香港中环,阿菲对 633 的偷窥借助了一个非常重要的"道具",即中环至半山自动扶梯。我们在电影中看到,这条扶梯随山势一路向上,穿行在楼宇之间,夹道的房屋鳞次栉比,触手可及。当 633 一个人在家穷极无聊,或是与空姐前女友激情缠绵之时,窗外总有一道模糊而流动的风景——行人在扶梯上缓缓移动。我们不需要计较 633 是否没养成拉窗帘的好习惯,更重要的是香港十分局促的空间实在无法保证私密领域与公共领域的明晰界限,相反,融合也许成了可以接受的常态:阿菲在打扫房间的时候曾多次"越界"与外部空间互动,除了阿菲这样有心的暗恋者,又不知有多少往来的行人曾无意旁观了 633 的私生活呢?

中环至半山自动扶梯系统由香港政府出资建造,1993 年启用,全长 800 米,落差 135 米,由扶梯、自动人行道以及衔接的天桥和步行道共同组成,整个旅程历时约 20 分钟,是"吉尼斯世界纪录"记载的全球最长户外有盖行人扶手电梯,每天约 4 万人次使用。香港是一个不仅有平面更有"高度"的城市。港岛原本大部分是山地,只有山脚下到海岸线中间一窄条平地适宜发展——当然远远不够,所以香港一边填海,另一边也适当地向高处索取空间(山地开发依然有严格限制)。空间的高低直接复制了权力关系,赤裸裸地昭显着空间所有者的地位。自开埠起,殖民者设立了诸多种族隔离的条例,山顶置业就是洋人的特权之一;1946 年"山顶法案"废除之后,国别种族不再是特权,财富就成了门槛——这里一直是富商、明星和政要的乐园。至今太平山大部分依然保持郁郁葱葱的

自然状态,只有极少的别墅星星点点散布其中,你若在山间漫步,一定会不时发现山路岔出一个分支,前面是深宅大院,"私家道路"的牌子沉默地宣示着所有权。半山区倒是被充分开发,建起了许多密集的高层公寓,虽然外表看似普通,但是在寸土寸金又讲究地段景观风水的香港,这类住宅依然不是普通人能够企及的。扶梯系统从连接中区行人天桥的恒生银行总行大厦起步,一路经过市井气浓郁的中环街市、餐厅酒吧林立的苏豪区、殖民风格的古迹警署、荷里活道直至终点干德道——着实是一趟"穿越"之旅,不仅穿越令人目不暇接的街景,还是穿越殖民历史,穿越中西文化,穿越财富—权力—地位的等级链。

如果说王家卫的扶梯还是惊鸿一瞥,那么许鞍华的《得闲炒饭》则巧妙地利用扶梯和城市立体空间来有效地支撑起电影的一大半叙事。Macy(吴君如饰)和Anita(周慧敏饰)在学生时代有过一段同性感情,分手后多年未见,两人各自交往了男性朋友并意外怀孕,在准妈妈培训班上重逢。一起回家的路上,Macy和Anita畅谈各自的际遇,渐渐找回了对对方的感觉。她们依依不舍,用各种理由来来回回地送对方回家,上演了一出现代版的"十八相送"(《梁祝》本身就是一个极具酷儿色彩的爱情故事)。电影还分别借由两人互诉衷肠的视角,插叙了她们各自怀孕的经过。两个女主人公的住宅以及影片大部分场景都设置在半山区,显然就是要突出扶梯的作用:首先,这段久别重逢的路绝不可能靠坐车开车,必须靠步行才能充分体现出情感的滋长和关系的渐近,也留出插叙的从容空间;其次,这段步行的路如果是平平坦坦一条大街就未免无聊,沿着扶梯的动线,绚丽多彩的香港街景错落展开,极大地丰富了画面,路边情侣的亲热自然引出Anita对自己一夜情的回忆;再次,曲曲折折的山路更像是在致敬《梁祝》,也象征着两人崎

岖的情路、柳暗花明的契机和犹豫挣扎的内心,摄影机、人物以及道路都处于各种方向各种角度的运动当中——上升、下降、俯拍、横移、转弯……这充满动态的画面正是 Macy 和 Anita 亲近、试探、犹疑到最终敞开的心扉,在最后一段上升的扶梯和公寓上升的电梯里,两人的感情也大幅升温,爱火重燃。

影像化空间与都市人情感

阿巴斯同样将香港的建筑和城市空间指认为"消失的";如同许多关于现代性和后现代的理论一样,他也相信建筑物和空间不是自然、中性、被动的物体或容器,而恰恰是应该被"问题化"的;他进一步认为,殖民空间的本就具有的混杂和景观化的特质——以"保存"的名义"消失"——被影像的方式尤其凸显出来。

香港的空间边界是模糊的。它不像某些二战后按照功能区域被高度规划的现代化城市,倒是从早期就不自觉地符合了近年来反对"规划"的理念,更多地属于那种自发生长、多元有机的生活世界。不仅像前一节提到的,走廊与楼梯串起也打乱了公共空间和私人空间的边界,行政、商贸、娱乐、工业生产、日常生活很大程度上都融合在一起,无法截然分区:我们常常能看到穿着睡衣逛大型商场的市民;在上下班时段人潮汹涌的中环,道路有时也无法将行人与机动车分开;更不用说在偏远一些的新市镇,小商小贩占道经营屡见不鲜;自木屋和城寨时代就有的私搭滥建之风,仿佛成了许多平民默默传承下来的实用主义生存智慧,即便如今严格的法律使违建房屋越来越少了,但香港街道的牌匾无疑也是活生生的例子,它们使劲伸长了胳膊向周围攫取空间,要在"人潮"中拼命显出

自己的脸,似足了香港人的生活状态。空间的战争太激烈了,人们如果不能做到边界清晰、产权明确的"拥有"(像那些被私家道路远远就圈起来的别墅),那么就要向四周"暂借",从这种临时或不合法的空间中获取了一些利益,也让渡了部分隐私。居民不太介意这种"交换",权力也能够对这些民间的"占据"宽容一些——它甚至保护和支持某种占领,认可其作为一种城市文化的珍贵之处。

这就是由边界模糊而推论出的下一点:香港城市空间的用途和内容也是流动多变的。中环的皇后像广场在日据之前曾伫立着维多利亚女皇的塑像,是前立法会的所在地,殖民政权的象征;今天它成了国内外游客的景点和市民休闲活动的场地;中环平时是繁忙的金融中心,但在周末,政府会封路让这里变成菲佣的聚会场所。从菲律宾来港务工的女佣们在广场上休息、闲聊,带上一点本国的小吃,聚在一起交换家乡的消息和平日工作的烦恼;广场上还兴起了面向这些劳动妇女的美容、美甲、贩卖首饰和化妆品的小生意,这一刻它成了外籍劳工放松身心和纾解乡情的乐园。类似的还有旺角西洋菜街,平日里也是被服装、球鞋、电子产品、书店和补习班占据的世界,但在每周特定的夜晚,警察会将这个街区变成步行街,作为市民休闲娱乐的夜市——更多是民间艺人的舞台。另一个并非临时性但却十分经典的空间变化,莫过于《得闲炒饭》的大部分场景:兰桂坊。它是半山区一条略显偏僻的街道,是完全没有任何出挑之处的普通城市生活空间,窄窄的路边只有一些花店、小商店、写字楼、廉价本地餐馆和摆摊的修鞋匠。但加拿大商人盛智文(Allan Zeman)独具慧眼,在这里开起第一家意大利风格的餐厅,定位面向在中环工作的大批外籍人士和华人精英。扶梯也使得从中环走到半山更加轻松容易,很快西式的餐馆和酒吧接二连三地出现,成为了外国人下班后放松聚会的好地方,这里也变成了

一个兼有老港传统(特意铺装鹅卵石道路)、欧陆风情和艺术氛围的迷人地带。它已不再平凡,变成了一个高房租高消费之地,但微妙的是,由于香港的高密度和混杂度,这里也不乏许多没有消费能力的平民和青少年游荡的身影(Abbas,63—90)。

香港空间边界模糊、流动多变以及上一章提及的"时间空间化",在王家卫电影中体现得淋漓尽致。他擅长表现城市,香港、台北、布宜诺斯艾利斯,除古装片外全部是60年代或90年代的城市;人物通常缺乏完满的感情关系,没有一个固定安稳的"家";故事大多发生在临时性的场所,或充斥许多漂泊不定的象征;在内容元素和形式技巧上,影片充分体现出后现代景观和碎片化拼贴的风格——以上种种归根结底又是为了表现人,表现现代人的生存状态和情感状态。

旅店和公寓是最常见的设定。《阿飞正传》里旭仔与养母矛盾激烈而又有一种以互相虐待来牵绊的暧昧,他不可能是一个与母亲同住的乖儿子,而是在自己"金屋"中藏娇的浪子。但这临时的居所也不等于家,正如房间里的女人来来去去换个不停。《重庆森林》前半段神秘女子游走于重庆大厦摊档和小旅馆,后来又被223安排到高档的酒店房间,他们之间也是一种萍水相逢、突如其来甚至莫名其妙的关系,片刻建立,随即消散。《堕落天使》的杀手因职业属性更是永远住在租来的房子里,用着一下子添置又一下子丢弃的东西,随时准备转移。男女杀手之间虽有多年的默契和依恋,但始终不点破,像白天和黑夜永不交汇。前文分析过的《花样年华》中,两对夫妻租来的公寓必定是缺乏稳定的边界感和隐私的,而公寓的临时性和住客们的频繁串门,正好也映衬了两个小家庭的"置换重组"、两组出轨感情的镜像关系,这不仅是六十年代,也是当下爱情关系的脆弱易变。

电影中经常出现的另一类场景或意象是关于旅行的,有时以汽车、火车等具体的场景呈现,有时以故事的设定和代表的物品来体现,如船票、空姐。常常以无脚鸟自喻的旭仔曾有一辆拉风的汽车,当他决定去国外寻母时,把这辆座驾送给了小兄弟——汽车已经不够拉着他跑来跑去了,他要跑到更远的地方,而且他追逐的也不再是一个个漂亮女人了,他要追寻的是他身世的秘密。同样,无脚鸟的生命也没有终结在家乡,甚至都不在一个固定的地方;它不仅"累了就在风里睡觉",而且一辈子都没有落地,死都死在了火车上,死在不知从哪到哪的旅途中。王家卫对火车似乎有一种特殊的执迷,《2046》设计了一列开往未来的列车,就连《一代宗师》中宫二和马三的决斗也是在车站,在一列隆隆驶过的火车前。还有飞行,无脚鸟在飞,《重庆森林》中梁朝伟的女朋友也在飞。她是一个面目模糊的空姐,飞行的时间多于停留在香港陪伴男友的时间,最后整个人干脆飞掉了,分手了。吊诡的是,王菲饰演的服务员暗恋警察已久,却没有选择直接告白,而是去重复"前任"的职业。故事的结尾可能是幸福圆满的,但停不下来的飞行作为都市人的生存和爱情的状态,也是真切而普遍的。

《重庆森林》的两段式叙述是平面并置的,两个故事除了有镜像关系和人物串场之外,内容上并无实质关联;电影大量使用手提摄影、跳切、无对白的单人镜头,配合罐头音乐——这种 MV 影像形式(在《堕落天使》更加极致)承载着更加纷杂而高速流动的内容:混乱的大厦、嘈杂的中环、破旧的公寓。这是一个发达殖民城市华洋交融、新旧杂处、漂浮无根、光怪陆离的后现代奇景,也意味着现代爱情的隔膜、疏离和变化莫测(潘国灵等,39—40,47—50)。《春光乍泄》更是把旅馆、旅行、异国情调熔于一炉,然而"他异性"却是悖论式地呈现出来:貌似是要在旅途中发展的爱情,却绝大多

数时候被困于小小的旅馆。影片固然有探戈、瀑布、灯塔等异国情调的元素，但并不旨在兜售异国情调——不同于《花样年华》相当刻意地怀旧——大部分场景毋宁说是普遍的，布宜诺斯艾利斯很像香港，一个现代化但又有那么一些不合时宜的落后陈旧的城市，那些似曾相识的街道、小楼和房间，每一处都有后现代混杂的质感。它是异国的，也是本土的，还是国际化的。

空间不是中性的容器，物体也不只是背景和道具。它们时常从背景中凸显出来，成为重点关注的对象，别有意蕴的"物象"。怀旧往往意味着恋物，物最适合作为过去时间之凝聚和对象化的载体。旗袍本来的确是60年代常见的物件，尤其受到上海来港的中产女性钟爱，可以是特定场合的华服，也可以是工作生活的便装。王家卫和张叔平会自我辩护说，旗袍的初衷是写实还原，服装的变换也的确服务于叙事；讽刺的是，张叔平原想体现一些人物平庸、俗艳、浮夸的气质，可穿到张曼玉身上，再看到观众的眼里，就变成了高贵、优雅和文艺的调调。在现代戏中王家卫也喜欢略显突兀地插入一些老式物品。《重庆森林》中林青霞金发、墨镜、烈焰红唇的造型显然有复古之风；《堕落天使》的女杀手（李嘉欣饰）喜欢用投币点唱机，在电视电话随身听的年代，男女之间还要做作地用一枚硬币、一个数字、一首老歌来传情达意。更多的物品并不是特殊的怀旧符号，而是情节的锚定点、人物关系和感情的象征物。《旺角卡门》中表妹对阿杰的感情，寄托在那一大排、还有最后自己藏了一个的水杯里，正如《一代宗师》叶问对宫二的感情藏在那一颗退掉的大衣的扣子里，又像223逝去的感情定格在5月1号过期的三十个凤梨罐头里。物品凝聚着人物的心情和秘密。失恋的633对着毛巾和香皂说话；周慕云对着树洞说话；旭仔、苏丽珍、233、何宝荣、黎耀辉，所有人都在对着电话（王家卫电影出镜率最高的道

具即钟表和电话)说话。人与人之间充满了隔膜和疏离,无法顺畅交流;一个人对他人的感情就转移投射到物品上,与物交流或借由物来沟通,反倒来得更好。物的突显反衬出人的虚弱,现代都市中的个人原子化到如此地步:孤独、脆弱、渴求亲密联系又怕伤害,寻求别人理解又无法敞开心扉,最终还是在疏离中自怨自艾。

除了影片再现的物理空间,视点和构图也可以视为一类抽象的、观念的空间。文学叙事学中的"聚焦",意指从谁的眼睛看、从谁的内心出发;跟随着这个人物——抑或可以无差别跟随所有人物——读者/观众能够获知多少信息,又构成了限知或是全知的"视角"的差异。王家卫常用的独白和画外音就是一种聚焦方式和限知视角。那些被资深影迷和文艺青年传颂的金句,大多是借某一角色之口、由画外音交代出来。旭仔、欧阳锋、黎耀辉、233 和 663、杀手天使 1 号,这些发声者大多也是叙述者,既在故事之中行动,又在故事之外评论。有时他们就是主角,占据最多的镜头和主观视点;有时电影也会把大量戏份和主观镜头分配给(即聚焦于)其他角色,比如黎耀辉是叙事者但何宝荣同样重要,欧阳锋是叙事者但慕容嫣/燕、黄药师、盲武士、洪七的故事也都有别传,在那些故事里欧阳锋并非见证人。但不论聚焦人物如何变换,内心独白不是被一个人物垄断(譬如只有 633、黎耀辉拥有独白)就是有所偏重(譬如《东邪西毒》中盲武士也有独白,但贯串影片的叙事者依然是欧阳锋),并且各人的内心独白无法转换成对话或情节来互通。在特定的段落里,观众只能跟随被聚焦者去了解他人和体验世界,只能充分地听到他的心声;其他角色则要么被作为外视角的摄影机客观呈现,要么被主角所观看、评价和揣度。王家卫讲故事,拒绝以一套全面详尽、因果鲜明的情境、行动和语言向观众道尽每个人物的命运和情感;那么除了少数能够自我表达的角色,观众看到

的就只剩下数量和深度都极其有限的对话,以及纯粹表面的行动。一方面神秘女人和阿菲不带解释的行动令人摸不着头脑,另一方面两位警察的喋喋不休又高压水枪似地从一个孔道喷薄而出——独白者是如此滔滔不绝,其他人是如此难以理解;一方面极为节制,一方面泛滥溢出;这种视角的偏移和情感呈现的不对等,不正是现代人普遍的孤独处境?人们不是丧失、麻木、遮蔽了情感,相反,每个人有一肚子丰富的内心戏,只是缺少了表述和沟通的渠道,所以只能自我封闭,自说自话。我们可以从这些独白发现,主人公对于这个冷漠世界里的行动、对于疏远隔膜的他人,竟然有那么丰富细腻的感受和热烈执着的倾诉欲!那么其他的角色呢?以此类推当然有,只不过他们彼此无法知道了。观众也不知道,只能推知,人物内心的百转千回和焦灼苦闷都是相似的。

孤独的个人没有对白,也很少同框。在表现两个人的亲密关系时,王家卫的电影甚少有双人镜头和两人共同行动的场景。爱意不需要靠相处和交流来表达,相反,是依靠遗忘、怨恨、单恋、压抑以及种种暧昧的情愫来维系。阿菲暗恋633,我们看到的却是633孤独地对着毛巾香皂说话,阿菲专门趁他不在的时候来做田螺姑娘。《堕落天使》的杀手搭档更是如白天和黑夜从不见面,悖谬的是,他们如此遵守规矩的默契配合,既是他们感情滋长的契机,又是不断阻隔和延宕这份感情的障碍。何宝荣和黎耀辉总是不断的分开再复合,彼此错失又一再寻找,在一起的时光反倒如此珍贵。周慕云、苏丽珍总是在各自的工作单位以电话联系,彼此吸引又小心翼翼地试探和拒斥。镜头常常是单人的,行动也是寻常、琐碎、无意义的。王家卫的电影中不会有相爱的双方共同沉浸在浪漫情境中吐露爱意,只有阿菲在MV式的画面中打扫房间,神秘女人带着墨镜不明所以地奔跑,欧阳锋的嫂子独自流泪,黎耀辉在阿

根廷小巷的夕阳中若有所思——而这些单人镜头、这些碎片化的行动,其意义必须在电影整体中获得理解,以及由某一人物的独白详加演绎。

即使在展现两人共同在场的对话场景时,王家卫也回避运用常规的正反打,即便有特写也并非表达正常的关注和互动。以《东邪西毒》开头为例。客栈的定场镜头之后紧接双人镜头,交待出欧阳锋和黄药师在对话。但此后并不进入正反打,而是维持了一段时间的双人中景,他们的样貌和表情无法被看清,身体姿态也并不相对,而是彼此错开,仿佛有隔阂甚至对立之感。迟迟不进入特写,表面上有些违反观众的欣赏习惯,其实也是阻止观众与人物即刻建立认同、投入叙事。当镜头进入正反打时,两人的脸在屏幕上的位置和朝向依然令人困惑,并没有呈现出对话双方应有的相互关注和反应。时间也发生了断裂和跳跃,蒙太奇让我们无法确定他们是在进行哪一次的喝酒谈话,由单人近景镜头(以鸟笼的位置为参照物)我们可以推知两人坐的位置,然而特写中两人目光的朝向又与坐处不符——只能认为他们目光不相交接,彼此疏离。总之,在欧阳锋、黄药师饮酒对谈这段情节中,景别的控制和特写的反常处理,加上游离的对白和意识流般的时间,使得观众无法有效与角色认同,难以确定两人的关系和对话内涵,也不能像观赏主流商业电影那样迅速进入故事的逻辑。这种聚焦的困难和认同的迷乱,容易令观众感到困惑和疲惫;但此种美学形式和要达到的效果,恰恰也是为主题服务的——两个人物各怀心事,虽然定时相聚谈笑,却始终有言辞不能及的内心领域(潘国灵等,174—179)。在《花样年华》中,对话特写常常出现类似越轴的效果:当人物的侧脸出现在屏幕左侧时,他并不朝向仿佛有对象的右侧,而是依然朝向左侧画外,右侧大面积留白,那么对话的人应当在屏幕外遥远的

某处了。这种刻意的切断和隔绝，使得角色看起来仿佛自说自话：对话对象的在场以及两人的互动是不重要的，重要的只是角色话语中流露出来的具体信息，以及一种虽在对话中却依然孤独的状态。

推荐阅读

鲁金：《九龙寨城史话》，香港：三联书店（香港）有限公司，1997年。

Mathews, Gordon：《世界中心的贫民窟：香港重庆大厦》，杨旸 译，香港：红出版（青森文化），2013年。（此书有简体字译本。麦高登：《香港重庆大厦：世界中心的边缘地带》，上海：华东师范大学出版社，2015年。本书写作时参照香港版本。）

潘国灵 等编著：《王家卫的映画世界》，天津：百花文艺出版社，2005年。

黑社会

香港电影的世界里,有这样一个许许多多互有相似的"标签"组成的庞大家族:英雄片、枭雄片、黑帮片、警匪片、枪战片、古惑仔片,甚至不太贴切的"动作片"……这些名字都是相当实用主义的:虽不尽然符合分类的逻辑或学术的定义,却是活生生地存在于宣传、评论和人们的口头表达中,其中有些概念可以视作一个成熟的类型片种,有些也许只是不太严谨的描述。总的来说,这个电影家族是一个由警察、黑帮和卧底组成的,充斥着情义、阴谋和暴力犯罪的现代江湖。无论香港还是内地,无论普通观众的感知还是评论界、学术界的看法,人们似乎都认可:关于警察、黑社会和犯罪的影片在80年代以来的港影中占据着重要地位。戏剧导演林奕华说,1980—1990年代的"港产片与黑帮电影画上等号"[1];香港学者列孚指出,香港的城市感"是由警匪片构建出来的";内地学者也指出,"黑社会"是香港本土文化的重要因素,黑社会电影是香港类型片的重要代表[2]。帮派江湖很大程度上成了外人对这座城市的浪漫想象,也成了它自己身份的隐喻。对于黑社会电影的研究不可谓少,但是除了影史、形式、内容的角度,本书既然要从香港电影谈文化,就有必要先探讨一下黑社会存在的历史事实和社

[1] 林奕华:《这个人必须世很爱电影》,桂林:广西师范大学出版社,2013年,第4页。
[2] 参见中国电影艺术研究中心、中国电影资料馆 编:《香港电影10年》,北京:中国电影出版社,2007年,第93、251页。

会学意义:无论多么曲折间接,大众文化总根植于日常生活的土壤,而它们的再现又塑造了另一层次"现实";这其中有意无意的"艺术加工",一方面化用真实素材,一方面也受到某些同样真切的时代氛围和文化心态的引导;黑社会电影在不同阶段呈现出的不同面貌,与它的真实历史有着遥远的呼应,更与社会现实和意识形态密切相关。

"黑社会"何以可能

1995年《古惑仔》系列在香港和内地引领了一股流行热潮,也随即被指"教坏青少年"。无论在理论还是常识层面,虚构与真实的关系永远是一场无法终结的讨论。看到那么多关于黑社会的电影,人们不禁要问:香港社会真是电影里的样子吗?年轻人如果模仿电影甚至决意走上犯罪道路,多少也关乎一种长远的目标和信念:一种地下秩序(无论在香港还是在自己的地区)真有存在的可能吗?这不是一个简单的法律和道德上的是非,更是关乎复杂社会历史。

今天我们已经处于现代、文明、法治的社会,非法的犯罪组织、大规模的地下世界当然不可能明目张胆地存在。但另一方面,无论现在还是未来,无论我们的技术手段、道德教育和法治文明进步到何种程度,恶大概都无法被彻底根除。从古至今,恶一直是哲学、文学和艺术所思考和再现的重要对象,它不仅仅是应然的理想世界的偶然偏差,而且似乎根植于人的本性或无意识,是一切规范和制度要竭力排除而又暗中互补的对等物,在形而上学的二元关系中——善/恶、理性/非理性——具有使前者得以可能的本体论

地位。就实际的情况来说,黑社会的历史渊源和存在样态绝不仅仅是法条里抽象的一句"有组织的犯罪",它与现代社会的关系不是简单的非法/合法的对立。譬如,黑社会不一定以激烈或默许的方式对立于正常秩序;一个犯罪率高甚至不乏恶性犯罪的社会,也不一定会诞生帮派;我们尤其不应天真地堕入两个极端:要么以为黑社会不可能(因为法治昌明了嘛!)也不应该(为什么法律失效了无法扑灭它?)存在,要么真的相信有电影中那样与正常社会划界而治、分庭抗礼的浪漫江湖。其实对于黑社会的存在依据,我们也不难从电影中——排除那些浪漫化的成分——获得一些启发。《教父》讲述意大利黑手党家族的故事,这一群体的崛起离不开美国1920—1933年禁酒令的背景;《悲情城市》《牯岭街少年杀人事件》揭示了台湾本省人和外省人的冲突以及动荡时局下青少年教育的缺失,帮派亦源于族群和代际的矛盾,又在民主转型时期的黑金政治中发展壮大;网络上有"东北人都是黑社会"的刻板印象,但是在东北,模仿古惑仔的孩子并没有杀出一个地下王国,反倒是下岗潮影响了社会治安,而随后改革发展过程中的种种腐败和不透明才是滋养犯罪组织的土壤。由此可见,黑社会不是个别枭雄的幻想与野心,而是在特定时代背景下的社会结构性问题;它不仅是法律所界定和扑灭的对象,更是社会学中一类僭越和失范的现象;如果再加上历史的维度,帮派——或曰结社、秘密社会——更有着穿梭于前现代和现代的特殊意义。

香港的法律和官方说法将各种各样的黑帮统称为"三合会";而在电影中我们看到,不论是"洪兴""东星"还是"和联胜",所有帮派都声称源自反清复明的"洪门"。那么香港的黑社会究竟是怎么一回事呢?

香港的帮派与"洪门"有着千丝万缕的联系,洪门又是清代社

会各式各样的民间秘密结社的缩影。杜琪峰《黑社会》开头用符咒和声音铺陈了一场颇具传统色彩的入会仪式,影片还打出了一句宣传语"三百年前他们被称作义士",这句话不只是浪漫化和煽情。在没有足够合理化和科层化的前现代世界,亦无所谓法治,没有今天意义上的官方机构和非法组织之别;在以地域、宗族、行业为区隔标准和组织形式的乡土社会,底层百姓的自发结盟和自我管理也十分常见,这甚至是一个有机的民间社会重要的补充性组织。大大小小、前仆后继的会党和教门几乎贯穿了整个清政府统治并一直延伸到现代。无论起初因满汉对立,还是中后期因政治腐败、贫富悬殊以及宗族矛盾,人们都很容易拉起反清复明的大旗,大多数农民起义都是由社团领导的。某些团体的来源和内涵有较为可靠的史料依据:譬如乾隆二十六年提喜和尚(又名洪二和尚)创立天地会;又如曾国藩的湘军剿灭太平天国之后被简编,部分人员流落民间,将哥老会发展为以抢劫和走私为业的帮会;青帮原本是粮船行帮组织,咸丰三年漕运政策改变后,江浙大批水手失业,遂拉帮结派在黑白两道之间混一口饭吃;三合会则是广东移民的秘密会党,主要吸纳小商贩、水手和底层群众。秘密结社不是现代意义的犯罪组织,而是出于平民——更主要是游民——阶层团结互助、自卫抗暴的朴素诉求,是公权力缺席之处的替代和补充,它的规则基于传统的伦常道义,为成员提供庇护,也在犯罪的边缘游走。反清复明固然是拉大旗扯虎皮,但帮会确实蕴含着革命的潜能。孙中山的出生地香山县就是天地会的活跃地区,他看到"中国人已经有了相当的觉悟,还存在种族的团结力,遍布华南的三合会和各地的绿林,也蕴藏着反满的潜力"(秦宝琦、孟超,327—330)。兴中会与三合会密切合作,成员互相加入对方,三合会还一度接受了革命党的领导。后来的抗日战争、香港华人社会的自治、省港大罢工都

不乏帮会活跃其中的身影[1]。

秘密结社是草根性、自发性的,并无统一起源。然而正如一切宏大的宗教、民族或集体的历史叙事一样,帮派也会虚构单一而古老的起源,以示自己的血统纯正、底蕴深厚。天地会的重要文件《西鲁序》包含大量的神话和仪式,固然有参考文献的价值但不可作为信史。帮会中人可以将洪门上溯至春秋时期;最切近的起点也是郑成功部下、反清志士洪英及其五个弟子(洪门五祖);而陈近南被说成是活动在云贵川地区的领袖,在红花亭活动;雍正年间,洪门受到更严格的管制,遂更名天地会、三合会;青帮则是洪门派到清廷的卧底,原是"清帮";哥老会又名"红帮",亦即"洪帮",所以青红本一家……这些故事把中国的秘密结社说成是从单一起源到开枝散叶的过程,制造出"天下洪门是一家"的想象。后来兴起的年轻帮派——明显不可能跟反清复明有任何关系——也乐于"认祖归宗",加入共同历史也就意味着有着同样的身份、规矩、仪式、营生,既能为自己的合法性加持,也便于跟同行搞好关系。

香港的帮会,就是存在于前现代到现代、本土权力和殖民统治的种种裂隙和错位之间。开埠之初香港海域有许多水上居民,他们的立场并不统一和稳定。有一些是杀人越货的海盗,为中英两国政府皆所不容。还有一些"蛋家"族群长期被陆上农民排斥,没有在陆地置业、婚嫁和科举的机会,但他们与英国人多有合作,甚至卷入鸦片贸易,后来也得到英国人的庇护和奖励——赐地,成为香港最早一批垦殖者和显赫家族。随后,香港成为鸦片贸易和苦力买卖的最大中转站,那些标榜自己是三合会、天地会的义士,实际可能正从事着黄赌毒等剥削的营生。

[1] 秦宝琦、孟超:《秘密结社与清代社会》,天津:天津古籍出版社,2008年,第327—330页。

在港英消极统治时期,帮会也确实发挥了自治功能,形成了必要的补充。早期英国殖民者既不能将西方的政治架构和法律准则直接施加于殖民地,又无法在这个移民和冒险家的乐园里找到传统的官员、士绅作为代理人,所以香港开埠之初相当长的时间内,英国殖民者和华人社会基本上互不干涉。华人则依靠民间组织——许多"话事人"正是在冒险中取得财富和权力的华人新富——和传统习俗维持自制。譬如今天位于上环的文武庙,就是掌管祭祀和处理华人事务的组织场所。又如广福义祠——早先港英不承认亦不设立中医院,正规医疗资源又远远不能满足民众需求,广福义祠就是为老百姓提供平价医疗和传统丧葬仪式的机构,后来获政府承认"转正"为东华医院,它一方面是首家正式的华人自治组织、慈善机构,但另一方面,东华医院的华人精英斡旋于民间、英国和清政府之间,积极发挥非正式的权力,为各方担当中介和代理人,从而也提升了自己的地位,甚至一度被西方人认为是秘密会社或清政府的间谍组织(区志坚等,47—50、59—60;罗永生,2—5)。

工人——在香港尤其是码头工人——是另一个容易自行组织起来的群体,从省港大罢工到六七暴动,都有工会、行会以及社团的作用。它既有暴力非理性的一面,又有反抗性和革命性的成分。后来的势力就明显具有族群色彩:1949年一批国民党军人在内战撤退时留在了香港,成为"14K"的基础;60年代穿梭边境的"省港旗兵"以及内地偷渡客组成的帮派,被港人称为"大圈仔"或"大圈帮",他们似乎更团结,更凶狠,也更有战斗力。而香港本地的社团有"新义安""和胜和"等,名义上都是商会、同乡会、宗亲会等合法组织。这些帮派构成了香港现代黑社会的基本格局。

当公权力疏怠和腐败的时候,社团的确行使了一种替代和补

充的权力,它对民间社会的控制固然不乏暴力和剥削,但也有提供保护、平衡利益的作用。譬如我们在电影电视中经常看到的黑社会"收陀地"(收保护费),这貌似是对老实人的欺凌,但帮派收了钱也确实会提供相应"保护",让店铺免受其他帮派或客人的骚扰,在邻里之间出现纠纷时居中调停,以及斡旋于普通民众和腐败警察——他们同样会敲诈商户——之间。但随着港英加强管理,法治逐步完善,特别是廉政公署的建立,社团的生存空间越来越小,它不再能作为民间自治和调节的机构,除了经营黄赌毒等非法生意,也就是在一些社会规则的模糊地带争夺,譬如九十年代的盗版音像、代客泊车、私营小巴(又叫红 Van)线路等等[1]。香港警队有专门对付黑社会的"O 记"(即 OCTB,"有组织罪案及三合会调查科",Organized Crime and Triad Bureau,成立于 1957 年),只要在公共场合自称三合会成员就会遭到拘捕。今时今日,"地下王国"已然大幅萎缩,只剩下在某些恶性事件中作为权力的打手——尽管这也是民间带有阴谋论意味的猜测,但黑帮形象在现代社会沦落至此,也非常可悲了。

香港电影喜欢拍黑社会。首先因为它既真又幻,与香港社会密切相关:"真"是指它确实是历史悠久、不容忽视的真实存在;"幻"则是秘密结社的特殊性带来的审美的距离亦即吸引力,那些忠心义气、黑道切口、组织职位、帮规仪式都可以作为怀旧的拟像和扮酷的装饰。其次因为黑帮题材能够提供通俗文艺的两大卖

[1] 代客泊车不仅是指门童或服务员帮客人停车,而是指对于车位的竞争。香港车位昂贵且紧张,路边车位是咪表来计时收费,假如一家饭店如有宽裕的车位,自然能吸引顾客。黑社会成员受商家雇佣,有意调整和控制周边的公共车位,譬如他们可能凶恶地赶走使用咪表的路人,把路边车位专门留给来饭店消费的食客。私营小巴则是香港政府的一项政策,它允许私人申请牌照和开辟公交线路,在政府计划不到的区域作为固有的补助,线路也可以自行设计和定价,等。自由竞争,难免出现路线等等伴随纠纷,小巴也就成了黑社会染指的生意,他们在这里大搞垄断、暴力竞争,也会彼此妥协、分配利益。

点：暴力与色情。电影不负责纪录和考证，它只是"借题发挥"，将黑社会美化、浪漫化、戏剧化，带给观众一个个江湖童话。这又可以推出更深层次的第三点：帮派和江湖从前现代到现代的暧昧位置和存在状态，又可以当作香港自身的隐喻；而黑帮电影在30多年里不仅有美化，还对江湖的不同群体、不同时期都进行了各种方式的再现——这些多样性一部分关乎黑社会自身，一部分则关乎再现者和时代，值得我们详加考察。

吴宇森与英雄片

香港电影界的权威杂志《电影双周刊》曾经评选过20世纪最伟大的100部港片，《英雄本色》名列榜首。金像奖和香港电影评论学会在2005年华语电影百年诞辰时也举行过一次最佳华语电影投票，《英雄本色》名列第二。香港以外的观众恐怕很难信服：纵然此片在电影史上具有特殊的地位，但是无论从电影艺术本体的角度，还是故事本身的复杂性和深度，抑或是在关注和批判现实的意义上，世纪第一恐怕的确有些过誉。这个结果显然有投票范围和投票者的因素，它恰恰证明了香港观众对它的认可。那么我们有必要去理解，《英雄本色》以及"英雄片"类型在香港电影和流行文化中具有怎样的意义。

导演吴宇森1946年生于广东，1951年移居香港。他家境贫寒，又生活在鱼龙混杂黑帮横行的贫民区（亲历石硖尾大火），自己也经常卷入打架斗殴，习惯了以暴制暴。后来他幸得好心人的资助得以上学，在教会学校，一个从小见惯了暴力的少年体会到了爱，找到了救赎的道路。这也影响了他日后的电影创作：既有鲜血

飞溅的残酷，又有白鸽飞翔的圣洁[1]。吴宇森中学毕业前往台湾念艺术专科，1971年进入邵氏跟随张彻学习，1973年拍出处女作《过客》（1975年改名《铁汉柔情》上映）。不过他的电影之路并不平坦，这个动作片大导演却是以喜剧成名——1977年《发钱寒》以500万票房成为当年亚军。随后吴宇森接拍了许多喜剧，但这始终不是他心中所愿。1984年他自感事业遭遇瓶颈，转往台湾发展，从喜剧《两只老虎》到动作片《英雄无泪》正是转型的尝试，后者初步展现出暴力美学的风格，但两部电影的票房和影响都不显著。这段低潮期也就是《英雄本色》的创作背景和机缘。1986年吴宇森在徐克支持下返回香港，《英雄本色》以3 339万打破当时的票房纪录，提名并摘取了金像奖多个奖项，他本人也获得了台湾金马奖的最佳导演奖。影片的巨大成功成为了他导演生涯的转折点，也是个人的"暴力美学"的奠基之作，这一基因也贯穿到后来的《喋血双雄》《辣手神探》《喋血街头》以及好莱坞阶段的《终极标靶》《断箭》《变脸》《碟中谍2》等影片之中。

 毫无疑问，《英雄本色》是一部优秀的商业电影，在故事主题、人物形象和形式技巧上都有很高的完成度。但我们对它的理解不能仅仅停留在电影本身的各项素质，它的成功毋宁说是天时地利人和的结果——这个赏心悦目的电影、热血沸腾的故事恰好切中了时代的脉搏，呼应了社会的某种集体心态；而它的价值更是在于以自身的优秀引领了一个电影类型，甚至开创了港片的新时代。

 《英雄本色》有一个众所周知的前史。吴宇森当时正处于事业的最低谷，有两年无戏可拍，穷到要靠姜大卫等老友接济；曾经大红大紫的狄龙则青春不再，发际线失守，被邵氏解约，"我不做大哥

[1] 参见［美］大卫·波德维尔（David Bordwell）：《香港电影的秘密》，何慧玲 译，海口：海南出版社，2003年，"敢教铁汉也流泪——吴宇森"一节。

已经很久了"既是豪哥的台词,也是狄龙的心声;周润发早已凭借电视剧成名,就在踌躇满志转战大银幕时,头几部电影却接连失败,年轻偶像转眼成为票房毒药;张国荣星途正顺,虽然不似上述几人悲惨,但经纪公司认为阿杰的角色冲动幼稚不适合他,张国荣却看到了这个角色的光彩,力排众议出演——可见他们都憋着一口气。真实的生活与虚构的电影巧妙互文,在银幕内外共同打造了一个失意者们争气翻身的热血故事。"我等了三年,等到这个机会,不是要证明我比别人了不起,而是我失去的东西,我一定要亲手拿回来。"这句经典台词说的既是 Mark,也是各位主创们。而在《中英联合声明》签订之后的过渡期,在 Mark 看着太平山下的霓虹感叹美好留不住时,这句台词更是触动了观众的心弦,也许在那么一瞬,哪怕是想象性地提振了香港人迷茫低落的心气——这不单是《英雄本色》与时代的关系,更是"英雄片"类型所传递的价值观。

有研究者指出,犯罪题材其实由来已久,70 年代邵氏曾出品《成记茶楼》《大劫案》《差人大佬搏命仔》,新浪潮也有章国明的《点指兵兵》和《边缘人》,"不过此类影片多是仅以或善或恶的罪犯作为故事主角,较少去专门刻画具有组织性和持久性犯罪特征的黑社会组织。1986 年的《英雄本色》及随后一系列'英雄片'的出现将香港黑社会片的创作水准推向了一个前所未有的高度"[1]。林奕华也指出,在上述那些"社会电影"中,黑帮分子还是被当作最终要被正义剿灭的负面形象,即便邓光荣的教父式黑帮片也没有得到主流认同[2]。那么,从《英雄本色》出发,使黑社会电影为之一变的"英雄片"究竟是什么样的类型呢?首先,电影刻画的已经不

[1] 许乐:《黑白森林:香港黑社会片的社会文化症候读解》,《电影艺术》2006 年第 4 期。

[2] 林奕华:《这个人必须也很爱电影》,桂林:广西师范大学出版社,2013 年,第 4 页。

仅是"组织",而是搭建起一个黑社会的世界观,亦即"江湖":影片开场,豪哥和 Mark 风衣墨镜,穿梭于像现代化大公司一样的伪钞集团总部,操持着成百上千万的大生意;随后观众们又会发现,帮派之间像国际贸易一样有着跨境合作,大佬们像政客一样勾心斗角,而黑帮火拼的战斗力不亚于一场小型战役……这个"黑帮宇宙"强大到与正常社会并行不悖、分庭抗礼,又很少受到警察的干预,它显然是悬浮于现实之上的、创作者的高度设定。其次,影片对于江湖中"英雄"形象刻画得入木三分,它不同于前述的犯罪电影,不重在展现警匪斗争或者底层犯罪者的悲惨命运,而是复活了一个古老的"义"的概念,着力渲染和颂扬了男性之间的兄弟感情和江湖义气。最后,电影对暴力的呈现是景观化而非写实的,大肆铺陈、夸张且伴随着煽情,带给观众极大的感官刺激和视听享受,这种风格延续到后面的影片中,形成了吴宇森的暴力美学。

江湖格局、兄弟情义以及景观化的暴力,庶几可以视作英雄片类型的基本描述。但这一具有开创性的类型也并非凭空产生,它的"基因图谱"恰是中西转译、古今融合的结果,有着"继往开来"的意义。

"继往"的一面来自吴宇森的师父张彻,《英雄本色》具有明显的武侠血缘和古典趣味:总体上,吴宇森的电影世界同样充满阳刚之气,重点展现男性社交和男性情谊(brotherhood),女性只是点缀;人物关系上,电影善于表现多个男性角色的互动,《喋血双雄》《辣手神探》承袭了张彻的"双雄"模式,《英雄本色》和《喋血街头》则是更复杂的三男主设置;形式风格上,师父的"盘肠大战"变成了徒弟的"暴力美学",同样的血浆四溅,同样的漫长繁复的动作景观,同样的永恒主题的渲染和铺陈——可以说,基于类型规律来看,是现代版的武侠,而黑社会英雄就是拿着枪的侠客。

另一方面,吴宇森电影的动作形式的基因受到西方动作片,主要是梅尔维尔的影响;"开来"则体现在,枪战不仅成为香港电影的重头戏,暴力美学又流回西方世界,譬如进入好莱坞,影响昆汀·塔伦蒂诺等等。有研究者指出:"香港导演吴宇森也深受《独行杀手》的影响。这部片是他的挚爱,在他执导的英雄片里,每个人物都爱穿黑色大衣。吴宇森亦吸收了意大利式西部片中百发百中、连珠式发枪的神话化枪法,只是吴宇森进一步把它夸大至有点卡通味儿,如双枪齐发、飞跃开枪,以及身手敏捷地闪避枪弹等,这些都是他非常风格化的表现。"[1] "暴力美学"其实并不能成为一种审美范畴或是美学理论,也没有明确的定义,它只是在评论中反复出现的形容词,是一种对于吴宇森影像风格的描述,可能包括:毫不吝啬的枪弹和血浆,武术般舒展漂亮的肢体,夸张的反应动作,升格镜头,摄影机的大量运动,快速的剪切,主角光环,煽情的配乐,也许还要算上吴宇森的标签、后来成为迷影之"梗"和彩蛋的教堂与白鸽。所谓暴力美学,不仅是调动这些技巧和符号将枪战拍得好看,而且力图展现出残酷与优雅、杀戮与救赎的微妙混合。

一种类型片不仅要具备相应的类型元素、人物形象和叙事成规,更重要的是,这一大类的故事应当提供某种价值观,它既是某一社会时代的欲望和恐惧的折射,又提供着想象性的抚慰和解决。吴宇森对于现代黑社会的再现,距离帮派的真实生存状态实在太远,而这明显过于浪漫的虚构反倒让人想起近似的武侠世界。可以说,英雄片就是一个现代的江湖、成人的童话。武侠片不仅是英雄片的先师,两者更是分享着类似的传统而保守的价值。

[1] 郑树森:《电影类型与类型电影》,南京:江苏教育出版社,2006年,第23页。

中国有着历史悠久的侠文化。古语云:"儒以文乱法,侠以武犯禁。"不过传统上都把侠视作乱世之中实质正义的化身。正是基于这一点,黑社会电影之于中国人就与黑色电影之于西方的意义不同:后者刻画违法边缘的人物,讲述道德暧昧的故事,挑战传统价值观;而中国人并不难接受另类世界和"违禁"的故事,因为绿林、侠客或黑社会非但没有任何冒犯或僭越的意涵,反而是大大肯定世俗道德和传统价值的。孔庆东在研究中指出,武侠小说每一次的兴起往往是在公权力昏聩不彰、秩序动摇崩溃、价值观混乱迷茫之际,民众将愿望投射到一个官方隐没、侠客纵横的江湖,想象着有英雄来行侠仗义、替天行道,将真正的正义付诸实践。戴锦华也指出香港武侠电影(以及小说)在20年代和60年代有两波热潮,皆与香港所处的历史和政治位置有关,武侠题材作为真实的历史政治和日常生活的"飞地",与香港作为冷战世界的意识形态飞地具有同构性。同理我们可以分析,作为想象世界和替代性秩序的"江湖"在八九十年代的火爆。

徐皓峰指出,武侠和传统黑帮所恐惧和焦虑的都是"礼崩乐坏"。如果说民国武侠小说要对抗的是政治黑暗、社会动荡、中西古今之间价值观的交替,要回应中国从传统到现代的转型剧变的危机;那么英雄片的时代背景是中英谈判和联合声明,它面临的是历史清算、政权更替和制度转型,要回应的是社会对此的期待、恐慌和犹豫迷茫——这也算一次将至未至的"礼崩乐坏"。现状尚好的人们对于不可知的转变往往采取抵御的姿态。武侠小说电影中,主角通常是一身正气的大侠(郭靖、乔峰),最多是有些个人特点的独行侠(杨过、令狐冲),哪怕是古龙笔下怪异偏执不完美侠客,至少在阴谋诡计和大是大非面前,都要再次确认江湖道义和传统秩序的有效性。同理,黑帮英雄也是秉承着忠心义气的价值观,

他们的痛苦来自于周遭的怀疑和嘲讽,来自于他们自己的"不合时宜",他们的危险来自于唯利是图、背信弃义的对手和腐败的警察;而英雄最终战胜邪恶或以身殉道,都是要在时代的危机和对手的构陷中搏命翻盘,夺回自己失去的东西,也再次确认传统价值的正义。诚如徐皓峰所言:好大哥都要表现出某种"传统"特质(拜关公、吃大排档、尊老爱幼等等),而坏人则是有现代感的、科技化的、代表资本逐利性的[1]。这显然不符合香港的实际,它本身就是现代化的资本主义大都市。只是面对未知的将来,香港人需要明确自己的身份,需要把自己放置在一个清晰安稳的历史和秩序的基础上,而最适合也最容易的当然就是往回看的保守价值观,是反复出现在武侠小说和民间故事里的忠心义气。于是观众们把自己想象成传统的英雄,在风云激变、危机四伏的世界里固守着自己内心的古老信仰,在重重磨难中再次验证了它的无敌。在电影营造的梦境或曰催眠中,自我的身份得以清晰树立,对于时代变动、政体转型、命运未知的焦虑得以克服。

无论是英雄片还是后面发展出来的整个黑社会电影家族,保守的价值取向——既然它如此不合时宜还要与"现代"碰撞——与悲观主义的结局最是般配。只不过不同的导演对于悲观有不同的演绎:吴宇森偏向悲壮崇高,古惑仔只有失落无奈,杜琪峰讲宿命和偶然,林超贤则一惨到底。而悲观主义与电影其他成分的配比就影响了观众的接受度。有的电影仅把悲剧作为主人公经历磨难的环节(如失去兄弟、女人),最终仍然主角不死,正义必胜;有的虽然令主人公死去,但着力渲染死亡的深沉壮烈,同样肯定正义;还有些电影中暴力和死亡是弥散或偶然的,不遵循具体的矛盾冲突

[1] 徐皓峰:《刀与星辰》,北京:世界图书出版公司,2012年,第1—8页。

的逻辑,这样的悲观具有更丰厚的隐喻意义。悲观主义如果不压倒影片的视听之娱以及对正义的确认(譬如前两种情况),它就不难令观众接受;如果超出这一限度,悲观主义占了上风甚至成为主要基调,那么电影就对观众提出了新的挑战。

吴宇森早期的电影创作有着浓重的悲观主义色彩(或许依然是对武侠类型和张彻的传承),只是大多数时候,暴力美学的耸动和煽情更能吸引观众的眼球。《英雄本色》的悲剧感就是许多跟风之作所不能及的:Mark 一句"做兄弟的……"话未讲完就被一枪爆头,飞溅的血浆震惊了阿杰,也震惊了观众——死亡的阴影无所不在,暴力的发生是如此真实、偶然、猝不及防。吴宇森这样的设计和处理甚至可以说是类型套路中"反类型"的一笔:没有可预见的危险,没有英雄的殊死一战,没有倒下之后还不断延宕的死亡,也没有过多台词来煽情渲染,英雄的命运就这样被不知哪个小喽啰的冷枪流弹戛然终结!观众的期待被突然打断,准备好了的满腔悲壮和崇高之情被错愕所取代,可是错愕之后再想一想,这种打破常规的错愕感——包含惊骇和一丝的荒诞虚无——难道不是更加震撼人心的悲剧吗?相比之下,后来《喋血双雄》就未免矫揉造作:杀手小庄被反派乱枪打死,大片的鲜血染红了白西装,要留给爱人的眼角膜也正巧被打坏,两个盲眼人在临死前拼命想拥抱对方却擦身而过。

悲观到令观众难以接受的例子是1990年的《喋血街头》。吴宇森自称此片受到前一年社会事件的启发,关于大规模集体暴力的记忆再次复活。他为这一主题选择的历史载体是香港的六七暴动和越南战争——与王家卫截然不同的60年代。"六七"是香港极为特殊的事件,内地官方和香港本土对此有截然不同的描述和定性,但无论是反帝反殖的"革命"还是打砸抢烧的"暴动",这场

风波都是香港历史上浓墨重彩的一笔,更是促发本土意识的契机。影片开头就是贴满标语的街道,罢工组织者在派发传单,前来围捕的警察又与罢工者爆发冲突,拆弹专家被土炸弹炸断手臂……这种对于"六七"的直观呈现在港片中难得一见。在动荡的时局和同样混乱不安的成长环境——帮派横行的屋邨——之下,三兄弟因失手杀人而被迫跑路,在越南因为一箱黄金而产生分歧,又在越共的虐待下互相残杀。影片主体部分都在越南展开,吴宇森更是不惜成本,营造出不仅是枪战片,甚至是战争片的场面。三个情同手足的底层青年,在暴力的胁迫和利益的纷争中逐渐迷失自我,分崩离析,反目成仇。这部电影不再是宣扬江湖侠客式的情义,而是更接近青春成长故事,讲述三个普通人、好伙伴是如何在成长中失落了纯真。只是在两个极端暴力的历史背景下,人物的遭遇不仅更有真实感,他们的变化也尤其激烈和残酷。《喋血街头》没有《英雄本色》里人争一口气的豪迈,也不似《喋血双雄》中朋友惺惺相惜、爱人至死不渝的浪漫,它没有任何英雄主义的高潮,而是从开始就一路走低,让观众看着那一点点弥足珍贵的友谊是如何扭曲,磨灭,再变成仇恨。"这极致震撼的影像所象征的,也正是香港资本主义社会极欲遗忘的东西",即对于英国殖民者、美帝霸权和腐败港商的控诉,哀悼社会和个人理想的幻灭[1]。这种悲观不仅是吴宇森个人影片之最,极致的绝望也是港片所少有。纵然有暴力美学大场面的加持,但观众大概不乐于欣赏如此丧气的电影。《喋血街头》投资巨大,票房惨淡,不过它独特的时代背景和悲观气质不失为吴宇森个人,也是此类型片中别有意义的一部。

[1] 参见[美]大卫·波德维尔(David Bordwell):《香港电影的秘密》,何慧玲 译,海口:海南出版社,2003年,"敢教铁汉也流泪——吴宇森"一节。

古惑仔的青春与政治

在吴宇森的英雄片热之后,香港的黑社会电影进入了百花齐放的创作高潮。林岭东的"风云系列"分别塑造了经典的卧底形象高秋(《龙虎风云》,1987)以及将镜头对准监狱——在这个犯罪终结之地仍然有未完的江湖恩怨乃至政治斗争(《监狱风云》及续集,1987,1991)。另一支异军突起的亚类型是"枭雄片",1984年的《省港旗兵》可以视为枭雄片的先声,不过更有代表性的当然要数《跛豪》(1991)和《五亿探长雷洛传》(1991)。枭雄片,顾名思义,主人公往往是道德不完美的人甚至就是恶人,譬如跛豪原名吴锡豪,是香港六七十年代的头号毒贩,而"雷洛"则是以贪污腐败的华人总探长吕乐为原型,是香港特殊年代的标志性人物。枭雄不似英雄那么完美无瑕、大义凛然,不可能令观众建立起百分百的认同;枭雄的故事也没有景观化动作和兄弟情义,它的价值观和道德立场都是暧昧模糊的;电影虽然对枭雄本人以及时代环境有一定程度的美化,但是远不到浪漫江湖的程度,反倒更多地展现人物和社会历史的复杂性,今天的观众也可以用纪实、批判或是政治讽喻的各种角度去理解。

1996年1月25日,《古惑仔之人在江湖》横空出世。电影根据香港漫画家牛佬的同名漫画改编,由已经是金牌摄影师的刘伟强执导,长发飘飘的郑伊健、率直鬼马的陈小春、清纯靓丽的黎姿等人化身漫画中的陈浩南、山鸡和苏阿细,在未来很长时间里他们都与自己的角色绑定在一起,成为几十少年的偶像。首映当晚,据说很多真正的古惑仔在看完电影之后群情激昂,高呼陈浩

南的名字[1]。午夜场当天狂收100万票房,整个档期内共斩获2 100多万,这个低成本又档期尴尬的电影成了真正的黑马。精明的制作人王晶当然不会放过这座金矿,趁热打铁,马上筹拍第二部。同年3月,续集《猛龙过江》仅仅用了14天便完成了港澳台三地的拍摄。主演郑伊健由于没有档期,只拍了4天的戏份,而整部电影也转而以山鸡为男一号,讲述他在台湾跑路期间的故事,在香港的"洪兴"社团之外还涉及台湾竹联帮,并且补充了大飞(黄秋生饰)等重要配角,开始构建一个"古惑仔宇宙"。这个仓促打造的续集乘着前作之余威,竟然狂揽2 200多万,是"古惑仔系列"中票房最高的一部。到了下半年,第三部《只手遮天》也新鲜出炉,可以说效率惊人。从1996到2000年,同一班人马拍摄的"古惑仔系列"总共六部,除了前三部,还有《战无不胜》(1997)、《龙争虎斗》(1998)和《胜者为王》(2000)。而与"洪兴宇宙"联系较为密切的番外篇或可包括:《洪兴十三妹》(1998)、《少年激斗篇》(1998)、《洪兴大飞哥》(1999)、《山鸡故事》(2000)。还有一些电影仅仅与洪兴社团、"古惑仔"三个字,或者是相同的演员有关,譬如《江湖大风暴》《旺角揸fit人》《九龙冰室》等,很难说是同一个系列了。这么多影片都是古惑仔潮流的产物,也容易被影迷混为一谈,除了从版权的角度能够清晰界定的六部,从接受的角度,谁也说不清"古惑仔系列"究竟包括多少电影。这一潮流还惊人的"长寿",它

1 参见腾讯娱乐:《古惑仔毁了80后?》,http://ent.qq.com/a/20151120/008053.htm,2005-11-20。香港的黑社会势力与娱乐圈关系密切,有些大佬会投资电影或其他娱乐产业,演艺圈亦有很多涉及黑社会的负面新闻,香港演艺人协会也发起过反黑的游行。无论大佬还是小弟,黑社会成员也爱看电影,也有娱乐的需求,他们甚至会有目的地投资影片,就是希望看到自己的行业经过艺术美化,光鲜亮丽地呈现在大银幕上。吴锡豪曾经亲自传话给吕良伟,赞赏他的表演。在草根市井的层面上,许多底层古惑仔、小混混也会热捧黑社会题材的影片。有这样一则与王家卫和古惑仔有关的轶闻:《旺角卡门》曾经深得古惑仔的喜爱,而《阿飞正传》的片名、阵容以及前期宣传都让人觉得是类似前作的江湖片,所以在上映当晚也吸引了大批古惑仔影迷;然而文艺的《阿飞正传》令他们大失所望,开演20分钟后古惑仔们便纷纷离席并问候导演全家。

的热度和持久度超过所有"英雄""风云"、武侠和文艺等港影的分支,不仅是当年的流行时尚,时至今日还成为了80后的青春记忆和怀旧符号。于是就有了这样吊诡的一幕:当年被指教坏年轻人的古惑仔,今天纷纷以好丈夫、好兄弟的形象开起了集体演唱会、频频亮相于电影彩蛋和商业广告之中。

英雄的江湖与古惑仔的世界,区别显而易见:潇洒的风衣墨镜变成了性感的夹克和背心,不限量供应的手枪机关枪变成了酒瓶、钢管和砍刀,行踪飘逸、谈笑风生的高层大佬变成了混迹公屋、大排档和夜总会的小混混……所有关于古惑仔的评论研究都一定会写到它的市井、草根和接地气的一面,并认为这是香港黑帮电影在九十年代中期的新变,更加贴近社会现实,也是更受青年人热捧的原因。但本书打算从另一个角度——类型混杂和价值观内核——来理解古惑仔电影。如果吴氏英雄片是在现代江湖和枪战包装下的武侠故事,那么古惑仔电影其实是套用帮派故事、加入暴力元素来宣扬青春成长的主题。英雄片和古惑仔都建构江湖,塑造英雄,弘扬情义,渲染暴力,但古惑仔的"洪兴兄弟帮"显然更令年轻观众有代入感,他们的"义"除了有古代侠客的肝胆相照,更接近现代青年人的普通友谊。英雄片和古惑仔的同与异,都可以通过外在类型元素之下的价值观内核来解释。虽然它们同属于黑社会电影的大家族,在题材人物风格等方面分享着相似的模板,但内里的"武侠片"和"青春片"的内核,决定了两者在再现方式和价值观上的不同侧重。

六部古惑仔,包括《山鸡故事》《洪兴十二妹》和《少年激斗篇》都可以看作一整个"洪兴兄弟帮"的青春成长连续剧。特别是前三部,即《人在江湖》《猛龙过江》和《只手遮天》,青春片的意味尤其浓厚。而后面几部更多地叙述浩南山鸡也晋升为"大佬"之后的故

事,除了继续凭吊青春之外,更加具有社会政治的现实指向。

 第一部《人在江湖》讲述主人公陈浩南经历了出风头、被构陷、兄弟死伤反目、大佬被灭门等一系列挫折之后,又在兄弟的支持和爱情的抚慰之下,成功地"拿回自己失去的东西",向反派复仇,并接过大佬的权力,成为铜锣湾新的话事人。如果将故事简化到最抽象的模板,这个英雄成长的神话既可以属于武侠片也可以属于青春片;但是武侠片不能排除暴力属性,青春片不能排除时代和成长的属性。电影充分展现了公屋、球场、茶餐厅、夜总会、成群结队的小伙子和时尚靓丽的姑娘——这些生活化和年轻化的元素能够唤起观众的亲切感和代入感。男孩群体更是重要,他们潇洒的生活和真挚的友谊令年轻观众心有共鸣。我们甚至可以想象:保留这群男孩的友谊和成长,而把帮派背景置换为运动队或乐队呢?(王晶在2013年翻拍的《江湖新秩序》就加入了乐队,显然是进一步让古惑仔故事年轻化、潮流化。)同样是年轻人经历挫折、共同打拼的故事,虽然少了江湖的刺激和残酷,但是中心思想似乎相去不远。银幕内外,同一座城市,同一群怀有梦想、追求成功的年轻人,观众看着英雄们相互扶持,共同成长,从草根变成拥有香车、美女、兄弟、权力的大亨,又怎能不为之激动?林奕华进而认为这不只是少年的美梦,更是整个香港中产阶级男性向上爬的普遍心态,"不讲求智慧,更重视成效,又因相信天命,总希望有贵人相助,所以大众走进影院就是要看男主角如何平步青云,背景是否黑社会则显得相对次要。……所以《古惑仔》才会成为90年香港电影中最有代表性的图腾:有权力,又是浪漫靓仔,难怪不管男女都愿意在他身体投注幻想"[1]。

[1] 林奕华:《这个人必须也很爱电影》,桂林:广西师范大学出版社,2013年,第5页。

然而成长不仅有喜悦和成就,更有挫败和创伤。总的来说,青春片的一个基本命题就是成长史即挫折史。因为成长意味着年轻的个体与成人的世界遭遇、对抗、协商、和解,大多时候是个体改变了自己去适应规则;而这结果无论好坏,对于站在成长起点上那个踌躇满志充满棱角的年轻人来说,必定都是一番被"修理"和被塑造的痛苦过程。这些挫折有的是主人公在成长过程中失落了纯真,变成自己未必想成为的那种人,回首来时路感到无奈和惆怅;有的则更加极端,主人公与世界直接对抗,始终无法调和的矛盾最终爆发,导致成长的中断,亦即生命的终结。第一部《人在江湖》(创作者未必预料到后面会有很多部)作为独立的影片,基本上还算是成长的喜剧:陈浩南经历了大佬B和兄弟巢皮的死,但收获了爱情,巩固了友谊,更重要的是踏出了成长的一大步——掌握了权力。创伤只是中间环节,是英雄必经的历练,最后依然是观众喜闻乐见的大团圆结局。这种昂扬的格调、将古惑仔塑造成人生赢家的做法,或许很容易唤起观众的认同甚至效仿。但是故事若铺展开去,情况就会发生变化,即前文提到的,黑社会片或多或少都有悲观主义倾向。

尽管陈浩南在整个系列中始终有不死的主角光环,但挫败也在不断增加:《只手遮天》和《战无不胜》中,他陆续失去了心爱的女友阿细和好兄弟大天二,与山鸡也一度有了罅隙。电影将陈浩南塑造为专一而深情的男人,接下去三部影片都未能从失去爱人的伤痛中走出来。后期的他从夹克皮裤也变成西装革履,从街头混混升为社团高层——貌似实现了少年时的理想,却并没有人生赢家的得意,反倒对自己的古惑仔生涯有了更深刻的反思和幻灭感。虽然舆论一直把古惑仔电影歌颂小帮,但仔细看看,六部电影从第三部起基调就转为悲观,整个后半程更是一直在批判,甚

至以相当生硬的方式来宣讲:"你知不知道他大佬被人砍死他无能为力?你知不知道他亲眼见他的女人死,他救不到?你知不知道陈浩南怎么想?我可以告诉你他不想当揸 fit 人,他不想加入黑社会。但是没办法他回不了头。……我可以告诉你们,走错一步,永远回不了头。"(《战无不胜》)我们不知道"古惑仔系列"后半段的转变究竟是主创迫于舆论压力,抑或是黑帮故事共同的悲观走向。你也可以认为,成长的创伤和对古惑仔的批判并没有真正影响到观众,毕竟鲜衣怒马、快意恩仇的黑帮生活更加让人着迷。

"古惑仔系列"第一、三、四部主要都在讲述成长,而第二、四、五、六部则有非常饱满的政治元素或政治寓言的意味,这显然也与电影横跨"九七"有关。

《猛龙过江》和《胜者为王》主要发生在台湾,虽然主角是香港社团,并且第六部还加入了日本山口组的势力,但这两部片毋宁说更多地反映了台湾黑金政治的生态。这或许也是主创人员想在传统的忠心义气之外,展现黑社会与正常社会之间更加真实复杂的关系:台湾帮派根本区别于香港的地方,也是它自身最显著的特质,便是黑社会的政治化。《猛龙过江》中,山鸡刚刚抵达台湾,第一个场景就是路边的竞选旗帜;表哥招待山鸡去夜总会,席间与议员冲突,表哥低三下四地道歉;后来表哥介绍山鸡加入三联帮(影射台湾真实存在的竹联帮),辅佐帮主雷功竞选,山鸡简直觉得自己是来当公务员而不是古惑仔的;他质疑表哥"你们到底是不是黑社会",表哥却说"黑社会将统治政坛,统治台湾"。黑社会与政治有何关系?雷功提出了著名的"夜壶喻":黑社会就像夜壶,人人都离不开,它可以黑暗中帮你解决见不得人却迫切棘手的问题,但是天一亮,大家都嫌它脏臭,不用了就一脚踢开。雷功就是不甘于"夜壶"地位,所以要洗白转型,进入公开明亮的权力角斗场争取一

席之地。《胜者为王》中的野心家雷复轰更是不惜拉香港和日本帮派下水，出卖三联帮以换取自己的政治前途。

三联帮是政治的一部分，洪兴则是与公权力彼此分治的另一个世界。前者正在融入现代权力体系，后者则停留在忠心义气价值观和父兄家族组织模式的前现代阶段。台湾黑社会巴结着官僚，而香港议员误入黑社会的酒吧开业典礼，却是无比的尴尬和恐惧——政界与黑社会的正确相处方式应是井水不犯河水，除了一些简单的贿赂关系，地上和地下不应该有任何秩序上的渗透纠葛。当然，这些差异根本上与两地不同的政治制度有关。如前文所言，香港帮派过去存在的合理性，是由于港英早期的消极管理留下了民间互助自治的空间；帮派是自外于政治的混沌之地，是公权力不及之处的补充秩序；当陈浩南发表"我们是地下秩序"的演说时，他没有任何激进到要挑战地上秩序的意思。而台湾黑帮积极参政、向公权力靠拢，除了民主化改革后规则的许可，更像是一个黑色的寓言：政治本身摆不脱暴力的起源和始终相随的阴影；不仅黑帮可以政治化，反过来政府亦可能黑社会化。貌似肤浅喧闹的《古惑仔》通过"黑道从政"现象解构了权力和秩序的正当性，从根基上对一切秩序持以怀疑的冷眼。而这一寓言在《黑社会》阶段将进化得更加精致深刻。

香港的帮派不能像台湾那样参与选举，但是可以搞起自己的选举。《战无不胜》就虚构了一场选举——显然不可能是对香港的政坛或帮派的如实反映，而是以煞有介事的戏仿来回应1997。影片开头，众位大佬装模作样地讨论了帮派在回归后的地位和前景，新任龙头蒋天养(方梓良饰)认为这是帮派公司化转型的好时机。接着，蒋先生又搞起了民主游戏，让山鸡和生番两个候选人在试用期内各自管理辖区，最后由集体投票选出屯门区的话事人。又一

次，按照惯常的套路，作为正面人物的山鸡虽然颇有才干，却屡遭对手的打击陷害；反派生番有勇无谋，全靠另一个帮派"东星"的大佬在幕后操纵。最后一场戏是两人在台上汇报成绩，发表宣言，互相辩论，等待投票——似足了民主国家的大选场面；而生番其实连话都讲不利索，只能听着耳机里大佬的指示，鹦鹉学舌——这又辛辣地讽刺了政治游戏中的阴谋和丑态，更是意味深长的隐喻。

《龙争虎斗》延续前作中蒋先生提出的路线方针，是洪兴的现代化、公司化的新阶段；此时帮派更多地参与合法经济活动，也破天荒地开始披上合法身份与公权力协商。陈浩南新开的酒吧受到东星司徒浩南（郑浩南饰）的骚扰，他并没有去喊打喊杀，而是报警处理；随后他与督查李sir（李修贤饰）密切配合，愿意接受法律的约束，也会利用警方去打击对手；同时陈浩南还要提防马来西亚拿督（秦沛饰）算计自己的生意——黑帮片几乎要变成商战剧！虽然影片最后，两个浩南又回到古惑仔的老本行，脱下西装，用徒手格斗的方式一决高下，但获胜的陈浩南依然难掩空虚，他会按照蒋先生的教导，继续西装领带，用脑赚钱。就这样，古老的帮派好像也没有什么伤筋动骨、改天换地，自然地消融在回归后的合法秩序和赚钱大业中。兄弟、女人、刀光剑影都已是昨日云烟，一场拳拳到肉的打斗也不过是重温旧梦，短暂而虚幻。个人的成长与失落，帮派随时代而转型，黑社会作为政治的隐喻以及与政治的关系，到了这部电影终于汇聚在一起。

无间道与勾结式殖民主义

20世纪80年代至90年代，黑社会电影的发展从直观上看是

题材和风格越来越丰富多元。再深入一些则会发现价值观的变迁：从简单肯定传统的"义"（正义、道义、情义）到掺入现实的复杂矛盾、走向道德的模糊地带，再到后面更加强烈的自我怀疑和否定。这又像是一个神经官能症愈演愈烈的过程：随着幻想中的压抑机制和被压抑的欲望不断冲突斗争，焦虑越发难以平息，真实之物携带着它的伪装几乎喷薄而出。在80年代压抑的力量还能占据上风，还能解答和安抚政治无意识的焦虑——那些传统武侠式的英雄和江湖无疑是带有自欺性质的想象。但实际上正如前文所言，香港帮会的身份和位置是暧昧幽深的，香港开埠百余年的历史也是难以用清晰的主体、立场和方法来描述的。到了《无间道》这个阶段，电影对于黑社会的再现——固然不是要忠实反映帮派或香港的历史，但这个内核却压抑不住地浮现在电影的寓言/幻觉中，即被香港学者罗永生称为"勾结式殖民主义"的东西。

香港电影从1995年开始出现颓势，一路走低，特别是1998年亚洲金融风暴令香港本地和海外市场都遭受重创。电影的创意、活力和生产力都大不如前，即便黑社会片这个招牌似乎也在不断自炒冷饭。2002年，《无间道》成为了现象级的电影，由刘伟强和麦兆辉执导，主演包括刘德华、梁朝伟、黄秋生和曾志伟等重量级明星，寰亚公司制片投入高达2 000多万，而最终票房高达5 505万港币，并在金像奖和金马奖上斩获颇丰。2003年，《无间道2》和《无间道3：终极无间》相继上映，它们不是狗尾续貂的捞钱之作，而是从一开始就存在于主创构思中的一个整体。同年美国五家公司竞争海外的翻拍权，最终华纳兄弟以1/5万美元胜出，并在2006年推出由马丁·斯科塞斯执导、莱昂纳多·迪卡普里奥和马特·达蒙主演的《无间行者》。《无间道》系列在票房、奖项口碑和海内外影响力方面，都取得了空前的成功，它就像低迷时代的强心针，被认

为是香港电影中兴或是再掀高潮的征兆——随后有《黑白森林》《卧虎》等不少跟风之作,不过复兴并没有到来。而罗永生认为,被特首点名表扬、被视作港片新希望的《无间道》,却吊诡地成为香港电影史上最强烈的政治寓言。

卧底一直是香港电影的经典题材,早在1981年新浪潮时期,章国明执导的《边缘人》奠定了卧底影片的经典基座。后来卧底题材又融汇到英雄片引领的风潮中,作为广义的黑社会片的分支。1987年林岭东的《龙虎风云》中,又是周润发,塑造了高秋这一复杂而深刻的卧底警员形象。他与李修贤饰演的匪帮老大建立起深厚的信任和友谊,逐渐导向朋友之"义"的价值观;另一方面,他作为警察,又要对他所效力的法律秩序尽到"忠";结果,他既无法成为一个好警察,又陷入对朋友的内疚,忠义之间的抉择最终导致双重的失败。香港电影的卧底大多不是忍辱负重、使命必达、最终又荣耀回归的光辉形象和正义使者,而往往是在黑白世界之间穿梭,又被两套秩序、两种价值所撕扯的悲情主人公。所有的研究和评论几乎都注意到了卧底尤其适合隐喻香港的主体地位:总是在两个世界之间虚与委蛇,对两个主子的双重效忠,真实的身份难以言明也难以恢复,还可能在效忠过程中迷失了自我。罗永生进一步将法理秩序和黑社会讲究的"义气"视作现代和前现代两种对立的价值观(他也注意到帮派组织和兄弟情义是特定历史条件下的生存方式甚至实质正义),并且揭露出法理秩序本身隐藏的非正义的阴暗面:"卧底作为一种执法工具,正是利用这种残存的人际伦理价值的弱点,来击破匪帮团结。它在实现一项法律的公义道德标准之时,亦以摧毁另一项道德行为为代价,使兄弟情义都变成出卖和背叛朋友的工具。这样,卧底和匪徒双方都会陷入悲剧的结局,成为法律秩序的牺牲者。"(罗永生,11)尽管电影充分展现卧底的纠

结痛苦和悲惨结局，但另一方面，卧底的存在也的确令人注意到"背叛"和"构陷"主题——义气是传统帮派的基础也是其脆弱之处。这两点是许多不包含卧底的黑帮片的主要矛盾；在卧底故事中点破它们，也构成了对于公权力和现代官僚体系（警察）的批判。

《无间道》不同于前作而令人眼前一亮的地方，表面上在于它独特的戏剧结构，即不再单方面地展现江湖道义、公权力的残酷和卧底警员的悲情，而是别出心裁地设计了"双向卧底"的结构——不仅警方向黑社会派出卧底，黑帮也向警方安插了自己的内鬼；双方通过操纵棋子来斗法，棋子则为掌握自己的身份命运而斗争。在情节上，这种设计的确更加复杂精妙，不是展现景观式的暴力，而是多了几分智斗的意味，给观众类似推理和解谜的快感。在主题上，它传递的也并非简单的黑道情义和对卧底命运的感慨：陈永仁（梁朝伟饰）的悲剧命运令人感慨，但他并不像传统卧底那样死于忠／义冲突或被误解的身份；韩琛（曾志伟饰）领衔的黑社会世界，也不带有有情义的浪漫色彩；而警察的追捕虽然是正义行动（还用黄警司的死来煽情），却完全缺乏那种正义战胜邪恶的凛然和豪迈（更不用说第二部就揭露了警方的"不义"）。总之，尽管《无间道》一上来就用无间地狱来形容卧底被无限放逐的宿命，但整部电影并不基于某一清晰价值观来煽情，毋宁说它仿佛悬搁了传统价值，冷峻、节制且富有智性地再现卧底故事；警匪对抗不像是正邪大战，而像是两个公司、机构之类的组织团体在斗智斗勇；陈永仁则并非死于某种价值或情感，而是死于他在一场政治斗争中早已注定尴尬的结构性位置。

何为"勾结式殖民主义"？以往我们谈起殖民主义——及其配套的概念"帝国主义"——总是容易陷了一种"罪恶的/受辱的""压迫的/反抗的"二分，而讨论香港文化的特质，总是陷于中西古

璧、华洋杂处这样的套话。但罗永生认为,香港在殖民历史中的身份是暧昧不清的。如"时间"一章和前文关于香港帮派的历史所提到的,作为一个随着殖民而开埠发展起来的城市,作为一个长期流落在民族国家进程之外的地区,作为一个由国内外移民和英国统治者组成的共同体,香港的历史和在民族主义蓝图中的位置,多少是令人犯难的问题。而在没有固定居民和宗族文化的土地上,一些最早的垦殖者和一些华人新富亦有着一段不清白的过去,他们与中英两国政府有或明或暗的关系,一些人自身的原始积累也不乏邪恶和暴力,无论在道德和法治上还是在民族立场上都是可疑的。我们当然认为,在主权的意义上,香港从来都是中国的一部分,只不过被不平等条约夺去了一段时光;但具体到活生生的人和社会生活上,这段被殖民史不只是简单的受屈辱、被奴役的岁月,并非全然的纯洁和无辜,毋宁说是一个在实用生存智慧的引导下,不乏苟合、斡旋和利己的过程。香港文化的主体性不是一个静态永恒的本质或位置,所谓融合亦不是一堆古今中西的内容漫不相关地摆在一起,各种文化之间充满碰撞和竞争,历史表述关乎"再现"的权力,身份则是连续的"存在论意义上的选择"的结果。

《无间道》是关于香港的政治寓言,尤其是在九七回归大限之时的寓言。刘建明(刘德华饰)和陈永仁的双向卧底,显然是身份错置的象征。在经历了黄警司被害和韩琛集团覆灭之后,他们各自的身份秘密最终掌握在对方手里,也不可避免地迎来了你死我活的对决。以往卧底电影的经典结构和悲情内核就在于卧底如何恢复身份,但《无间道》更进一步,把"恢复身份"变成"重新做人"!重新做人既包括陈永仁要恢复本真身份,也包括刘建明要将警察扮演到底,他们都要在案子结束——一个大限——之后确立新的身份;而无论是寻回还是洗底,都涉及如何处理自己的过去,亦即

记忆。本书曾提到,城市的身份即历史,个人的身份即记忆。有些记忆需要保留,有些需要遗忘,有些记忆可以自己摘选,有些记忆则存放在别人手中。如何重塑记忆,特别是从别人那里争夺记忆,就成为了重要的问题,甚至是暴力的时刻。刘建明要重新做人,就必须用暴力手段抹除别人关于他的黑色记忆,在电梯——一个无人知晓的暗室——中,不但拒绝"勾结"的陈永仁斗争失败而殒命,连主动示好的师弟也要被无情杀死,这才能有刘建明举着警察证件走出电梯的一刻。从个体的故事拓展到集体和城市的命运,"从大部分香港人亲身感到的文化经验来说,一百五十多年的香港,有着繁杂多样的种种'过去'(pasts),并无清晰线索,然而九七'回归',却逼着所有人去面对和接受一个一统版本的历史命运"(罗永生,21)。这也正是我们前文提到的香港历史的难讲之处,它的历史是多线的和复数的,它的位置是居间、夹缝或多重效忠的;但是在回归大限之后,香港将被纳入中华民族近现代历史的"雪耻"叙述中,香港人——无论是需要站队表态的富商政要还是犹豫着移民的普通市民——也要重新确认自己的身份和地位。这是一个大审视的时刻,更无疑是一个决断的时刻。

《无间道》的两部续集一个是前传,一个是后续。如果说第一部是以身份的错置和争夺影射香港历史政治的话,那么结尾落在1997年的前传更加赤裸裸地展现出在回归前后多重效忠的活报剧。前传被公认有《教父》般宏大深沉的史诗气质:临危受命、斯文低调的倪永孝(吴镇宇饰),像迈克一样冷静狠辣地铲除家族的四大副手,自己也难逃"出来行,迟早要还"的江湖宿命。但前传更大的颠覆性在于揭露出第一部不为人知的前史,拆解了几个重要角色的人设:祖狼居然刚黄志诚警司(黄秋生饰)原来用阴谋手段勾结和挑拨帮派,令其黑吃黑而坐收渔利;他更是不道德地利用

了陈永仁私生子的身份派其卧底倪家,观众只在第一部看到二人情如父子,到了这里才知道他们并非没有心结——黄是陈杀父杀兄的仇人;韩琛竟然只是个乐天安命的小混混,只是在爱人Mary(一个麦克白夫人式的野心家,刘嘉玲饰)被害、自己也死里逃生的刺激下,才性情大变,成为新的龙头。对于人物的重写,恰似这城市与人的不清白的过去。正义与邪恶,警察与黑帮,总是绞缠着被放逐于混沌的时间之流,却又要在某些貌似法理、公义、新秩序降临的时间裂口,亮出光鲜的身份,掩埋勾结的事实。倪永孝差点就成了爱国商人、政协委员,后来韩琛取而代之,在回归酒会上得意洋洋地举杯庆祝。新的时代来临,换了旗帜和警徽;新的面具戴上,而底下又好像什么都没变。

第三部《终极无间》继续令人物的记忆和身份扭曲转变——刘建明患上精神分裂症(抑或多重人格?)——以及加入警队高层的杨锦荣和神秘人物"影子"沈澄,在警匪之外增加了另一个维度,将身份游戏推向含蓄又辛辣的极致。此时的刘建明不再是那个暴力毁灭他人记忆的假警察,而是反过来受到记忆惩罚的病人。他拼命想遗忘自己的黑历史,谎话说到自己也信了;他又读取了陈永仁的档案,幻想并叠加了陈的记忆和身份;他宁愿相信自己是陈,又把对卧底的忌恨投射到别人身上,代表"陈永仁"去抓假警察。身份错置的经典命题不再是悲情警员一个人的事,身份争夺也不再是两个人的事,它们统统发生在一个双重人格的身体之上!刘建明不可能洗掉过去,拥抱一个简简单单、干干净净的新身份,他将永远背负双重身份和勾结游戏的后遗症,漂流在无间地狱中。杨锦荣和沈澄又是谁呢?他们一个是警队中毫不在意事实、只通过写漂亮报告而达成目标的行政高层。在刘陈的身份之争上,杨锦荣掌握着更高的书写历史、作出定论的权力,最终查出了刘建明的

假警察身份——但反过来,刘建明也指控杨是更高级的卧底。另一个则更加神秘,他来自内地,表面是富商,但也可能是警察、间谍或黑社会。观众或许会被《终极无间》的叙事谜团搞得晕头转向,但其实不一定要整理出一个标准答案,电影的开放结构恰恰就是最强有力的象征:杨锦荣和沈澄到底是兵是贼并不重要,他们同样是背负秘密、不断变脸的一员。

可以说,香港就像陈永仁。在前传阶段,如果倪家的矛盾和兴衰——代表传统价值的大家长 VS 怀有异心的分离者——是中国近代史缩影的话,那么陈永仁的叛逆而尴尬身份就像"与自身家族的罪恶、传统和恩怨告别,并因此向现代法理秩序效忠",在亲英和亲中之间拉扯;如果鸦片战争的耻辱就像杀父之仇,那么陈永仁卧底家族,就像担负着"为中华民族注入法理价值"的秘密而危险的任务。(罗永生,32—33)在正传阶段,陈永仁希望迎来名实相符的"回归",恢复真身份,重获国家机器的认可;然而他所拒绝的勾结是别人所不能承受的——刨根问底的清算将带来更大的暴力和更多的牺牲,陈永仁的坚持为自己招来杀身之祸,真正的回归不再可能。香港又像刘建明:光鲜的身份之下,有着需要洗刷和遗忘的历史;他也不惮用凶狠手段,在一次次暗室交易和斗争中昂然胜出;再后来他把自己催眠成陈永仁,谎话说到自己信——正如香港人在英雄片、怀旧片和经典卧底片中流露出的自哀自怜的情绪,把自己单纯塑造成被历史遗弃和错待的一方,同样是陷入一种罔顾事实的悲情叙事中。在罗永生看来,只有灰色的勾结是持续不变的,陈永仁的"三年又三年"终究还有死亡作结,而刘建明的苦刑则是无限期的流放。香港永远斡旋于各种权力之间,不停地效忠和背叛,它的历史很难从英国或中国、文明教化或反帝反殖的角度非此即彼地理解,它的存在本身是暧昧的,被多重利用的:"在它一百多

年的历史当中,香港都是纠结在帝国的、国族的、意识形态上的各种深谋远虑的大计之中,这些谋略都有着别具用心的时空坐标,'香港'就好像永远都在承担着,某些未必可以告人的'伟大而秘密'的任务。"(罗永生,8)香港若要被拟人化,黑社会或者卧底的确是最合适的角色,这也足以成为对于香港黑帮片、卧底片之热的政治无意识解释。

杜琪峰的黑色银河

杜琪峰与"银河映像"创作团队是近十几年来颇受关注的研究对象,无论在市场、迷影文化还是学术界都享有很高的地位。这家电影公司既拍摄广义上的黑社会片,也制作《孤男寡女》《向左走,向右走》《高海拔之恋》等爱情文艺片,古装、喜剧、鬼片,以及《大只佬》这样难以归类的电影。不过,人们一般认为后者是公司的商业平衡和生存策略(虽然其中同样不乏杜琪峰不落俗套的机心),前者才是杜琪峰和"银河"的标签,他们几乎可以与警匪/枪战/黑帮片划上等号,是此类型在后九七阶段的领军人物,并开创出自己的新风格。"银河"并没有赶上香港电影最好的年代,毋宁说是在90年代中后期的低潮中逆势起飞,虽然没有商业上的爆炸性成功和高大上的国际艺术奖项的垂青,但经过多年的耕耘,透过一部部分量十足的作品,"银河"成了香港本土电影(由于题材限制和杜琪峰的自我选择,"银河"电影很难北上融入内地市场)的荣誉品牌,既有商业价值和艺术品质的保证,又是文化研究的重要对象和社会政治的独特透镜,杜琪峰也越发被评论界认定是一位作者导演。

杜琪峰 1955 年生于香港,少年时代曾生活在九龙城寨。1980

年他拍出了自己的处女座——古装武侠片《碧水寒山夺命金》,曾经担任著名的"83版射雕"的执行导演,1989年因执导爱情文艺片《阿郎的故事》而受到关注,1992年执导周星驰的无厘头喜剧《审死官》而获得当年香港票房冠军。杜琪峰的成长履历与吴宇森,或者说许许多多香港导演类似,都是在商业市场中拼搏的多面手,古装、枪战、爱情、喜剧样样皆通。1996年杜琪峰与韦家辉、游达志成立了银河映像,早期出品过《天若有情Ⅲ烽火佳人》《十万火急》等影片,不过1997年韦家辉执导的《一个字头的诞生》才被认为是树立了银河风格的首部作品。接下来,游达志作为导演,在1998年拍出了同样经典的《非常突然》和《暗花》。而"三驾马车"中,牵头的杜琪峰反而迟迟未交出作品。其实在银河的拍摄过程中,导演、副导、编剧和监制并不完全像字幕那样岗位分明,他们是一个有着共同审美取向和创作目标的团队,电影也常常是集体创作的结果。杜琪峰虽然没有独立执导,但他在这些电影制作过程中的作用依然不可忽视。1999年,杜琪峰亲自执导了《枪火》,不但在主题基调上延续了银河的黑暗冷峻,动作场面更是令人耳目一新,形成了某种杜氏独有的风格。这一年,游达志离开银河,后面十几年间银河作品以杜琪峰执导的最多,重要作品包括《暗战》(1999、2001),《PTU》(2003),《大事件》《柔道龙虎榜》(2004),《黑社会》(2005、2006),《放逐》(2006),《神探》(2007,与韦家辉、鞠觉亮合导),《复仇》(2009),《夺命金》(2011),《毒战》(2012),《三人行》(2015),等等。杜琪峰与韦家辉的合作依然最密切,随后游乃海加入银河,成为重要的编剧,偶尔也执导电影,2007年代的《跟踪》在2010年被韩国买下翻拍权并高居档期内的票房榜首;银河也在不断寻找和培养新人,2009年郑保瑞拍出《复仇》,看起来杜琪峰将郑保瑞视作接班人,2016年杜琪峰与游乃海监制,许学文、欧文杰、黄

伟杰三位名不见经传的新人导演联合拍出了《树大招风》，获得金像奖最佳影片，被视作不失银河风格、又代表着未来新希望的重要作品。

杜琪峰和银河的电影常常被评论自觉不自觉地冠上"黑色"的形容词，这是非常有趣的现象："黑色"显然来自西方的"黑色电影"（film noir）的概念，但人们在运用中似乎又没有认真思考过这一"概念的旅行"，及其应用在香港电影上的具体内涵。一般说来，银河的"黑色电影"包括如下要素：犯罪故事，暴力场面，夜晚、雨天、室内等典型场景和低调布光，以及最重要的"宿命"的悲观结局。然而，除了电影在场景和动作场面的风格化的部分，犯罪与暴力在所有黑社会电影中都十分常见，为什么直到杜琪峰才被频频说成"黑色"？悲观结局亦不在少数（前文提过的吴宇森就是一例），如果说杜氏的悲观叫做"宿命"，那么这个宿命又是什么意思？与其他黑帮片有何区别？

西方的"黑色电影"概念本身就是一次有趣的跨文化"误读"。1946年的法国文化思想界出现了一种"黑色感悟力"，它是在二战刚刚结束的历史背景下、在存在主义哲学和左翼思想的环境中出现的一种审美趣味，包括对于电影、荒诞派戏剧、先锋小说和爵士乐等各种艺术门类的鉴赏。同年，戛纳电影节迎来了一批好莱坞影片，包括《马耳他之鹰》《双重赔偿》《劳拉》《爱人谋杀》《失去的周末》。此前由于战争，法国评论界已经多年不了解美国电影，恢复接触后法国人惊异地发现，这批电影与他们曾鄙视的好莱坞商业片相当不同。尼诺·弗兰克（Nino Frank）在8月的《法国银幕》（L'écran français）上发表的《侦探片类型的一种新类型：犯罪分子的冒险》，让-皮埃尔·沙捷发表《美国人也拍"黑色电影"》——所以，黑色电影最初其实是法国评论人发明，用来指称

一类特定的美国电影的概念。另一方面,在美国的文化土壤上,这类电影也其来有自。有研究认为黑色电影有六个方面的来源:有关暴力的新现实主义,美国犯罪率升高,精神分析的普及,硬汉派犯罪小说,欧洲电影的影响,1930年代某些好莱坞类型片(前三个是社会学的原因,后三个是艺术的原因)。现代主义运动在1910年代就在大西洋两岸生根发芽,其艺术实践也大多与现代都市相关。而美国之于欧洲的位置又尤其耐人寻味:一方面新大陆是进步、发展、变革的力量;另一方面它又是欧洲文化的威胁——这又像站在审美现代性立场上对于总体现代性进行一番批判。在经历了繁荣的爵士乐时代、大萧条和世界大战之后,美国社会自身也积累了很多问题,触发了艺术家们的灵感,对现代社会的批判化为对发达而堕落的"黑暗城市"的想象。战争期间和战后,许多欧洲的严肃艺术家(特别是德国表现主义,如弗里茨·朗)进入好莱坞,为文化工业服务;前卫艺术家和知识分子对于大众文化和通俗文化也不再简单排斥,而是试图将其精致化或者作为研究对象来认真对待——譬如20年代的低俗小说受众还主要是工人阶级男性,而在30年代已经开始受中产阶级读书俱乐部欢迎。黑色电影最直接所指无疑是40和50年代的此类影片,后来可以说黑色电影一度消亡了;但在70年代以后,在后现代的怀旧和戏仿浪潮中,黑色电影又再度复兴,亦是被不断重写。有研究认为,黑色电影的典型特征如下:

1. 人物和故事:漂泊男子受到漂亮女人吸引,私家侦探受雇于蛇蝎美女(femme fatal),抢劫和凶杀。

2. 情节和结构:闪回,第一人称叙述,画外音。

3. 场景:城市小餐馆,破败的办公室,浮华的夜总会,雾气弥漫的后巷。

4. 美术：百叶窗，霓虹灯，现代艺术。

5. 装束：檐帽，风衣，垫肩。

6. 配件：香烟，鸡尾酒，左轮枪。

7. 表演风格：演员的"电台嗓"。

8. 音乐：爵士乐（其实是被后知后觉地误认的）。

9. 语言：硬汉对话。

10. 某些浸润在黑色电影光韵中的真实地点，如洛杉矶等。[1]

杜琪峰与银河的黑色电影可以从《非常突然》和《暗花》说起。《非常突然》的主人公是反黑组的一支小队，这早期的作品也奠定了银河电影在主角设定上的一个传统：无论是《PTU》的警察，《枪火》的保镖，还是《大事件》《黑社会》的帮派，银河电影聚焦的重心大多是一个男性为主的团队。然而，如果说杜琪峰早年的古装武侠片或是《真心英雄》还在讲述"义气"，那么银河电影毋宁说与《无间道》类似，借由警匪故事和暴力行动去阐发关于某个群体乃至整个社会的更加复杂的"规则"和"结构"问题。无论何种职业属性，团队首先是中立的，并不必然占据情感和价值观上的正面高地，只是按照自己领域内或明或暗的规则来行事。所以有研究者认为，团队"撇开被迫面对身份危机的个人问题，而把焦点放在现代都市专业人士在团队工作中的共同价值和境况变迁"（潘国灵编, 98），即是说：不再虚构个人化的浪漫与悲情，而是借更为克制和理性的团体来承载更丰厚更现实的社会内涵；这也正好应了新自由主义的某些特征，在实用主义金钱至上的社会中，香港人尤其尊重和看重"专业人士"——一般指医生、律师、工程师、金融家，等等，但这种价值中立、业务专精的理念在电影中貌似也可以拓展到

[1] 参见［美］詹姆斯·纳雷摩尔：《黑色电影》，徐展雄 译，桂林：广西师范大学出版社，2009 年，"导论"。

杀手和妓女。当然,专业团队并非没有感情,譬如影片中阿健(任达华饰)、阿Sam(刘青云饰)和女店主(蒙嘉慧饰)微妙的三角关系,女警对风流男同事一厢情愿的暗恋,老警察家务事的烦恼,以及一队人马互相关心共同进退的友谊;只不过银河拒绝将这种感情煽到义薄云天,反而选择了一些含蓄节制而不乏机巧的方式来再现,譬如团队不急不缓、紧张活泼的工作节奏,譬如老警察与阿Sam富有喜感的对话等——虽然桥段是设计的,但传达出来的感情却是相当真实的,就像生活中普通的朋友交情和同事关系一样。这支警察小队同时遭遇了两伙匪徒,一支是装备重武器、老练而残忍、筹划抢劫投注站的悍匪,另一支则是内地过来打劫金店的土贼(后来的《大事件》显然继续发挥了这个戏剧结构,让一南一北两伙匪徒在一栋大楼里互相搭救、惺惺相惜)。警察和悍匪的对抗是电影主线,土贼在开头出现一下之后就按下不表。然而,就当观众以为警察击毙悍匪、影片要在庆功和爱情中收尾时,他们偏偏与先前逃逸的土贼狭路相逢,经过一场迟缓、丑陋、绝望而残忍的对射——《毒战》结尾显然借鉴这场戏——之后,影片以所有人的死亡而告终。

这就引出了杜琪峰和银河电影的另一个关键词:宿命。许多评论将这个概念施加在杜琪峰和银河的所有电影上,巧合是宿命,死亡是宿命,更不用说《大只佬》借鉴佛教义理,更是宿命。然而许多电影都涉及暴力和死亡,黑社会片里除了令主人公平步青云,也有不少电影(如吴宇森)有相当浓重的悲观色彩,甚至"出来混迟早要还"几乎是共同的主题,这都叫宿命吗?杜琪峰的"宿命"又是什么?笔者认为这些笼统的用法并不妥当。非常突然,故事如其名,天晴或下雨是突然,悍匪因土贼抢劫而意外暴露是突然,女店主的芳心所属是突然,"英雄的女人被反派杀死"的套路落空是突然,最

后警匪的遭遇是最大的突然！在情节的表面上，我们看到影片精心设计了许多反套路、反高潮桥段，就在观众以为警察和悍匪对决的高潮过去、随后便是抒情尾声时，电影的高潮才真正到来。而在更深的层次上，观众这种强烈的震撼和错愕感更是来自影片的叙述节奏和情感氛围的营造：虽然悍匪被刻画成多次挫败警方的狠角色，追捕他们仿佛是极为困难的任务，但整部电影并没有一直处于紧张压抑之中，而是让友情和爱情部分时时缓和着电影的节奏，仿佛向观众展示着警察们既有危险搏命，亦有平凡喜怒哀乐的工作生活；而这些喜剧色彩的段落又影响着情感基调，令观众很难把它当作那些惊心动魄、残酷到底的黑帮片——警队此前没有遭遇任何重创，就连一个队员受伤都是有喜感的——反倒像是动作喜剧，因此当致命时刻突然到来、全军覆没时，观众的迷茫困惑恰恰来自这种不合常理也难以归类的情感反差！然而这真的"突然"吗？不，这结尾正是"意料之外情理之中"：土贼逃逸并抢走重武器早有伏笔，而警察们也和观众一样，认为土贼战斗力弱而准备不足，却在战胜了大风大浪之后阴沟翻船。

如果说杜琪峰和银河有某种宿命主题的话，那么笔者认为，宿命不是简单粗暴一个"死"字；仅仅说"这种境遇是由导致悲剧和死亡的宿命预先便已决定的。由于这些人物所从事的职业……死亡对于他们来说是每时每刻都存在着的现实"（张建德, 87）并不足够。它与其说是死亡的必然性和因果性，不如说是无处不在的弥散性的暴力作为世界本质、死亡作为极端形态、两者以偶然和巧合的方式爆发出来。悲剧并不按照叙事线和情感线步步累积、环环相扣地展开，它只是前述行动中一个不太起眼的可能后果，却在某种巧合作用下突然成真，超出角色个体的意志和预料，也给观众一种无可奈何之感。《非常突然》如此，《毒战》中毒贩蔡添明和徒弟

撞车如此,《PTU》警察与四名通缉犯遭遇如此,《黑社会》的大D和阿乐先后被"爆头"亦如此。偶然性也并不一定都是坏事,《枪火》的调包计和《夺命金》的巨款失踪,这两个巧合就化解了看似无解的僵局,但它们没有任何正义性可言,只是让观众再一次感慨个人的身不由己以及命运的黑色玩笑。照此解释的"宿命"更可以说接近了存在主义的"荒诞"概念:在银河的电影中,一方面世界的底色是永恒暴力、混乱和死亡,另一方面角色(带领着观众)要按照普遍的理性和自己的意志去期待和行动,两方的背离构成巨大的张力,而结局往往不似预期。

《暗花》更是一"黑"到底的作品。澳门回归前夕,两大帮派火拼,江湖上有人放出"暗花"要刺杀其中一位老大。梁朝伟饰演的黑警阿深则受命在一天的时间里阻止这场暗杀,保持社会表面的和谐稳定。从外地进入澳门的杀手耀东(刘青云饰)成了最大的嫌疑人,但阿深在追查过程中发现所有的怪事竟然都指向自己,而"暗花"的烟幕弹恐怕是对自己的一场构陷……与《非常突然》的节奏、情感和主题不同,《暗花》从头至尾贯穿着紧张—沮丧—绝望的情绪,主人公和观众的心情都像梁朝伟手上那条白毛巾,湿漉漉,汗涔涔,在分秒流逝的时间里被拧紧攥干。警察和杀手都是不道德的形象,亦都是一个更大阴谋、更黑暗世界里的小小弹球,区别只在于耀东随波逐流而阿深徒劳反抗。而所谓更高的"宿命"其实既是强大恐怖的——幕后大佬洪生要操纵两个帮派自相残杀——又是荒诞可笑的——阿深被拿来牺牲,只因他说过一句对洪生不敬的话。此外,在镜头语言和影像风格上,《暗花》也不再像前作那样朴素,它更加风格化,有许多明显贴近西方黑色电影的元素。影片大多数场景是在夜间和室内,布光的色调和强烈对比都有精心的设计,最为经典的是警察和杀手在牢房的一场对话:冷蓝

的亮光在两个角色的脸上、身上投出不同明暗位置,连空气中的灰尘也为这场戏增加了特殊的质感。结尾处阿深剃光头发扮作耀东意欲突围和最后的镜中激战,强烈地凸显了"分身"的意味,即警察与杀手在身体、道德和位置功能上实际是同一个人,或者说可以互相转换,黑与白总是表面互相对立排斥而内里又是互相依赖的结构。(参见潘国灵编,107)《暗花》的双雄模式上承杜琪峰《真心英雄》,但是在具体的警/匪设置上,又更接近《暗战》,可以说《暗战》是移除了黑暗悲观的气质的《暗花》,仅在警匪斗智的游戏层面,两者一脉相承。

到了1999年,杜琪峰终于拿出自己的作品。《枪火》讲述一群为了保护大佬而临时成军的枪手——保镖,从不熟悉到逐渐互相欣赏,建立情谊;后来最年轻的枪手因勾引大佬的女人而被下令处死,团队面临崩解,但最后又以假死和调包化解了危机。根据杜琪峰的自述,他拍摄多人团队是因为宽银幕,这个条件促使他去做一些和电视剧不同的试验——去呈现更大的空间、更多的人物和更复杂的运动。这种解释显然既是形式的,也是内容的。在内容上,这次的"专业团队"是纯粹男性的世界,展现男人的交往和情谊。这种情谊不是夸张耸动的义薄云天,而是含蓄而节制的深情——只通过他们一次次默契的行动,微妙的语言神态的变化,以及踢纸团游戏等小细节展示出来;男性情谊被打破的时刻则是女性掺入其中,这种明显的禁欲倾向和男性焦虑既有武侠片的影响,也与当代人的身份危机有关。《枪火》的形式感更是值得大书特书,荃湾商场的枪战戏已经被无数次拿来拉片,文字和视频的分析讲解汗牛充栋。简单说来,如果参照着吴宇森从西部片学来的暴力美学,那么杜琪峰则参考了日本剑戟片的传统;一个是快剪辑、慢镜头、夸张反应,再配合蒙太奇和音乐等手段煽情,另一个则是静中有

动,高手对决只在蓄势对峙和一击之间,影片通过运动方式和节奏变化——而非人物大量的打斗和开枪——同样呈现出枪战的紧张感和观赏性。在商场枪战中,我们看到多种运动的关系:电梯和摄影机在动而人物静止;人物运动而空间和摄影机静止;人物和摄影机一起运动等等;此外还有动—静节奏的一张一弛,以及中—远景和特写的交替切换。杜琪峰自己承认追求一种舞台感,多人的位置布局和行动变化,体现出空间构图上的秩序和美。男性团体和剑戟片—舞台化的动作呈现成为杜琪峰此后相当一段时间内的招牌和标签,《放逐》和《复仇》在内容和形式上都可以视作《枪火》的延续和精致化。而除了空间和动作,杜琪峰在布光上也同样越发有舞台化的追求,强调(准)单一光源和明暗对比,通过色调来表示不同的场景、人物或气氛,《PTU》和《柔道龙虎榜》都是绝佳的案例。包括杜琪峰后来使用"血雾"的设计,其实并不是像吴宇森的血浆一样给人以色彩上的刺激,毋宁说夸大的血雾和夸大的枪口硝烟一样,又跟《暗花》的灰尘一样,更多是为了突出它们在光中的体积和质感。

《PTU》在影像风格和故事内容上与《暗花》有近似之处,但是在主题内涵上更能够与两部《黑社会》形成对读。《PTU》是在一夜之间的紧迫、离奇而巧合的故事:警察肥沙(林雪饰)意外丢了枪并卷入一桩黑帮仇杀;为了不影响朋友的前途,PTU小队长阿展(任达华饰)决定暂不上报,争取在天亮前帮助肥沙找回配枪;丢枪和仇杀原本两个独立的事件,却在误会中绞缠起来,最后不仅两个黑帮大佬互相残杀,警察也意外击毙了一群通缉犯,而肥沙的枪并没有被黑帮偷走,只是被遗落在小巷里。整个故事就发生在午夜到凌晨的几个小时,城市空旷,只有各怀心事的警察和黑帮游荡其间,这一切完全满足了杜琪峰设计多人场面和布光的要求,也全然

具备黑色电影的典型要素,尤其是"后巷"——肥沙丢枪和警察殴打小混混的地方——显然意指城市的黑暗面和权力的暗角,与2014年警察暗角打人的新闻不谋而合。不同部门的警察,地位各异的黑帮分子,还有卧底和小混混,每个人都是道德模糊甚至沉沦堕落的。警察虽然是公权力的化身,但他们行事更注重自己团体内的"潜规则"——"穿这身制服的,就是自己人",所以他们为了保护自己人,对规则做出了弹性处理(只是拖延上报几个小时),而在寻枪过程中又展示出各种手段的不正义甚至残暴。这其实不单单是个别人的道德有亏,毋宁说是公权力自身的结构悖论:法律规则对于非法暴力的限制和打压本身就是一个暴力的起源,并且需要暴力去维系;而代表公权力去执法的人,除了规则制度更需要一种类似前现代的、诉诸情感的潜规则,而且只有这种感性规则而非冷冰冰的法律才能支持他们出生入死的工作——这是公权力和法理秩序寓于自身无法剔除的一面,它与暴力有关并分享类似的结构。

《黑社会》虚构了一场传统帮派内部的选举,讽刺香港当时尚不存在的选举,更是隐喻了现代政治的黑暗内核。我们在和联胜的选举中看到,暴力和规则是以一种特定的方式互相支持的:社团选举有一套提名、投票的规则,但表面规则底下充满了暴力争斗和暗箱操作;可是这些暴力的总和其实就是帮派秩序的一部分,它们支撑秩序也受到秩序的默许和保护;所以大 D(梁家辉饰)若要运用暴力与这套秩序决裂,那么整个社团所有堂口都会围剿他,这不是"护法"或"执法"的问题,而是"立法"分裂的时刻,是你死我活的对决;而所有小弟的行事方式恰恰符合规则与暴力的双重性,他们总体上都维护社团的秩序,又各为其主,殊死相争,当主子立场转变后,大家又成了生死与共的好兄弟。

杜琪峰用那些描写黑社会仪式的戏码，展现出这样一个事实：法推动了暴力。暴力的最终目的，是要让各个社团重归和平稳定的状态……本雅明认为，作为立法的暴力，它的目的并不是要针对个人施行正义，它的目的仅仅只是要维护自身。"所有作为手段的暴力都是立法的或护法的。"因此在他看来，"最高的"暴力都发生在法律制度之中。在施行这种暴力的过程中，"法重申了自己"，但是"这种暴力也显露出法律中的某些腐朽的东西"。

神话暴力……是针对现实中社会暴力的一种元批判，本雅明进一步指出，神话暴力其实不是毁灭性的，而是建设性的，因为它为人类建立新的法则。因此神话暴力是一种立法的暴力，这种暴力介于两股力量之间——法与宿命。（张建德，215，217—8）

《黑社会》对于"黑社会"的解构，并不是简单的去浪漫化，也不是英雄片里的"义气"被利益所销蚀——林雪口中念着"私结兄弟财物，五雷诛灭"时他是真诚的，而转眼与打他的东莞仔统一战线也是顺理成章的——又不是高呼反清复明、兄弟齐心的老派仪式的虚伪和失效，而是帮派秩序本身就包含暴力决断和理性算计的内核，这些跟政治秩序一样的内核。阿乐（任达华饰）正是熟稔这一套政治游戏，才能拉拢人才，成功上位。而到了第二部，电影不再是隐喻，而毋宁说"明示"了香港的黑社会——当然亦指政商两界——与权力高层的暧昧关系。吊诡的是，新一届龙头Jimmy（古天乐饰）与前任阿乐的价值观并不一致，他没有兴趣玩老一套的权力游戏，只想经商赚钱，然而有高官授意他一直做下去，以维持一个对黑白两道都最有利的稳定局面。社团从选举变为世袭，游戏规则亦即"立法"权力在悄无声息之间就被更强大的暴力——不需爆发即可达到目的——所篡夺和改写。黑社会被收招编约，与权力媾和，响应着《无间道》式的勾结，也是杜琪峰为香港社会编

织的辛辣寓言。

两部《黑社会》的影像依然充满黑色电影的形式风格，但对于暴力的呈现则更加质朴和残酷，少了《枪火》那种剑戟片的景观。随后杜琪峰的关注点又发生了转移，2010年前后香港社会的各种民生问题，尤其是巨大的贫富差距和人们辛苦紧绷的生存状态引发了他的思考。《夺命金》和《三人行》就是对这些问题的回应。

《夺命金》的名字致敬了导演本人的处女作，内容却完全不同。影片运用了两条线索讲述一天之内的故事，先是不完全按照线性顺序分别叙述，再令双线两条汇合发展：一条线是银行职员Teresa（何韵诗饰）让老客户钟原（卢海鹏饰）临时寄放了500万巨款；另一条线是潦倒的古惑仔阿豹（刘青云饰）抢劫钟原未果却误打误撞拿到了另外500万；两条线索由第三个人物张正方督查（任贤齐饰）在查案过程中联系起来，最终Teresa和阿豹拿走了无人认领的巨款，或许他们未来的生活也将得以改变——然而这一切的一切，都离不开一个大背景，即欧债危机导致香港的股市楼市在一天之内的冰火两重天。《夺命金》同样有非常精彩的形式设计，譬如两条线索一女一男、一静一动，一个局限在狭小空间（银行办公室格子），另一个则是"城市漫游者"，形成工整的对仗；又如百叶窗投在Teresa脸上的暗影、神秘人黑暗华丽的夜总会，都延续黑色电影的特质。故事围绕着一桩罪案，但通篇没有极度精彩或残忍的暴力呈现，反倒是运用写实的方式来控诉更大的无形暴力——资本主义吃人。影片中每一个人物都处于压力和焦虑之下：Teresa加班到深夜依然无法完成工作业绩，客户总是想通过理财赚到更多，警察除了工作还要面对太太买房的诉求和父亲私生女的烂摊子，而看似风光的古惑仔凸眼龙（姜皓文饰）其实在玩着危险的金融游戏——阿豹倒是比较乐天，但他混得最惨，毕竟忠心义气不能变

现。无论基金、放贷、赌球还是买房,所有人都被裹挟在一场资本游戏里,都为一个"钱"字心力交瘁甚至丢了性命。"没人不贪心,个个都想不劳而获以大博小",人们固然出于贪欲而投机,但自外于这场游戏就安全无虞么?那个砍伤邻居的老翁,从塑胶、制衣、电子到打更(恰是香港经济发展历程),苦干一世只求片瓦遮头而不得。人们的工作和投机,努力和贪欲,只不想被时代抛弃,只是要留在赌桌上"输得慢一点"。荒诞就在于,每个人都是合谋者,也可能沦为受害者。

《夺命金》可以说是杜琪峰和银河最贴近现实主义的一部作品,《三人行》则融合了更多元素,它同样关注现代人的压力和焦虑,但采取了更为象征化的方式。如果说《夺命金》像《PTU》《暗花》一样是凝缩的时间,那么《三人行》别开生面,选取了几乎固定的空间——医院的多人病房,杜琪峰对于戏剧舞台的偏好走到了最贴近舞台的一次!对于暴力动作的再现又回到了银河擅长的形式,在《大事件》新闻纪录片式的7分钟长镜头之后,此片又拿出了另一种风格——充满慢镜、特效等各种视觉变形、富有艺术感并配乐——的4分多钟长镜头。在人物方面,古天乐颇像《PTU》中道德暧昧的警察,钟汉良饰演的匪徒则有几分《暗战》高智商罪犯的气质,赵薇饰演的医生则好比《夺命金》中的何韵诗,是偶然卷入罪案的专业人士。医院是个大舞台,上演着现代社会和现代人的病态——"愤怒的背后是恐惧,因为你控制不到":警察的压力是要限期破案和保护手足,所以不惜折磨和栽赃犯人;医生的压力是作为新移民要获得旁人的认可,所以先出医疗事故,又在对待罪犯病人的矛盾中做出了错误选择;而罪犯是最没有压力的,所以他才能利用人们的压力和失误把控全局,几乎完成越狱。影片在近乎舞台三一律的模式下编织了复杂细腻的情节和精彩的场面调度,营

造了足够的压迫感,又通过酣畅淋漓的暴力场面来释放。不过,舞台令故事更集中更炫目,却也隔绝了更广阔的现实;所以,电影对于压力和焦虑命题的寓言式呈现不如《夺命金》那样,让人能够感知到其现实的来源和基础;并且压力和焦虑的"去向"即电影的结局也令人困惑,罪犯归案,医生和警察认错,仿佛他们在经历短暂迷茫后又重新救赎了自我——这也许是银河影迷们不能赞许的。

西方的黑色电影在其当时的背景下,往往表达对世俗道德的挑衅和僭越,但是在东方侠文化背景下,仅仅是黑帮分子和江湖故事还未必是反道德的。如果说"黑色电影"概念可以移植到香港的话,那么综观杜琪峰和银河的电影创作,除了人物、环境、故事和影像风格符合"黑色"的惯例,更重要的是,他们为"黑色"赋予了香港的内涵,并且这内涵是在不断深入和变化的:从对暴力与恶的存在论阐释,到政治寓言,再到对都市人生存状态的关注和对资本主义的批判。杜琪峰和银河映像坚持用电影回应时代,在类型片框架中探索反类型的独特表达,他们的确是香港黑社会片乃至本土电影在当代的最高成就和最佳代表。

推荐阅读

罗永生:《殖民无间道》,香港:牛津大学出版社,2007年。
[新加坡]张建德:《杜琪峰与香港动作电影》,黄渊 译,上海:复旦大学出版社,2013年。
潘国灵 编:《银河映像,难以想象》,上海:上海人民出版社,2015年。

性别

今时今日,尽管女性主义的理论和运动已经结出了丰硕的果实,尽管性别平等已经成为广受认可的主流价值观,但总的来说,这一理念与它要达成的目标仍然隔着相当遥远、有待奋斗和争取的距离,这个世界依然是男人主导的世界。同理,电影行业的主导者、大多数电影的主人公以及预设的"理想观众"也都是成年(或许还要加上异性恋)男性,关于女人和性少数群体的电影就成了需要被"标记"出来——女性电影、同性恋电影——的特别分类。另一点需要说明的是,性别平权运动自19世纪末起,最初是女性争取平等投票权的政治抗争,后来女性主义经过学理化,涵盖了女性工作生活的所有议题;而"女性"也不再是铁板一块的同质化的群体,族裔和阶级的维度被纳入考量,平权事业也扩展到性工作者和同性恋等群体,"女性主义"的理论和运动也被丰富、汇入到更大的"性别研究"的旗帜下。本章将探讨香港电影中这些并非成年异性恋男人的"性存在"(sexuality):女人,老人(虽然不属于性别分类,但也是相对边缘的群体),性工作者,同性恋,以及香港电影惯用的易装表演。

香港的女性主义电影

电影为何要分男女?"女性的"电影又如何定义?前一个问

题基本已有共识，而后一个问题似乎仍有争议。电影有性别，这与文学、政治乃至学术知识都要有性别是同样的道理。在男权主导的漫长历史中，大多数文化领域的话语貌似是"中性"和"普遍"的姿态，实际上这些意识形态都是不言而喻地属于男性的（还可以加上族裔和阶级维度），女性在其中的位置则自动被代表、压抑和取消了。如今女性主义在各个领域都强调"性别"，并不是要说人类的历史文化像卫生间一样分为男女两套，更不是要用一套取代另一套，而只是把女性意识或曰性别意识作为一种反思批判的视角，揭露以往理所应当的普遍／男性话语中所遮蔽的性别内涵。因此，当"男性的"往往被当作普遍中立、不言自明的范畴时，"女性的"就成为了需要被特别标记的范畴，譬如女作家、女导演、女学者、女总统等。这是在现实背景下和学理的二元结构中不得已而为之的做法，彰显了性别意识却也始终是逻辑的悖论。它关乎如何理解"平等"和如何判断现状：女性要达成什么样的平等——不是简单地"和男人一样"而丧失了自己的性别特质？女性又要如何确立自己的性别身份而不落入男性凝视的目光？本书无意于解决这些仍在性别领域争议不休的难题，只需要指出，在电影领域，性别视角和性别分类有其必要意义足矣。

然而，确定了性别的重要性之后，随之而来的女性主义电影（文学亦然）仿佛成了更有争议的问题。顾名思义，它肯定在某些方面凸显了女性身份——女导演、女主角——但细查之下则歧义频出。戴锦华在《涉渡之舟》的绪论长文"可见与不可见的女性"中对于女性主义的文学做出了细致可信的梳理。女性主义文学的定义庶几包括：女性创作的文学；关于女性或书写女性的文学；狭义的、表达女性体验以颠覆男权文化的文学——每一种说法都有

不完善之处或引发新的难题[1]。而与文学这种个人化、私密化的艺术样式相比，电影则是牵涉巨大人力物力财力的"工业"，是集体劳动的作品、产品亦是商品。女演员固然非常重要也足够可见，但电影创作的主导者即导演和制片人，大多是男性，女性想要在电影行业中掌握话语权，比文学领域更加困难；对于一种讲求收益的大众文化产品，以女性为主也不是一个常见和容易的选项。一般说来，跟文学类似，由女性导演创作和/或讲述女性故事的电影，都会被当作广义的女性主义电影，或是被接受者们以更严格的女性主义视角来辨析。女导演拍摄女性题材是一种常见的情况，但也并非没有例外。在这篇文章改写、扩展的电影版本——《性别与叙事：当代中国电影中的女性》——一文中，戴锦华指出："当代中国无疑拥有全世界最为强大、蔚为观止的女导演阵容：执导了两部以上影片、迄今仍在进行创作的女导演多达三十余人，成为各大电影制片厂创作主力的十余人，具有不同程度的世界知名度的女导演亦有五六人之多（诸如黄蜀芹、张暖忻、李少红、胡玫、宁瀛、王君正、王好为、广春兰等）。"这种电影生态显然不是由市场，而是由国家指令下的电影制品厂所塑造的，而这么多女导演也恰是在"男同志能做到的事，女同志一样能做到"——这一新中国特色的妇女解放过程中涌现出来的"无性别"的电影创作者。大多数影片的题材、主人公和形式语言都既不体现女性的视角和经验，亦无从辨认创作者的性别特征，换言之，它们都是无性的、中性的或男性的——女导演拍摄的电影不一定是女性主义电影（戴锦华，113）。第二种情况，以女性为主人公的电影则往往颇有争议。譬如《大红灯笼高高挂》《菊豆》《秋菊打官司》，张艺谋的

[1] 参见戴锦华：《涉渡之舟——新时期中国女性写作与女性文化》，西安：陕西人民教育出版社，2002年，第18—20页。

镜头下,女主角总是充满光彩;但这些影片并不皆被视作女性主义电影,又或者它们能够引起女性主义的探讨和争辩,最终被判定为是"真"或"假"的女性主义影片。还有第三种可能,男性导演也可能拍出备受认可的女性主义电影,譬如关锦鹏的《阮玲玉》,邱礼涛的《性工作者十日谈》等。

在香港影坛,提到女性电影,许鞍华注定是绕不过去的名字。她1947年出生于辽宁省鞍山市,父亲是国民党文官,母亲是日本人,幼年移民澳门及香港——电影《客途秋恨》就是这段真实经历的再现。1972年,许鞍华在香港大学获得英国文学及比较文学的硕士学位,1975年毕业于伦敦电影学院,返港后先是为胡金铨导演担任助理,三个月后进入香港无线电视台担任编导,拍摄了一系列犯罪和社会民生题材的短片,1979年拍出自己的处女作《疯劫》,成为香港电影新浪潮的旗手和主将。随后许鞍华站稳脚跟,融入主流,成为了香港电影工业中一名勤奋的创作者,从70年代末至今一直保持着较为匀速和稳定的产量,其电影创作在思想内涵、艺术品质、奖项口碑和商业回报之间总能保持良好的平衡,是当今香港影坛最有成就的女导演。

许鞍华的电影创作经历了漫长的发展和变化,观众和学者也是针对她的不同阶段而得出不同的评价。早期她被称为"多型导演",画外音和视点镜头被视作其独有的特色。这是因为她最初的五部影片《疯劫》《撞到正》《胡越的故事》《投奔怒海》《倾城之恋》涉及了奇情片(犯罪片,Cult片)、喜剧鬼片、黑帮片、政治片和文艺片(文学改编)五个差异颇大的类型;然而,出于商业利益和实用主义的考量,"一专多能"毋宁说是香港大多数导演必备的素养:可以熟练操作至少两三种完全不同的类型,又有自己真心喜爱和擅长的一种——如吴宇森的英雄片和喜剧片,杜琪峰的犯罪片和文

艺片。前几部电影的形式语言，一开始的确令香港观众眼前一亮，但这种标签随后就被她更加丰富的创作冲淡了。

或许是修读文学出身的缘故，许鞍华对于文学作品改编一直抱有浓厚的兴趣，先后改编过张爱玲的《倾城之恋》《半生缘》，金庸的《书剑恩仇录》，海岩的《玉观音》，以及结合了萧红的生平和创作的《黄金时代》。除了这一突出特点，她也延续着"多型"的道路，不时地游走在鬼片（《幽灵人间》）、家庭伦理剧（《女人，四十。》《上海假期》）、浪漫爱情文艺片（《今夜星光灿烂》）之间。随着创作的累积，女性成为许鞍华电影中越来越瞩目的特质：大多以女性为主人公，讲述她们的故事。进入21世纪，许鞍华有几部电影得以在内地大银幕上映，被越来越多的内地观众熟悉，人们在女性标签之余，似乎又认定了她是一个温情脉脉的人道主义、现实主义导演——这些印象显然从《天水围的日与夜》《桃姐》《黄金年代》而来。当然，关注现实、言之有物一直都是许鞍华的创作宗旨，侯孝贤式的写实风格也一直是许鞍华致力学习的榜样（邝保威，316—317），但"温情"显然是过于片面的认知：且不说许鞍华起家的奇情罪案片，就在《天水围的日与夜》的同时，也有"重口味"的姊妹篇《天水围的夜与雾》，她不单单只有温情，同样有残酷、犀利、幽默、荒诞等诸多面向。

纵观许鞍华迄今为止的所有影片，其题材、类型、表现手法多种多样，也许很难符合"所有电影都是一部电影"意义上的"作者"；但她又能游走在电影工业内部、在内地香港之间追求自己的艺术理想，表达自己的观念和美学；而且，积累到今天，许鞍华的成就毋庸置疑，在长期大量作品的基础上，我们也能摆脱"多型""视点"等片面的评判，发掘出她电影中某些更深层次却一以贯之的特质——在这个意义上，许鞍华可以说是一名作者。关注历史与现

实,关注女性,或许是许鞍华电影的最大公约数,但许鞍华的"女性主义"究竟是一种什么样的"主义",具有何种内涵,却是一个不易归纳的问题。这些电影并不宣传过于抽象或激进的哲学和理论,不直接控诉男性或反叛性别霸权,也不从身体和情欲的角度展示"女性特质"。相反,许鞍华不断挖掘现实的诸多面向和潜在可能,通过细节来展现意蕴丰厚的生活情境;她用各种风格类型,讲述各个年龄、阶层、职业的女性的故事——除了人们熟悉的《桃姐》式的质朴平淡,还有《姨妈的后现代生活》的绚丽狂想,以及《得闲炒饭》用偶像剧画风和无厘头喜剧来包裹激进的伦理学内核。或许可以说,许鞍华的"女性主义"是在其现实关切的基础上,不拘一格地再现各种女性生活和女性经验,使那些平凡得不被想起或边缘得不被言说的东西重新可见。而这种"女性主义"难以归于一统,毋宁说就是要以艺术的感性、细腻和多元来对抗消解——亦可谓再度复活——那些抽象稳固的理论观念。在接下来的几节中,师奶、老人和女同性恋者,都是许鞍华镜头下各具光彩的女性形象,甚至对于历史人物和内地女性,她也极少失手。

 除了许鞍华,香港本土的女导演还有张婉婷、黄真真、麦婉欣等。张婉婷和丈夫罗启锐搭档拍片,擅于刻画知识青年和移民群体,表现个人在时代变迁和中西文化交错中的命运,代表作品有著名的移民三部曲——《非法移民》《八两金》《秋天的童话》,反映港大学生青葱岁月的《玻璃之城》,怀恋本土的《岁月神偷》,以及根据成龙父母的半生漂泊而改编的《三城记》。黄真真主打文艺片,多数作品以女性为中心,例如《六楼后座》《被偷走的那五年》《闺蜜》《消失的爱人》等,评价起伏较大。麦婉欣则更加小众,她制作的影像在体裁上不拘一格,有电视剧、短片、纪录片、广告、MV、演唱会、舞台剧等,正式上映的剧情长片不多;影片内容也大

多关注同性恋、精神病人等边缘群体;重要作品有女同性恋电影《蝴蝶》,与何韵诗合作的纪录片《十日谈》,舞台剧《梁祝下世传奇》等。这些女导演总体的艺术成就和影响力或许不如许鞍华,但也有各自的风格和亮点,正是这一批女导演的共同努力,才使得香港电影具备了女性的眼睛和声音,也使得女性在大银幕上被重新发现。

师　奶

"师奶"是粤港一带对于已婚中年女性的称呼。非粤语区的人或许会觉得摸不着头脑,很难把这样的字眼与其所指联系起来,甚至有某种不可言说的别样含义。专攻女性和同性恋课题的香港社会学家何式凝认为,"师奶"的原意是"师傅的妻子","奶"字既与"少奶奶"一样,表示女主人之意,也兼有一层暧昧的歧义双关。在五六十年代,香港生活水平较低,免费的公立教育匮乏,拜师学艺就成了寒门子弟接受教育和寻找生计的主要途径,戏曲武术、理发修鞋、医馆药铺、工厂商行,很多行业都采取传统的师徒模式,师傅提供食宿,教授本领,徒弟与师傅全家同吃同住,学艺之余也要帮忙料理家务。徒弟将师傅的妻子唤做"师奶",也是"年青一代对社会地位比自己高的年长已婚女性的敬称"。到了七八十年代,这一称谓更加流行,但却逐渐失去了特定社会阶层和受尊敬地位的含义。这段时间,香港经济起飞,一部分女性接受了良好的教育,进入职场,经济独立,晚婚晚育,其中更涌现出一些事业极为成功的"女强人"。而当女性地位崛起,当社会的性别观念悄然变化时,师奶相形之下就被边缘化、被赋予了越来越多的贬义色彩。师奶通

常是"无知的、超重的、贪小便宜却未必精明的妇女。她们对讨价还价孜孜不倦,喜欢飞短流长。除了取悦丈夫、让子女开心外,她们便没有更加高远的人生目标"。大部分师奶是指没有工作的全职太太,她们甚至被视为男人的负担(何式凝,44,124)。当然,"师奶"一词由褒转贬并不是干脆变成骂人的脏话,其中微妙的双层含义大概类似内地的"大妈""中年妇女"或"家庭妇女"的说法。一方面,这些词只是对于某一年龄、身份的女性的中性分类,正常使用无伤大雅。一个青年若称呼对方"大妈/师奶",未必有轻蔑之意,反倒可能是温情和尊重;新闻上也常有"师奶剧""师奶杀手"的说法。但另一方面,贬义又已然潜伏其中,只要在稍稍变味的语境下就会暴露出来——就像我们说起跳广场舞或者出国买买买的"大妈"——轻则调侃,重则有歧视侮辱之意。今天,没有人真的乐于接受这个称呼。何式凝发现,当受访者与其他社会地位相近的已婚女性在一起时,她们可以把"师奶"当作一个中性的集体指称,从而免除被嘲笑的恐惧;当说起自己时,她们总是策略性地运用这个词,要么不愿承认,要么承认但又强调自己与"典型的师奶"不同(何式凝,130)。

　　许鞍华两部重要的电影都与师奶有关。第一部是她的代表作,也是为她首次赢得国际声誉的《女人,四十。》,第二部是2008年上映的《天水围的日与夜》,也赢得了次年香港电影金像奖的多个奖项。需要说明的是,这两部戏的主角阿娥和贵姐,并非百分百符合师奶的传统定义——中年、已婚、全职太太。在90年代或21世纪的香港,大量女性已经具备足够的教育和技能,积极投身于社会工作中,加上现实生活的压力,全职太太并不是多数家庭的选项;又囿于传统的男强女弱的家庭模式和性别观念,女人虽然同样赚钱,但她的工作往往被视为次要的补充,不必当作"事业"来追

求；因此，除非出类拔萃的少数女强人，很多中年妇女即便有工作，还是被归为家庭领域。阿娥就是这样一个在工作和家庭间走钢丝的现代女性，至于丧偶的贵姐，更是不靠男人、全靠自己的劳动撑起一个家——然而只要一个女人年老色衰、精打细算、缺乏远大视野和高雅趣味、只埋头于家庭的琐碎日常，那么称她为"师奶"亦不冤枉。

《女人，四十。》距离许鞍华上一部戏《极道追踪》（1992）已有三年之久，《极道追踪》的票房不佳，许鞍华也承认此片是自己电影生涯的一个失手。三年中除了拍摄几集电视剧，她似乎进入了一个短暂的蛰伏和调整期。而接下来的复出却是意外地流畅、顺利，也打了一个漂亮的翻身仗。《女人，四十。》仅在1994年的7—8月间拍摄了短短的29天；1995年5月上映后，在金马奖和金像奖上斩获了许多荣誉，还赢得了当年柏林电影节的最佳女主角，为许鞍华首次赢得了世界级的荣誉（邝保威，87，103—107）。

影片讲述了四十岁的女人阿娥（萧芳芳饰）的日常生活，故事的主线和主要矛盾就是如何照顾好失忆的老人：婆婆去世后，公公（乔宏饰）的阿尔茨海默症日渐严重，闹出了很多乱子，令阿娥和丈夫、儿子心力憔悴；他们尝试过社区的老人托管中心和私人养老院，都未能成功；丈夫（罗家英饰）生性善良，但为人软弱，自己家只是住破旧唐楼的工薪家庭，却无力说服更富有的弟弟分担赡养工作，正值青春期、为恋爱烦恼的儿子也不让人省心（丁子峻饰）；此外，作为职业女性，阿娥还要面对年轻貌美又懂英语电脑的后起之秀的竞争——这是真正的"上有老，下有小"，是事业和家庭的压力、由性别而来的重担一起袭向一个精神和体力逐渐衰退的身体，是一个女性真真切切的中年危机。

作为一部获得国际大奖的电影，此片并没有人们对于艺术电影的那些"刻板印象"——平淡、沉闷或是晦涩难懂；相反，许鞍华

和监制萧芳芳一开始就确定要拍得轻松好笑,以削减故事本身的沉重压抑,结果也的确成就了一部令观众"又笑又喊(哭)"、笑中带泪、成熟圆润的家庭喜剧(邝保威,103—107)。影片的动人之处在于丰富扎实的细节,它的每一个包袱不是刻意搞笑,而是情节情境的合理发展、人物性格的自然流露。开场阿娥买鱼,要一直等活鱼死掉,按更便宜的价格来计;烧菜时也要留出一段鱼肉,还把剩下的鱼身摆出不失体面的"全鱼"造型;更不用说下班专门跑到老远的超市购买打折的大米和纸巾——这个细节已经被香港观众确立为一种典型的师奶特质,也可见电影多么深入人心[1]。除了师奶精打细算的生活智慧,阿娥在工作上也是独当一面、雷厉风行的好手;中秋游园会上的载歌载舞暴露了师奶也曾经"文艺",曾经年轻;对待丈夫,她有气急叱骂,也有甜蜜互动,生活的磕磕绊绊没有磨掉两人的真情。这些细节全赖剧本阶段精心的设计打磨(许鞍华、萧芳芳和编剧陈文强前期进行了充分的准备,拍摄过程完全按照剧本,没有即兴演出),以及萧芳芳个人精彩的表演。电影并没有直接控诉男权或卖惨诉苦,而是用喜剧的方式委婉地展现女人的困境:其实无论在公司还是家庭,阿娥的表现不仅不逊于男人,甚至是被男人所依赖和需要;但面对赡养老人的巨大负担,尽管她喊着"我不会放弃工作,工作是我最大的快乐",还是退回了家庭领域。阿娥表露脆弱的时刻只有两次,一是在天台上思念起过世的婆婆,突然崩溃大哭着说"我好累,我坚持不住了",另一次是见证邻居霞姨与丈夫的深情诀别。所有矛盾的解决最终依赖一个偶然——实际是编剧的强行设定——即公公心脏病去世,大家都获

[1] "男人也可以是师奶。有的男人从深水埗(九龙的一个棚户区)跑到铜锣湾(港岛的一个购物中心区),就只为买更便宜的厕纸,就像《女人,四十。》里的萧芳芳。或许师奶不是一个人,而是一种特质、一种特性。"转引自何式凝、[加]曾家达:《情欲、伦理与权力:香港两性问题研究报告》,北京:中国社会科学出版社,2012年,第131页。

得了解脱,这其实是为了统一喜剧基调、未免天真的想象性解决。如果放在现实中,我们不难推想,公公的状况会不会导致"久病床前无孝子"?阿娥还能否回到工作岗位?夫妻的感情是否将产生裂痕?生活的真相或许要残酷得多。所以,电影虽然是欢笑多于哀愁,但这是怎样的喜感呢?它不是古诗词中"以乐境写哀情"的对比,而是每一个笑点自身其实就是心酸和无奈,一个热热闹闹的故事之下恰是生活艰辛而苍凉的底色。《女人,四十。》的女性主义不是激烈的控诉,而是让我们看到,平日里那些被轻视、被取笑的师奶们,她们看似庸庸碌碌、无足轻重的生活,其实从来没有容易过——这也算是一种柔和的批判吧。

这样一部没有激烈情节、耸动元素的剧情片,上座率和票房都取得了巨大的成功。港媒亦不将其视作曲高和寡的艺术大作,称其为"动人的娱乐片"。

一直觉得多数香港商业片不是正式娱乐片,而是街头卖武、卖唱、卖魔术、卖笑、卖肉,或由真人扮演猴子演马戏。应该有巧妙的戏剧处理,又有真情实感,令人看得投入,既趣怪又感动,看完还觉得舒服和安慰,才是理想的娱乐(好的艺术则更深、更奇、更高,未必雅俗共赏)。

《女人,四十。》……把本来烦闷的中年师奶与痴呆老翁拍得妙趣横生,活泼紧凑,娱乐性丰富。而且充满亲切感和现实感,令男女老少都看得投入,成为一部"家家户户"的电影……

早期不少港片能把家家户户的现实问题拍出通俗娱乐性,但这种正宗主流戏路早已"失传"……1

1 《动人的娱乐片〈女人,四十。〉有吸引力》,《明报》,1995年5月9日。

这令我们看到许鞍华电影和整个香港电影一个重要特点——从不完全脱离可看性，也令我们重新反思商业电影和艺术电影的分界。

《天水围的日与夜》则是许鞍华另一个项目的意外副产品。在"空间"一章中我们曾经介绍过天水围新市镇的性质，许鞍华一早本想拍摄2004年发生的灭门惨案，但计划被中途叫停，于是转而拍摄另一个早在2000年就收到的剧本，把师奶和阿婆的平淡故事放在天水围的背景下。主人公贵姐（鲍起静饰）是一个大家庭的长女，早年辍学工作供弟弟读书；如今弟弟们都事业有成，她还在超市打工，住天水围公屋，丧偶之后一人拉扯着读中学的儿子；贵姐母亲生病住院，但她一直忙于工作无暇看望，反倒结识了新搬来的独居老人，通过一件件小事建立起深厚的情谊。

在师奶特征的塑造上，这部电影与《女人，四十。》有一些相似之处，但差异更是毋庸赘言：除了人物关系不同，《天水围的日与夜》给观众最大的感受应该就是"平淡之中见真情"！影片并没有采取喜剧或精心编织的情节剧的方式，甚至反高潮、反情节，只是从容写实，截取——当然亦是创作者另一种精心的选择和构建——生活中细微朴素的片段，让戏剧性、情感和深意"自然"地流露出来。许鞍华自陈，对于现实主义，她走过了一段漫长的追索道路：《女人，四十。》是表达对现实的关切；《男人四十》就更加写实，达到了彼时令自己满意的一个高度；而学习杨德昌、侯孝贤则是她一直努力的功课，许鞍华惊叹于"为什么他们那么靠近生活"、能够"拍一些很闷的事情，却有一种张力呢"，学了20年，到《天水围的日与夜》才敢说有了成果——"那种结构是没有故事的……就是情绪的轻重与涨落……不用通过故事而给你情绪。"（邝保威，317—318）其实，这种平淡、写实的"生活"非但不是流水账，相反却有着

别出心裁的设计,许鞍华说:

> 人人都说剧本太淡,什么也没有。但我自己则很记得第一次看到这个剧本的感觉,就是一直都不知道即将发生什么,时时都猜错。例如一开始你会以为那位母亲是被她有钱弟妹欺负,但原来不是,她才是家庭中最大的功臣,最受尊重。然后我会以为那个儿子很顽劣,但原来他才是最乖。我以为Miss徐跟那个儿子之间有爱情存在,但原来没有。我以为那个婆婆会死,但原来是第二个角色死。整个故事不是想当然的,所以我觉得这出戏其实不闷的原因,恰恰是因为观众不断猜错,因猜不到而出乎意料,所以才不会觉得闷。(邝保威,234)

电影让观众在以往情节剧和类型片里建立起来的、对于矛盾冲突的"套路"和期待一再落空,而这恰恰是此番"写实"的意义所在。它有点像海明威小说的"冰山理论"——通过中立节制地描写冰山在海面上十分之一的可见部分,来暗示出另外那十分之九,即读者可以"脑补"的各种可能的故事整体以及进一步得出其思想内涵。昆德拉也力赞这种小说美学:不提供确切的人生图式,不传递单一的道德判断和价值取向,而是注重呈现初始的人生境遇,呈现原生故事,正是这种原生情境中蕴含了生活本来固有的复杂性、相对性和诸种可能性,仿佛不经过任何主观色彩浓烈的转述者,只有生活自己在呈现自己[1]。譬如我们看到儿子懒洋洋地过暑假、与贵姐没话说,贵姐与弟妹贫富悬殊又不去照看老母,就会猜想这个家庭矛盾重重;然而这只是冰山一角罢了,如果我们在地铁里看到母

[1] 参见吴晓东.《从卡夫卡到昆德拉》,北京:生活·读书·新知三联书店,2003年,138—140页。

子二人各自玩着手机,又从何判断他们的关系究竟好不好呢?儿子张家安只是一个普普通通的大男孩,爱睡懒觉打游戏,也知道努力上进体贴母亲;贵姐不去照顾母亲,只是简单因为母亲病得不太严重,而且有家安和其他人照顾,对她来说,更要紧的是工作赚钱——这些事件和情感没有大起大落,恰如很多平凡家庭的实际。然而这些质朴的片段,不需要诉诸言语,也不依靠狗血剧情,自然蕴含着家人邻居之间浓浓的温情:譬如在整部电影中,两个舅舅的家庭似乎高高在上,但是结尾时舅舅表示出钱支持家安的学业,说明他们其实不曾忘记贵姐的付出,也可见贫富悬殊的兄弟姐妹之间,完全可以平等体面地来往,关键时刻又不乏深厚情感和实实在在的支援,最后也给观众一个乐观的期待。电影通过有意的"平淡"、通过种种"反套路"的方式来呈现生活本来该有的样子,其实是以否定之否定的方式令人再度看见朴素现实中被忽视的部分,令人重新审视和品味这些"原初情境"所蕴藏的深厚意义和情感,令人恢复和刷新对生活的理解和感知。

老　人

老年人,在香港惯用的表述中被称为"长者"。他们的生存状态在流行文化中并非高度可见,但却是香港社会不可忽视的一大重要群体。养老,也是政府和整个社会都高度关注、必须妥善处理的重要议题。作为资本主义,特别是新自由主义的标杆,香港过去是典型的低税收低福利城市,住房、能源、交通、通讯甚至在教育和医疗领域,很大部分都交给自由市场;在公共建设和社会福利方面,政府覆盖不到的地方,就只能靠慈善机构和公益团体来调节和

补足。至于养老,以往政府没有任何法定和公共的保险、退休工资或养老金制度,也没有明确的退休年限。原则上,一日不工作就一日无收入,可以说是严酷无情版的"不劳动者不得食"。尽管有些公司会为雇员提供退休金方案,尽管也有社会保障网提供的"综援"、廉价的医疗交通等服务,但是香港人若想有一个从容体面的晚年生活,还是主要依靠年轻时候的储蓄、投资理财和商业保险等来提前规划。我们也很容易看到,今时今日,还有很多白发苍苍的老人在各个岗位上工作。

从经济起飞的60年代到成熟稳健的90年代,从战后的移民潮和婴儿潮到步入老龄化社会,香港的经济政策也从新自由主义转向越来越多地考虑公共福利。1971年香港开始实行公共援助计划,1993年升级为《综合社会保障援助计划》(简称"综援"),为年老、伤残、患病、失业等低收入群体提供了一份最低水平的福利保障,相当于内地的"低保"。但这还远远不能应对越来越多的弱势群体和老年人:1991年政府成立"退休保障工作小组",进一步推进这方面的制度建设,然而在回归前后,三百万劳动人口中只有三分之一拥有退休保障。回归后的1998年9月,经过多年研究和反复辩论,香港特区政府成立了强制性公积金计划管理局(简称"积金局",这项计划简称"强积金"),为市民提供退休保障计划。顾名思义,强积金就是一项全局性、强制性的政策。当然,缴纳多少、如何缴纳有很多具体方案可供选择,但归根结底,退休保障不再是某些单位和个人自行选择参加与否的游戏,而是社会每一份子都必须加入。乍看上去,这与香港长期以来信奉的自由主义理念不太相符,加上具体实施中出现了不少问题,引发了社会上大量的争议甚至反对;然而,自由主义作为一种意识形态亦非理所应当、永世长存,香港的经济发展和社会结构也决定了政府必将越来越多

地考虑养老问题;强积金虽然有诸多不足,但是从长远的眼光看,对于解决老龄化和公共资源匮乏的问题,它仍有重要意义。在为数不多的关于老人的电影中,我们更是可以看到社会中层和底层老人的诸多困境。

许鞍华早在《女人,四十。》中就有此关注:尽管主人公是中年女性,但是她的任务是照顾老人;另一方面,电影还设置了一条副线,即身患癌症的霞姨与她瘫痪健忘的丈夫,他们是比阿娥年纪更长的一代。赡养老人,固然在大部分时候都是家庭内部的事宜;然而当老人情况特殊,家人没有精力和财力去赡养时,又当如何呢?电影展现了两种可能的社会辅助方案。一是社区的老人中心,这是由政府(也可能是慈善业)支持的部门,有社工来照顾老人饮食、安全、医疗、娱乐等事务。但他们的服务只能局限在工作时间,并且只是非常基础的照看,对于阿娥公公这种严重的阿尔茨海默患者就无能为力。另一个选择是私人的养老院。阿娥这样的工薪家庭只能选择较低的档次——逼仄、杂乱,还有虐待老人之嫌,在那里老人的生存虽然可以保证,但是要论尊严与情感就太过奢侈。阿娥的邻居霞姨则自己照顾丈夫,相濡以沫,同病相怜。电影虽然没有很多篇幅去展开,但是我们也可以推想,霞姨同样年老体弱,身患癌症,独自照顾她的瘫痪、失忆还乱发脾气的丈夫,她的辛苦比阿娥更甚!在每日苦役般生活里,霞姐唯一的放松娱乐就是和邻居们一起唱唱粤曲,那个贯穿影片前后的唱段正是在点题"休涕泪,莫愁烦,人生如朝露",也恰如公公临死前说的"你知不知道人生是什么啊?人生是很过瘾的"——人生,那么漫长,那么复杂,是喜是悲,是苦是甜,无法一言蔽之,但无论如何,经历这一切,仍然值得。也许,对于不可避免的凄凉晚景,我们只能把它当作人生的一部分来接受吧。

《天水围的日与夜》的梁老太是一个独居老人。起初她显得有些冷漠,对外人怀有戒心,是贵姐的真诚热情打开了梁老太的心扉,她的生活状态和人生故事也逐渐铺展在观众眼前。许鞍华再次拿出了丰富而扎实的细节——甚至只有操持家事的人才能看出导演设计和演员表演的精准并为之击节:一个人的饭要怎么做?老人只买"十蚊牛肉",中午和菜心合炒,晚上用剩下的牛肉加入新的蔬菜再热一次;特惠价家庭装的油要怎么买?这是独居者才有的困扰,因此贵姐的出手相助才显得既不突兀而又分外贴心,也是师奶们所共享的生活智慧[1];至于梁老太厨房灯泡坏了,她个子矮没法换,竟然用手电筒照明坚持了好长时间——这个细节是许鞍华从报纸新闻上看来的真人真事。比经济拮据更加难过的是孤独寂寞,电影开始只是展现老人买菜烧饭,然后呆呆地坐着,躺着,一转眼就从中午到了下午,下午到了晚上,没有任何的交流和娱乐,我们很难想象老人是怎样度过一天又一天。她好不容易碰到特价处理的电视,又因不愿付几十块的搬运费而差点作罢;直到张家安帮她搬到家、调好台、又换了灯泡,梁老太才露出笑容。

原来梁老太女儿早逝,女婿再娶,唯一的外孙跟着父亲进入了新的家庭,令她思念不已却难得一见。随着这对邻居日渐亲密,梁老太多少把对于女儿和外孙的感情投射到贵姐和家安身上。她并不富裕却拿出上好的冬菇回馈贵姐母子的善意,贵姐也立刻理解了老人的心意和自尊;冬菇虽不贵重,但是家安吃得开心,贵姐和梁老太就更是欣慰——这趟"送礼"的实惠和两个女人之间的心思,只有同为平民阶层、同为师奶才能够体会。等到有机会去看外孙,平日里万般节省的梁老太竟然一出手就买了好几件金饰,结果

[1] 参见孙尉翔,https://movie.douban.com/review/1981231/,2009-04-22。

连小孩的面也没有见到,礼物也被拒绝。在贵姐陪同她返程的大巴上,老人怅然若失,干脆把首饰都送了贵姐(当然贵姐贴心地收下来说"帮她保管"),还赌咒发誓要保佑家安"生生性性"(懂事)、学业有成。这大概是除了贵姐怀念亡夫之外,全片最心酸的时刻,一个孤寡老人的卑微、脆弱和失望在寥寥数语和难堪的沉默中被揭示得淋漓尽致。不过,电影还是给了观众一个光明的尾巴——贵姐母子和梁老太其乐融融地过中秋——这大概也延续了"人生是很过瘾的"基调,电影和真实生活一样,总是峰回路转,悲喜交加。当然光明不能遮蔽问题,温情也不能抵消困苦,但这些美好的情感还是值得珍惜,也令生活继续。

在《女人,四十。》中,许鞍华已经开始关注养老问题,并拍摄了少量老人院的戏份;2012年,或许是导演也来到了这样的年纪,在人生的下半场,衰老和死亡是无法回避且必须深思的问题。《桃姐》就反映了一名女佣钟春桃(叶德娴饰)中风后在养老院的故事。在此我们不妨宕开一笔——桃姐的仆人身份也与香港一段特殊的历史有关。桃姐与Roger(刘德华饰)是佣人与"少爷"的关系。尽管随后观众会逐渐了解到Roger的善良品性,但一开始他衣来伸手、饭来张口的态度确实有些傲慢,而七十多岁的桃姐的服侍也实在过于卑微,这种卑微更是体现在后面她对太太、对主人一家的态度。在现代社会,雇主和保姆这样的关系似乎显得不太平等也缺乏尊重。从影片的细节中我们得知:桃姐从十三岁起在Roger家做工,已经超过六十年;年轻的照片和Roger同学的口述都证明了她喜欢穿白衫黑裤的佣人装,一条麻花辫,永远那么干净、爽利;这个故事的真人原型也是出生后即被人收养,不久养父母也无力抚养,将其送到大户人家做女佣。这其实就是粤港地区所称的"妹仔",亦即中国封建时代流传下来的"蓄婢制度"。在旧社会,穷人

家庭会把养活不起的女孩卖给富裕人家,这个女孩就成了富人家的妹仔。妹仔的基本职责是操持家务,作为主人家庭的一员,她的劳动往往没有明确的报酬;妹仔很可能被男主人侵犯、充当侍妾,或是再度买卖;成年后的妹仔或许可以结婚并获得自由身,但结婚也要服从主人的安排——理论上妹仔相当于主人的私有财产,即"女奴",命运全由主人控制。英国殖民者认为这是违背人道主义精神的原始奴隶制,也践踏了妇女的尊严,所以自占领香港起就一直反对蓄婢。不过面对华人社会的传统和惯性,直到1923年,港英政府出台的《家庭女役则例》才永久终结了妹仔制度(区志坚,86—90)。当然,我们无从考证桃姐的真实履历与妹仔制度有否重叠,但很明显,桃姐即便不是妹仔也至少是这一"传统"的延续。她服务了Roger家五代人,终身未婚,恪守旧式的主仆伦理,甚至在观众看来都卑微得过分,不过好在主仆都是善良的人,规矩礼仪是一回事,但双方在生活中积累起来的真情实感,早已超越了身份的教条。

桃姐与Roger的老少搭档是电影中常见的一种模式。性别、出身、价值观迥异的两代人由于某种契机而相识相处,开始往往是隔阂与误解,甚至不乏激烈冲突和密集笑料,但最终双方互相理解,建立起亲密的情谊,各自亦都获得了某种改变与成长。Roger起初是一个养尊处优的少爷,直到桃姐中风后才不得不适应家务自理的日子,也醒悟到他习惯到不自知的这些服务其实是生活不可或缺的一部分。Roger和桃姐,照顾与被照顾的身份陡然调转。Roger开始重新理解桃姐所经历的生活和情感,养老院的人生百态也令他认真思考人生的意义。到了后面,Roger已经非常自然而亲密地与桃姐相处,尽可能地陪伴和照顾,让"母亲"见证"儿子"事业有成的骄傲时刻,送完桃姐的最后一程。

除了老少之间的亲密互动,电影颇具现实意义的地方,莫过于对老人院生活的质朴呈现。香港自90年代起开始进入老龄化社会,深水埗林立的老人院、Roger与院长的对谈都充分印证这个严峻的事实。相比《女人,四十。》,桃姐入住的起码是一家中档偏上的养老院,而且靠Roger的熟人优惠,住进了单人隔间。虽然硬件设施和软件服务都没得挑剔,但银幕上的养老院生活恐怕仍令观众感到震撼、不适和唏嘘。这里是衰老和死亡盘踞之地,放眼望去,都是步履蹒跚乃至瘫痪在床的老人;他们会流口水、掉饭粒和拿错假牙,会因为病痛和寂寞而半夜哭喊;不时有人死去,而活着的人也仿佛是被遗弃在这里等死。养老院也汇聚了世间百态:老母亲心心念念都是儿子,但出钱和探望的全是女儿,女儿总是气恼和抱怨母亲的偏心,却始终放不下这一份爱与责任;老人院不仅住老人,还有靠透析维持生命的中年女子梅姑,随着病情恶化,现有的医疗设施已不能满足,她黯然搬离,没人知道她的下一站在哪里;老人院的主任蔡姑娘(秦海璐饰)来自内地,其他身世背景一概阙如,大年三十她陪着几个没有家人来接的老人过年,当桃姐问起"你家人呢",蔡姑娘略不自然地调整了一下坐姿,继续盯着电视嗑着瓜子,不发一语——这是多么精彩而富有深意的留白!当然,老人院不能总是一片颓唐,坚叔(秦沛饰)就扮演了开心果的角色,他喜欢跳舞打牌,热情地带动大家发展兴趣爱好,还一度想追求桃姐。坚叔的"人老心不老"其实还有另外一面:三不五时就要去嫖娼,甚至多次向院友和家属骗钱。影片触及了老年人对于亲密关系和性爱的需求这一敏感问题,尽管是以略带喜感的方式。坚叔的举动固然很不光彩,但一世规矩的桃姐也在长期相处中理解了周围这些老人,"让他骗吧,他还能骗几次呢"——不是非黑即白的道德判断,而是洞悉了世态人情的复杂之后,才能达到的同情和包

容;同情每个人或许说不出口的需求和难处,包容人性的瑕疵和错误;毕竟,在生命临近终结时,许多曾经执着的东西,应该都可以谅解了吧。

港　女

何为港女？在近几年来的网络上,最有代表性的莫过于两条新闻。第一条是2017年初TVB的一档节目中,一位22岁的香港姑娘面对镜头直接宣布"男生表达爱的方式是买楼","有楼先会嫁,2 000尺是最基本的"(相当于200平方米),最厉害就是这句引发无数争议的名言——"有楼,才有高潮！"第二条新闻则更加久远一点。2013年,社交媒体上流传着一段非正式拍摄的视频:深夜街头一对情侣吵架,女生连抽了男生14个耳光,而男生还跪在地上苦苦哀求,女生因此得名"14巴港女"。这两条新闻共同呈现出一个既矛盾又统一的港女形象:一方面,港女被认为精明、势利、拜金甚至自己就是"直男癌",在巨大的生活压力面前,有些女孩完全认可并充分利用男性指派给女性的"性别特质",通过美貌换取财富,通过婚姻实现阶层越迁;但另一方面,港女在更早一些的定义里不乏独立自强的正面意义,又进一步夸大为霸道和强势,"14巴港女"体现的正是这一面,甚至"有房有高潮"的女生,她的依附性恰恰是以极具野心和攻击性的方式表现出来的——坚定目标,审时度势,主动出击,从未感到不好意思。

港女的独立、强势以及一系列更加矛盾和微妙的特质,离不开香港女性在十九二十世纪中同成长进步以及社会地位的提升。开埠之初,很多难民、贫民和苦力来港,他们大多是单身男性,有娶妻成

家的需求;因此有些不法之徒诱骗妇人和幼女,或卖作妻妾,或逼良为娼。面对猖獗的人口贩卖,1878年港英政府成立保良局,打击人贩子,解救和安置妇女儿童,如今演变为一个提供教育、康乐、养老和家庭服务的公共机构。这是公权力对于妇女儿童首次予以关注和支援。再后来政府废除妹仔制度,进一步保障了女性的自由、尊严和人格独立。时至今日,香港女性的社会地位已经大幅改观,几乎和男性平分秋色:根据2017年的数据,香港有393万女性,占总人口的52%,劳动参与率为50.8%,比男性还高出1.6个百分点——已然撑起半边天;大学里女生占比高达54.3%,律师会计行业也接近半数,私企中三成管理人员是女性,政府部门处长级以上有1/3由女性担任,而在上世纪80年代这个比例仅为5%[1];在婚姻领域,2015年香港未婚女性有92.64万,女性初婚年龄中位数为29.3岁(男性31.2岁),这一年结婚宗数也创下2009年以来的新低[2]。可以说在整个亚洲,香港的性别平等状况都处在领先地位,女性的独立和强势已经成为社会的常态。

 前文说过,许鞍华镜头下的师奶也是有一份工作的。阿娥的高光表现自不必说;贵姐更是小小年纪就进入工厂,赚钱供弟弟读书——许鞍华专门在电影中插入了很多真实的历史照片,都是六七十年代的"工厂妹"的工作场景,这些普普通通的劳动妇女才是为小家、也为香港这个大家默默奉献的英雄。她们都是自立自强的香港女性的优秀代表。在娱乐圈,梅艳芳被称为"香港的女儿",因为她自小登台卖唱,补贴家计,不断拼搏,终成一代巨星,她的个人奋斗恰可比拟全体港人胼手胝足、将小岛打造成"东方之珠"的

[1] 大洋网—广州日报:http://gd.sina.com.cn/news/ga/2017-02-23/detail-ifyavvsk2765322.shtml,2017-02-23。

[2] 亚太日报:http://www.sohu.com/a/108240038_125484,2016-07-29。

狮子山精神。今时今日,公认的当代港女代言人则是郑秀文、杨千嬅两大天后。她们的许多音乐和电影作品都在反复强化同一类艺术形象,这一形象也与她们自身的经历和气质有某种契合,最后人戏合一,形成了一个饱满的"港女人设"。

郑秀文的港女电影代表作包括《夏日么么茶》《孤男寡女》及其姊妹篇《瘦身男女》《嫁个有钱人》等。她的银幕形象正是粤语中典型的"大头虾",类似北方方言的"傻大姐",形容一个人粗枝大叶、莽莽撞撞,说起来又多少带点可爱、宠溺之意。大头虾有时是职业女性,譬如《夏日里的么么茶》里是精英人士,《孤男寡女》里则是职场白丁;有时也无关工作,譬如《嫁个有钱人》和《我左眼见到鬼》中貌似拜金实则追求真爱的姑娘……这些角色不论在事业上是强是弱,在情感领域依然相当保守,都在焦灼地追求着一个完美先生和一段浪漫爱情。职场上的成功,无非只是反衬女强人在感情中的孤寂——事业再好,缺乏爱情的女人都是不完整的;而那些职场底层忙忙碌碌、总是犯错、受人欺负的形象,更是凸显女性身受的双重压迫——一方面要独立自主、拼命工作,另一方面艰辛忙碌又更加剥夺了她恋爱的机会,令人身心俱疲,倍感孤单。当然,电影总会给出想象性的和解,总是"傻人有傻福"、爱情事业双丰收的 Happy Ending。郑秀文式港女的分裂和矛盾,充分体现了香港女性(内地亦然)发展到某个阶段的特征:在实际的社会生产劳动中,女人的知识、能力、经济收入甚至权力都与男人越来越接近;但在意识形态领域,就连很多女人也仍然囿于传统的性别观念,将爱情、婚姻和家庭视为自己最终和最重要的价值尺。这也造成了女性在工作和情感两边都有很高的期待,又因难以达成或平衡本身而陷入痛苦。其实可以说,将女性归为"私人、感性、家庭领域"的传统价值观似乎更占上风,在职场白领的包装之下,银

幕港女不变的主题还是谈一段童话恋爱。

世纪之交那几年,郑秀文在内地有不少粉丝,上述影片也以VCD的方式广为流传;然而,或许因为传播程度还是比不上互联网更加发达的时代,又或许是当时的城市中产在数量和生存状态上尚未能与香港文化共鸣,郑秀文的电影并没有被观众从港女、女性、都市人的角度来讨论和铭记。事业稍晚于郑秀文的港女接班代言人是杨千嬅。在早期的电影《新扎师妹》和脍炙人口的歌曲《勇》《野孩子》《飞女正传》《烈女》中,她不仅有大头虾的一面,更是塑造了在感情里勇猛坚强、不惧受伤、带着男子气的大女人形象。2010年的《志明与春娇》原本是只面对本土市场的低成本文艺片,却受到一部分内地港片粉丝的热捧。随后导演彭浩翔北上,两部续集都在内地上映,小众变大众,三部曲成为许多内地的白领、中产和文艺青年的心头好,杨千嬅的港女形象也比歌曲中和"方丽娟"(《新扎师妹》中的角色)时期更加细腻和立体。《志明与春娇》不像郑秀文电影那样以情节剧的方式描述职场与恋爱,不依赖接二连三的冲突和巧合,也没有过于理想化的童话爱情结局,而是更加细致入微地刻画熟男熟女的恋爱心理。如果内地观众真的有所共鸣,能够将张志明余春娇提炼为港男港女甚至更普遍的当代大龄青年的典型,将两人的关系理解为一种都市爱情的代表,这大概也证明了内地年轻人也达到了相似的状态和体验。

《志明与春娇》又可以称为"禁烟时期的爱情"(英文名 Love in a Puff)。2007年起,香港实行了加强版的禁烟条例,规定所有室内的公共场所和部分室外区域严禁吸烟,并在后续几年里多次上调烟草税——影片中志明春娇赶在涨税前夜疯狂囤货,就是烟民对税收的真实反应。在这样的背景下,吸烟者只能在工作间歇跑到户外许可的地方过一下烟瘾,这反倒促成了一种新的社交机会。

在电影的伪纪录片镜头下,志明的同事"公公"面对"导演"的镜头表示:过去只能认识同公司的人,现在借着吸烟之机可以结识其他公司的——主要是女人……广告公司的张志明和化妆品店售货员余春娇,就是在后巷吸烟而相识,当时志明刚刚失恋,春娇有一个同居多年的男友,但感情实际上处在疲沓无味的阶段。从偶然相识到确定恋爱,一切只发生在短短的七天里。

这段关系显然不是什么轰轰烈烈、至死不渝的浪漫纯爱,毋宁说更贴近都市男女的真实状态和现实考量。有女权主义倾向的观众和评论家经常批评彭浩翔,认为他的女性角色有物化和刻板印象之嫌,总是呈现感情关系的丑陋庸俗的一面;而许多直男,特别是宅男,倒可能从彭浩翔电影的恶趣味和鬼心思中得到乐趣。在彭浩翔的电影里,爱情是什么呢?大概包括一些表面好感,一些性欲冲动,有对稳定关系的向往,也有三心二意的算计。男人大约都是欲望动物,改不了偷腥本性,女性则围追堵截、要求忠诚,但就在你追我逃的游戏中,双方出于依恋、责任以及习俗惯性的规约,仍然维持了一种微妙的稳定和平衡。所以彭浩翔极尽调侃讽刺之能事,去消解爱情的高尚纯洁,但又不否认亲密关系的积极意义。所以志明与春娇的故事才能引导观众建立认同,引发观众的喜爱和共鸣。

余春娇首先在伪纪录片中就自认港女,讲述了自己的吸烟故事亦是初恋故事:她因暗恋一个男孩而学他吸烟,有一天男孩表示遇到了心仪的女孩,要为她戒烟,春娇藏起自己的失落,"要发挥港女应有的形象",大方地恭喜他,可抽烟的习惯一直留到现在——"他找到了戒烟的理由,但是我没有。"很明显,港女的第一层含义就是自信、刚强、有气场,但它也成为一种精神的假面,遮蔽了女性的脆弱、敏感和真实诉求。第二,春娇的生活状态也很具有代表

性:有一份不错的工作,或许也有稳定的关系,迟迟没有进入婚姻——经济独立允许她继续单身,但也可能是这份感情并不令人满意。第三便是港女和港男交往的套路和心机。电影通篇没有一句"喜欢""钟意""我爱你",而是通过许多细节暗示两人感情的轨迹。第一天,春娇得知志明被女友劈腿。第二天,两人聊起UFO,春娇调侃志明"是不是要抄我牌"(借机要电话),这实在是以攻为守和欲拒还迎,将自己的真实想法用玩笑表达,就仿佛取消了男女关系的可能性似的。但所谓"姣婆遇着脂粉客",恰恰证明两人都动机不纯:处在志明春娇的年纪和感情状态,多带一丝亲密感的暗示和试探,其实都是奔着交往——哪怕未言明是认真的关系还是性爱伙伴——而去的。第三天,两个人从各自的饭局开溜,闲聊中更见好感。第四天,春娇与男友分手,与志明在酒店过夜,那句暖心的"有些事不用一夜做完,我们又不赶时间"令春娇相信,志明不是泡妞而是要认真谈一场恋爱。所以第五、第六天,两人开始了你追我逃的拉锯:春娇跟志明商量手机转台(转到同一家通讯公司以减免费用);但志明感觉不妙,认为这是女人急着绑住男人的信号;春娇也随即后悔自己的冒进;两人互相怀疑对方的诚意。矛盾最终在第七天解开,港女放下伪装,承认自己年纪大、玩不起猜测和等待的游戏、希望志明表态,而志明其实早在第三天就发出了爱的暗号——这场都市七日速食爱情,虽然包含着欲望和现实考量,但绕来绕去也算是做到了坦诚相对,收获了美好结局。

同郑秀文的银幕形象类似,杨千嬅的形象也是既现代又传统,既强大又脆弱,经济独立之余,感情上仍有对于稳定关系的强烈需求。但不同的是,港女余春娇要真实许多,她不是将幻想的爱情作为一劳永逸的救赎,而是在忙碌的生活和复杂的关系中,小心地、有限度地、又十分努力地安放自己的浪漫、软弱和安全感。这不仅

是港女,也是很多现代女性共同的境遇和心态。

性 工 作 者

不论古今中外,性产业存在的时间与人类的历史一样漫长,可以说是真正的"屡禁不止"。虽然它绝对不值得鼓励,但对于这一现象和这部分人群,简单粗暴的排斥打压,也会模糊问题的重点,错失解决的契机。性工作不仅是性别理论研究,也是法律和社会学领域的重要议题;它涉及人们对于性活动本质的理解(特别是与道德的关系),尤其对于女性一方,还关乎身体自主和情欲自主的问题;相对于上世纪主流的启蒙主义女性主义,从20世纪末到今天,如何理解性产业和性工作者,成了女权阵营一次严重的分裂。

香港的性产业自开埠之后逐渐兴起。起初,延续着华人社会的传统,色情行业处于人们心照和默许的法外之地,譬如《胭脂扣》中多次提到的石塘咀,1930年代以前,那里聚集着大量的青楼妓馆,相当于今天的红灯区。1932年,港英政府出台禁娼法令,妓院大量关门,但性的交易不可能禁绝——既然不能再明目张胆地以华人"习俗""传统"自居,那就转入地下或采取柔性和间接的方式。彼时,香港作为华洋杂处的殖民地,性产业除了面向本土社会,还掺入了许多"异国情调"。1957年,理查德·梅森(Richard Mason)出版了长篇小说《苏丝黄的世界》,讲述英国画家与香港妓女的爱情故事,1960年很快被好莱坞拍成同名电影。不过在"可歌可泣"的爱情表象下,批评家们却认为它充满了殖民主义色彩,在白人男性的眼光投射下,华人妓女呈现出一系列不出所料的刻板特质,完全在迎合西方男子的想象;而两人的关系,也恰似西方与

东方令人不适的隐喻。有趣的是,事关香港的主体性、中西关系和陆港关系,电影《甜蜜蜜》又一次与"苏丝黄"互文,亦在两部电影、电影与现实之间制造出多层次的指涉:黎小军的姑妈(也是妓女)后半生都回味着与影星威廉·荷顿的一次邂逅——后者正是来港拍摄此片,故事中邂逅香港妓女的男主角。苏丝黄们不是在妓院开张营业的妓女,而是活跃在码头、酒吧和餐馆中,以服务员、舞女、陪酒女的身份,与外国的官员、商人、士兵和水手交往。有些是一次交易和短期关系,也有作为情妇或恋爱中的男女朋友。在这种状况下,性与金钱固然是最重要的尺度,但大量的感情因素亦掺入其中。

随着香港经济起飞,80年代是歌厅舞厅夜总会的花花世界,许多娱乐场所都可能擦边,附带着不同程度的色情服务。《古惑仔》中十三妹"罩"的钵兰街,直到今日还是默认的红灯区。香港还有一条特别的法律——不是认可色情业,但实际上给一种经营方式开了方便之门:任何处所由超过二人主要用以卖淫用途即可被视为"卖淫场所",任何人管理、出租、或租赁卖淫场所都可被检控。这本是一条禁止有规模有组织卖淫的法令,然而性工作者正好钻了"两人"的空子,一间楼宇单位只进驻一名妓女,甚至还能公开散发极富暗示意味的广告,警察却无可奈何——这就是香港特色的"一楼一凤",实际上许多"凤姐""凤姑"并非真的自由经营,她们背后依然有"妈咪"牵线组织甚至有黑社会的控制。进入21世纪,性产业也搭上了信息时代的高速公路,出现了"电召"或是运用各种社交软件联系"业务",许多相亲交友APP可能转为一夜情神器,又会进一步掺入色情交易。近年来,由于香港阶层固化、生活压力大、青少年受拜金主义侵染以及日本文化影响等多方面的原因,援助交际成为新的社会现象,《囡囡》《雏妓》都是反映援交少

女的电影。援交是指十几二十岁的女孩为获取金钱而与年长富有的男性约会，建立或长或短的浪漫关系。有的时候，援交活动甚至未必关于性，也可能只是温情和陪伴。它是一种更具模糊性和弹性的交往／交易方式，很难用硬性的法律来打击，只能从道德上引导和呼吁。

以性工作者为主角的港片不可谓少，重要作品如陈果的《榴莲飘飘》（2003）和邱礼涛的《性工作者十日谈》（2007）——后者的片名似乎还相当耸动。然而，两部与"性"密切相关的电影却完全没有性爱场面的噱头和猎奇的眼光，反倒类似社会学的纪录。前者讲述了燕子（秦海璐饰）在香港卖淫和返回东北老家后的琐碎故事。回归使得陆港往来更加宽松，燕子就是持30天双程证来港打工的"北姑"一员。在有限的时间里，她比所有人都更加勤力，每天接十几个客人，洗十几遍澡，手脚都脱了皮；她没去过香港任何景点，有时接到电话便奔赴下一个地点，忙得吃不上饭，只有在路过的后巷中舒展身体，回味戏曲演员的梦；她与内地同行们聊起故乡、家庭，抱怨香港人小气，还相约互相介绍客源……电影并没有呈现性爱，而是充分展现一个普通人打一份工的乏味和疲劳。《性工作者十日谈》亦是如此，它不是塑造单个人物而是描绘一组群像：北姑以"专业"的精神努力赚钱衣锦还乡；从良的妈咪被同性恋男友欺骗；做"凤姐"与站街的两姐妹互相扶持；男妓在与易装人妖的爱情中获得救赎；女大学生要维护妓权又与妓女群体格格不入——这些故事听上去都非常边缘和耸动，但都是他们生活中实实在在的矛盾和烦恼。概言之，两部关于性工作者的电影，都略过了"性"的刺激，展现"工作"的质朴，尽可能为这一群体祛神秘、祛污名，令观众了解到这一特殊群体与千千万万普通人一样普通的面貌。

2002年起,陈可辛、赵良骏和吴君如联手打造了《金鸡》三部曲,成为观众和研究者们持续关注的电影系列。影片讲述妓女阿金从20世纪80年代十几岁入行到21世纪第一个十年左右的故事,以小见大,既是个人命运的起伏、色情行业的行书案,也是一幅当代香港的浮世绘;阿金周围的姐妹、表哥,特别是各路嫖客亦都各具光彩,呈现出香港社会的众生相。与前面的例子不同,《金鸡》系列有许多"大尺度"的色情场景,固然有提高娱乐效果和吸引眼球的意图,但是这些性爱场面与其说是煽动欲望,不如说被整个影片的搞笑基调所中和了。电影的独到之处正是以通俗的故事和恶搞的手段,承载起一个有历史深度和怀旧温情的主题——大俗大雅的格调又恰似阿金本人的身份:从事着旁人来看低贱污浊的职业,却令观众感到单纯善良,充满人情味。不少评论指出,这一系列明显有着为"我城"写史的宏愿:它涵盖了1980地铁通车、82中英谈判、87股灾、97回归、98金融风暴、2003非典等历史事件。但本节既然讨论性工作者,就谈谈"妓女"作为主人公和叙述者的位置,及其意识形态隐喻。

　　若是将香港比作"金鸡",乍听起来似乎不太光彩,意义负面,但香港人又将其进行了一番转化,最终成为一个新自由主义意识形态里兼有奋进和犬儒的复杂形象。在许多大中华主义者——当年的南来文人和今天许多内地学者——看来,香港作为殖民地总是具有"汉奸""卧底""二奶""妓女"的性质:没有文化,没有身份,没有立场,可以效忠任何一方。本书并不赞同这种观点,但以妓女自喻,却是香港电影早就浮现出来的无意识症候,譬如前文提到的《胭脂扣》,香港学者对此也自嘲:"在众多可能的文化生产空间中,妓院成了见证过去历史的场所;在众多可能的文化生产者中,一个具有英雄典范、至死不渝的痴情妓女,则成了历史

的见证人。"[1]《金鸡》系列作为喜剧,依赖一个高度设定而又带有悖论的世界观:抹去性在文化和道德中的敏感复杂的内涵,只将其视为普通服务行业之一;然而它又不可能彻底"普通",许多笑点正是源于"性"这一私密情境被夸大公开的效果——本是为了搞笑的"性工作中立化的(不)可能性",竟与更加严肃的《性工作者十日谈》和妓权派女权主义理论不谋而合!有研究指出香港电影中对于杀手和妓女的中立化和专业化(差可类比医生、律师、会计这些专业人士)正是港式新自由主义的表现:漠视宏大叙事和价值判断,恪守法律和职业伦理,追求局部的专业化,崇尚个人奋斗而来的成功;这也正是陈冠中指出过的一代港人的特点,精明务实,利益至上,但缺乏对于历史政治的认识,缺乏对于原则性问题和远大理想的思考。可以说,香港就像这只金鸡:既然无法选择老板是谁,那就在给定的规则下兢兢业业,从挣扎求存到创造奇迹,亦铸成了一种拼搏励志的正面价值。

《金鸡》的前两部就是讲述阿金如何在天资欠奉又世道萧条的条件下,通过个人努力在色情行业出人头地。她的口号是"阿金努力,阿金揾到食",影片多次通过阿金的乐观上进和周围人的垂头丧气形成对比,鼓励角色亦是鼓励观众"工作艰难总好过悠悠闲闲"。阿金热情、专业、无微不至的服务态度,显然讽刺了香港服务行业一贯脸臭的状况。面对"北姑"的竞争和内地的崛起,"刘德华"在电视上大声呼吁,"今时今日这样的态度是不够的",衰落要从自己身上找原因,要更加努力才能把客人留在香港。电影其至专门为新自由主义"点题":一楼一凤被嫖客经济学教授(梁家辉饰)说成是"前店后厂,自资经济,自负盈亏,自力更生",流畅合辙

[1] 周蕾:《写在家国以外》,香港:牛津大学出版社,1995年,第51页。

然倒闭,个体经营反倒成了逆境重生的转机。然而在这里,用筚路蓝缕同舟共济的"狮子山精神"为新自由主义背书,构成了一种潜在的张力。影片中阿金的专业和努力从职业领域延伸出去,变成一种人与人之间互帮互助的温情,接客的场面都配上了《狮子山下》的背景音乐。考虑到前两部分别是在2002年——回归五周年首次爆发大游行——和非典过后的2003年上映,电影明显是要在世道衰败信心低落时为港人加油打气。

《金鸡SSS》却遭遇了许多负面评价,除了剧情变成了段子和明星的拼凑,更致命的是,电影少了过去的励志精神和浓浓人情味,虽然哥顿哥的故事仍有针砭时弊之意,但大部分篇幅都传递着赤裸裸的功利主义、金钱至上的态度。这种对于"做鸡"之"不古"的慨叹,恰如黑帮电影中"情义不再"的保守立场,但这不单单是一部电影立意偏差的问题,毋宁说是某些惯常的意识形态越来越不能自圆其说。将香港的经济奇迹解释为全体市民的精诚合作和个人的奋斗成功,在资本游戏中标榜道义人情,这无疑掩盖了巨大的结构性不平等;而今时今日,在香港遭遇越来越多的政治、经济和文化的困境和撕裂时,再一味号召人民抛弃纷争、团结一心、拼搏奋进就未免显得牵强可笑了。

同 性 恋

香港虽然是一座现代化、西方化的国际性都市,但在同性恋问题上一直颇为保守。香港同志运动可以追溯到1970年代,社会上发生多宗涉及公职人员的案件,一些校长、教师和公务员被身边人怀疑具有同性恋倾向并向有关部门投诉。1974年,一份意外泄漏

的警方名单显示,政府内的同性恋者将遭到清洗。当时许多同性恋者既要担心受到公权力的打压,亦要提防暴露身份被身边人敲诈勒索,甚至连基本的人身安全都难有保证。1980年,香港成立的法律改革委员会专设一个小组研讨关于同性恋的立法,调查显示香港有接近25万人的男同性恋群体,涵盖各个国籍和种族,但研讨的结果——1981年颁布的《侵害人身罪条例》还是规定,男性与男性的肛交行为,以及"严重猥亵"即男性间互相触摸生殖器,无论私人还是公共场合都属于刑事犯罪,将受到罚款至终身监禁的严惩。1991年,港英政府引入人权法案,成年男性之间自愿、私密的性行为才被非罪化。相比其他国家和地区,香港在上个世纪从没有过任何组织严密的同性恋团体,也没有大规模的争取平权的社会运动,同性恋长期处于被压抑和污名化的边缘地带。男同和女同的境遇又有所区别。简言之,根据很多性别理论的论述,在男权社会中,男同性恋由于损害了阳刚独立、进取征服的男性气质而被严厉打压,女同性恋则被视为弱者的结盟,因此被当作可以宽宥、然而更加边缘的存在。这种恐同情绪至今仍然没有消除。相比台湾,香港的同性恋电影仍然不算多,男同性恋影片就更是凤毛麟角——演员参与这样的电影会背负巨大压力;至于某些男艺人的性向,大家似乎早已根据长期的八卦而心照不宣,但断背流言仍然是艺人们避之不及的负面新闻,遑论出柜。香港第一部同性恋电影一般被追溯为1972年楚原导演的《爱奴》,不过它似乎是在异性恋男性视角下,将女同性恋呈现为一种情欲奇观,它的颠覆性和解放效力更多是在后知后觉的阐释中,其主观立意仍然是十分安全和符合主流价值的,而男同性恋情愫更是长期暧昧低回地流转于"兄弟情义"和喜剧里"娘娘腔"的刻板形象中。今时今日,香港同性恋电影仍然有一点阴盛阳衰,女同性恋电影有《自梳》《得闲炒

饭》《游园惊梦》《蝴蝶》等颇具代表性的作品,而严肃的男同性恋影片则有《春光乍泄》《美少年之恋》《愈快乐愈堕落》等——或许还要将《蓝宇》《霸王别姬》这样的"内地电影"计算在内。

张之亮导演的《自梳》(1997)是华语电影史上极为重要的女同性恋电影。"自梳女"是清代后期珠三角地区特有的女性文化:随着蚕丝业的兴起,大批女性可以经济独立,许多人不满于包办婚姻,便通过一番仪式,将未婚少女的发辫自行梳成已婚妇人的发髻,立誓终身不嫁。自梳女不等于女同性恋社群,而是按照地域行业结成的不婚女性互助组织;这是一种特定历史文化背景下的姐妹情谊(sisterhood),也是一种亲密关系,由于朝夕相处涉及身体欲望的解决,必然也有女同性恋的部分。电影采取倒叙,讲述了四十年代的广东顺德,贫家女子意欢(杨采妮饰)险些被父亲卖身抵债,幸得丝厂老板的姨太太玉环(刘嘉玲饰)出资相救;意欢为了躲避买卖婚姻,遂决定自梳,进入丝厂做工;阔太玉环表面风光,实则是丈夫的门面装饰和交易筹码,被"贿赂"给日本军官惨遭凌辱,失意时只有意欢陪伴在身边;后来意欢与青梅竹马的男友珠胎暗结,男人不愿负责,意欢自行堕胎差点丢了性命,为救意欢,玉环散尽积蓄,她们也终于坚定了对彼此的感情;然而好景不长,两人在战火中失散,再度重逢已是五十年后……电影只是借鉴了自梳女的背景,点出女性独立和结盟的时代条件,但并没有沦为民俗展演或是对这一群体投以情欲猎奇的眼光。意欢和玉环既不是"天生"的同性恋者,也不是由于自梳而相爱。从萍水相逢到相互怜惜,再到生死不渝,她们感情的每一步推进,明显来自男权的迫害:父亲卖女,丈夫献妻,连最纯真的初恋也抵不过礼教束缚;青楼出身的玉环早就看透了男性世界的暴虐与虚伪,意欢起初还抗拒玉环的表白,认为男女结合才是天经地义,在经历生死后终于对男人失望死心,决

定与玉环终生厮守。这也招致一种"厌男"的批评,即电影不是将女性的亲密关系和情欲导向视为天生或是自主选择的,而完全是对于男性迫害的应激反应;这样一来,影片貌似是为女性和女同性恋张目,实则弱化了女性的主体地位。当然,同性恋是先天还是后天,至今未有定论。电影只提供了一个侧面的反映,它对于男权的强烈控诉放在40年代的背景下也不算过火。更重要的是,电影还设置了一个今昔对比的维度,让"意欢"(实际是玉环)与陷入感情烦恼的现代女性阿慧对话,这就进一步削弱了性向议题,而凸显女性独立意识和情感选择的问题——不论同性恋还是异性恋,最重要的是有一颗不依附男人的强大内心;而不论是40年代的自梳女还是90年代的新女性,经济独立、地位提升后,情感上的成长却未必同步到来,女性自我意识的觉醒依然是漫长的事业。

同样上映于1997年的《春光乍泄》,不仅是华语电影圈,更是世界电影史中经典的同志电影。它似乎是一部横空出世、特立独行的影片,无论在同志电影还是香港电影的谱系中都有很多难以归类的特质。首先在导演方面,不似许多关注性别议题的导演本人即是女性或同志,王家卫并无这样的身份标签,《春光乍泄》是他仅有的一部聚焦性少数的电影,却令其摘得戛纳电影节最佳导演奖。其次,梁朝伟、张国荣两大主流当红明星(张在电影拍摄时尚未出柜)出演同性情侣,这在保守的华人世界实属难得,也许只有王家卫的号召力方可促成。1997年底金马奖和1998年金像奖的颁奖典礼,主持人都拿片中男男激情戏来调侃,当时张国荣已经出柜,有传言称评委会未将影帝授予张国荣理由竟然是"同性恋本色出演,不如梁朝伟扮演同性恋难度大"——足见当时华人娱乐圈对于同性恋的偏见!第三,也是这部电影之所为经典的最重要原因:毫不避讳地呈现同志情侣的生活,从柴米油盐到情欲性爱,却丝毫

不落入边缘、小众、猎奇和情色的窠臼,它与王家卫许许多多电影一样,其所展现的人物关系和情感状态完全是普适性的,能够令所有种族、性别和性向的人为之感动。

根据王家卫的自述,临近回归,他却想"出逃",所以这一次的电影创作是一个"远离"的过程:从香港到阿根廷,远离熟悉的地方;从异性恋到同性恋,远离惯常的爱情;从多人多线到单线直陈,远离以往的叙述模式。王家卫同样借鉴了类型片却拍出了完全反类型的成果:本来是公路片,结果这趟旅行从一开始就哪里也没有去,大部分时间都困在一间狭小的公寓里。关于此片的几种阐释角度均已在前文出现过:回归的隐喻,王家卫选择的空间,以及现代都市人的恋爱心理。从性别的角度看,许多评论都提到类似的观点,即《春光乍泄》之所以动人,不在于它是同性的爱情,而在于它是普遍的爱情。但如何理解这一"普遍"?除了电影用异国旅行的设定免除了社会禁忌带来的压抑,除了它展现了恋爱关系里共通的甜蜜、嫉妒、背叛和报复,本书认为它的"普遍"在于:将一系列男性和女性的刻板印象,随着具体情境和关系发展,参差分布在何宝荣、黎耀辉两人身上;这充分体现了朱迪斯·巴特勒(Judith Butler)的性别操演理论,在一对同性恋人身上打破了男/女的二元对立,又同时具有男—女关系的诸多特征,不仅呈现出一段鲜活热烈的爱情,也暗示了人的性向、性别特征和感情关系的多种可能性。这也与评论热议的两个问题直接相关,一是两人的攻/受角色,二是谁爱谁更多。其实这些讨论往往开始基于或者最终落入男/女性别特质的窠臼,但电影给出的诸多细节其实无法归纳为两套分明的性别角色,何宝荣与黎耀辉都有男性化和女性化的特点。譬如电影开头的床戏会令观众首先判定黎耀辉"攻"、何宝荣"受"的角色;接下来,何宝荣仿佛一只浪荡的蝴蝶游戏花丛,特别是与

洋男友的关系更是再次唤起了后殖民领域的西方/东方与性别领域男性/女性的对照,而原地守候、总是被一句"不如我们从头来过"便勾回心神的黎耀辉,好像也符合木讷窝囊的男性"老实人"形象;但你又可以说,何宝荣的花心是男人常有的毛病,黎耀辉就像小媳妇似的忍气吞声——洗衣做饭照顾人,都是他的默默付出;然而,何宝荣又像女人一样感性、浪漫、喜怒无常甚至歇斯底里,可是黎耀辉藏起护照的时候、看对方发作的眼神,又何尝不是一个善妒女子报复爱人而使出的诡计?

张国荣饰演的何宝荣,又与旭仔、欧阳锋一脉相承,也斯称之为自恋型人格。譬如旭仔总是能够凭着他无所谓的态度、无欲无求的轻盈、无可无不可的潇洒去掌控一切,所有人物的喜怒哀乐皆由他而发;欧阳锋"从小就懂得保护自我,要想不被人拒绝,最好的办法就是先拒绝别人"。然而这些自我中心主义者貌似赢了每一个人,却不能真正告慰自己;无脚鸟的故事讲一百遍连自己也催眠了,但这雀鸟"其实什么地方也没有去,它一开始便已经死了"——拒绝承认对他人的需要和依赖,不肯向他人敞开和付出,这种极端的自恋固然可以避免受伤,但也隔绝了亲密关系的可能,无缘体会真正的悲伤和幸福。自恋者的自欺谎言终有幻灭的一刻,到那时才发现生命是一场虚空。何宝荣并非不爱黎耀辉,否则不会一次次回头;甚至不能说他比黎爱得少,只不过他的深情和脆弱非要以极度自恋和放纵的方式表现出来——只有他能宣布爱或不爱,因为他已吃定了黎耀辉永远爱他。两人的关系就像这趟旅程:一头奔向地球对面却困于小旅店的房间,总说要去看瀑布却永远在拖延,就像他们的关系总是从头来过,没有成长,原地打转。终于,貌似软弱的人做出了果断的抉择,被以为永不放弃的人做出了最痛的切割——结束反反复复的状态,完成了伊瓜苏之愿亦

回到了并无归属感的家乡,留下痛悔不已的何宝荣,没办法再一次启动咒语。

同样挑战二元对立刻板印象的,还有《得闲炒饭》,它甚至不仅是女同(双)性恋电影,而且还包含开放关系和多元家庭等更加激进的性别观念。前文已经介绍过影片基本情节和人物关系,Macy和 Anita 以往的经历涉及同性恋、异性恋、一夜情、家暴、婚内出轨等敏感问题,不过电影设置了喜剧的糖衣,将这些僭越和挑逗之举包裹成轻松的笑料。你可以认为这是许鞍华的折中妥协,但也未尝不能看作另一种言说策略。不少 LGBT 电影强调禁忌之爱的艰难隐蔽,以其特殊来诉求普遍——同性之爱亦是真爱。如此策略的确为同性恋群体伸张了权利,却也固化了这一身份,电影也成了小众生活和性别理论的展演。《得闲炒饭》就安排了这么一场"展演":Macy 在一次沙龙上指出女同性恋又进一步歧视和压迫双性恋,并对性别理论表示厌倦,而后 Macy 的朋友又为两个男人灌输各种性别理论——影片恰是以一种自我指涉和反讽,调侃了性别理论以及想要"图解"性别理论的文艺作品。而《得闲炒饭》重点不在于同性恋与主流的对抗,而是固化的性别框架下的充满喜感的误解与矛盾,从而避免了那种苦大仇深、孤芳自赏的同性恋叙事。在这部影片里,异性恋的霸道因同性恋而惊骇,同性恋的骄傲又被双性恋消解。它强调取向不是一种固定的身份,而是流动变化的特质。在每一个不论同性异性的感情关系里,角色同样不是固定的,不一定总是要分强/弱、男/女。譬如两个男人会因两个女人在一起而争风吃醋、失落嫉妒,流露出女性气质的一面,风流倜傥游戏人生的 Macy 则总是不愿对 Anita 许下承诺,更像我们今天常说的渣男。最后 Macy 和 Anita 各自生下孩子,组成家庭,而两个孩子的父亲则作为好友从旁援助,还有另一对女同情侣帮忙照顾,

六人皆大欢喜其乐融融,这种爱侣—亲人—朋友式的大综合的确是对于亲密关系和家庭结构的未来想象。

综上可见,香港电影或许因其商业性和娱乐性的要求,在敏感议题和社会批判上多少有所保留,都会通过剧情的设定和类型的选择来避免直接冲突。但另一方面,大众文化的嬉笑怒骂同样潜藏着犀利的解构效力和巨大的颠覆能量,正如下文,许多出于耍帅、猎奇或恶搞而来的"易装扮演",同样流动着激进的酷儿情欲。

易 装 表 演

易装现象在表演行业有着悠久的历史。早在电影电视诞生之前,中国传统戏曲中就有所谓乾旦(男演女)、坤生(女演男)之说。戏曲是高度程式化的表演,脚色行当可以与演员本人区分开来,元代杂剧团中就有技艺出众、擅长各种"生"行的坤角。但由于封建时代戏曲是下九流的贱业,社会地位很低,而礼教对于女性的束缚又更加严重,抛头露面、卖弄声色决不是良家女子的选择。乾隆年间,朝廷下令禁止女子公开演出,旦角的行当亦由男子专工,"四大名旦"——梅兰芳、尚小云、程砚秋、荀慧生——就是优秀的乾旦表演艺术家。1912年民国政府解除女演员禁令,坤生也开始在北京出现,其中佼佼者如孟小冬(陈凯歌的电影《梅兰芳》也表现了梅、孟二人的一段交往),今天也有老一辈的京剧表演艺术家裴艳玲(出演过黄蜀芹的《人·鬼·情》,被视为中国大陆首部女性主义电影)和新近走红的王佩瑜。坤生在京剧中始终不若乾旦成气候,但在另外的地方剧种里则不同,越剧就有强势的"女小生"传统,广东粤曲也有许多坤生明星——也进军电影界,受到众多女戏迷—影

迷欢迎。

在大银幕上，前文已经介绍过《庄子试妻》中的扮演侍女的严珊珊是中国第一个电影女演员，然而她扮演的还只是一个不太重要的配角，真正的女主角庄妻则由黎民伟男扮女装。其实这也是民国时期"新戏"（又称"文明戏"，最终定名于今天的"话剧"）和电影的一大特色。虽然当时已有不少女性接受教育、走上社会，但敢于冲破世俗礼教又有表演才能的女孩还是不多，所以许多新派的知识分子不得已采用旧的模式、亲自披挂上阵，譬如欧阳予倩、李叔同都在戏剧舞台上扮演过女人。在今天，女性登上大银幕当然不再是禁忌，易装表演的内涵也随时代发展有了新的变化。有些易装是演员有始有终地完成一个异性角色，并且尽可能隐藏自己的性别而投入其中；有的是演员扮演异性角色，但由于角色本身的设定或是演员个人强烈风格的原因，这个异性角色实际上属于居间、暧昧或是两种性别的张力中；更多的情况是易装扮演作为电影中间的情节，即角色本身与演员同一性别，只是在剧情发展中，角色为了特定目的而易装，最终这场戏中戏又会被戳破，这类易装表演往往出现在喜剧中。接下来的例子全都是女扮男的情况，这也不难理解：与同性恋的道理类似，严肃的男扮女意味着对于男性气质的重大威胁和挑战，在现代电影行业中几乎不存在；只有在喜剧设定下，在大男人故作女儿态引发的"笑果"中，易装的颠覆性才能够被消解，女性化也被当作无伤大雅的逗趣；另一方面，严肃或搞笑的女扮男却大量存在，它是容易被接受的表演形式，也成了多元的性别特质和情欲流动的最佳载体。

任剑辉（1913—1989）可以说是最早也最经典的易装表演的范例。她是粤港一带著名的粤曲演员和电影演员，起初工小生，后来转为文武生；自50年代起，她拍摄了将近300部电影，绝大多数是

戏曲片;不过除了在戏曲中贯彻坤生的形象,她也在一些喜剧片中出演女性角色,但又随着剧情大玩变装游戏,游走于两种性别之间制造误会与笑料。例如《为情颠倒》(1952)中,任剑辉为了代替生病的父亲掌管业务,不得已扮作男性担任总经理;她在工作中爱上自己的拍档,不惜以男人身份勾引拍档的女友,然后又变回女装与拍档恋爱。《我为情》(1953)中任剑辉饰演一位年长的女佣,她利用自己曾经的戏曲功底,先后假扮贤妻良母和英俊小生,最后成功帮助弟弟赢得了事业和爱情。在这些电影中,女性可以通过装扮而潜入男性世界获得掌控事态的权力,又可以兼得女性身份享有的利益,当然,易装喜剧结尾总是要"拨乱反正",让正面人物大圆满之余,再次重申性别的界限和规范。任剑辉易装比后来的女扮男装还多了一重跨性别的层次:任剑辉本人虽是女子,但在戏曲影视舞台上长期建立的都是男性形象,所以当她出演女性角色时,反倒令观众恍然感觉是某种"反串",而这个女性人物在银幕上扮演男性时,元虚构(meta-fiction)的意味就呼之欲出。电影学者罗卡和关锦鹏的妈妈(她是任剑辉的铁杆戏迷—影迷)都指出,任剑辉的粉丝大多是女性,而她们也都是将任视为男演员来追慕,很多年轻一代更是完全不曾觉察任是女性。学者们认为粉丝的迷思有三个原因:一是任剑辉的舞台形象的确丰神俊朗,刚柔并济,既体现出男性的英俊潇洒、清新刚健,又不带一丝油腻猥琐,恰是女性心中理想的男人形象;二是当时影坛男演员的外形素质较差,要么五大三粗,要么单薄而小家子气;三是在思想保守的时代,女人若是疯狂迷恋男明星会招致话柄,而对于女艺人则不担心肆意表露这份热爱,这又可能源自两种迂回的机制——异性恋欲望借由同性身份来表达,或是女同性恋欲望寄托在"宁愿相信她是男人"的幻觉里。现实生活中,任剑辉与搭档白雪仙不离不弃五十余年,成为

一段传奇佳话,她们的艺术和她们自己的故事,亦成为许多流行文化产品一再致敬和互文的对象,譬如许志安的《任白》、何韵诗的《剑雪》、吴君如主演的电影《4面夏娃》等(洛枫,29—58)。

任剑辉曾在1951年出演电影《新梁山伯祝英台》,值得注意的是,这位女小生扮演的是祝英台!当她身着男装与梁山伯相拥泣别时,传递出来的却是男男的暧昧情愫。毫无疑问,古老的梁祝其实是一个极具酷儿色彩的爱情故事。洛枫指出,梁祝似乎在大多数时候被男同性恋叙述骑劫:1996年关锦鹏的纪录片《男生女相》借用梁祝表述他的同志身份;1998年杜国威的舞台剧将故事改写为梁山伯爱的是身为男人的祝英台,得知真相后反而无法接受;2005年何韵诗的舞台剧《梁祝下世传奇》和歌曲《劳斯·莱斯》都描述男男"基情"(然而何韵诗本人是华语娱乐圈首个出柜的女同性恋者)。梁祝本身的情节容易被解释为男同欲望,但是洛枫认为,当戏曲的"全女班"出演时,它也可能被转化为一个女同故事。梁祝故事在1951、1955、1963、1994年先后被搬上银屏,其中1963年由凌波、乐蒂两位女演员主演的黄梅调电影《梁山伯与祝英台》火爆程度空前,特别是在台湾地区,梁山伯的扮演者凌波成为了许多女学生和"欧巴桑"的梦中情人,在见面会上,她们向台上投掷礼物,甚至疯狂地要求握手、贴脸等身体接触。要知道她不同于女小生任剑辉,虽然也不止一次在电影中反串男性,但凌波的外形条件并不男性化,在银幕上也没有积累成为一个"男演员",所以这种走红让她很不适应,后来干脆不再接演反串角色。对于这种狂热的"戏迷文化",有两种解释。一是从异性恋的角度,焦雄屏认为,女版梁山伯为中年女性提供了一种"安全外遇"的精神寄托。二是在同性恋角度,王君琦指出,1963年的狂热当作同志文化艺术的"首宗大事",凌波尤其受到"女同志喜爱",凌波本身柔美的女性

特质和清秀的男装扮相混合为一种双重流动的性别形象（洛枫，87—107）。

在香港电影黄金的 80 和 90 年代，林青霞是另一位让人印象深刻的"雌雄同体"的演员。1977 年，刚刚走红的林青霞受李翰祥导演邀请，参演《红楼梦》，但出乎大多数人意料，导演为这个出水芙蓉般娇美动人的女演员安排的角色不是林黛玉，而是贾宝玉。林青霞二十出头，身材高挑，眉目动人，顾盼神飞，成功地塑造了一个英气、率真、任性而多情的公子哥儿形象。许多评论指出，梁山伯、贾宝玉这类人物需要具备一种"少年感"，既不是女性化，也不宜有成年男子那种与性吸引力和攻击性有关的阳刚之气，而是要干净、纯真、清秀、飘逸。这样一来角色才不招人反感，有说服力。贾宝玉周旋于姐姐妹妹之间不显得猥琐，发起混世魔王脾气不显得野蛮；梁山伯的不解风情不成为蠢笨，他与男装英台的互动也不会过于暧昧。固然也有男演员具备此种气质，但任剑辉、凌波、林青霞乃至后来的李宇春、何韵诗等明星形象，都证明了女艺人的"少年感"似乎更有魅力。林青霞更经典的跨性别扮演，是在《笑傲江湖Ⅱ：东方不败》和《东方不败风云再起》中扮演东方不败。这不是简单扮演男人：东方不败练武自宫（变性人？）以及原著中与杨莲亭的关系（异性恋？同性恋？），本身就具有性别和性向的模糊性。东方不败的形象和整部电影究竟是彰显同性情欲还是重申异性恋霸权，曾经引起很大争议，但洛枫认为，相比金庸原著更偏激的恐同立场，电影改编还是撼动了异性恋主流，也撕开了同性欲望的裂口（洛枫，197）。相比小说所描写的不男不女、阴阳怪气、丑陋变态的形象，由女演员来扮演东方不败，其阴柔气质就显得自然合理，容易令观众接受；这又不是单纯的女性化，林青霞的外形和演技完美地表现出人物孤傲、专横、阴鸷、狠辣的枭雄气场，又兼具邪

魅诡艳的情欲气息。《笑傲江湖Ⅱ》中,令狐冲(李连杰饰)对于自己是否跟东方不败发生关系的疑惧,明显是直男被潜在的男同欲望所"惊骇"的时刻。《风云再起》则借"字面上"为男性的东方不败与侍妾雪千寻(王祖贤饰)的爱情,实际上直呈百合情色场景。

《金枝玉叶》(1994)及其续集(1996)的易装表演,体现在影片性别错位的设定上。它们与《得闲炒饭》类似,都是无伤大雅、极具娱乐性的喜剧方式,实则包裹了十分激进的观念——性别身份的流动性和性取向的不确定。《金枝玉叶》讲述热爱音乐的女孩林子颖(袁咏仪饰)女扮男装参加金牌制作人顾家明(张国荣饰)的选拔,无意间搅乱了他与歌星玫瑰(刘嘉玲饰)的感情世界,最终顾家明为这场三角恋作出决断,林子颖不仅圆了歌星梦,也收获了爱情。后知后觉地看,影片最耐人寻味的地方就在于令同性恋者张国荣扮演一个恐同的角色:当顾家明发现自己对"男性"林子颖情愫渐生时,起初他难以接受,还特意与女友做爱而强化自己的直男身份,但随着事态发展,他越来越坚定自己的感情——"我不管你是男是女,我只知道我好中意你",最后林子颖身份大白,虚惊一场,同性恋的威胁重新被归置到异性恋的合法框架之内。虽然电影再度重复了性别喜剧的误会—回归的套路,但是这中间的颠覆性却不容忽视。它不单单是转换了一次性别那么简单,而是具有曲折迂回的层次。让异性恋的"真实"以同性恋的假象出现,观众站在上帝视角当然可以说直男情欲没有出错,顾家明即便在不知情的时候也凭借直男本能准确地爱上了女孩。然而对当事人来说,这种超越性别表象的"直觉相认"可能吗?顾家明难道不是先将林子颖作为男性来接受的?顾家明爱林子颖到底是异性恋还是同性恋?如果直男情欲不会错,那么为何爱情也没有引导顾家明识破对方的女儿身?相反,他只感到爱上"男人"的恐惧,即便林子

颖做回女人、驱散了电影的断背疑云,也无法打消他的恐同情绪——就算身边人还是女性,这番波折已然坐实了他完全有爱上男人的可能!

到了第二部,林子颖已经功成名就,男性身份骑虎难下,与顾保持地下状态,产生诸多不满。海外归来的退隐巨星方艳梅(梅艳芳饰)介入了两人的关系,她经历了类似第一部顾家明的心路历程,却比顾家明潇洒得多:顾家明是同性恋危机转为异性恋的美满结局,而方艳梅则先爱上作为男性的林子颖,得知真相后也欣然跨越性别,甚至与林发生了一夜情。这样一来,倒是林子颖的取向被重写,她成了一个双性恋者,甚至可以质疑,她与顾家明的感情牢靠吗?她难道不是在自我探索,或许认定另一种取向呢?最终还是圆满结局——方艳梅离开,顾、林二人的关系修复——但他们的爱情,显然不能再以直男直女的命中注定来解释;每个人的爱欲都被充分展开,显示出复杂多元的方向和可能性。

推荐阅读

戴锦华:《雾中风景:中国电影文化 1978—1998》,北京:北京大学出版社,2016 年。
邝保威 编著:《许鞍华说许鞍华》(修订版),上海:复旦大学出版社,2017 年。
何式凝、[加]曾家达:《情欲、伦理与权力:香港两性问题研究报告》,北京:中国社会科学出版社,2012 年。
洛枫:《游离色相:香港电影的女扮男装》,香港:三联书店(香港)有限公司,2016 年。

左派

香港的左派

众所周知,自由主义、社会主义、民族主义是塑造现代世界政治的三大思潮,在最简化的谱系中,我们可将自由主义者称为右派,与之对立的社会主义者就是左派;又可根据策略和语境的不同——主张暴力革命或主张在民主宪政框架内通过议会政治来实现变革——分为经典意义的社会主义者和左偏右的社会民主主义者。作为资本主义现代性的叛逆之子,左派高举平等的义旗,体现为鲜明的底层关怀、激烈的阶级诉求和对资本主义秩序的深刻敌意;而在诸多后发的现代性国家中,左翼思想又常与民族主义合流,汇成反帝反殖、革命建国的意识形态——"爱国"常常也是左派应有之义。香港本土语境的"左"又与内地有所不同,其内涵也在漫长的岁月里历经变迁。它无疑是香港本位的,与香港主体问题息息相关;而主体性不仅脱不开内地这个他者的参照,甚至总是在以各种方式内化和整合民族主义话语。尤其左派,总是北望中华,又在这一目光投射中践行出自己的身份。

香港的左派故事并非完整连贯,它不是在共产党领导下一路明里暗出与殖民者、侵略者和资产阶级作斗争的历史,而毋宁说是香港人的家国情怀和对殖民主义资本主义制度下的现实的不满,并在某个时间节点上被触动、结合了某些因素、以某种方式爆发出

来。香港的左翼思想和运动可以追溯到上世纪20年代,且一路与整个中国的政治形势密切相关。响应着五四运动,香港接连掀起抵制日货(1919)、机器工人(1920)和海员(1922)罢工等事件,但它们大多出于经济诉求而非意识形态之争。1925年,五卅惨案在全国各地引发抗议,"广州工人和工会领袖号召在华南、特别是香港这个最明显代表英国殖民主义的地方,举行大罢工"。省港大罢工持续一年有余,涉及各行各业,令香港的经济和日常生活陷于瘫痪,也充分显示出民族主义思潮和左派团体的强大影响。作为对"五卅"的回应,香港罢工的时间、波及的范围、激烈程度以及诉求和成果,远超包括事发地上海在内的任何城市——这种身处历史和地理"边缘"却比"中心"更"操心"的吊诡随后还将多次出现,恰恰体现了在与"大中华"不断协商中形成的香港身份。而罢工的诉求包括八小时工作制、废除童工、涨薪降租,也包括言论出版结社自由的公民权内容,还有反种族歧视、华人参政等——所以它客观上体现了反帝爱国的民族对抗,实质上更多是对资本主义的批判和对日常生活的不满,它未能撼动殖民主义,但改善了底层劳工的处境,迫使政府提升治理能力,强化了港人的归属感,在建设公民社会的道路上迈进了一步。[1]

省港大罢工后,港英一度遏制激进民族主义和劳工意识,阻挠共产党香港支部的活动,加上1927年开始的白色恐怖,左派活动一度陷入低潮。不过,在抗战期间,活动于粤港一带的武装力量仍然是共产党领导的东江纵队,《明月几时有》即是有关这段历史。二战结束,冷战开启,香港这块貌似意识形态的飞地实则变成了各方势力的竞技场。美国倾注大量资金人力开展情报工作,进行反

[1] 参见高马可(John M. Carroll):《香港简史:从殖民地至特别行政区》,林立伟 译,香港:中华书局(香港)有限公司,2013年,第128—135页。

共宣传,新中国政府也巧妙斡旋于英美之间,在香港设有办事处、工会、新华社和多家报刊以及左派学校,用以宣传爱国统战,甚至还能发展党员。抗美援朝期间,联合国对中国禁运,大量物资由香港走私进入内地,而新中国主要外汇来源亦是由香港流入的侨汇。在本土意识尚未浮现的这段时间,左右的斗争不单单是背负国家意志的少数人在暗中较劲,而且有相当数量被高度政治化地组织起来的支持者。在冷战的十余年里,香港人口暴增,生活贫困,公共服务匮乏,贪污腐败横行,加上内地"文革"的触发,高压锅终于在"六七暴动"中炸裂。这一次的反殖诉求比以往任何运动都要彻底,抗议者与港英直接武装对抗,甚至建言中共收回香港。但运动中非理性无节制的暴力,对社会秩序和普通个体的无差别碾压,反而使香港人对"左派"群体心生嫌隙。

此后经济起飞,政府善治,人心思定,本土意识萌生。尽管香港民众对共产主义难有好感,但民族主义仍然能发挥作用。短短几年之后,保钓运动再次点燃了香港人的爱国热情。随着在国际舞台上的认受性的提升,新中国也愈发被许多青年人所接受。关于这一波身份认同的左转,罗永生指出:"由老一代反共国族主义者培养的国族主义的抱负,迅速演化为反帝国主义及反殖民主义情绪,在很大程度上附和了左派的各种激进观念,包括无政府主义、托洛茨基主义和毛式激进主义。"[1] 这个孤悬海外、国共两党都反应冷淡的钓鱼岛完美地象征了离散者的创伤,令港台学生各在本地为其抗争呐喊,无处安放的国族想象终于照进现实,有所附丽。

"保钓运动……把祖国情怀重新嫁接到亲共的民族主义,发展

[1] 罗永生:《勾结共谋的殖民权力》,李家真 译,Hong Kong, Oxford University Press (China),2015年,第203页。

出新一代的亲中共的'国粹派'青年。但对中共较有批判性的学运青年,则把中文运动及保钓运动后激发的关心社会热情,凝聚成深入社区基层,争取改善居民权益的居民运动……他们自我划定为学运当中的'社会派'。"(思想,罗永生,124)"国粹派"与统战部门有直接联系,也接受了中央政府的原则,在香港本地实行去激进化的路线——这些左派"工会"组织各种休闲康乐活动,但并不组织劳工激烈对抗资本家。"社会派"包括托派、无政府主义者、自由派民主主义者等[1],他们更加分散,也不似前者高举"左派"的大旗,但其关怀底层、关心本地事务和批判资本主义的精神无疑属于左翼。陈冠中将这两类分别称为"作为名词的"和"作为形容词的"左派。随着激进思潮消退,"左派"功利和务实的一面就浮现出来。"四人帮"倒台后,"前国粹派中人纷纷转正,毫无包袱地加入美资银行、港资财团、殖民地政府,及随后开放的中国贸易,顺理成章就是爱国人士",也就是后来的建制派、爱国爱港精英(陈冠中,31)。"社会派"也一度信任中央政府,特别是"文革"结束和改革开放令香港人看到了新的希望,知识分子们也试图构思"民主回归"的模式——不过,这些热情在随后展开的中英谈判里被证明无用,而在80年代末港人对中央政府的信心降至冰点。

从此,"香港的左派身份越来越指涉个体的亲中立场,而不是个体对任何进步理念的认同;人们往往把一代人的激进过往用作个人的政治资本,也就是说,用作本人长期爱国的证明"[2]。显然,

[1] 陈冠中对此划分略有不同,他将左翼圈子分为国粹派(亦即激进毛派)、工运分子、托派青年、无政府主义者、逃港红卫兵和"社会派",这种狭义的社会派主要包括进行文化研究与文化批判的精英知识分子,也是陈冠中所认为的左派的"文化转向"。参见陈冠中《事后》"左翼青年小圈子"(29—31)、"作为形容词的左翼"(37—40)两节。

[2] 罗永生:《勾结共谋的殖民权力》,李家真 译,Hong Kong: Oxford University Press (China), 2015 年,第 215 页。

"名词的"一方更多地占据了左派概念,而另一些信守左翼理念的群体似乎丧失了代表自己的统一名称。在近年陆港矛盾激化后,崇尚新自由主义和本土优先的右翼群体又炮制出"左胶"的污名,意指那些支持最低工资、帮助新移民、关注社会平等的政治人物和社运人士(思想,叶荫聪 易汶健,165)。

冷战时期的香港电影

1951年之前香港电影没有左右:一方面,抗战期间确有爱国主义电影,但无所谓左;另一方面,战后文艺工作者们大多痛恨国民党的腐败统治,无论他们是否认同左翼思想,也都不会支持另一方[1]。1950年,随着朝鲜战争的爆发和美国第七舰队开进台湾海峡,东方冷战拉开序幕。陆台对垒,波及其时两岸三地唯一"公共空间"的香港,香港电影界随之进行着激烈的站队和分化,很快形成亲共和亲台的左右两大阵营。1950年至1952年,居留香港的亲共影人先后组成长城电影制片有限公司(由右派影人张善琨的长城影业公司即"旧长城"改组而来)、凤凰影业公司和新联影业公司,其中"长城""凤凰"主要生产国语片,"新联"主打粤语片,自此左派阵营成型。一般语境中,所谓香港左派电影即特指"长凤新"三家及其于1982年合并成立的银都机构有限公司所生产的影片(张燕,41)。

右派方面,旗帜鲜明的有张善琨的新华影业公司(1952年)、黄卓汉的自由影业公司(1952年)和张国兴接受美援成立的亚洲

[1] 罗卡(Law Kar)、[澳]法兰宾(Frank Bren),《香港电影跨文化观》(增订版) 刘辉译,北京:北京大学出版社,2012年,第150页。

影业有限公司(1953年),不过其创作能力均相对有限。1954年,王元龙、张善琨、黄卓汉等人成立"港九电影从业人员自由总会"(1957年改组为"港九电影戏剧事业自由总会",1996年改名"香港电影戏剧总会有限公司",1999年改名为"港澳电影戏剧总会有限公司"),并获得台湾当局授予的香港电影进入台湾市场的审查权,右派自此声势大涨。为何台湾市场如此重要?主要原因在于1950年内地政府颁布《国外影片输入暂行办法》后,庞大的内地市场对香港电影几乎处于封闭状态,甚至香港左派电影要进入内地都颇为困难,更何况其他。于是,在很长时间内,拥有近千万人口的台湾成为香港国语电影界最为倚重的市场,其票房往往可达一部影片总票房的1/3甚至1/2。因此,主要出于商业利益的考量,五六十年代香港两大电影帝国邵氏兄弟(香港)有限公司和国际电影懋业有限公司同样倾向于右派。

右派坐拥台湾市场,左派却无法顺利进入内地,这是左派公司在激烈竞争中落于下风的决定性因素。而左派电影与内地市场的绝缘则几乎是其注定命运。一方面,虽然左派公司接受内地政府领导甚至部分资金支持,具有赴内地取景或合作制片的便利,部分影片也确实被选购于内地上映,但其根本的政治功能定位实则是统战。在"长期打算,充分利用"的中央对港政策八字方针下(周恩来总理于1958年正式提出),香港左派影人的主要政治使命是"背靠祖国,面向海外",积极宣传和推广新中国,尽可能团结港澳、南洋等地的华人、华侨。正如朱石麟在写给女儿朱枫的信中所言:"我们在香港制片主要是给侨胞看的,要提高艺术性和娱乐性。"[1]提高艺术性和娱乐性才能确保卖座,卖座才能顺利实施软性的意

[1] 朱枫、朱岩:《朱石麟与电影》,香港:天地图书出版社,1999年,第50页。

识形态输出、实现自身的利益回收和持续发展,这是毫无疑问的。另一方面,港英当局和东南亚各国政府也都对过于政治化的电影相当警惕。例如1953年,港英当局颁布《电影检查规例》,规定所有打算在香港放映的影片,不管本土或海外制作都必须送交电影审核委员会审理,影片拷贝、海报、剧照、广告文字等所有资料都必须接受审查;电影中禁止出现包括中国共产党和国民党在内的领导人、政治集会或旗帜等。以上种种,决定了香港左派电影不可能像同期内地电影那样采取积极的政治宣教姿态,而必须将软性的意识形态诉求包装在商业娱乐元素之中;也正因此,它们也就更不太可能适应内地不断变幻、日趋激进的政治氛围。

于是,当我们以"左派"为关键词切入香港电影史时,最有趣的发现便是"左派不左":哪怕在香港影坛左右壁垒最森严的1950—1967年,"长凤新"也都跟"邵氏""电懋"一样,更像是常规的商业电影公司,以明星制和类型策略积极参与香港、南洋的市场竞争,电影文本的商业性远远超过政治性;不仅如此,我们还可以在左派影人所创作的大量家庭剧中发现"右派"色彩,因为夫唱妇随、父慈子孝这些戏码恰恰是国民党用于塑造中国文化认同的常见策略,而个体解放、叛离宗族甚至革命题材却在左派电影中付之阙如。公司人事上亦如是,除了跟右派公司频繁地互挖墙脚(比如岳枫、陶秦、林黛、陈思思、萧芳芳等人先后脱离左派公司,加入"邵氏""电懋""亚洲""新华"等;龚秋霞、胡心灵、文逸民、关山、高远等人更是直接前往台湾)之外,还一度吸收了一些无以言"左"的影人加入,其中最耐人寻味的大概是金庸。1953年,金庸化名"林欢"编剧了"长城"的历史题材故事片《绝代佳人》。影片取材自《史记》中信陵君和如姬的故事,并强化了反抗暴秦的主题。如果我们将影片文本与文本之外金庸自身的生命经历联系起来,就不难发现其

中的微妙之处。总之,我们似乎可以说,与同期海峡两岸政治体制下的影人不同,香港电影人包括左派影人实则拥有相当程度的自我主权,而他们所生产的影片也都主要是商业电影。换而言之,左右对立表象之下其实是高度一致。在《香港左派电影及其小资产阶级性》一文中,石琪指出了这一点:"左派制片的方针并不是对观众灌输某种思想性或者某种政治意识为主,而是以正常的商业手段,在此地保持一个平衡的立足点。我们完全可以视之为商业机构,事实上,我们也只能以商业机构视之,因为这些左派电影根本无从谈到积极的思想性。""文革"爆发后,受到严重冲击的香港左派电影很快布不成阵:人才凋零、产量锐减自不必说,而六七暴动后港人本土意识觉醒,左派公司生产的工农兵电影更加不合时宜。80年代初,在国内政治局势变化的背景下,借助《少林寺》等功夫片和内地风景观光片获得喘息机会的"长凤新"于1982年合组"银都",左派色彩淡化,成为比"长凤新"更加商业化的中资电影公司。

(1)"长凤新"的喜剧片

回顾"长凤新"最好的作品,常常令人惊叹左派影人实在太会拍摄喜剧片了。在当时的香港影坛上,"长城"头牌导演李萍倩有"喜剧圣手"的盛名,而朱石麟主持下的凤凰则被誉为"喜剧之家"。无论从创作数量、质量还是票房表现等各方面看,喜剧片都是左派影人最重要的创作实绩,而他们也在其中寄托了自己的作者意图,如李萍倩所言:"喜剧是微笑的喜剧,让观众会心的微笑,笑过之后仍然回味无穷,甚至是含泪的笑,笑中和泪,这才能发挥喜剧的幽默和深刻的寓意。"(张燕,78)确实,左派影人要兼顾卖座和载道,通过喜剧来对社会现实温情又不失辛辣的讽刺算是最好的策略了。

李萍倩的《都会交响曲》(1954)就是这样一部讽刺喜剧。影片聚焦于失业大学生余也人(傅奇饰),由他带出了一系列人物关系,构成了一幅生动的50年代香港浮世绘:余也人中了百万马票后,在豪华饭店宴请房东太太、大学同学、饭店老板、裁缝店老板等人,宴席中他逐一介绍宾客,于是众人前倨后恭、势利拜金的丑态通过对照得到了淋漓尽致的呈现。不管是作为商业电影还是左派电影,《都会交响曲》都可以说相当成功,因为它将左派价值观非常"自然"地植入到了一个具有商业流行气质的文本中。影片的情节结构颇为精巧,除了中马票前后人物姿态的并列对照外,更适时地加入了马票丢失—失而复得—发现马票原来是去年的等种种转折,于是人物在这种剧情的一波三折中愈加显得可笑、可叹。尽管人物性格有脸谱化的痕迹,却恰当地强化了影片的喜剧色彩。影片还非常注重现实生活气息的营造,买马票中奖当然是取材自香港人熟悉的本土日常生活,出租屋、饭店、街道和郊区的布景也异常真实,在导演灵活的摄影机运动下,人物就在这些具有实感的场景中上演着他们的哭笑打闹、冷嘲热讽和奉承巴结。明星制是当时香港影坛最重要的商业策略之一,《都会交响曲》同样汇聚了"长城"旗下的多名影星。年仅十七岁的乐蒂扮演房东太太的养女,乖巧纯情,对余也人不离不弃;身为"长城长公主"的夏梦则破天荒地饰演了一名浪荡情妇,以令人新奇的烟视媚行打破自己一贯端庄淑娴的银幕形象;最出彩的是傅奇,姿态和动作都流露出非凡的喜剧天赋。

《都会交响曲》是轻松喜剧,同出李萍倩之手的《笑笑笑》(1960)则是"笑中和泪"的悲喜剧作法。影片背景设置在1943年的天津,银行职员沈子玉(鲍方饰)勤勉工作了二十余年,却在除夕夜被公司无情解雇,面对飞涨的物价和家庭的重担,他一边找工

作,一边瞒着家人靠典当衣物贴补家用;后来,他终于决定加入戏班表演自己擅长的滑稽相声,不过他还是得继续隐瞒这一点——当时社会对戏子始终抱持着贱斥态度,包括他的妻子和女儿。于是,在这些善意的欺骗之上,更多的谎言和误会、辛酸和无奈堆积起来,也奠定了影片悲欣交集的基调。当然,最好的喜剧效果还是来自于鲍方的表演,在影片中他不仅用丰富的肢体语言和神态表情传达出艰难时世里的乐观豁达,还直接将"京剧的唱做结合到电影的叙事结构和演技风格上去,配合得非常自然妙趣"(刘成汉语,转自张燕,81)。

国语片公司擅作喜剧,主打粤语片的"新联"亦不遑多让。1963年初,主持"新联"的廖一原邀请珠江电影制片厂的知名导演王为一拍摄一部现代题材的粤语电影供海外侨胞欣赏,《七十二家房客》(1963)由此诞生。影片改编自同名上海滑稽戏,讲述解放前的一家破旧大院内,住着七十二家穷苦的房客,屋主炳根和他的老婆八姑不仅惯于鱼肉众房客,还谋划将大院改成吃喝嫖赌的"逍遥宫",为此他们甚至要将自己的养女阿香送给警长当姨太太,于是,大院内掀起一场保卫阿香的精彩大戏。虽然取材自舞台戏,且演员也大都来自粤港两地的粤剧界,但珠影厂和"新联"的影人对其进行了非常成功的电影化改造,完全看不出早期中国影片常见的"影戏"积弊。比如开篇处,摄影机先以全景仰拍交待整栋大院建筑,接着从上往下、稍微停留后又自右向左缓缓摇动,以一个中远景的深焦长镜头将摄影机的运动与众多人物的交谈、行走和停留交织在一起,不仅把和谐、热闹的大院日常生活从容地展现了出来,也对故事主要的空间环境进行了交待。影片末尾阿香大逃亡段落更是精到,导演充分调度了房间、楼梯、晾晒的床单等空间元素和看病、裁缝等人物行为,将炳根、警察369、阿香和帮助藏匿阿

香的众房客之间形成的错综复杂的寻找—藏躲行为关系拍摄得张弛有度又笑料频出。在这些高度电影化的段落中,揭露阶级压迫和赞美底层联合的左派意旨也就以影像而非理念的方式浑融带出,难怪影片不仅得到夏衍、陈荒煤等人的赞许,连"文革"时打算借它批判王为一的红卫兵也找不出发挥之处反而被逗得哄堂大笑。《七十二家房客》在两广、港澳和南洋上映后受到热烈欢迎,而且对日后的香港电影产生了深远的影响。1973年,"新联"将影片版权让予"邵氏",楚原的翻拍之作同样轰动,成功引领了香港粤语电影的复兴;而周星驰的《功夫》则直接因袭了其中的场景、人物和桥段设计。

除了时装喜剧,左派影人还把他们的喜剧天赋带到了银幕上的古典世界里。1957年,石挥导演、严凤英主演的内地黄梅戏电影《天仙配》(1955)在香港公映引起轰动,引起香港电影界的注意。次年,"长城"推出了香港第一部黄梅调电影《借亲配》,但此类创作中影响最大、成就最高的却是"邵氏"大导李翰祥。李翰祥的成功建立在对黄梅戏的视听改造上,左派公司无力竞争,转而拍摄越剧电影。相比于以《梁山伯和祝英台》(1963)为代表的李氏黄梅调电影,左派制作的戏曲片最直观的区别大概是构图布景。"邵氏"有足够资本在片厂为李翰祥搭设实景,于是小桥流水、亭台楼阁等古典意象纷纷上场,连背景天片也是以渲染泼墨的国画手法制作而成。如果说李翰祥以绛色山水般的布景、十八卷轴式的构图经营着其古典文人式的文化中国想象,左派戏曲片却并没有太多"认同"包袱,更像是对戏曲舞台的还原和纪录。在朱石麟编导的《三凤求凰》(1963)中,我们看到的绝大部分都是室内戏,这也决定了导演很多时候无法采用李翰祥"巴洛克式繁复"的推拉镜头和移动摄影,但影片强烈而独特的喜剧效果仍使它展现出不凡的吸引力。

我们知道,亚里士多德在《诗学》中指出喜剧是对"较坏"的人的模仿,其快感主要产生自善恶报应和滑稽性格,《都会交响曲》《七十二家房客》都可以视为这类的喜剧。但《三凤求凰》则不同,跟朱石麟很多经典作品如《甜甜蜜蜜》(1959)一样,它的喜剧效果更多来自精妙的情节编排。影片讲述明代解元徐文秀(高远饰)偶遇蔡兰英(朱虹饰),双方一见钟情,他假扮书童混入蔡府,借机与兰英互诉衷肠,最终被发现赶出蔡府,赴京赶考;另一边,蔡母将兰英许配给太守之子昌仪范,兰英不从,以男装出逃也赴京参加科考。放榜后,徐、昌、蔡中得三鼎甲,蔡还被主考官即她的父亲招为女婿。于是,三家同时赶往苏州娶亲,即为"三凤求凰"。影片里几乎没有卑劣或滑稽之人(除了兰英的哥哥),而是靠种种巧合实现"三凤求凰"这一主要矛盾的设置,最终又以"有情人终成眷属"的程式将这一矛盾化解。

(2)"银都"的左派遗绪

1981年,"长城"和"新联"合组中原电影制片公司,次年推出张鑫炎导演、李连杰主演的《少林寺》。《少林寺》开篇先以纪录片的姿态介绍了少林寺的地理位置、历史源流甚至相关时事新闻,接着颇具后设意味地交待影片取自"十三棍僧救唐王"的故事,之后才进入常规的功夫世界。这种混搭风格表明了当时左派电影公司以内地取景为卖点、拍摄主流商业片的市场策略。《少林寺》在海内外创造了空前绝后的票房奇迹,同年,"凤凰"与"中原"借势合并为"银都"。"银都"继承并发扬了《少林寺》的市场策略,一方面主打陆港合拍片,另一方面则与其他香港电影公司合作,参与警匪、武侠、爱情等主流商业电影的制作。在去政治化的20世纪后二十年,我们已经很难再将"银都"称作左派公司,它的面目比其前世的"长凤新"更为商业化,它的自我定位和认知也是在港的中资

国有电影公司。

不过自20世纪80年代至今,"银都"确实主导制作了多部具有现实主义品质的温情作品,我们将在后文探讨这些由方育平、张之亮、许鞍华等人创作的具有作者气质的左派电影。在"银都"此时期所有具有左派遗绪的影片中,《老港正传》(2007,赵良骏执导)可能是最具"文化研究"性质的一部。在这部献礼香港回归十周年的作品中,"银都"直接致敬了香港电影的左派传统,同时,在它将左派在场(也就意味着右派的同时在场)的五六十年代与当下香港社会所进行的接续中,我们也会发现香港解殖时代的主导性"感觉结构"是如何参与到历史记忆的重塑过程。影片的英文名是"Mr. Cinema",主人公左向港("阿左",黄秋生饰)是一位左派电影公司的放映员,钟爱国产电影和"长凤新",最大的梦想则是有朝一日能够亲自去北京天安门朝圣。影片聚焦于阿左和他的右派邻居阿右两个家庭的两代人故事。正如"阿左""阿右"这些人名所显示的,影片对五六十年代的意识形态政治采取了喜剧漫画式的处理方式,左右的立场之争怎么看都更像是邻里之间插科打诨的调料。

然而,影片最为有趣的地方正在这里:它无意于提供一个"奉命爱国不反帝的"典型港左形象,而是试图在社区和家庭(时代变迁当然也参与进来)的日常生活叙事中塑造一个坚守朴素道德与情感的当代英雄。阿左之所以可敬,在于他并未生活于冷战与后冷战、67与后67、89与后89、社会主义、民族主义和新自由主义等意识形态范畴之中,随着生活的酸甜苦辣的展开,他始终坚持的是爱他人,哪怕这他人是"政敌"阿右,哪怕要放弃去北京的机会。这爱他人的情感能力固然来自于"人人为我,我为人人"的社会主义理念,却又何尝具有一点点意识形态的僵死?于是对阿左来说,

"北京"真的成了一个不断被延宕的梦,以至于他成了"全香港人都去过了只有你还没去"的那个人。但这延宕却非因为欲望与贱斥的辩证,其中实现着对他者和社区的爱。影片最后以阿左儿子(郑中基饰)和阿右女儿(莫文蔚饰)的结合宣告了左右之争的和解(在影片中实则是未曾出场的退场),他们作为新的世代开始随机拍摄普通香港人("我要记录下这些人")。在此,影片以快剪的方式实现"我城我民"的共同在场——老港的左派之爱自然而然地开掘出追求本土公义的新脉。事实上,这或许正是老港左对今日香港最富价值的遗产。老港的最后一场电影放映亦于此相通,我们不再能知道具体放的是哪一部,在《星光伴我心》的深情唱腔中,摄影机缓缓注视着所有"活生生"的、在地的人,而不再对放映本身好奇,因为"北京"说到底已不再重要——更准确地说,北京从未重要过。

1967年的左派反英暴动以点缀的方式出现在影片中。在众多的历史叙述中,1966—1967年充斥香港的暴动成为香港社会重要的转捩点:抗议天星小轮加价的暴动由本土出生的青年人引发,意味着香港人更多开始关注本地事务;而左派的加入使抗议变得政治化,使对政治问题本已心存戒心的普罗大众越发抗拒政治行动,并开始自觉意识到香港与内地的不同[1]。九七回归之后,香港开始再国族化的历程,但本土化并未中断。不同于华洋混杂、中西夹缝之类的陈言,范可乐(Victor Fan)主张以"域外意识"来重新理解香港文化,所谓"域外意识"指涉的一种被不同的身份和归属感观念所双重或多元占据的社会、文化、经济意识,其中每一种观念都在不断"擦除"另一种观念。借助德里达关于"刷除"的论述,他指出

[1] 马杰伟、曾仲坚:《影视香港:身份认同的时代变奏》,香港:香港中文大学香港亚太研究所,2010年,第5页。

在擦除过程中,主体并未把另一组符号系统完全忘却或删除,而是将两组符号系统重叠,从而对主观性中的"重叠占据"做出肯定和重整[1]。《老港正传》恰切地彰显了这种身份生成的动态型构,它正面肯定了以"爱国"为主题的港左传统,又在一个充满港味的生活叙事中将其替换为"爱港",从而既暴露又巧妙消解了国族与本土之间存在的紧张感。于是,我们也就可以理解为何一部讲述香港左派故事的影片被命名为"老港正传"——重点所在是"香港"而非"左派"。

左派作者

正如大卫·波德维尔的专著书名(*Planet Hong Kong: Popular Cinema and the Art of Entertainment*)所揭示的,商业化是香港电影的最大特质,它热衷于生产的是各式各样的英雄和罪犯,以及屎溺不拒的港味笑料和饮食男女间的奇情艳色。当香港电影工业在八九十年代步入黄金时期,传统的左派公司已经难以为继,不过我们仍然可以在其中发掘出一条左派脉络。在这一节中,我们将讨论方育平、张之亮、许鞍华等人具有左派作者气质的影片。有必要说明的是,虽然李萍倩、朱石麟等老左派并非不具有作者性,虽然作者电影或艺术电影与商业电影之间远非二元对立的关系,我们以公司为整体来讨论五六十年代,而以作者论来阐释八九十年代仍有其内在理据。首先,两者采取的制作方式大相径庭。五六十年代香港电影工业盛行的是古典好莱坞式的大制片厂,片厂对创作人

[1] 池叨乐:《CEPA 前后香港电影对于港人域外意识的交涉》,《电影艺术》,2014(3):24—31。

拥有绝对权威,而"长凤新"更有其独特的集体创作制度,例如"凤凰"为了卖片花就将所有电影统统署朱石麟的导演名;而八九十年代,肇始于"新艺城"的外判制(或称卫星制)成为主流,大型电影公司纷纷以投资人身份支持独立公司和电影人制作,后者拥有了更多的主导空间。更为重要的是,就影片风格而言,"长凤新"的电影大抵是针对海外华人市场的商业制作,而方育平、张之亮、许鞍华等人的左派电影却具有明显的艺术电影气质,他们的影片也呈现出清晰的风格连续和作者诉求。

值得注意的是,新一代左派电影人与传统左派仍保持着千丝万缕的牵连:方育平最重要的几部作品出自"凤凰"和"银都",张之亮的左派作品也大都由"银都"投资完成;许鞍华的情况要复杂得多,其早期代表作《投奔怒海》由左派故人夏梦投资,其后又为"银都"拍摄了两部武侠片,"银都"也是《桃姐》的投资方之一,同时影片还起用了著名左派影人鲍方之女鲍起静担纲女主……另一方面,在高度商业化的香港影坛,前述创作者的主导空间当然是相对的,新一代的左派影人面对资本和市场压力,或则逐渐淡出如方育平,或则兼及武侠、爱情、警匪等多种类型制作如张之亮,不免让人有才情未尽之感。但不管怎样,他们的左派面向确实为 1980 年之后的香港电影增加了异样的气象,使后者呈现出黄金时代应有的多元面貌。

(1)方育平:化外之人

时至今日再回看,方育平与香港电影的相遇仿佛一个错误。在短暂的香港电影新浪潮中,他大概是最纯正也是最激进的一位:说其纯正,因为他最大程度地承续了意大利新现实主义、法国新浪潮等欧陆艺术电影运动精神,并将其移植在香港的在地社会中;说其激进,因为当徐克、章国明、许鞍华等人用叙事和影像的

实验来革新武侠、悬疑、警匪等电影类型之际,他却从主题到风格都全然背叛了香港电影的仪轨。连他的结局也是"新浪潮"式的短暂:他自始至终都自我隔绝于香港电影的主流市场之外,在贡献了三部重要作品——《父子情》(1981)《半边人》(1983)《美国心》(1986)——后,逐渐淡出影坛。

在《摄影影像的本体论》中,巴赞曾将自己的美学要旨概括为"电影是现实的渐近线",就此意义而言,方育平是巴赞的东方传人。他将镜头朝向普通香港人的普通生活敞开,在其中筑居起节制又不失深情的写实风格。影片的写实风格首先直接来自于题材。《父子情》从罗家兴从美国毕业归来开始,以倒叙回忆童年、少年时代的父子关系,具有半自传色彩。《半边人》本意为纪念好友戈武而拍,最终转向以戈武戏剧班的学生许素莹为主,讲述平凡的卖鱼档女孩阿莹试图学习演戏改变人生轨迹的故事,而许素莹在现实中也确实是卖鱼女,也确实在戏剧班与戈武(剧中人物叫张松柏,由戈武的好友王正方饰演)有着深厚的感情。《美国心》则聚焦于香港一对普通青年夫妇阿娟(利玉娟饰)和阿陈(陈鸿年饰)移民美国前后的情感和生活,他们在现实生活中也的确是夫妻。他们大多是非职业演员,只在方育平的镜头下饰演自己,在银幕上惊鸿一瞥后就此消失。

不同于商业电影对新奇、刺激情节的迷恋,方育平对人物本身的兴趣要远远大于情节和故事,换而言之,其电影都是由人物及其相互间关系驱动的。方育平用罕见的朴素美学将这些人物召唤出场,情节因果和戏剧矛盾统统被弱化,在生活之流中现身的是深沉的情感:《父子情》以严父和"逆子"间的爱恨交加为主线,兼及的姐弟和兄妹情也真切动人,而罗家兴与吴绍冲之间的友情则在真切之上更添稚气和童趣;《半边人》中阿莹和张松柏之间的情感深

婉蕴藉;在《美国心》中阿娟、阿陈在艰难现实和前途选择前的焦灼、痛苦更是直击人心。方育平跟杨德昌相识,两人都长期在美留学,多年后才回国,但他的影片中却全然不见对东方人情社会的激烈批判。这也是他与一般左派不同的地方。尽管他的影片涉及到重男轻女、父法权威、阶级分化等常见的东方伦理或左派议题,但他显然无意于批判,转而发掘其中的人情之美,体现出对港式生活难得的宽容和通透理解。

除了题材,方育平还善于动用各种美学手法来实现其写实追求。除大量启用非职业演员外,他的影片大都采用实景拍摄和现场收音,《父子情》中对木屋区空间环境和《半边人》中对阿娟一家逼仄家庭环境的呈现向来是令人称道的妙笔,人物们就在这些充满时代氛围和生活气息的空间中吃饭、行走、倾诉、争吵,或喜或哀。具体到影片,《父子情》的镜头调度非常出彩,比如开场写父亲接到儿子从美国寄来的毕业证书、奔跑着上楼回家,摄影机借助升降台缓缓上升,不仅将徙置区的环境交待出来,更以摄影机的运动衬托出父亲的兴奋;更多时候,方育平中意的是中远景长镜头,这使影片笼罩于一种侯孝贤式的冷静、温情氛围之中。这种白描风格大体延续到了《半边人》中,但影片更显激烈,比如多次特写阿莹剖鱼去腮的画面,凸显其工作的机械性;影片还出现了方育平极少运用的隐喻笔法,为了突出阿莹和张松柏在生活无情碾压下的苦涩和无奈,导演以主观远景镜头记录了一辆废弃的轿车被压扁的场景。而到了《美国心》,美学变化首要体现在非线性剪辑上,方育平将男女主在香港和美国的段落穿插拼接,使观众无法顺利建立起情节认同;这种典型布莱希特式的"间离"处理更表现在伪纪录片的拍法上,导演和摄制人员直接出现在镜头内,打破了虚构和纪录的界线。这种实验手法当然深受法国新浪潮影响。说来有趣,

方育平每部影片几乎都会出现大量对影像媒介的自我指涉:《父子情》有大量的看戏段落,罗家兴的梦想是做影院带位员和拍戏;《半边人》中阿莹和张松柏相识于"香港电影文化中心"(徐克是课程导师之一),张松柏饰演一位坚持艺术追求的失意导演,还亲自在茶餐厅中采访了阿莹和她的前男友;《美国心》则干脆完全被伪装成纪录片。

总的说来,方育平是学院派左派导演。不同于五六十年代的传统左派,他对市场毫无妥协之态,也没有左派意识形态的束缚之感,其左派特质主要体现于深切的底层关怀上,但既不卖惨也不控诉,只醉心于以散文诗般的简淡、平实来捕捉普通香港人的生存状态和文化心理。同时,他深受战后欧洲艺术电影运动的影响,热衷于通过现代的实验手法来进行在地日常生活的叙事,这种实验和日常叙事的混融结合至今在香港电影中仍是鲜见的。《父子情》《半边人》先后被评为第1、3届金像奖最佳影片,方育平则更是凭借这两部作品及《美国心》三夺金像奖最佳导演。这当然是方育平的荣誉,但又何尝不是金像奖自身的光荣?

(2)张之亮:平民趣味与现实批判

张之亮是香港影坛著名的多面手,但其电影生涯的起步是由"银都"推动的,早期影片也有着较鲜明的左派气质。1988年,他在"银都"支持下成立梦工厂电影公司和影幻电影公司,先后推出《飞越黄昏》(1989)和《笼民》(1992)两部重要作品。跟方育平一样,在这两部作品中,张之亮同样将镜头对准庶民生活,但两者仍有气质上的显著差异。如果说方育平影片弱化情节、关注人物情感和实验手法的运用属于典型的艺术电影作派的话,张之亮在美学谱系中的位置则更传于统一些,叙事雕琢也更显繁复和精致。更重要的是,不同于"平淡而山高水深"的方育平,张之亮的影片中有更

多庶民生活的趣味,《笼民》更在此之上增加了强烈的底层控诉。

《飞越黄昏》在情节上由两条主线构成,其一为阿乔(叶童饰)和母亲梅姨(冯宝宝饰)的母女情,其二为梅姨和王老伯(吴耀汉饰)的黄昏恋。阿乔因不满母亲的独断专行,早早远嫁美国,十多年后终于回到香港;母女俩小心翼翼想要修复彼此的关系,但因种种误会却矛盾益深;在老伯的帮助下,她们冰释前嫌;同时,阿乔发现母亲和老伯互有好感,但囿于人言和陈旧的伦理观念无法袒露心迹,最终,在回美国之前,阿乔成功撮合两位老人。影片的情节编排相当精巧,前半段两条线主要是各自平行发展,后半段则逐渐交汇,母女关系的紧张和老人间含情未发的甜蜜交替而至,又穿插着阿乔老公和儿子带来的种种笑料。张之亮对节奏的驾驭颇为出色,更出色的则是对人情世故的拿捏。影片虽然涉及到中西文化冲突、代沟、养老等现实议题,但它们只被作为矛盾的触发,很快在人物情感关系网中得到纾解;而人物间的情感又通过家庭生活的丰满细节呈现,于是影片在饱满的实感中又洋溢着浪漫况味。作为一部家庭剧,这部影片格局并不大,表现手法也相对较平,但它确实证明了张之亮是日常生活书写的个中高手,香港的市井人情在他的镜头下温暖又不乏幽默,在其中我们能感受到五六十年代左派家庭伦理剧的复兴。在第9届金像奖上,《飞越黄昏》拿下最佳影片、最佳编剧两项大奖,但张之亮在最佳导演的竞争中输给吴宇森。

在三年后的《笼民》中,张之亮将底层立场、批判意识和悲剧喜作的手法熔于一炉,不仅使自己收获了迄今为止最重要的一部作品,也将香港电影的批判现实主义推向前所未有的高峰。影片聚焦于一群笼民的生存状态,所谓"笼民"是指群居于危楼寒舍、靠铁丝划隔出一片栖身之所的人,他们大多是老弱病残,更是绝对的社

会最底层。张之亮曾如此表示自己拍摄本片的初衷:"我就是出生在香港的廉租房里,我能够理解普通老百姓的喜怒哀乐,我描述他们会比较真实,比较能够有同一个高度的视野。我不觉得这里面有什么美学,我只是讲了我了解的故事。"[1] 但不管如何,题材的选择当然关乎立场和美学,就像我们无法相信王家卫会拍这样一出社会问题片,或者周星驰会在小人物故事中不植入逆袭故事来成全自己的英雄情结。不过张之亮确实达到了其自陈中所说的"真实",这首要表现在人物的塑造上。《笼民》的群像叙事非常成功,将一部无主角的戏拍得活色生香,张之亮显然有意避免左派影片中美化底层的常见公式,并再次发挥了自己抓取细节的才华。祖生的仗义公道、唐三的爱占便宜和尖酸刻薄、算命先生的古怪、毛仔入住初期的无谓和刻意疏离等都在生活细节的简笔勾勒中充分展现;最出彩的是廖启智饰演的祖生的痴傻儿子,天真善良又无所用心,他也凭此角夺下金像奖最佳男配。

尽管张之亮无心作概念化、化约式的底层美化,也确实在开篇和收楼风波中触及了笼民们的自私,但在笼屋这个逼仄、杂乱的"公共空间"中,一种朴素的阶级共同体情谊确实慢慢生长了起来。这种情谊在影片的高潮处显露得淋漓尽致:收楼大局已定,中秋当晚,笼民们开始"末日狂欢",影片先以一个长镜头拍摄众人听香祈祷的场景,摄影机从屋内摇到屋外;分食月饼后,笼民开始随歌起舞,摄影机环绕人群半圈后随着众人再次移至屋内。随后的这段近五分钟的跳舞长镜头是香港影史中的永恒经典,在"今宵不准唏嘘/今宵只可以醉/即使刚刚相识/这晚也庆幸共聚/譬他朝风怎吹/譬他朝飘哪里/今宵只争取今宵的醉"的歌声中,笼民们在狭

[1] 时光网:《张之亮:电影是造梦机,追求名利就别当导演》,http://news.mtime.com/2013/05/23/1512132.html,2013-05-23。

窄的笼屋走道里载歌载舞,摄影机则先后退,再跟随走过的人群缓缓绕行,最后升至高处俯视欢闹的人群。在整个过程中,摄影机运动极为平缓,且与人群保持恰当的静观距离,使整个段落流淌出浪漫诗意。张之亮以出色的长镜头调度完成了这个段落,事实上整部影片都表现出对长镜头美学的明显偏爱。正如见多识广的波德维尔所惊叹的:"每个镜头竟然平均长达42秒,每一场平均只换了六个镜头……张之亮镜的长镜头画面,都充塞着面孔、身体、铁丝网,以及笼民凌乱的杂物。故事由于围绕群体发展,所以很少集中在任何一个角色身上。张之亮很巧妙地把景深、人物动作及镜头运动互相配合,勾划出拥挤空间内跌宕的戏剧张力。"[1]

作为影片情节核心的收楼风波,打破了笼屋内的动态平衡,不仅推动了守望相助的阶级共同体的生长,也吸引新闻、政治、资本等各方面势力的轮番上阵。围绕着笼民与这些力量的相遇,张之亮讲述了一个自由资本主义社会治理术失效的故事,其基本策略是设置两套截然不同的符号体系。电视台采访从未出笼的百岁老人7—11、议员们入住笼屋体验民情固然出于作秀心理,但他们确实代表一套以人口治理和生命权力为核心的现代社会治理术,但一旦他们的陈言套语和冠冕堂皇遭遇笼民们的粗俗甚至狡黠以及他们各异的欲望和需求,双方的交流立刻归于各说各话或窘迫尴尬的境地。当然尴尬只属于剧中人物,张之亮正是通过不同的行为、言语模式的并置对比,在喜剧氛围中实现了他对媒介、对议会政治的犀利讽刺:他们走近笼民,却从不想纡尊降贵求得对他们哪怕最浅显的理解。当这些治理术失效之后,资本登场了,它勾结权力,以统治替代治理,将笼民们强制赶出笼屋。张之亮一改此前悲

[1] 大卫·波德维尔:《香港电影的秘密》,何慧玲 译,海口:海南出版社,2003年,第114页。

剧喜作的手法,以纪录片式的方式直接纪录了这场悲剧的最悲情时刻:笼民们被装在笼子里无情地搬出了笼屋。他甚至将镜头放置在笼子里,隔着铁丝网"观看"这场人口清理行动的电视直播,以媒介自指的方式拷问社会良知,也彰显自己强烈的道德立场。

《笼民》见证了张之亮美学上的惊人成熟。尽管因片中粗语过多被定为限制级电影而票房不佳,但它却在次年的第12届金像奖上大放异彩,不仅成功击败《阮玲玉》《92黑玫瑰对黑玫瑰》等名片拿下最佳影片、最佳编剧奖,更使张之亮加冕最佳导演。《笼民》之后,张之亮加入电影人制作有限公司,后又为其他公司拍片,多为商业类型制作,人情书写依然出彩,但已鲜有现实批判,左派岁月渐成昨日往事。

(3)许鞍华:底层书写与国族认同

我们在"性别"一章已经梳理过许鞍华的创作历程和艺术特色。正如她的"女性主义"难以归为一统,在何种意义上许鞍华电影能够称为"左派"的呢?显然,本节必将是一种违反作者原意的阐释——导演在许多访谈中反复自陈:"我很怕被别人说自己是政治导演。我反而认为自己是最没民族思想的人,觉得自己最不会闲得没事想下中国前途。可能我的电影触碰到的东西比较写实,所以走不出这个范围。"(邝保威,90)许鞍华对于历史和现实生活的细腻再现,对于角色人性的剖析与同情,使得研究者可以从各种理论角度和路径进入,但又总有逸出理论标签的剩余。即便我们经常说"现实主义"是许鞍华电影的最大公约数,但"写实"怎么就上升为一种"主义"?两者之间不可被平滑抹去的裂隙在哪里?许鞍华的现实主义是怎样的现实主义?毕竟"现实主义"也是一种话语成规。本文强调许鞍华电影的左派属性,是想反拨那些随处可见的"平淡""温情""文艺"等说法——基于内地市场、观众的前理

解以及意识形态光谱,这类评论的增殖固然可以理解;然而若停留于此,我们不仅没能将许鞍华电影置于香港文化语境中去理解,而且还可能落入一种"岁月静好"的去政治化的陷阱,令其成为一种携带着优雅品味,实则相对于商业大片差异化营销的中产消费品——这就错失了许鞍华电影的批判力度和历史文化内涵。

许鞍华电影何以言"左"？首先从历史上看,许鞍华属于战后一代,经历过冷战、"六七"、保钓、回归等一系列重大事件,虽然她没有明确的政治倾向和政治派别,但作为知识分子,她对这几十年间的时政问题和社会思潮必定有所认识,有所感应。其次从电影史上看,1979年她从影时香港影坛左右对立几近消失,但她早期若干作品仍然沿袭着左派标签和左派遗绪,譬如左派故人夏梦制片、左派公司"青鸟"出品、进入内地取景、讲述越共统治的《投奔怒海》;而且新浪潮一代的本土特质和现实关怀,与五六十年代的左派电影尤其是写实粤语片一脉相承。再次,具体而言,我们可以从两条脉络来分析许鞍华电影的左派色彩,即"香港故事"与"中国故事":前者是温情而节制地再现日常生活和底层小人物,开掘人性的光彩和存在的意义,且暗含社会批判的机锋;后者则是借鉴而又超越"文化中国"的国族认同,以及溢出香港边界的国族书写。许鞍华电影的左派色彩或曰政治性,在两地的文化语境和自身四十年的发展中有所变迁,但究其根本,其人其作从未放弃对于社会历史的承担与回应;在某些时刻,两条线路又可以汇成一个合题,展现出某种左派的存在方式与未来的可能。

关于底层书写,前文已经充分讨论过《女人,四十。》和"天水围"两部曲,本节将重点分析不仅刻画庶民生活,更是直击本土政治的佳作《千言万语》(1999),而国族认同则在《客途秋恨》(1990)《上海假期》(1991)《明月几时有》(2017)中有着最为集中的呈现。

《千言万语》这部独立制作影片在许鞍华创作生涯中占据着极为特殊的位置。形式上，它具有明显的风格杂糅性，在剧情片中加入了大量纪录片手法，除对舞台剧的实录之外，手摇提拍镜头、以滤镜做旧的画面和定格静照、新闻报道等充斥全片；许鞍华甚至亲自出镜，以对剧中人物"有那么多可拍，为什么拍我们？"的回答玩了一把流行的自反游戏，自此模糊戏剧和纪录界限成为许鞍华乐此不疲的做法；同时，它的非线性剪辑也增添了实验气质。不过影片的深刻和杰出更多来自主题，它既有日常生活叙事也有认同表征，更是对香港左派运动本身的呈现，直接指向"左派何为"这一根本问题，也构成了许鞍华的自我书写——她的电影创作活动本身也是一种"可为"的左派实践。

　　在这部筹拍六年、数换编剧、历尽艰苦而完成的影片中，许鞍华交叉拼贴了两个故事线条：其一是演绎知名政治活动家、革命马克思主义同盟创始人吴仲贤生平的街头舞台剧，布景、灯光、表演都极具风格化、舞台化的痕迹；另一条则描绘七八十年代一群香港社运份子的日常生活，他们有从意大利来香港的毛派教父甘浩望（黄秋生饰）、左派社运领袖邱明宽（谢君豪饰）、被邱吸引至社运中的渔家少女苏凤娣（李丽珍饰），以及从小亲近甘也钟情苏的逃港青年李绍东（李康生饰）。第一条线为革命历史和左派人士虚构了一个神话起源和连贯谱系，由印度王孙反抗殖民而起，经马恩毛邓一路落脚在香港人吴仲贤，旨在点出左派的历史起点和终极使命以及内地政治——特别是从"文革"到"四人帮"倒台再到改革开放——在香港左派创生过程中的影响。但这条线只被抽象讲述而非具体可感，它为第二条线的人物生活提供时代背景以及构成对照：前者是关于历史名人的传奇生平，是宏大激荡且充斥着主义之争的政治叙事，后者则是将普通人的情感、欲望、意志、思想、行

动、生与死、怕和爱统统包孕其中的生命叙事。

这种生命叙事因人物不同的选择又呈现为次一级的对照：小甘、阿东分别在社运和情感两个维度上与邱明宽形成对比。借此，许鞍华为香港甚至整个华语影史贡献了两个少有的具有存在主义气质的当代英雄形象。小甘的存在主义气质具有明显的后现代性：身为毛派基督徒，他虔敬谦卑，具有深刻的反思和同情能力，将对上帝之城的渴望投射在现世的改变上，将自己的心力倾注于教育渔民孩子、为渔民争取上岸权这些尘俗事务中；物质生活的贫瘠和激烈的绝食抗议带来了死亡的阴翳，时局变化和人事往来增添了救赎的无望感，却在其"反抗绝望"式的道德实践中更加映衬出其内在的坚韧和安宁。在"上帝已死"的现代生活中，小甘复活了古老的宗教道德，以"没有上帝的上帝"的方式践行着"爱他者"（列维纳斯语）的绝对律令。正是在这一点上，他构成邱明宽的对立面，后者渐渐成为建制派，在日渐繁多的政治算计中失去朴素的道德激情。另一个人物阿东与神父不同，少年时期的他与政治运动相当疏离，作为随母亲从内地逃港的幸存者，其政治冷感大概携带着前世基因；后来的些许参与乃是由于跟小甘亲近，更多是对苏凤的暗恋，因此其存在主义气质也主要体现在其对苏凤的深刻情感上。这段感情成为全片的线索，影片由阿东照顾撞车失忆的苏凤开始倒叙，逐步铺展开角色们十余年的生命历程。阿东长相普通、沉默内向，却是个十足的浪漫主义者：他不抽烟却总是随身带着烟和打火机，因为片中苏凤似乎永远都在抽烟和借火；他从未表露心迹，因为知道苏凤爱的是邱明宽，却总在她受到命运击打时——尤其是堕胎、受辱、失忆——出现，又默默离开；阿东将所有的心事都藏在那曲悠扬又略带凄婉的口琴版《千言万语》旋律中。苏凤恢复记忆后，不忍阿东再次离去，问他"那你还喜欢我吗"，他

却只是掏出香烟,说一句"烟啦"转身而去。于是,我们终于明白所谓"千言万语"并非邱明宽之于苏凤的初恋忧喜,而是阿东历尽岁月磨洗依然如新的爱情。在此意义上阿东和小甘是同一类人,他们都圣徒般不计回报地爱着,洁净、深沉而坚忍。也正因此,阿东是最理解小甘的人。最后邱明宽成了议员,小甘远赴内地,只有阿东仍留在香港社运的现场,成熟的他告别了曾经的政治冷感,在低智儿童福利院做社工,将对苏凤的爱情延伸至对在地社区的关怀,也就接续起小甘"爱他者"的道德激情。

由此我们也可以理解"失忆"的隐喻和寻回记忆的可能。从第一节的叙述可知,香港左派与内地的革命政治有着千丝万缕的联系,虽然不是直接的同步或被领导,但自冷战开始后,香港左派的行动一定程度上可视作受到内地形势"刺激"而作出的"反应",同时,香港民众对内地政权和重大事件的"反应"也投射在左派身上——在两股力量之间不断调试自己的位置,原本就不是容易的事,"六七"、"四人帮"倒台和80年代末的动荡更是屡屡令香港左派陷入尴尬。而在香港经济起飞、新自由主义论调甚嚣尘上、冷战结束和香港回归之后,"左派"的内涵和历史似乎逐渐被遗忘、被抹除,或作为政经路线的失败者,或作为不愿被提起的伤痛,或作为已失落初衷的建制派——邱明宽的变化也是关于左派异化的永恒困境,以及,作为身形消散又徘徊不去的幽灵——譬如这部电影对准的人物。他们基本上可归为前文提到的"社会派",其实也可以说无门无派;他们携带着左派的理念,又从左派大旗下散开;他们进入每一个具体的社会矛盾和生活情境,关爱他人,帮助弱者,构建社群——正是在这个角度,左派的记忆可以接续,左派的生命力仍然顽强。尽管导演 而弧涧政治只是背景,日常生活和存在的意义才是主题(邝保威,145,131);但恰是这种脚踏实地的存在,在

去政治化的时代反而凸显出左派的政治性,在宏大叙事破碎后构成了左派的"可为"。而许鞍华貌似"去政治化"地再现生活、关注底层,放在香港背景下,不也就具有了左派的内涵吗?

家国情怀,对于许鞍华这一代香港知识分子来说也有着特殊的况味。他们不同于南来文人有着真切的中国经验和离散创痛,也不同于更年轻代际的虚浮轻盈。关于中国的历史、文化、时政和认同问题,既是他们成长教育的一部分,也是他们继续思考和表述的对象。许鞍华又是一个文学爱好者,早期改编过金庸《书剑恩仇录》和张爱玲《倾城之恋》《半生缘》。现代文学往往投射出一整个的"中国",但我们也很容易发现其中的异质因素:武侠小说及其营造的江湖世界,恰恰是离散地区活跃着的"文化中国"想象;横跨上海—香港双城的张爱玲,其人其文更是混杂着古典文化传统和资本主义现代性元素,又自外于红色中国,因而受到港台海外的热捧。这些中国作家的中国故事再由香港导演拍成的"中国电影",决不能与南来影人那种"在香港拍摄的上海电影"(张建德,12—16)混为一谈,而总是"中国故事作为身份寓言"(仿杰姆逊"第三世界文学作为民族寓言")。不过从《上海假期》到《客途秋恨》,我们可以发现一小段国族认同的变化过程:起初类似"文化中国",但由血缘的决定性,到对于现实境遇和现实中国的体认和接纳,进而达到一种更加复杂而又积极有力的中国认同。

《上海假期》围绕从美国回到上海的顾明与爷爷顾老伯的关系展开,跟同题材的《推手》《刮痧》类似,东西文化冲突构成主要矛盾,成为推动情节发展的核心动力。不同的是,在《推手》和《刮痧》中,是爷爷去到美国,而《上海假期》中则是 American Grandson 回到中国。空间的选择绝非无足轻重,正是在中国,顾明才能贴近筑居于这片土地之上的、活生生的情感和文化共同体。由此,许鞍

华得以摆脱以个别的中国元素为符码、以文化冲突本身为卖点的窠臼,转而实现一种积极的文化认同。影片的高峰时刻来自祖孙和解之后,午马饰演的顾老伯对孙子说:"你很幸运,比别人多了一个选择生活方式和教育方式的机会……但有些事情,是你不能够选择的和不能逃避的,像你的肤色和你是我孙子这件事。"在这里,导演借角色之口说出了作为"中国人"的一种被抛命运,指向无法更改的先在情境,意味着对萨特"存在先于本质"的反转。然而,这一被抛事件所具有的命定性质却不同于昆德拉所谓"Es muss sein"(非此不可)。托马斯之回到布拉格,尽管笼罩着爱情宿命的色彩,根本上却是出于自由意志的决断。而《上海假期》里,血缘的决定性与文化中国的认同还是轻飘飘的,因为顾明无须作出任何有重量的决断,他很快就要回到美国。

因此,《客途秋恨》中的"我"(张曼玉饰)从英国留学毕业后回到香港,才更接近"Es muss sein"——当然,它需要在全片完成后才能得以解蔽。"我"返港后,与母亲延续着自幼开始的"战争"状态。而在不断重新在场的童年往事中,除了与母亲的冲突,还有来自祖父祖母的慈爱,这种爱尤其表现为一种古典文化的滋养:收音机中传来的南音唱腔《客途秋恨》、用粤语背诵的唐诗宋词……后来"我"陪伴母亲回到阔别几十年的日本故乡,也理解了母亲因身份错置而遭遇的误会和痛苦。虽然日本之行不乏温情与善意,但这次还乡更像是"还愿","日本菜太冷,还是靓汤好喝"。最终,母亲放弃日本、我也放弃英国BBC的工作,和解后的母女选择留在香港,与远嫁加拿大的妹妹作出了区分。尽管电影讲的是"香港",但它毋宁说是"中国"的提喻,因为它紧密关联着内地、关联着祖辈的血缘之爱和文化之根。如果说血缘肤色具有被抛意义上的命定性,而通过对自身生命境遇的接纳,我们却能够抵达某种程度上的

主动认同。通过这部自喻身世的作品,许鞍华一方面完成了对日本的"敬重与惜别",另一方面,不仅表达了古典的文化中国的怀念,更进一步作出"留守"现实中国的决断。当片尾"我"在七十年代回到广州时,一生坎坷的爷爷说的最后一句话并非"有些事情你无法选择",而是"晓恩,不要对中国失望啊"。然而,当回归前后认同问题愈发凸显、陆港关系矛盾重重,当某些"左派"被证明是精致的利己主义者,一句"不要对中国失望"恐怕难以再召唤出港人毫不犹豫的回答。本土意识日渐高涨,中国认同又如何安放?

于是,当许鞍华于2017年交出《明月几时有》时,我们来到了底层书写与国族认同两条线索的汇合之处,也是香港故事与中国故事的辩证统一。在"时间"一章,我们已经论证了影片如何对抗战时期的香港进行了一番高度"写实",这"写实"又何以令香港历史接入,而又不被同化于中国革命建国的历史叙事,如何在历史的深远处、在与国族话语的协商中拯救香港身份。某种意义上,许鞍华始终在做的都是一种反契约论国族观念的书写:后者认为国族/共同体由开明自利的个体经由契约建立,本身却并无自足的价值和意义;而无论是作为中国人的被抛命运还是个体的生命境遇,都是一种传统或者说历史连续性的显现。在影片中,许鞍华通过纪录、回忆和演绎东江纵队的抵抗行动和香港百姓的日常生活,执意将这种历史连续性拉拽到今日香港面前。如果说童年的《客途秋恨》、唐诗宋词是成年晓恩进行认同决断时必须面对的生命经验,那70多年前的抗战同样是今天香港全部的政治历史无法切割的先在经验。当影片最后画面由72年前的香港夜景过渡到经典的维港天际线时,许鞍华对当下发声的意图昭然若揭。用鲍德里亚的话来说,这是一个"超真实"的幻象时刻。在越来越平面化的图像时代,对大部分人来说,今日维港才是真实的,甚至是更真实

的香港。在这一意义上,《明月几时有》意味着一种刺穿,意味着对连通过去与当下、具有历史连续性的深度香港的召唤。然而,如果过往的全部事件都意味着历史连续性中的一环,那么历史发展岂不仅仅是宿命索然无味的铺陈?许鞍华在90年代对文化中国的积极认同出于个体的意志决断,但一旦超出个体范畴,这一认同将不再不言自明。好在许鞍华虽然激烈,却仍保持着可贵的清醒。影片实际上更像是提问,而非回答。它以一个另类的香港叙事将被有意无意遮蔽的左派抗战史拉回我们的记忆现场,指出其作为今日香港的先在经验,却并不尝试去提供一个有明确倾向性的答案。如果说,提问是一种左派本分,那么不回答就是一种知识分子的本分。近些年许鞍华一再回到民国,或许可以理解为,在价值多元诸神交战的今日,只有那片时空才能再提供一个中国左翼视角下的完整叙事——就像《明月几时有》通过群像叙事勾勒出一个全民救亡的香港,那大概是群体性认同最后的黄金时代。然而,正因为身处总体性破碎的当下,这部影片不应被视为悼亡,而应是一种朝向未来的胚胎学叙事。也是在这种意义上,这部影片凝结着许鞍华身为中国—香港—电影艺术家对历史、当下和未来的回应与思考。

推荐阅读

思想编委会编著:《香港:本土与左右》,台北:联经出版事业公司,2014年。
张燕:《在夹缝中求生存:香港左派电影研究》,北京:北京人学出版社,2010年。
陈冠中:《事后:H埠本土文化志》,南昌:江西教育出版社,2009年。

移民

由珠江口的小小渔村发展为今日拥有七百多万人口的"东方之珠",一百七十余年的香港史很大程度上是一部移民史。绝大部分人口来自中国内地,随着政治局势而呈现出几次南渡北归的潮流。在"前史""时间"两章中我们已略有提及,香港开埠之后,虽说有太平天国、辛亥革命的震荡乃至1925省港大罢工25万人的"返乡",但到了30年代,还是稳步成长为80多万人的现代都市。首波移民巨浪缘自抗日战争的爆发:1938年广州沦陷,当年就有50万人涌入香港避难,到1942年总人口超过150万,不过在日军的"归乡"政策下,重光之后仅剩不到60万人。随后爆发的国共内战和新中国的建立再度使约200万人口进入香港,以至于有论者称"从人口结构的角度来看,我们所熟知的现代香港其实诞生于五十年代而非1842年"(马杰伟、曾仲坚,4)。此后几十年"移民"活动仍然绵延不绝,亦即本章介绍的"逃港"历史。除了内地,香港还充斥着其他形形色色的移民形态。新马、泰国、越南都与香港有着千丝万缕的关联,特别是越战和随后越共内政策导致的难民潮,一度成为香港社会的热点。而人口的移出就主要与回归进程相关了,许多抱有疑虑的香港人选择前往英国、美国、加拿大和澳大利亚,构成了另一股不容忽视的潮流。

如此而复杂的跨界流动为香港电影带来的不只是人才和技术,还有题材、创意、问题意识、情感结构等。在大量涉及移民的香

港电影中,有些仅仅含而未发,如《父子情》并未言明罗家为内地移民,但他们蜗居的木屋正是内地逃难者的聚居区,从石硖尾大火到公屋兴建,影片也侧面触及了早期移民生活的艰辛和五十年代港英转变态度、提升公共服务的时代状况。有些影片虽明显涉及移民,但仅将其作为背景而并未进行主题聚焦,如《千言万语》中的社会运动之一就是为抵垒政策取消后无法上岸的"水上新娘"争取公民权。本章将重点观照那些以移民为主题的影片,具体分为内地——包括尤为特殊的上海——移民、越南移民以及海外华人,它们或则尖锐地呈现了移民生活的去日苦多,或则细致地描摹了聚散离合所致的忧乐悲欢,或则典型地展露了身份认同的时代变奏,从而构成香港电影的重要切面。

潮起潮落的"放行"与"逃港"

虽是英国占领地,香港与内地之间起初并无签证之类的严苛过境手续,1949年之前也没有任何居民登记制度,因此自身并无孤立的意识,与内地亦无任何区隔感,粤港在文化和人口上更是一家。这也是为什么在风云激荡的中国近代史中,香港一次次成为异见者、革命家、权贵富豪和平民百姓的斡旋之地和避难天堂。直到1949年(深圳在10月19日解放),"草深叶密的深圳河边基本上处于无人管辖的状态"(陈秉安,9)。沿河两岸的村庄农户,彼此的田地都有交叉;两地的人也经常是同一个祠堂分出去,各个姓氏之间又有联姻,往往都有亲戚关系;虽然官方渠道是一条窄窄的罗湖桥,也有表面形式的"出境检查站",然而人们在深港两地往来穿梭——经常就是随处下水,牵牛过河——乃是再正常不过的生活

方式。

1949年下半年起,边境本就形式化的"审查"突然更加放松——无论是民国政府还是解放后接手的新中国政府;反倒是英国人还查得严些,规定只有说粤语的人方能通过;即便如此,最高峰时每天过境人数不下10万。为什么会出现这种状况呢?前文提到过,从国共内战开始,一部分不信任红色政权的资本家、文化人和平民百姓就选择离开内地,移民香港或由香港再转去其他地方。而更重要的是军政人员,新中国建立之初,一穷二白,百废待兴,物资严重匮乏,而军政人员却高达900多万,还包括从国民党政府接收过来的旧人员,其中有些国民党残部负隅顽抗,严重危害新政权稳定和社会治安。让这些不与新政府一条心的人出去,既减轻经济负担又利于和平稳定,从罗湖桥放人无疑是体面而明智的做法。这些人员大多聚集在调景岭和摩星岭,形成大片寮屋,在冷战岁月里,每到双十节都要高扬青天白日旗,也是帮派"14K"的发源地。然而,闸口一开,边境的深圳就成为了一个鱼龙混杂乃至杀机密布之地,这里不仅活跃着三教九流、分布着赌场妓寨、流通着各种语言和货币,还有国民党特务的渗透,甚至有小股武装力量在杀人防火,制造恐慌。于是1950年7月,中国政府决定整顿边防,1951年2月,广东省政府发布"封锁河口"的命令,出入需有严格的通行证明。至此,深港边境落闸,第一波移民浪潮也告一段落——从1947年到1950年,人数约有200万(陈秉安,12—21)。

逃港的潮起潮落总是与国内政治经济状况有关。1952—1956年,偷渡情况并不多见,有些天的纪录甚至为零,这也说明异见者离开后,国内政治清明,生活安稳,人民群众基本满意。为了提升农村对城市、农业对工业的输血能力,加快社会主义工业化、现代化的步伐,也为了应对农村重新出现的土地私相买卖、贫富分化,

1955年毛泽东提出集体化、合作化的设想,并要求在1958年之前全部实现。深圳的合作化从1956年初就开始了,但让农民把刚刚到手的土地又交出去,实在难以令人理解和赞同,于是1957年当城市开始"大鸣大放"时,农民也纷纷表达不满,要求"退社"。很快,"退社风"变成"算账风"甚至"反共产风",随之而来就是又一轮的"整社"和反右运动——在这场风波中遭受打击的人将何去何从,就可想而知了。由此出现了一个奇妙的转折:"1956年之前,逃港者主要为新政权的'敌对者',所谓的地、富、反、坏,蒋介石遗留在大陆的国民党余部。而1956年之后,逃港者中第一次出现了新政权的'受益者':贫农、下中农、共产党员、农村干部……"(陈秉安,71)退社整社所带来的矛盾,加之1957年春粤北水灾大批饥民南逃,一时间广州、深圳一代压力巨大。这一年开始,每个月的偷渡人数从几十人渐渐上升到数百人,再到六月的近千人和七月的几千人。彼时,在英方的坚持下,中英边境实现"出入平衡"政策,倒也相安无事。但宝安县向广东省委提出,"要求去香港的人数大大多于香港来大陆的人数……探亲的要求不能批准,造成了不少群众选择'偷渡'这条路"(宝安县《关于人民群众"放宽"来往香港问题的意见》,转引自陈秉安,75)。这一次的开放,官方使用了老百姓"探亲"的需要来为自己背书,且语焉不详地提到"将矛盾转向英帝国主义",而民间对此的常见说法是"出港打工""开放探亲"或"五七年大放河口"。1957年6月29日,省委批准"放宽",据说仅仅两三天的时间,文件应该还没有传达到基层,广东省成千上万的群众就聚集到深圳河边了,在最高潮的七月中下旬,每晚有1 000多人越境,有些生产队、村庄几乎全部逃光,党员团员、基层干部也纷纷加入。港英也难以应对汹涌而至的移民潮,英国政府甚至向北京发出"照会"。这份"放宽"文件在几天之后就被收回了,到了

10月份偷渡潮也基本刹住了。来得快去得也快，是为第二波，"五七"逃港。

接下来的"六二"逃港，持续时间更长，人数更多，国内外影响也更为深远。1958年举国上下陷入"大跃进"的狂热，随后便是三年困难时期，各地为了度过饥荒纷纷搞起土政策。1961年6月宝安县向省里提出"出口柴草换肥料"的申请，8月又提出放宽边防政策，9月时任县委书记李富林向省委书记陶铸提出"三个五"：开放地区的社员每个月可来往香港五次，每次携带不超过五元的农副产品，带回价值不超过五元的物资。这一尝试可视作后来经济特区的前身和雏形，它使宝安县的经济状况和老百姓的生活大为改善，在全国饥馑时风景独好，这也是为什么在放宽边境之初，宝安县逃港数量反倒明显下降。到了1962年，广东其他地区乃至外省的逃荒者闻讯而来，从4月底开始每天都有数百人越境。为了缓解饥荒的压力，5月5日开始政策放宽，每日外逃人员增至千人，最多的5月15日有4977人，另外还有七八千人集结在深圳、宝安伺机而动，就连广州也发生了群众冲击火车站的事件——又与"五七"一样，政策在5月22日就很快收回了，连广州也开始限制去往深圳的人数，但老百姓的冲动却不可能马上平息，导致6月6日爆发骚乱。"六二"逃港潮在6月底得到控制，在年底宝安县政府总结道"反偷渡工作取得了胜利""边境的秩序恢复了正常"——然而这一波逃港人数估计在20万~30万人。

大逃港，特别是60年代之后的逃港，在香港引发的反应也耐人寻味。从政策和法律的角度，港英政府要求"出入平衡"，也会针对"五七""六二"的偷渡狂潮表示不满并加强管控，但是在大部分时间，港英对于偷渡的态度其实是相当宽容的。1974—1980年，更有"抵垒政策"一说，即是指偷渡者要像棒垒球运动员一样跑垒，若

能一路躲过边境、郊野、海上水警的拘捕而抵达市区，就可以获得身份证而不被遣返。1980年，"抵垒"才告取消，改为即捕即解，香港移民政策彻底收紧。从民间的角度，新中国建立前后，粤港之间几十年的移民和偷渡，其实将两地联成了一家，两边的百姓有很多人都是真实的亲戚、同乡，更不用说宏大的同胞情了。1962年为了应对过于庞大的偷渡群体，港英派出警察和军队，在边境组人墙、抽警棍、放狼犬来阻止越境者的"集团冲锋"，5月14日又宣布"即捕即解"，进入市区内的越境者也会被查获和遣返——总共抓捕了约十万人之多。此时，香港民众展现出高度的人道主义精神，在各种同乡会、宗教组织、新闻媒体的带动下，几乎全港市民都参与到了救援行动中，为这些等待遣返的越境者送衣送食，并抗议政府冷酷无情；更不用说对那些躲过抓捕的人，香港人更是乐于"掩护"，给予各种接济照顾。救援的高潮亦即民间情感的大爆发，体现在5月中下旬的"华山泪雨"事件。香港的华山是一个位于边境和市区之间的小山头，常常作为长途跋涉的逃港者的中歇站，他们大批聚集于此，等待市区的亲戚朋友前来接应，警察就算发现也一时奈何不得。5月15日，约3万名偷渡者被围困在华山，媒体很快报道了这一消息，呼吁市民前往寻亲和救援。在随后一周多的时间里，十几万人次带着食物、饮水前往华山，港英的处置也一再推延。直到遣返当天，上万市民夹道送别自己的亲友、同胞，哭喊震天，泪洒大地。事态渐渐失控，人们开始阻塞道路，甚至躺在卡车底下，另有市民开始鼓动、帮助越境者跳车……最终，虽然大部分偷渡者还是被遣返内地，但这场"华山泪雨"无疑证明了当时香港社会对于逃港的态度和对内地同胞的感情。

除了这三波较为集中的浪潮，从50到70年代，逃港活动从未平息。特别是"文革"时期，不仅是想要移民的人在逃，而且还有红

卫兵"武装逃港",为的是将革命思想传播到香港,进行反帝反殖斗争,也混杂着流窜打劫的实际目的。这群人也就是后来电影中的"省港旗兵",香港的"六七暴动"亦与此相关。综上所述,新中国刚刚建立时"放行"了200万;1950—1970年代,内地逃港者总数在90万以上,其中1960—1970十年,就有超过60万人(陈秉安,204)。也正是这些普普通通、身处底层的劳苦大众,胼手胝足,筚路蓝缕,成为香港经济奇迹最重要的缔造者。

内 地 移 民

关于香港电影中内地形象的研究已有很多,大都谈到从表哥"阿灿""大圈仔"到"北姑"新移民再到高官土豪阴谋家的变迁过程。然而,这些把起点确定在改革开放的1979年(贡献了"阿灿"形象的电视剧《网中人》)的研究,却恰恰错开了更前一段、更深一层、奠定两地人民真正的身份和情感关系基础的历史背景;并且,这种"香港人眼中的内地人"往往隔岸观火,更多反映了香港人对于那个无法摆脱其影响,但又可以保持安全距离的中国内地的看法。本文借鉴这一类研究,但侧重点在于将每一阶段的内地形象置于特定的移民历史中;而且既然说"移民",就是指那些具有他异性但又实实在在地落脚于香港的群体,移民形象不仅承载着香港人对抽象"中国"的感应,同样也参与到本土身份的建构中,我们可以看到本地人(如果也可以看作更早一些的移民的话)在何种时代背景下、如何与外来者(但他们已然到来且不再离开)互动,而移民在本地社会的生存状态也构成了香港主体自我反思的一个角度。

一个颇为有趣的现象是,尽管四五十年代是内地人移民香港

的高峰,尽管上海影人使香港电影迅速在战后复兴并进入第一个黄金期,1950—1970年代的香港却极少有直接表现移民的影片。南来影人普遍有楚客心态,作品中弥漫着或浓或淡的乡愁,但这种乡愁更多寓于对东方古典世界的想象中。此时香港影坛对移民题材的冷漠有诸多原因:一方面,市面上喜剧、黄梅调、武侠片大行其道,几乎无法摆脱悲情和漂泊感的移民题材显得异常不合时宜;另一方面,"中国/香港"的二元身份意识仍未形成,大多数香港人仍自我认同为中国人,因此移民通常引发的认同危机未获凸显,也就无法为移民叙事提供动机。在"电懋"的"南北"系列时装喜剧中,我们能清晰地看到上述时代特征的显影。1961年,宋淇编剧、王天林导演的《南北和》票房大卖,"电懋"接着继续推出由张爱玲编剧、其他主创沿用原班人马的《南北一家亲》(1962)和《南北喜相逢》(1964)。在这些影片中,北方人/外江佬和本省人(广东人)的文化冲突和融合成为主题,尽管双方存在显著的文化差异甚至互相歧视,但因为齐聚狮子山下,生活、工作、情感等各方面的交遇不可避免。在这些交遇中,文化差异和冲突提供了主要的笑料,却最终又在相互扶助中意识到彼此是"一家之亲"。影片中人物使用国粤双语,却基本没有交流障碍,从而突破了当时香港电影国粤双分的成规,也暴露了其大中华认同的想象属性——这种认同倾向在当时具有普遍性。据马杰伟、曾仲坚考察,在香港影视中五六十年代的移民往往被称为"大乡里",他们并非麻烦的制造者,而是需要同情和帮助的乡亲,同时其不纯正的广府话和对城市生活的不适应也被用来制造笑料(马杰伟、曾仲坚,34)。

 香港移民题材电影要到1974年的《再见中国》才第一次取得重大突破,它以前所未有的严肃态度直面"大逃港"背后的沉郁闷重,异常尖锐地刺穿了一团和气的时代氛围。影片编导均出自传

奇影人唐书璇之手,她1941年出生于云南名门,幼年移居香港,六十年代在南加州大学电影系学习,1969年毕业后回港。或许正是这些复杂的背景赋予她迥异于同期影人的气质:对东方故国极为牵挂,却又将这牵挂以激烈批判的方式来呈现。她第一部长片《董夫人》(1968)聚焦于传统女性的命运,却绝然不同于费穆在《小城之春》中对居于情礼之间的古典人物的抒情,也截然横断于此前及同期香港家庭伦理片、武侠片中对东方伦理的张皇,转而书写人物置身于情欲和贞节牌坊拉扯中的焦灼和悲怆。到了《再见中国》,唐书璇则将目光直接对准"文革"之初的内地,讲述四个广州大学生策划、实施逃港的故事。影片在逃亡经历上着墨不少,但锋芒更见于对动乱年代的恐怖氛围的营造,以及人在此氛围中越发神经质的状态变化。影片的深度还体现在对香港生活的勾勒:资本主义原来并非天堂,他们"理所应当地"成为边缘人,在机械工厂里继续无奈无望地生活,无法回头,也无所谓将来——"譬如朝露,去日苦多。"通过这种双重批判,唐书璇证明了自己作为香港初代学院派导演、新浪潮先驱的深刻思考力。唐书璇留学美国之际,意大利新现实主义和法国新浪潮正"入侵"北美电影学院、美国本土一批年轻人也正在酝酿新好莱坞运动,《再见中国》的影像风格可以明显看出这一时代风潮的影响。影片破天荒地大量启用非职业演员,固然因为无人敢出演这部政治色彩浓郁的影片,更可视为一种纪实美学的自觉追求。虽无法做到实景拍摄,但通过自己在台湾的关系,唐书璇成功赴中兴大学校园等地取景,又冒险将五星红旗、红宝书、革命标语等道具带往台湾,使影片布景达到相当程度的真实感。唐书璇还极力实现纪录片风格,画面大多简洁黯淡,近于黑白,细致呈现了策划和实施逃亡的全过程以及其中挣扎沉浮的复杂人性,全知视角对这一切报以沉默静观,对人物既饱含同情

又不乏疏离的省思。

《再见中国》的命运令人唏嘘。1974年，香港电检处以"损害香港及邻近地区友好关系"为由对其实行禁映；台湾亦无法过关，因为影片中出现毛泽东头像、五星红旗和《东方红》。整个70年代，影片只于1978年在法国某电影节上映过一场。1984年，香港国际电影节以"70年代香港电影研究"为专题选映了本片；1987年，《再见中国》被禁十余年后终于在香港德宝院线上映六天。此时唐书璇早已结束坎坷的电影生涯，赴美国结婚定居，不知她临行前是否会有睨夫旧乡、蜷局不行之悲呢？

1982年中英谈判打开了80年代香港社会动荡不安的闸门，尤其是香港被断然排除有关自身命运的政治谈判，更可视为这座城市的悲情时刻。自此，"身份"成为香港社会文化场域中的超级能指，其中最为纠缠的又是国族与本土的关系，这些问题当然也延伸到这一时期的香港电影中。随着红色巨龙的日益逼近，香港电影不再展示古典山水的优裕从容，而开始出现大量漫画式的"内地人"形象。他们大多是悍匪或妓女，且承载着共通的生命逻辑：一方面是对作为物质的、情欲的、现代的"香港"的强烈欲望，另一方面又携带着肤浅可笑、丑角式的"社会主义文化"残余。"空间"一章中提到过的《省港旗兵》（1984）是成就最高的一部。影片讲述新移民何耀东（林威饰）在香港犯下多宗刑事案，被全港通缉之际回到内地，召集当年的红卫兵旧将偷渡香港打劫银楼。导演麦当雄显然受到新浪潮写实美学的影响，除了前文提到的九龙城寨实拍，影片还亲赴广州取外景，选用大量非职业演员，甚至据说演员被捆绑在车内时并未被告知将浇油点火，摄影机就此记录下人物在极端环境中的真实反应。这种粗粝的写实风格不仅开出80年代动作片区别于吴宇森浪漫美学的新脉，题材上也成为黑帮片／枭雄片

之先河。所谓枭雄片大抵描写心狠手辣、野心勃勃的小人物的发迹和覆灭史,但其中又对枭雄们的悲剧命运寄予深切同情。《省港旗兵》对于人物亦体现出复杂态度:尽管这群亡命之徒不时冒出的革命语录(如抢劫时的那句"横扫牛鬼蛇神")未免有刻板想象之嫌,但昔日的革命岁月赋予他们的却更多是强悍意志和深厚的男性情谊。麦当雄此后编剧的《跛豪》(1991)更以传记片的方式聚焦于逃港青年在香港黑帮中跌宕而酣畅的一生。对边缘人的同情当然是大众心理的一种,但《阿灿正传》系列、《省港旗兵》系列、《我来自北京》等八九十年代港片,更多倾向于一种闯入者叙事:以悍匪或妓女为代表的内地移民,不再是需要帮助的"大乡里",而是拒绝融入也无力融入本土社会的威胁者和扰乱者。我们也由此窥测到"九七焦虑"下的某种港人情意结:通过把自身客体化为"中国"的欲望对象,这些影片建构了一个既恐惧又不乏自信的"香港人"形象。

不过,主流之下有另类,正统之外有异数,这正是香港电影的魅力所在。当八九十年代的影片普遍表现出内地/香港二元结构被触发后的认同危机时,却也存在着一些别样的移民叙事,最有名的当属严浩的《似水流年》。巧合的是,影片跟《省港旗兵》同出1984年,尽管后者为麦当雄带来了一座金马奖最佳导演,但前者却在次年的金像奖上大放光彩,拿下最佳影片、导演、编剧、女主、新演员、美术指导六项大奖。同唐书璇、许鞍华、吴宇森等人一样,严浩也出生于内地移民家庭,但身世更为特殊,其父严庆澍为香港知名左派报人和作家。身为左派之子,爱国自然是底色,但作为生长于香港的崭新世代,底色之上又难免有斑驳的迷惘。1981年,严父病逝于北京,沉浸于失怙之痛中的严浩开始漫游内地,"开始了一种寻找的过程",行至潮汕地区时,他惊叹于其闭塞和乡土伦理的

传承,同时更加感到自己作为外来人的迷茫,《似水流年》于焉而生。移民香港十余年的姗姗(顾美华饰)回乡奔丧,与童年好友阿珍(斯琴高娃饰)和孝松——此时两人已结为夫妻——得以重逢,影片聚焦于人物复杂微妙的情感:姗姗与孝松之间若有还无的暧昧情愫,与阿珍心存芥蒂却最终互相同情敬重并走向和解的心路历程。尽管如此,严浩显然无意渲染三角恋情,事实上姗姗同样重拾或建立了与奶奶(尽管已经去世)、忠叔、村中学童、老一代移民、不知年龄几何的大榕树等人和物的情感联系。换言之,姗姗回乡之旅应当被视为一段整体的旋律,阿珍和孝松仅仅是其中较突出的音符,他们被融入这旋律之中,构成她与故土牵连的一部分。寻根叙事的设置使影片处处弥漫着"我是谁"的问题意识,为了凸显这一点,影片还适当地加入了姗姗似乎诸多不顺——在情感、事业尤其是与妹妹关系上——的香港生活。她带着满袖风沙归来,通过恢复与故土故人间深沉情感而得到慰藉。最后姗姗启程返港,严浩以凝镜作结,画中是茫茫海面一叶竹筏上的人物背影,一方面呼应归乡的百岁移民老人那句"乘竹排渡海"的沧桑,一方面又配以梅艳芳所唱《似水流年》。歌曰:"浩瀚烟波里/我怀念怀念往年/外貌早改变/处境都变/情怀未变/留下只有思念/一串串永远缠。"在对似水流年的思念中郁然而起的,是愈加坚定的身份意识。

在视听上,严浩自觉放弃了自己新浪潮时期的先锋姿态,复活了以《小城之春》为代表的影诗传统。影片多采用中远镜头,空镜头也不少,远山淡影、炊烟雾岚和稻田河流迭次入镜,构成一幅简淡疏阔、处处留白的山水画,也成为人物活动的背景,从而营造出人物共在、情景交融的诗意氛围;影片在处理人物及情感关系上亦采取白描笔法,处处含情却全无煽情对白,往往在朴素的事件中,通过捕捉人物神态和行为细节,以简笔勾勒来传达绵密而深婉的情致。

在八九十年代乃至整个香港电影史上,《似水流年》的气质都是非常特殊的。正如丘美静所言,通过对南中国村庄桃花源式的寻根叙事,电影致力于打造一个"神话式国家",这种叙事"将中国历史外显为个人的、存在的、感性的——在港产片普遍对'九七'问题发出焦虑之声时,《似水流年》却能在80年代中期把中国内地建构为'家'的身份和形态"[1]。当新世代的香港影人将乡愁和怀旧对准本土城市空间(如《重庆森林》《文雀》),并将更新的世代以个体记忆纳入本土历史重塑(如《点五步》)或哀唱着"这香港已不是我的地头"(My Little Airport 乐团,《美丽新香港》,电影《金鸡SSS》插曲)时,我们已经很难想象香港电影会再有《似水流年》这般朝向内地的哀美乡愁。不过严浩自己却一路拍摄了大量"内地电影"。《天菩萨》(1987)讲述二战时的美国空军中尉流落大凉山彝族群落中为奴的故事,成为华语世界少有的反向移民影片;《滚滚红尘》(1990)则是改编张爱玲、胡兰成的乱世绝恋;《天国逆子》(1994)以"儿子告母杀父"的奇闻带出八九十年代东北农村的一段家庭伦理故事,影像粗犷写实、人情细腻复杂。尤其是1991年的《棋王》,通过一个香港人的视角串联起大陆、台湾两代棋王的故事,在对政治和资本的双重批判中伸张自身的文化民族主义情感。整体而言,严浩是一个不太有"港味"的香港导演,要到多年后的《浮城大亨》(2012),他才再一次借助一个香港中英混血儿的成长故事回应身份问题。

进入后九七时代,情况变得更加复杂。一方面,对于香港来说,1997年固然不是历史的终结,但回归第二天即爆发的东南亚金融危机,以近乎预言/寓言的方式开启了后九七香港历史的沉重闸

[1] 丘美静:《跨越边界——香港电影中的大陆显影》,见郑树森编:《文化批评与华语电影》,桂林:广西师范大学出版社,2003年。

门。如果说金融危机一定程度上戳穿了香港作为"国际金融中心"的新自由主义幻象,那么回归之后二十年的局面又显然是对国族主义"回归"命题的反讽。政治权利延宕的失望混合着生存空间被挤压的焦虑(尤其是2003年CEPA启动后),转化为一浪又一浪的社会运动,2014年的动荡也将肇始于六七十年代的本土性诉求推向新的历史高点。这种主导性的感觉结构当然渗透进电影中,具体到移民题材,后九七香港电影继承了前一时期的人物形象,继续生产大量的"大圈仔"和"北姑鸡"。前文介绍过的《一个字头的诞生》中,香港古惑仔去江门走私而被团灭;《非常突然》的警察团队在结尾时"非常突然"地遭遇内地土贼;《恐怖鸡》则让内地妓女冷酷虐杀香港的士司机,只为鸠占鹊巢,改写香港身份证上的名字。

不过,延续之外更有变奏。随着再国族化的展开,陆港两地在社会、经济、文化、教育等各领域的交流日益频繁,双方文化心理的边界和壁垒也逐渐模糊,香港电影中的内地人开始更具有人情味,少了八九十年代的符号化、概念化倾向,对"大圈仔""北姑鸡"寄托了更多的同情。《旺角黑夜》(2004)以刺激性的黑色影像,拍摄来港寻找女友的内地杀手来福和妓女丹一天一夜内的悲惨遭遇,最后他倒在旺角黑夜的血泊中,而她心灰意冷返回内地,过关时发出了"香港为何叫'香港'"的质疑。尔冬升对这对沉沦异乡的内地青年寄予了深刻悲悯,同时亦展开对香港警察和古惑仔的辛辣批判。邱礼涛的两部《性工作者》聚焦于受内地性产业冲击、又包含内地人的香港性工作者群体,以及向往发达资本主义生活而"嫁港伯生仔"的内地女人,通过人类原本最私密的领域来探讨社会性的议题。刘韵文的处女作长片《过界男女》(2015)是陆港合拍片中的异数,讲述频繁奔波于深圳河两岸的男男女女如何在失范的生活情境中通过表演来制造"一切如常"的假象,其中一条故事线直

接回应内地孕妇赴港生子的社会议题,全片节奏迟缓,几乎去尽波澜,画面用色全程冷暗,对闷重生活中的人物情绪拿捏细致。即便是"银河映像"在《大事件》(2004)中塑造的内地劫匪也远比早期更为立体复杂,甚至以高度商业化的《单身男女》讲述跨越陆港两地的都市爱情喜剧。以上种种,充分表明后九七香港电影中的内地移民形象已有了很大改变。然而这种变奏其实在1997年之前已埋下伏笔。据论者考察,80年代末内地的社会运动同样成为香港人最重要的集体记忆之一,并吊诡地唤醒了普通香港人早已失落的国族热情,此后"中港一家""中港同胞""血浓于水"等字眼,已经常在电影及电视中出现(马杰伟、曾仲坚,70)。例如在《监狱风云2》(1991)中,林岭东就浓墨重彩地铺陈了香港囚犯阿正(周润发饰)和大圈帮首领阿龙之间浪漫的兄弟情谊,其中最有意味的细节莫过于"香港之子"周润发用不标准的国语唱着《血染的风采》示好内地囚犯。又比如诞生于九七前夜的《甜蜜蜜》(1996)。

《甜蜜蜜》的故事简单甚至平庸:来自天津的黎小军(黎明饰)胸无大志,只想站稳脚跟,将"亲爱的小婷"接来组建家庭,来自广州的李翘(张曼玉饰)则要做真正的"香港人"——即是努力向上流动——再荣耀乡里,两个孤独的人在异乡相遇、相爱,又因时机和理想的冲突而分开;几年之后,他们终于足够勇敢,李翘却不忍抛弃落难的老公、黑社会老大豹哥(曾志伟饰),又一次与黎小军错过;即便双双到了纽约,两人始终缘悭一线,又必须再等待多年,因"邓丽君"这个"媒人"再次走到一起——殊不知命运早已在他们来港的第一天就写定了。电影聚焦的时段恰是1986—1997年,此时偷渡已不再容易,但李翘和黎小军通过亲戚关系移民香港,寻求新生活,也是相当具有时代特色和群体代表性的。当内地人挤破头想做香港人时,80年代的香港人又在筹划着走出去,两人也由此

从香港人变成了美国人——大大超出他们早年的"理想"。回归前夕,影片中的内地游客又预言了下一个趋势:中国国力提升,人心思归。在这段痴男怨女遇离分合的故事之下,支撑着的是内地—香港—海外在急剧变化的十年中的移民潮流,并且还串联起"苏丝黄"、八七股灾、热炒楼盘等或古老或当下的香港记忆。其中最为重要的事件和契机莫过于"邓丽君"。这不是一个时代氛围的简单点缀,它的每一次出现都是男女主人公关系的推进或转折,背景音乐无处不在,甚至最后邓丽君的死讯令二人重逢——在指涉了那么多社会事件之后,居然还是"邓丽君"而非"回归"成为全片的落脚点!由此电影呼唤出不仅是内地移民的、更是全球华人的几十年漂泊不定的离绪与乡愁:哪怕影片中说香港人不听邓丽君,也是因为害怕听国语歌暴露了自己的移民身份,这恰恰说明有多少"香港人"的身份其实并不稳固单纯!虽然邓丽君可以成为华人世界通行的文化符号和私人化的情感纽带,但是不似冷战年代电影那样指向抽象的"文化中国"认同,《甜蜜蜜》毋宁说更多地关乎离散,也拷问香港人身份的来源和形塑过程(如李翘说"我终于做到香港人啦"),以及未来可能面临的变化——正如香港女艺人何韵诗在 2017 年的访谈中感叹,从香港移民加拿大,又回流香港,再看到身边朋友为小孩考虑移民,"为什么香港人代代都要移民";或者又如阿巴斯在 1997 年提出的"消失"逻辑,香港人身份意识固然与扎根本地生活有关,但这地似乎又是借来的,行将消失的,是人们在不断流动中松散地维系着的、想象中投射出的一个"我城"。因此全片一字不提"回归",却无不是对于九七焦虑的回应,也是导演陈可辛本人辗转泰国、中国香港、美国、中国内地的离散气质的体现。值得一提的是,多年之后,当拍了一辈子内地题材的严浩回到香港,而撑起后九七香港电影大旗的杜琪峰仍对内地的水土不服

之际,陈可辛已然先行一步,如《甜蜜蜜》中所揶揄的那样全力进入内地市场,并通过《投名状》(2007)、《中国合伙人》(2013)、《亲爱的》(2014)使自己成为最成功的合拍片导演。

不同于陈可辛,陈果的"我城"面目要清晰和强烈得多。在"九七三部曲"之后,他紧接着推出《榴莲飘飘》(2000)和《香港有个荷里活》(2001),不同于"三部曲"聚焦政权更迭时期香港人复杂纠缠的身份建构,这两部影片均讲述来港内地妓女的故事。很多人都认为在《榴莲飘飘》中,陈果以来历不明、外壳坚硬而内在香软、气味难闻却口感友好、可为凶器也可造就温情的"榴莲"自喻香港,但这种寓言式解读仍不乏可疑之处:片中被榴莲砸伤最后又迷上其滋味的少年显然是本地人;更要紧的是,将榴莲作为新年礼物从深圳寄到小燕黑龙江家中的阿芬同小燕一样也是内地人,香港对于她们来说都是异乡,对她们都设置了同样的期限。换而言之,榴莲作为意象很可能无法支撑起香港身份,无论是香港人还是内地人,他们可以对榴莲有共享意向,而内地人之间也可以以榴莲作为情感沟通的载体。事实上,正如彭丽君所感知到的,因其反叛性,陈果电影总是充满种种暧昧不明的阅读障碍,这使得要在其电影中找到香港身份也许是徒劳的,尽管这种徒劳又偏偏令它们在这方面充满吸引力[1]。所以或许应该绕过这种复杂的猜谜游戏,况且陈果在《榴莲飘飘》里正是通过告别"九七三部曲"中那般密布的隐喻和象征,才实现了其最大的突破:以小燕(秦海璐饰)的来港和归乡为线索,串联起两个篇幅相当的故事,在充满纪录质感的影像中实现了对后九七香港的当代中国叙事。影片前半部是小燕的香港生活,陈果有意使用重复修辞,但重复中又有着可感的流动

[1] 彭丽君:《黄昏未晚》,香港:香港中文大学出版社,2010年,第25页。

性,一方面是不断类同的工作场景,而小燕每次临时编造的名词和家乡又凸显其在这座城市中的漂浮状态;另一方面是小燕一次次走过小巷和阿芬对她一次次好奇的窥望,直到她俩因榴莲伤人事件成为彼此在香港唯一的朋友。后半部则是小燕回到东北的故事,其生活不再是卖身或走在卖身路上,影片通过她生活的方方面面带出一片不乏人情之美却整体破败、萧条的当代中国城市景观。小燕试图在家乡重新定位自己的生活,却发现在工作和情感上都归于失败;梦碎于南方的她反而刺激了人们对南方的强烈欲望,影片最后,她的朋友们和表妹都登上列车,怀着她曾经怀有的梦想去往她决定不再回到的地方。由此,影片后半部拒斥了重复,不断呈现空间的变化和人物的对比,却反而传达出空间景观的固结滞重和人物命运的因循重复。

到了《香港有个荷里活》,陈果又有新变。影片的主要故事线发生在香港最后一个大型寮屋区——大磡村,周围大厦林立,自称来自上海的神秘女子东东(周迅饰,事实上角色在片中另有红红、芳芳等名字,而我们从来未被告知其真实来历)就住在附近的高档公寓"荷里活"中,东东向村里男性主动出击,事后制造假身份敲诈大额钱财。作为陈果唯二以"香港"命名的作品之一,本片较之《榴莲飘飘》实则更向其早期的"九七三部曲"靠拢,具有明显的香港身份指涉,比如"内地女人以香港男人为跳板和牺牲品前往梦想中的美国"显然影射三方之间的权势转移;又比如强哥看着阴差阳错安在自己右手臂上的别人的左手,绝望地呼喊着"快砍了它吧,这只手不是我的,我不会痛的,你斩啊"时,很难不让人联想到香港的身世之悲。但这种身份指涉即使有,也远远没有"九七三部曲"那么悲情和激烈。首先,以东东作为主要人物实则就表明了陈果无意于在此片中继续聚焦香港身份叙事,它只在恰当的时候才偶尔现

身。其次，陈果在本片中第一次让荒诞成为自己作品的主导风格，这份荒诞中既有借猪生子、双左手双右手、寻手启示等典型港式鬼马，也有母猪进城、屋顶摇旗和在喜剧氛围中肢解、搅拌人尸这种具有正剧气质的黑色幽默。最后，影片在人物塑造上也较为立体。除了小男孩阿细和内地来的医学怪咖吕医生是全然的正面人物外，片中其他人物几乎都游走于善恶之间，即使"入侵者"东东也与阿细之间有着一段超乎功利的纯粹友谊。

东东假装 16 岁实施敲诈，《踏血寻梅》（2015）中的王佳梅（春夏饰）却确实是 16 岁从湖南来港，并在一年后离奇死去。影片取材自轰动一时的王嘉梅案。2008 年，一位 24 岁的男青年将 17 岁的援交少女王嘉梅残忍杀害并分尸丢弃。影片将时间线稍稍拉后，王佳梅来港时间被设定为 2009 年，此时她和同伴们与李翘、燕燕、东东这些前辈已经有了很大不同：她们打工、出卖身体的目的不是为了挣钱买房或补贴家用，而是听飞轮海演唱会和成为光鲜亮丽的模特，她们的城市欲望和未来想象显然更多受到流行文化的洗礼和冲击；她们的行为模式更加随性，与港人的互动也更为多元，在援交的同时也渴望爱情；她们依然孤独，但在日益扁平化的世界里，这种孤独将她们引向幼稚又不乏严肃的存在思辨，最终触发自杀激情。影片从王佳梅的死亡事件出发，以警察臧 Sir（郭富城饰）的查案为线索，运用大量闪回拼凑出死者的生前形象。虽然臧 Sir 确实承载着主要视点，但导演翁子光显然不满足于传统的侦探悬疑故事，事实上，杀人者丁子聪（白只饰）早早就赴警局自首，于是唯一的疑问就变成"为何两人初次见面，死者便要求杀死自己，而杀人者竟然也真的杀死了她"。随着剧情的推进，两人的形象在臧 Sir 的回忆和材料中逐渐变得丰满细致：王佳梅的母亲是嫁港仔的新移民，而佳梅来港一年后，在家庭、工作和情感渐次

堆积的打击中萌生轻生念头;丁子聪除了目睹母亲车祸的童年阴影之外,同样饱受底层世界逼仄现实的催讨。两个孤独的人甚至于未见面时,就在网络中聊及生死议题,最终在见面后爆发出强烈的死亡冲动。于是,臧Sir的疑问随着人物形象的建构得到解答,而在此过程中,他的视角也由警察破案的冷静客观转向对"我城"之人的深切同情——翁子光所拍的和臧Sir所寻的,不仅是新移民少女和本港底层青年的生与死、疼痛与毁灭,更是这座城市社会良知的遗失和归来。

至此,我们已经基本梳理了有关内地移民的香港电影的历史脉络,不过仍有一个特殊的种类值得单独探讨,那就是上海和上海人的故事。

上 海 映 像

著名学者李欧梵在其代表作《上海摩登》一书中,以"后记"整整一章的篇幅探讨了上海—香港的"双城记",为这部关于三十四年代老上海文化和文学的著作收束,亦是敞开了一个香港的未来,"双城故事"遂成为中国现代文学和香港流行文化研究的重要议题和切入角度。

1842年《南京条约》将香港岛割让给英国,"五口通商"令上海成为开放口岸,并陆续建立起各国租界。与北京、西安、苏杭、泉州这类历史文化名城不同,香港和上海的"城市化""现代化"完全与"西方化""殖民化"同步,它们并没有过多的中国传统历史文化的沉积,而是由边缘、落后、前现代的村落一跃成为现代都市,在保留了华人社会的生活方式和价值观之余,又大量吸纳了西方现代元

素,充分体现在人口构成、建筑交通、社会阶层、经济活动、时尚消费等方面,这也就是我们常常看到的那类套话——中西合璧,华洋杂处。相比之下,香港的发展又较上海落后了许多。对于这个地处华南边陲的天然深水良港,英国殖民者将香港当作贸易中转站,但早期并无悉心规划、建设、发展的意图。东部的上海则不然,它本就处于经济富庶、文化发达的江浙地区,与各大城市往来密切,很快成为中国南方的中心。20世纪20年代,上海也是华语电影最大的生产基地和消费市场,已有"东方好莱坞"的美誉。1922—1926年,上海电影产量总共近300部,香港的产量只有十几部,差距一目了然。所以不仅在电影上,而且在流行文化和日常生活方式上,香港都可以说是上海的追慕者。不过,虽然本土制作能力不强,但香港的电影活动并不衰落,它能广泛接触到西方和上海的电影,并且作为自由港,也是国内电影公司购买器材的重要窗口。相比内地的动荡,香港这个殖民地就显出了优势,在大部分时间里,政治稳定,经济健康,物价低廉,审查宽松,因此屡屡成为内地经济文化的缓冲区和避难所,在跌宕起伏的中国近代史中经历着往复的震荡,资本和人才亦在其中来回流徙。

　　我们知道,电影不仅是艺术,也是一类规模庞大的商业活动和工业生产,资本总是追逐更大的利润和更好的发展空间,双城互动也就随电影诞生而开启了。前文提到过香港的第一部电影《庄子试妻》,导演黎民伟在粤港一带有所起色后,1925年前往上海成立了"民新"电影公司;30年代随着粤语有声片的火爆,许多上海电影公司也在香港设立分公司,希望分得粤语片的一块蛋糕;1937年抗战爆发,上海很快沦陷,大批文化人逃往香港,又在香港沦陷后回到上海或继续前往大后方;国共内战,又再次引发上海到香港的移民潮……如果说香港一度与中国内地并无区隔感,那么早期的

华语电影,特别是国语片更是将香港与上海紧密连结在一起:资金、影片和工作人员时常在两地之间流转,而操着京腔、广东话和吴侬软语的艺术家们通力合作,没有地域之别。以最闪耀的明星——影后胡蝶为例,她出生于上海,幼年跟随做官的父亲辗转京津和广州,又回到上海进入电影行业,熟练掌握多种方言,从这一个人身上就看到了华语电影多元而普适的特征。当然,这些普适的"华语电影""中国电影"虽不尽然等同于江南文化或海派文化,但由于文化圈和出产地的缘故,还是更多头顶着"上海"的光环,难怪学者把南来影人制作那些完全脱离本地生活的国语片称为"在香港拍摄的上海电影"。

上海与香港的双城关系经历了一个重要的颠倒。早期香港仿佛是上海一个颇不完美的投影。我们在鲁迅、张爱玲等文化精英的香港书写中,都可以明显体会到这一点。也许他们首先因两地的相似而关注香港、书写香港,毕竟在主动或被迫的迁徙中,还能找到一个使他们延续上海生活的地方,也算难得;然而接下来的论述就未必好听了,香港较上海有欠发达固然是事实,但是"大中华心态"的南来文人不仅批评物质条件的落后、南粤文化的粗鄙,还抨击香港文化有种"汉奸""奴才"或至少是不伦不类的属性。张爱玲尤为突出地体现了这种矛盾,一方面,她停不下来地想象香港,事无巨细地书写香港,另一方面始终带有(默默以上海为参照物的话)几许嘲讽和轻蔑(虽然她对笔下的人事物无不嘲讽和轻蔑),"香港在摹仿西方时,终究是太喧哗太粗俗太夸张了"(李欧梵,340)。以后殖民主义的角度看,张爱玲的批评先知先觉地触及了"这座城市……很有目的地把自身置于西方殖民者的注视之下,并仅仅按殖民者的想象来物化自己"这个要点(李欧梵,340)。然而,张爱玲由此贬低香港而抬高上海——仿佛上海因为先具备了

中国文化的底蕴就能顺利融汇西方文化而成为现代都市,香港只能是"寡廉鲜耻的殖民化",是缺乏"涵养"的中西文化孕育的失败杂种——这种大中华心态能使上海免于同一个后殖民批评逻辑吗?不管怎么说,香港的确追慕上海,内战之后,"上海电影界的大亨重新在香港办起他们的公司……而像永安和先施这样的百货公司则早已建立了他们的香港分部。中国或西洋的饭店则声称他们'出身'上海、北京或天津……真真假假的'上海裁缝'也纷纷开业"。李欧梵将五十年代的移民潮和落闸之后香港社会的变化称为"上海化"(李欧梵,343)。

再往后,随着政府善治、经济腾飞,香港在七八十年代陡然成为充满活力的国际大都会,上海则在一次次政治运动中失落了昔日的光华。然而,这个颠倒并非意味着上海成为香港的影子,反过来追慕香港,而是香港再一次想象上海——不是追慕,而是将香港作为老上海继承者,更将老上海作为香港的将来时,是一种"回到未来综合症"。显然,这再一次关乎回归,香港的"大限"时间感,与老上海的"世纪末情调"不谋而合,"上海昔日的繁华轻易地成为香港历史预定进程的寓言,尤其是在这样一个事实的光照下:过去的一百年,香港的经济发展已使它代替了上海,并成为主要的国际都市和世界入口"[1]。这也是阿巴斯所谓的"消失":香港现有的一切都虚幻不真,仿佛是已经消失之物——老上海——留下的残影(after-image)。另一方面,无论香港观众还是内地观众,大概都会认可这一类香港的上海想象:香港人热衷于讲述上海故事,而从整体水平看,银幕上的上海故事也真数香港影人讲得最好。香港人说上海,而讲出的故事又落回到自身,成为自己的身份寓言,这才

[1] 参见伍湘畹《回到未来:想象的怀乡愁和香港的消费文化》,转引自李欧梵,第345页。

是双城关系颠倒的重要含义。

香港电影中的上海映象俯拾即是。前文我们已经分析过王家卫的《阿飞正传》和《花样年华》,很明显,这位生于上海、五岁移民香港的导演,在拍摄60年代香港时,毋宁说更多在构筑三四十年代上海(虽然他本人没有生活在那个年代)已逝的灵韵。有评论者指出,这样的"上海"寄托着王家卫流亡的伤感和对于香港历史与未来的思虑[1],不过在回归大限早已抛在身后二十年的今天,老上海更像是王家卫魂牵梦萦的母题,是其毕生追寻和悼念的原始丰饶,也许在本书写作时他正在筹拍的《繁花》能够给出我们不一样的答案。

另一位名导许鞍华是张爱玲的超级粉丝:"我拍《倾城之恋》主要是因为喜欢张爱玲。十几年前第一次看张爱玲小说……我觉得很惊讶,为什么这个作家可以写到我所知道的香港呢?因为我小时候,华洋杂处,很多外国人,包括印度人,但我看的香港小说就没提过。"(邝保威,51)在这里,站在半个世纪两端的艺术家产生了一种奇妙的连结:究竟是张爱玲的写实成为了许鞍华的想象,还是张爱玲的想象成为许鞍华的写实呢?不管怎么说,许鞍华认定张爱玲记录了香港某一阶段的"真实",这样的香港又是当时上海的不完美摹本,进而许鞍华就被张爱玲带着一头扎进香港—上海的往昔岁月。许鞍华拍摄文学作品,很注重忠实原著,台词基本扣得上原文,还要插入许多原著文字的画外音。然而《倾城之恋》

[1] 奥利维耶·阿萨亚斯指出:"这是对上海的回忆,是一些人对他们从未经历过的岁月的伤感,对那已经被吞没的世界的追念。"(《王家卫,回忆之忆》,《深焦》,2018年3月3日)李道新认为:"王家卫电影中嘈杂、逼仄而又变形的空间展示以及超常强度的时间设计,终归失败的异域寻根、宿命一般的现状认同、无法遁逝的感情逃避与纳入议程的秩序重整、美丽凄婉的信念坚守等一系列反复呈现的叙事动机,基本对应于香港民众面对'九七'所领受的复杂的心路历程。"(《"后九七"香港电影的时间体验与历史观念》,《当代电影》,2007(3):34—8)

(1984)的亦步亦趋却因为演员的造型、表演、气质以及布景等诸多因素的格格不入而告失败。1997年,许鞍华挑战《半生缘》。这部小说篇幅更长、故事更煽情——"但调子又很沉郁和很平",人物心理更特殊,改编难度也更大,但结果却收获了影评人、学者、作家和张迷的普遍好评。大概是因为,许鞍华这次有了更充分的前期筹备,一方面她依然忠于原文,延续画外音的手段;而另一方面她也大刀阔斧地删减了长篇小说的大部分枝节,将人物的心理尽量转化成戏剧场景,令文学描写服从影像逻辑。除了导演在内容上的梳理把控和演员的精湛表演之外,《半生缘》对于老上海的再现就全在于导演精益求精的写实功夫。

我一定要把《半生缘》对背景时代放在上海那个时期,否则很多人物关系根本不能成立。但同时我又不想让人觉得那个时代很怀旧、仿古或者刻意经营……我要让这个地方有氛围,但又不可以刻意地"上海"。

我们仍然保留弄堂,但是又拍工厂、市郊,想表现当时40年代那种现实感,一种正在开发的城市感觉,反而没拍那些十里洋场,因为一般上海小市民根本不会时常上夜总会。

我同好多上海人谈,每个人的上海都不同,因为他们的生活范围不同……很难说什么叫作上海。

(邝保威,119—132)

由此可见,不同于王家卫的怀旧恋物,许鞍华宁愿扎实地求索、尽可能逼近一个实在可感的老上海。而上海实地拍摄、准确的美术布景、细腻的生活情境、略带着老照片色调的影像风格,都令观众舒服自然地沉浸在那个时代氛围中,品味红尘男女的悲欢离

合。《半生缘》堪称再现上海的经典之作。

许鞍华多年的副导演、助手、徒弟关锦鹏,是另一个痴迷于上海的香港导演。有趣的是,他的作品在形式手段和美学追求上,与许鞍华有大体相似和可以类比之处,但对比的结果又显出在细部的诸多不同。在另一部张爱玲小说改编的《红玫瑰白玫瑰》中,关锦鹏也将大篇幅的原著文字直接摆在银幕上;但不同于《倾城之恋》中的画外音,也不似《半生缘》中许鞍华将作者议论分配给次要人物,借角色之口传递观点,这部电影采取了一种"多重视点叠加"的方式:"一方面透过模仿原来小说书写形式的字幕,保留了张爱玲原著的叙事声音,另一方面则加入一个男性的声音复述。……它以与佟振保完全相同的声音,却维持着小说中的叙事者与佟振保同样的距离,毫无感情地叙述着佟振保的故事。于是,同样的声音却有不同的主体性……显出主体上不可弥补的裂隙。"[1] 关锦鹏也特别指出了编剧林奕华这番设计的苦心:"张爱玲文字的吸引之处在于充满嘲讽,四句话当中后两句就在反讽前两句,因此在电影的表现形式上,我们希望还原张爱玲文字的那种嘲讽:虚构的故事情节、以佟振保作为第一身的旁白、在加入张爱玲的文字,三方面互相矛盾,我们希望这种方式能更贴近张爱玲文字的特色。"[2]

张爱玲嘲讽的正是佟振保这一类留洋的中产阶级男性(这样

[1] 林文淇:《变色的美国,杂种的中国——〈红玫瑰白玫瑰〉中关于性别与国家认同的嘲讽》,转引自李冰雁:《香港电影的文化记忆:从文学到电影的跨媒介转换》,香港:三联书店(香港)有限公司,2017年,第44页。

[2] 关锦鹏:《在夹缝中织梦——专访关锦鹏》,转引自李冰雁:《香港电影的文化记忆:从文学到电影的跨媒介转换》,香港:三联书店(香港)有限公司,2017年,第45页。在戏剧或影视具象的一个人物身上,呈现文学中的复调声音,林奕华在自己后来的舞台剧创作中更加强化了这一点,他经常令一个演员在每一个段落中饰演不同的角色,也令好几个演员在一场戏中共同饰演同一个角色,令多个声音互相对话,彼此抗衡、拆台或是和解,从而揭示出身份的流动变化和主体的内在分裂。这部电影虽然不可能采取如此激进前卫的方式,但是利用字幕、声音和角色本身制造出几个表意层次和声音角度,亦可视为林奕华的艺术特色。

的人物也最适合活跃在上海这种城市里)。留洋意味着他能够接受个人主义、浪漫爱情甚至性爱冒险等西式观念,另一方面,与白人女性交往的挫败与自卑,再次重复了性别权力关系中的国族投影这个老话题,因此佟振保做出了跟范柳原类似的选择:娶妻当娶贤良淑德的中国传统女性。中产阶级则意味着体面和道德,佟振保并不是一个毫无顾忌的浪荡子,他对待父母、兄弟、朋友无不周到,内心也有一个要成为好丈夫、好父亲的声音,哪怕维持表面的幸福家庭——而这一切在张爱玲的冷眼看来就未免虚伪和软弱。有论者将佟振保的犹豫徘徊阐释为社会规训与个体情欲的冲突,东方与西方、传统与现代的文化铭刻于同一个个体之上时产生的错位和龃龉,进而上升到中国的现代主体的分裂和现代性叙事的危机。就算不说得那么远,佟振保自己的婚礼和弟弟婚礼上的宣讲,已然暴露出"新生活"运动和启蒙知识分子倡导的家庭观念——都致力于塑造现代国民——如果不是虚伪和失败的话,至少结出的也是表里不一或半生不熟的果实。

关锦鹏的另一部力作《阮玲玉》(1991)与许鞍华的相似之处,或可在于写实功夫。但关锦鹏的写实不同于《半生缘》令人沉浸其中的氛围营造,相反,它毋宁说"过于写实"了,直接把主创人员做功课的过程搬上银幕。通过间离手法,电影营造出两到三个"戏中戏"的层次:外层是关锦鹏导演带着张曼玉等演员讨论人物和剧情,访问当事人和专家学者,以及阮玲玉真实的照片、拷贝等资料;内层是这群九十年代的港台演员扮演阮玲玉及其同时代人的故事;又由于内层故事涉及阮玲玉拍戏的场景,也就衍生出更加内部的第三层。最经典的一幕莫过于还原电影《新女性》的拍摄过程:阮玲玉/张曼玉在导演蔡楚生/梁家辉喊 cut 之后仍然沉浸在角色情绪中——角色的悲惨命运亦相似于阮玲玉当时身处的风波——

不能自拔,躲在被单底下抽泣,而蔡楚生/梁家辉坐在床边默默陪伴,并不去掀开被单,此时摄影机升起,将关锦鹏拍摄这一幕的工作场景整个纳入镜头,真正的导演关锦鹏喊 cut 之后还说了一句"家辉你要不要看看 Maggie"。这不是简单的层层后退,而是在这一刻,虚构与现实的界限被模糊,摄影机的运动和张、梁二位演员的表现类似文学叙事学中的自由间接引语:你不知道此时的哭泣是阮玲玉延续到《新女性》拍摄之外的哭泣,还是张曼玉延续到《阮玲玉》拍摄之外的哭泣,张曼玉既是阮玲玉,又在间离的层次上带出自己对阮玲玉角色的情感;而不忍打扰的究竟是对阮玲玉暗生情愫的蔡楚生,还是对阮玲玉角色同情、与张曼玉共同沉浸表演中的梁家辉,梁家辉按剧本扮演蔡楚生不掀被单,而在表演结束后他也没有听导演关锦鹏的话去掀被单,仿佛他真的就是蔡楚生。

间离手法除了营造出这种奇妙的美学效果之外,也是实打实的推动剧情的手段。对于阮玲玉满城风雨的三角恋,导演并没有脑补出一场跌宕起伏的狗血大戏,而是极端简约、节制地通过几场戏交代阮玲玉先后与两个男人的关系变化,其中大部分是建立在事实或旁证基础上的合理虚构——恪守写实原则。单独看这几场戏,犹如海面上露出一角的冰山,只是日常生活的琐碎片段,并无完整事件和戏剧冲突,观众难以获知人物的动机和状态;那么就需要元叙事层面的补充,导演和演员讨论、猜测出了阮玲玉的情感和心态,辅之以当事人访谈,观众带着这些信息再看,就能补全每个片段的前因后果,品味出人物细微的表情、语气、举止之下的情绪暗涌。电影高度还原了当时的影棚和拍摄现场,一模一样地复现了阮玲玉的电影片段。将原片拷贝与张曼玉的"摹仿"并置,非但不多余,反而像是在强调:本片就是这么苛刻地、机械地、照相般的"写实"。间离手法与写实精神在这里达成了统一,共同成为一种

更高明的制造幻觉的"诡计":当你看到导演一板一眼地重复阮玲玉的电影,你也就接受了关于阮玲玉的其他再现,认为它们都非常"真实",难怪许多评论都说"人戏合一""分不清阮玲玉还是张曼玉"。这种努力摹写的间离甚至允许"严肃地造拙劣的假":在无法完全实拍的情况下,电影采用了舞台剧的绘制布景,外滩楼群、黄浦江、外白渡桥不过是一幅巨画,但是观众既然接受了"关锦鹏拍摄阮玲玉"的设定,也就能够接受布景的不完美,它与逼真的近景和演员精准的表演相互映衬,反而虚实相生,具有一种特殊的形式之美。

阮玲玉的一生以"人言可畏"作结,可悲可叹,但电影的"上海味道"不仅是由阮玲玉悲剧带来的华丽、颓废、凄美等"世纪末"形容词,更不是抽象而虚矫的怀旧情调;相反它通过扎实的考据和还原,生动反映了二三十年代上海电影文化和社会生活的诸多面向。除了阮玲玉,此片还成功地塑造了上海电影工作者的群像,展现他们的工作情景和日常生活,传达出一种积极昂扬的时代氛围。我们看到了黎民伟、卜万苍、孙瑜、费穆、蔡楚生、吴永刚……看到了一部活生生的上海——亦是一部分香港——电影史,那是中国电影的好时光。

越 南 故 事

1955—1975年的越南战争是冷战中的一件大事,它不仅使美国转入战略守势,更成为六七十年代全球左翼运动的催化剂。然而,当伍德斯托克的年轻人高呼着"爱与和平"之际,在事发现场,战争给越南人带来的是实实在在的创伤和死亡,这些苦难甚至延

续到战后。越战也严重影响到香港,战后香港被联合国确定为"第一收容港",三十年内超过20万难民涌入,其中绝大部分要再度踏上茫茫前路,被外国收容或遣返,少数人得以在港永居。电影界不乏这一群体的代表,导演徐克就是1950年出生在越南的潮汕人,16岁时跟随家人迁往香港。有不少香港电影在讲述越南故事,但这种讲述具有滞后性,它们大都诞生于20世纪80年代及之后,其中一个重要原因在于:直到80年代初新浪潮影人登场后,香港电影的商业化、娱乐化和政治冷感的一面才稍有改观,开始制作一些直面社会现实的作品。这方面的越南故事首推许鞍华的"越南三部曲":《狮子山下:越南来客》(1978)《胡越的故事》(1981)《投奔怒海》(1982)。

《狮子山下》是香港电台电视部自1978年推出的系列电视剧集,围绕着香港在经济、社会、文化等各方面的切实议题进行创作,具有强烈的现实倾向和人文关怀。方育平、许鞍华、陈冠中等人在投身电影界之前,均曾参与《狮子山下》的制作,成为他们重要的新浪潮前史。《越南来客》是《狮子山下》的第三集,以三位越南来港青年为主人公,讲述他们过往的残酷、此刻的挣扎和未来的梦想,影像中已初步显现许鞍华日后坚持到底的底层关怀和写实追求。《胡越的故事》是许鞍华继《疯劫》《撞到正》之后的第三部电影长片,但影片商业色彩浓重,没有了前两部作品中的实验冲动,后来作品中的写实温情也较稀缺。影片的意念始自为港台拍摄《狮子山下》时期,同样讲述越南难民的故事:胡越(周润发饰)是越战退伍军人,战争结束后以难民身份来到香港,见到了素未谋面的笔友(缪骞人饰),也认识了同样为越南难民的沈青(钟楚红饰);胡、沈以假护照乘船偷渡美国,却不想被送至菲律宾唐人街,胡成为黑帮头目的杀手,也收获了与阿三的兄弟情谊。影片的风格混杂,许鞍

华显然既想拍人物的残酷命运,又想拍儿女情长、男性浪漫情谊以及动作场面的紧张刺激,这使得影像在不断交替的写实和风格化倾向中无法统一。影片主要靠剧情推动,人物塑造流于空洞,缪骞人的角色几乎可有可无,钟楚红饰演的沈青也毫无深度,最可惜的是主角胡越。整部作品最让人诧异的是,他竟然可以如此平静地讲述自己在香港和菲律宾的杀人经历,残酷的战争记忆留给他的似乎只有身世之悲和为求生的冷酷无情,对比世界影史有关越战的名片如《现代启示录》《全金属外壳》甚至《出租车司机》我们就能感受到《胡越的故事》在角色塑造上因张力缺失所带来的遗憾。影片最后,沈青和阿三最终皆惨死于菲律宾唐人街的穷街陋巷中,他们事实上也构成对胡越这位有道德缺陷的"英雄"人物的惩罚,从而实现了具有某种宿命意味的悲剧叙事。不过如果许鞍华坚持用原来设想的结尾即胡越逃至巴丹岛被杀手发现并杀死的话,显然会更具说服力也更为震撼。不管如何,《胡越的故事》整体而言是许鞍华较平庸的一部作品。

一年后的《投奔怒海》见证了许鞍华的成熟,也成为其早期最重要的作品。"文革"中淡出影坛、远走海外的香港左派故人夏梦,八十年代初,被邀请回国复出,她成立青鸟电影制片有限公司,转行担任制作人。"青鸟"一共投资了三部影片,首作就是《投奔怒海》,夏梦本来邀请严浩执导,但严浩担心失去台湾市场未敢接拍(他后来的《似水流年》也是"青鸟"投资),但许鞍华够勇敢,不仅接手还用真名。影片讲述日本左派摄影家芥川汐见(林子祥饰)在越战结束三年后回到越南的见闻——因此它不是拍越战或难民,又确实拍的是难民——以芥川的视点为主,影片将越南女孩琴娘一家和试图从新经济区(实为集中营)投奔怒海的青年祖明(刘德华饰)的悲惨境遇带至镜头之下。相比于《胡越的故事》,影片最成

功之处正在于人物形象的深度塑造,琴娘于苦难中的坚韧及少女的纯情活泼,祖明挣扎求生的强烈和无奈,以及他对朋友和酒吧夫人的深情,都融于情节的不断推演之中。次要人物也很出彩,比如武同志为代表的后革命时代的权贵官僚,又比如携带着法殖时代风情和沧桑的酒吧夫人,而阮主任身上则或许有着许鞍华和夏梦特殊的寄托。少年留法、革命半生的阮主任是片中所有政府、军方人物中最真诚的一位,向芥川坦陈自己对红酒、法餐和法国女人无法忘怀;同时也是因为他的政治保护,芥川得以岘港自由拍摄。阮主任显然代表着越共政权中偏自由和修正的一派,有着未被革命意识形态和国家机器挤压殆尽的人的情感逻辑。影片最后,他被贬斥去往新经济区任队长时对芥川说的那句"我们才是同志",以近乎悲怆的方式道出了作者关于"何为左派?何为革命?"的复杂心曲,这种设问要在多年后的《千言万语》中才再次出现在许鞍华作品和香港电影中。因为有自觉的史诗诉求,《投奔怒海》在情节和影像上恪守严格的写实追求,叙事和风格都没有作太多创新实验。尽管影片为了增强戏剧性将六家人的故事放在琴娘一家人身上,但因为情节都来自调研,并不损失其生活实感,同时采取线性的平铺直叙。尽管在海南拍摄,但杰出的布景使影片得以顺利采用长镜头和深焦镜头以增强纪录感,如开篇就以三分钟长镜头拍摄越共军队进城。影片节奏也明快,尽管是彻底的悲剧故事,但即使在祖明和芥川的死亡时刻也未用慢镜、抒情音乐等港片惯用手段来煽情,反而在疏离中使影片获得了一份难得的冷峻和悲凉。

《投奔怒海》使许鞍华和邱刚健各自收获了自己的第一座金像奖最佳导演和最佳编剧,还以1 542万港币的成绩刷新了本土文艺片的票房纪录(年度排名第五),成为许鞍华少有的叫好叫座的影

片。尽管影片拍的是越南故事,但上映之后人人都说像影射内地,连许鞍华自己最后也觉得像。这其中又透露出香港电影的越南叙事滞后性的另一个原因,因为当时越南与内地国情相似,直到八九十年代"九七焦虑"被触发后,越南才作为对内地的间接表征进入更多香港影人的视野。洪金宝的《东方秃鹰》(1987)和吴宇森的《喋血街头》(1990)都有这方面的显著痕迹,而徐克的《英雄本色3:夕阳之歌》则更形复杂,描写了一个政府腐败、黑帮横行的动荡南越,或许蕴含有更多其自己的身世之悲。

人 在 美 国

《甜蜜蜜》中黎小军初到香港,觉得一切都很新奇,但香港人却奇怪,"大陆人都想要到香港来,但香港人却想着离开"。离开的原因有很多,但电影中的目的地却大多首选美国。拍摄移民题材电影的香港电影人也有很多,但出道就连拍三部还取得重要成就的恐怕只有张婉婷和罗启锐这对夫妻档。由张婉婷导演、罗启锐编剧的《非法移民》(1985)《秋天的童话》(1987)和《八两金》(1989)被称作"移民三部曲",讲述的都是移民美国的华人的故事。说是"移民三部曲",但三部影片都更像是爱情片,移民只是提供故事背景或为情节推进提供矛盾点。《非法移民》中男女主的相识始于男主为留在美国而与女主假结婚,假结婚使两人的交往日渐增多并产生真情;《秋天的童话》则讲述留学生李琪(钟楚红饰)来到纽约后和在唐人街打工的船头尺(周润发饰)的爱情故事;《八两金》剧情跟《似水流年》相似却远不如后者格局阔大,集中于纽约的士司机猴子(洪金宝饰)回到阔别多年的潮汕老家后与表妹乌嘴婆(张

艾嘉饰)渐渐生出的一段暧昧、诚挚又无奈的情感。不仅是题材，三部影片在叙事和风格上也都有着明显的相似，从而体现出某些作者特征。三部电影里，恋爱双方中女性都享有高于男性的阶级或文化地位，且剧情都采取经典的"欢喜冤家"或"傲慢与偏见"模式，由此情节表现为由隔膜到相知再到相爱的渐次展开；相爱之后又通常强化外部矛盾，如《非法移民》中的唐人街帮派斗争、《秋天的童话》中难以逾越的阶级差异和《八两金》中乌嘴婆早已确定的婚约，巧妙的情节编织使影片在剧作上收到悲喜交加的强烈效果。罗启锐非凡的台词功力也使影片增色不少，比如《非法移民》中移民二代对汉字令人捧腹的误用，更著名的是男女主街头对骂那场，女主不断使用"asshole"，男主则不带重复地以中文引经据典，"唯女人与小人难养也""相由心生""有诸内形诸外"等纷迭而出，也带出罗启锐对古典文化的深情。在影像上，尽管张婉婷常常通过慢镜、滤镜等风格化手段来突出强情绪时刻，但大多数时候仍诉诸写实，画面多明亮简淡，浪漫而不黏稠，尤其是《非法移民》和《秋天的童话》，充满异国的奇异街头感，在港片中并不多见。值得一提的是，这两部影片中都有纽约唐人街内的华人帮派斗争场面，却完全没有做港式浪漫化处理，以人物的紧张、动作的拙劣、场面的混乱令人想起张婉婷、罗启锐两人的纽约大学电影系前辈马丁·斯科塞斯的早期名作《穷街陋巷》，其中自然也蕴含着他们的写实追求。《非法移民》为张婉婷带来一座金像奖最佳导演，《秋天的童话》则使罗启锐荣膺金像奖最佳编剧。此后两人的风格仍有延续，《玻璃之城》(1998)拍摄一对香港男女跨越二十年，从香港到英国的情海传奇，《北京乐与路》则以一位香港青年滞留北京带出一支地下摇滚乐队的生存状态。

婚姻往往是爱情剧的终点，但罗卓瑶的《爱在别乡的季节》

(1990)却显示移民事件的介入足以颠覆一切。李红(张曼玉饰)和南生(梁家辉饰)是一对生活于80年代广东番禺的新婚夫妻,李红申请到留学签证赴美,南生则留在国内等待机会,但等来的竟是一纸离婚书;九死一生后南生终于偷渡到达纽约,苦苦寻找李红不得,却在寻找过程中以他者的目光和经验连缀起一个中国女性悲惨的纽约故事;数年后两人偶然相遇,在南生的追问下,精神分裂的李红将他刺死于彰显美国梦的雕像之下。影片颠覆了《秋天的童话》和《甜蜜蜜》式的纽约街头久别重逢的浪漫童话,也颠覆了《非法移民》以偶然死亡强行植入的悲剧模式,以密集的剧力、刺激的影像完成了一个美国梦破碎的叙事,彰显出作者强烈的意识形态批判态度。

同样是拍纽约华人的情感戏,关锦鹏的《人在纽约》(1989)讲的则是"三个女人一台戏",而且是分别由三位影后斯琴高娃、张曼玉和张艾嘉饰演的来自陆港台三地的女性。三人在异国他乡相遇成为朋友,但因迥异的背景、个性、生活方式和价值观念,她们的友谊中又始终笼罩于某种微妙的刻意疏离中;与此同时,她们也各自面对着不同的情感和生活困境。作者并没有让这些困境得到解决,更没有让她们参与到彼此的困境中去,或许正因为如此,影片终场才更显得意蕴深长:在纽约的深沉雪夜中,各怀心事的她们来到天台喝酒,喝完将杯子掷碎,留下空瓶子后离去,随后空镜头缓缓从薄熹的天际线摇入灯光与暗夜依旧交织的纽约城。影片的另一场醉酒戏也很出彩,三人在赵红父亲店里喝醉后踏入纽约夜色中,以国语、粤语唱起不同的歌,飘荡于纽约上空的歌声带出一片独特的"大中华"空间。整体来说,《人在纽约》是一部角色塑造而非情节编排占据主导的电影,尽管人物形象不无图式嫌疑,但其中独特的女性视角以及与严浩的《棋王》(巧的是两部戏均由阿城编

剧)相类似的家国寄托,仍使它保持着丰富的意味。

<center>*　　*　　*</center>

从战后的五六十年代至今,香港电影为我们提供了无数的移民形象,他们或则告别故土来到狮子山下,或则远渡重洋飘零海外,又或则漂泊多年后踏上归程。这些移民表征深刻牵连着香港社会的历史变迁尤其是陆港间关系的演化转移。它们不仅折射出居于本土、国族和世界之间的港人庞杂纷繁的他者想象,更是香港社会在族群身份、阶级、性别等种种面向上情绪、意向和观念的显影。当然,作为电影文本,它们也理应在美学上得到观照。这当然是一项异常浩大的工作,受限于篇幅、视野和深度,本章所能提供的仅仅是一份初级清单。香港电影仍在继续,值得探讨的问题也在不断出现,比如,近期香港电影尤其是警匪、黑帮电影纷纷将故事背景设置为东南亚等地,由此形成的包括香港、内地、泰国甚至拉美在内的跨国网络究竟有什么独特的意涵? 又比如,在陆港电影合作日益深化的当下,有关移民的香港电影又呈现出怎样的变化趋势? 无疑,一份更扎实、细密的讨论仍值得期待。

推荐阅读

马杰伟、曾仲坚:《影视香港:身份认同的时代变奏》,香港:香港中文大学香港亚太研究所,2010年。

陈秉安:《大逃港》,广州:广东人民出版社,2010年。

[美]李欧梵:《上海摩登——一种新都市文化在中国1930—1945》,毛尖 译,北京:北京大学出版社,2001年。

图书在版编目(CIP)数据

港影魔方:转动文化的六个面向/张春晓,刘金平著. —上海:复旦大学出版社,2020.12
ISBN 978-7-309-15196-1

Ⅰ.①港… Ⅱ.①张… ②刘… Ⅲ.①电影史-研究-香港 Ⅳ.①J909.2

中国版本图书馆 CIP 数据核字(2020)第 133508 号

港影魔方:转动文化的六个面向
张春晓 刘金平 著
责任编辑/郑越文

复旦大学出版社有限公司出版发行
上海市国权路 579 号 邮编:200433
网址:fupnet@fudanpress.com http://www.fudanpress.com
门市零售:86-21-65102580 团体订购:86-21-65104505
外埠邮购:86-21-65642846 出版部电话:86-21-65642845
上海四维数字图文有限公司

开本 890×1240 1/32 印张 9 字数 210 千
2020 年 12 月第 1 版第 1 次印刷

ISBN 978-7-309-15196-1/J·436
定价:35.00 元

如有印装质量问题,请向复旦大学出版社有限公司出版部调换。
版权所有 侵权必究